古代古筝艺术撮论

王小平 著

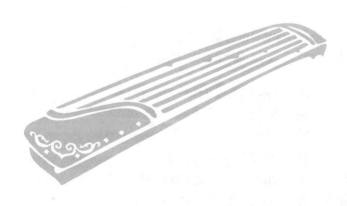

上 凌书社

图书在版编目（ＣＩＰ）数据

古代古筝艺术摭论 / 王小平著. -- 扬州 ：广陵书社，2022.3

ISBN 978-7-5554-1591-6

Ⅰ. ①古… Ⅱ. ①王… Ⅲ. ①筝－器乐史－中国－古代 Ⅳ. ①J632.329

中国版本图书馆CIP数据核字(2020)第240448号

书　　名	古代古筝艺术摭论
著　　者	王小平
责任编辑	孙语婧

出版发行 广陵书社

扬州市四望亭路 2−4 号　　邮编 225001

（0514）85228081（总编办）　　85228088（发行部）

http://www.yzglpub.com　　E−mail:yzglss@163.com

印　　刷	无锡市海得印务有限公司
装　　订	无锡市西新印刷有限公司

开　　本	889 毫米 × 1194 毫米　1/32
印　　张	9.125
字　　数	220 千字
版　　次	2022 年 3 月第 1 版
印　　次	2022 年 3 月第 1 次印刷
标准书号	ISBN 978−7−5554−1591−6
定　　价	68.00 元

序

　　5000 年的泱泱华夏一直是音乐的国度。2500 年来,古筝艺术一直是中华民族音乐艺术中不可或缺的重要门类,古筝艺术与我国社会生活与文化一直有着密不可分的关系。汉侯瑾《筝赋》曾论曰:"上感天地,下动鬼神,享祀祖宗,酬酢嘉宾,移风易俗,混同人伦,莫有尚于筝者矣。"这早已是明确的理论上的论定了。学界对于古筝艺术史的研究,至今多付阙如。古筝艺术的发展,由于复杂的社会历史原因,始终走的不是一条平坦的道路。这一现象的出现,一方面是因为我国上古时期一直以雅乐独大,而被归为俗乐的古筝艺术,经过不同历史时期的艰难探索与努力,终于在唐宋以后全面兴起,成为我国音乐殿堂的一支劲旅;也因此,古筝艺术的发展在我国音乐艺术史上饱受争议。再一方面,在中国古代古筝艺术史及教育史上,古筝演奏及教学模式长期以来保持着口传心授的老套方法。直至 20 世纪初开始,西方记谱法的传播与发展,新式专业教育机构的产生与建立,越来越多的民族音乐被科学抢救,才使得古筝乐曲被系统详尽地整理与保存记录下来,并由此产生了一批又一批的优秀筝家与古筝艺术教育家。

　　作为一名从事古筝专业研究与教育三十多年的筝人,我深知研究古筝艺术史的重要性,这已经是当前刻不容缓的任务。我也明白,只要是和史学相挂钩的研究,必定是要经过千磨万击,整日遨游在历史的长河中才能够有所收获。笔者作为一名古筝教育工

作者,为了能完成这一课题,从 2011 年起便开始收集和整理与古筝艺术史古代时期相关的各类资料和文献,进行古代古筝艺术史的梳理与研究工作,直至今日已超过十年。文献不足征,本书有些问题的讨论虽然不够全面和深入,更有很多问题等待我们去进一步探索与发现,但为了古筝艺术史研究的抛砖引玉,我还是想将这阶段的研究工作暂时告一段落,将我不成熟的想法以《古代古筝艺术摭论》为题结集出版,想在此基础上广泛听取学者们的意见,以便今后更好地继续从事古筝艺术史的研究。

任何一种乐器艺术想要建立理论性强的学科体系,都离不开艺术史学的支撑。古筝这一古老乐器艺术发展至今,虽然大多着重于技艺以及乐曲的教学与传播,却积淀了中华民族深厚的艺术文化底蕴。现今古筝艺术发展盛况空前,筝谱繁多,筝家辈出,古筝制作工艺精良,演奏技艺日益成熟,可以说当今的古筝艺术发展已到了一个百花齐放、百家“筝”鸣的高度繁荣时代。过去,我们虽然对各类乐器艺术的历史发展进行过各种研究,但如何将此上升到专业理论的高度并由此建立专门的学科体系,这一工作却一直做得不够,这是我们目前亟须提上议事日程的事情。中国古筝艺术史有若干艺术精神、特点、技法与成果值得今人总结和借鉴。本书拟通过筝家流派、传播嬗变、风格精神、形成背景、筝谱筝曲、演奏技法、社会功能、乐器形制流变及与其他艺术形式的关系等诸方面尽可能系统地梳理出中国筝乐文化发展的历史脉络,基本完整地勾勒出中国古筝艺术的发展历程,对古筝这门古老而新兴的艺术的经验、成果与遗产进行初步系统的概括和总结。本书的研究,应能对加强中国筝学的理论构建、对筝乐未来的发展方向提供可资参照的史鉴,为加强民族音乐文化自信贡献绵薄之力。本书分为七个部分:绪论;先秦:古筝艺术的发轫期;两汉:古筝艺

的成长期；六朝：古筝艺术的成型期；唐代：古筝艺术的成熟期；宋代：古筝艺术的应用期；元明清：古筝艺术的发扬期。本书纵向梳理古筝艺术发展的时间脉络，横向将古筝艺术放在每个时期的历史文化、艺术种类等背景与多维影响因素中，使古筝艺术的发展自上而下，从宏观到微观，呈现在朋友们面前，以便于大家更好地理解古代古筝艺术的发展脉络和全景全貌。

笔者以为，当前筝界对我国古筝艺术发展史的研究是不能令人满意的，与古筝表演、古筝创作和古筝教学等方面的繁荣景象相差甚远，真正有学术水准、专门论述古筝艺术发展的著作还是太少了。我们应该排除一切困难，更加关注古筝这个充满历史文化底蕴的民族乐器，使对其艺术历史的研究活跃起来。古筝艺术的发展离不开古筝艺术史的研究与借鉴，希望这本书的出版能够引起国内外广大筝家与学者的关注与参与，愿21世纪对古筝艺术史的研究成果能够像雨后春笋般涌现出来！

王小平

己亥年正月廿六日于扬州大学

目　录

第一章
绪论

第一节　研究缘起

　　具有东方神韵的传统古筝艺术，是目前公认的中华艺术文化的重要财富之一，已被世界人民所普遍接受。中国古筝艺术史中蕴含了丰富的筝文化遗产。近几十年来有不少学者专注于中国古筝艺术史的研究，并取得了一些成果。根据笔者的统计，已发表的有关论著有 100 余篇（部），焦文彬的《秦筝史话》（2002）[1]、谢晓滨和姚品文的《文史谈古筝》（2015）[2]及笔者的《两汉：古筝艺术的振兴》（2013）[3]、《古筝命名理据与发源》（2017）[4]等论著在古筝艺术发展史的研究上皆取得了一定的成绩。但是，目前海内外有关中国古筝艺术史的研究，还处在零散且不够深入、系统的阶段，有关论著或为筝艺术史常识的重复和笼统介绍，或为断代艺术的简单描述，又都缺失古典文献学和考古学的学术支撑。笔者曾有拙文初论中国古筝艺术史，但未遑详述整个中国古筝艺术史的系统与特点，迄今为止，亦未见中国古筝艺术通史研究的专著。这方面的理论总结及相应的文化研究相对滞后，这与它作为表演艺术日渐繁荣的局面形成鲜明对比，特别是面对 21 世纪各种艺术门类空前活跃的形势，有必要对这一古老的传统民间艺术的形成与发展

[1]　焦文彬：《秦筝史话》，中国文联出版社 2002 年版。
[2]　谢晓滨、姚品文：《文史谈古筝》，上海音乐出版社 2015 年版。
[3]　王小平：《两汉：古筝艺术的振兴》，《艺术百家》2013 年第 1 期。
[4]　王小平：《古筝命名理据与发源》，《艺术百家》2017 年第 3 期。

进行全面研究梳理，以期推动古筝艺术的繁荣与发展。

无论来自哪个国度，无论拥有何种文明背景，音乐艺术所呈现的方式都是纯粹和直接的。古筝艺术像其他音乐艺术一样，植根于民族的社会生活，源于原始的情绪与感受，是一种特别的社会意识形态。古筝艺术是发展的，古筝艺术发展的历史给当代古筝艺术提供了史鉴，学习古筝艺术的历史可以从多方面深入理解其艺术形式和作品内容，而不只是流于表面。

在当今全球性的音乐艺术百家争鸣的时代，我国音乐艺术研究面临的一个重大任务和重要机遇就是诸多具有成长性、未来性的民族音乐艺术理论的建设，这是引领 21 世纪我国音乐艺术理论与实践腾飞的必由之路。中国古筝艺术史的梳理与研究及其最终成果的完成将对这一现实需要作出积极的回应。中国传统音乐艺术文化里蕴藏的惊人智慧无疑是创新研究的重要支撑。

中国古筝艺术史有若干艺术精神、特点、技法与成果值得今人总结和借鉴。本书拟通过筝家流派、传播嬗变、风格精神、形成背景、筝谱筝曲、演奏技法、社会功能、乐器形制流变及与其他艺术形式的关系等方面尽可能系统地梳理出中国筝乐文化发展的历史脉络，基本完整地勾勒出中国古筝艺术的发展历程，对古筝这门古老而新兴的艺术的经验、成果与遗产进行初步系统的概括和总结。本书的研究，应能对加强中国筝学的理论构建、对筝乐未来的发展方向提供可资参照的史鉴，为加强民族音乐文化自信贡献绵薄之力。

第二节　中国古代古筝艺术产生和发展的多维背景

　　古筝艺术产生和发展的多维历史背景伴随着古筝艺术从古至今的历史发展进程。我国古筝艺术历史源远流长,从上古文献大量关于古筝的记载以及近几十年出土的文物来看,古筝艺术的历史可以追溯到春秋以前[①]。古筝艺术是中华音乐艺术的重要组成部分,是中华文化的瑰宝。筝是中国最古老的弹拨乐器之一,从春秋末期至今已有 2500 年的历史。据史料记载,筝在其最初时期是"五弦筑身",结构简单,艺术影响有限[②];到战国时期,筝得到了社会普遍的接受并广为流传,人们经常在节日里赋诗饮酒、以筝作乐,这已经成为当时多地的一种风俗。筝在汉代时就已进入官家的视线,比如汉代的乐府收集的各种音乐篇章都体现出了筝的元素。自汉代起,筝逐渐成为婚丧嫁娶时演奏的乐器之一。筝的起源亦成了学界的热门话题,蒙恬制筝或变筝的观点在历代文史学家中很流行,但一直没有定论。汉代后民众热爱、官府认同、学界关注为筝艺术日后长足的进步奠定了基础。

① 参见广西壮族自治区文物工作队:《广西贵县罗泊湾一号墓发掘简报》,《文物》1978年第 9 期,第 30 页;牟永抗等:《绍兴 306 号战国墓发掘简报》,《文物》1984 年第 1 期,第 16、17、21 页;蒋廷瑜:《广西贵县罗泊湾出土的乐器》,《中国音乐》1985 年第 3 期,第 46 页;李科友:《贵溪崖墓》,文物出版社 1990 年版,第 64 页。

② 刘殿爵、陈方正:《风俗通义逐字索引》,商务印书馆 1996 年版,第 46 页。

　　魏晋南北朝，是古筝艺术飞速发展的时代，对筝艺术在整个历史上的演变起着十分重要的作用。阮瑀说："身长六尺，应律数也……"[①] 魏文帝曹丕及其弟曹植都很喜欢弹筝，皇族很多人自己也会弹唱。魏时都是使用梓木制成的古筝，约公元512年，桐木筝才开始出现。唐代时，唐玄宗不仅是一名皇帝，更是一位音乐家，他非常重视音乐人才的培养，亲自挑选了数百名宫女，要求她们学习弹奏琵琶、三弦和笙、筝，学习成果优秀的宫女被称为"掐弹家"，后来这些宫女被称为"皇帝梨园弟子"。宋代初期，弹奏筝、琵琶等乐器的大批乐工被招募为皇家服务，为宋代继承唐时音乐奠定了良好的基础。明初，人们安居乐业，筝乐流传甚广，深受百姓喜爱。有清一代，朝廷给予官吏们丰厚的物质生活待遇，故"八旗将佐，居家弹筝击筑"。官吏豪富爱好借筝取乐，他们在演剧之余，于伶人聚居处设堂招客。

　　古筝和古琴产生于两千多年前，虽然人们在它们名字前都用了"古"字，但它们有着不同的发展道路。古琴长期以来一直受到王公贵族的喜爱，从先秦时代开始，就有着详细记载古琴大师、琴乐谱、琴诗、琴论及其历史流变的文献，但是古筝的发展却没有像古琴那样得到上层社会的重视。虽有许多爱好者都在关注古筝艺术，不过从大的艺术及文学环境来看，古筝之所以能够作为一种民族乐器生生不息地流传下来，重要原因之一是从古筝流传发展的早期开始，它就被当作音乐文化教育工作里十分重要的一个部分。古筝艺术与我国古代社会的生活、文化有着密不可分的关系。汉代侯瑾《筝赋》中提道："上感天地，下动鬼神，享祀祖宗，酬酢嘉

① 〔唐〕欧阳询：《艺文类聚》，上海古籍出版社1982年版，第785页。

宾,移风易俗,混同人伦,莫有尚于筝者矣。"①这早已是明确的理论上的肯定了。

我国古代音乐教育的重要理念就是德育、乐舞艺术教育、行为规范教育和审美情感教育的统一,这贯穿于我国古代音乐教育的始终。德育是有关道德伦理教育和行为规范教育的核心。德育的目标是培养人才、提高素质、巩固统治。传统强调"德"须经过"教育",强调人的后天教育,强调通过"教"来达到培养"德"的目的。孔子以礼乐为主要教学内容,把音乐教学过程的完成作为教育的最后阶段。孟子将伦理的完善与礼乐的实施相结合,把伦理道德的实现纳入音乐教育的轨道,把教育放在音乐中。孟子觉得,作为人类,想要感受到无与伦比的高级审美体验,是需要从接受教育和礼仪、音乐的过程中去感受。筝乐发展的早期与琴乐一样,"德"是其中最为重要的内容,因此筝乐教育也保持在乐教的系统当中。"乐教"的终极教育目的是"育人",并不是一味追求技巧的高度。

筝乐艺术在古代既为民间喜爱,又受到宫廷的欢迎,被作为宫廷祭祀或王公贵胄欣赏之用。筝发轫于春秋,振兴于汉,那时社会经济繁荣,百姓安居乐业,因此古筝音乐得到了大力的发展,渐渐广受宫廷喜爱。盛唐时为其鼎盛期,不论是王公贵族抑或是文人墨客都对它十分喜爱,古筝名家层出不穷,直至宋元时期继续发展。明清时期筝乐世俗化,古筝音乐不再是贵族、富人或文人的专属之物,复归于民间,广为流传,不同阶层的人们都可以接触到;乐曲更加平民化,演奏技艺也得到了创新发展。直至新中国成立后,在全国风靡,并走向世界。

① 〔唐〕欧阳询:《艺文类聚》,上海古籍出版社1982年版,第785页。

第三节　中国古代古筝艺术史的
研究对象、内容与分期

中国古代古筝艺术发展通史是本领域的研究对象。研究内容涉及：中国古筝艺术史的分期问题；古筝艺术产生与发展的时代、制度、经济、科技、文化与地缘背景；古筝艺术与文学、绘画以及其他音乐门类相互作用、相互影响、相得益彰的关系；筝家与流派源流、筝艺术的传播嬗变、筝艺术的风格精神、历代筝谱筝曲、演奏技法及其发展、筝艺术的社会功能、乐器形制流变等。

本书研究的具体内容：

第一章"绪论"。涉及：中国古筝艺术史的研究对象；古筝艺术产生与发展的多维背景；古筝艺术与文学、美术以及其他音乐艺术；中国古筝艺术史的分期问题。

在中国筝艺术的传播过程中，传统的艺术种类里的古筝一直以来都有着重要的地位。不单单是作为欣赏和文化娱乐，古筝艺术同时也在不断凭借其独特的艺术影响力提高人们的音乐素养，传递中华文化精神。古筝艺术的发展，不仅是提高演奏技术，进行教学传承，更有教化的作用。

第二章"先秦：古筝艺术的发轫期"。涉及：周秦音乐文化简述；西周音乐文化与秦乐；西周乐器与秦筝；秦乐府与秦筝；秦筝演奏方法；先秦古筝形制源流；先秦筝乐传播途径。

顺着历史脉络找寻古筝的渊源可以发现，古筝出现在春秋末至战国时期，至今已有 2500 多年。根据历史文献所载和晚近以来的考古发现，春秋战国时期的筝是一种结构简单、尚处于萌芽阶段的"五弦筑身"（琴体形似四棱棍）。自秦汉时期才真正开始了中国古代古筝艺术丰富和发展的漫漫历程。

第三章"两汉：古筝艺术的成长期"。涉及：两汉音乐文化简述；筝艺术在民间的传播；汉乐府与古筝艺术；两汉古筝形制的演变；两汉筝乐技法；两汉筝曲；两汉《筝赋》；两汉筝家与筝学理论的萌芽。

秦汉时期，古筝的发展相当迅猛。秦朝时，在节庆活动中人们会采取演奏古筝和击缶（一种瓦质乐器）进行庆祝，这已成为那时的一种习俗并在民间广为流传。在汉代，古筝开始被宫廷使用。乐府收集的民歌等各种民间音乐中，已使用到古筝；另外还有平、清、瑟、楚四种调，也都在演奏中使用到古筝。那个时期的古筝，已经不像当初"五弦筑身"的阶段那样简单，它的形状和瑟开始相像，在音乐的表现力上也得到了提升。

第四章"六朝：古筝艺术的成型期"。涉及：魏晋南北朝音乐文化简述；多民族融合下的筝艺；魏晋文人与筝乐；魏晋南北朝筝曲；魏晋南北朝《筝赋》；魏晋南北朝古筝形制演变；魏晋南北朝筝乐技法；魏晋南北朝筝家与筝学理论。

魏晋南北朝是古筝制作的技艺、技法等方面飞速发展的时期，古筝在制作的用料还有工艺等方面突飞猛进，制作能力越来越强。魏晋南北朝的时候，古筝的琴弦根数达到了 12 根，它的形制已经发展成熟，筝乐器已经逐渐得到了完善。这时筝乐的美学理论也发展起来，达到了非常高的水平，许多研究家、乐曲作家和诗文作家为此写下了大量的筝史与《筝赋》作品。

第五章"唐代：古筝艺术的成熟期"。涉及：唐代音乐文化简述；唐代宫廷音乐与古筝艺术；民间筝乐热的掀起；唐代筝谱与筝曲；唐诗中的筝艺术；文物中的唐代筝艺术；唐代古筝形制演变；唐代筝乐技法；唐代筝家与筝学理论。

古筝艺术史上，隋朝的时候开始流行十三弦筝，发展到了唐代，十三弦古筝获得了大部分人的认可，七、九、十部乐中的五部都有用此筝制。筝的使用范畴从当时的汉民族的音乐舞蹈表演形式，扩展到了其他民族传统的音乐舞蹈表演形式。作为传统音乐中的燕乐，古筝的广泛使用使古筝音乐的演变发展进入了空前的高度。有名的大曲有好多都被独奏的古筝表演过，如《秦王破阵乐》《霓裳羽衣曲》等，这些乐曲在历史上十分受人欢迎。此外，筝的类型众多，弹筝、栘筝、云和筝、轧筝等都是历史上曾出现过的筝的不同类型。梨园、教坊等地方一大批著名演奏家一直以来受到大家的追捧，像历史上有名的薛琼琼、谢好好、秀奴等人，他们精湛的筝技经常受到诗人们的赞扬。弹奏技巧越来越多，有近20种，古筝演奏水平也在弹奏技巧不断增加的同时得到了巨大提升。唐代段安节在《乐府杂录》中记载，古筝有宫、商、角、羽四种调子，通过调整雁柱的位置，在每次弹奏时进行不同的移动，这个方法是可以在调整28调中使用的。其实，民间筝乐的调音方法还不止于此。伴随着大唐中外密切的文化交流以及和各国商务往来沟通，古筝被带到了日本、韩国以及东南亚等地。古筝艺术在传到日本以后，古筝的形制并没有被日本乐师改变，甚至它的外形一直到现在都没有改变。

第六章"宋代：古筝艺术的应用期"。涉及：宋代音乐文化简述；宋代宫廷音乐与筝艺术；雅乐、宴乐活动中的筝艺术；筝乐队研究；民间商业活动中的筝艺应用；宋代筝谱与筝曲；宋词中的筝艺术；

禅宗与筝艺术；宋代古筝形制演变；宋代筝乐技法；宋代筝家与筝学理论。

宋代初期，大量音乐家被官府招募以发展民族音乐艺术，筝和琵琶等乐器为宋代传承民族音乐打下了扎实的基础。在应用范围上，除了宫殿外，宋代的筝也被杂剧和说唱艺术作为伴奏使用。比如说南宋时期的杭州滩簧，筝就曾随行传往江南。在表演的多样性上，古筝还可以用来进行单独弹奏、边弹边领唱和几台筝一起弹奏。这些不同表现形式出现以后，宋代的筝有着能够让人肯定的艺术水准，在不同的音乐范畴内都有广泛和深远的影响。

第七章"元明清：古筝艺术的发扬期"。涉及：元明清音乐文化简述；理学与筝艺术；民间筝艺的流行；元明清筝谱与筝曲；诗文中的筝艺术；元明清古筝形制的演变；元明清筝乐技法；《李卿琵琶引》与明郑世子《瑟谱》；《九宫大成》与《弦索备考》；元明清筝家与筝学理论。

蒙元在游牧和宗族社会生活的状态下迁徙进入了中原的北部地区，有部分传统的汉民族音乐艺术形式也会在当时祭祀仪式中使用，筝仍然在宫廷、王公贵族的喜爱下被使用。元代在皇家音乐中使用弹奏和拨弦器乐十分少见，只有古筝、琵琶、箜篌等几样。由此看来，古筝在乐团中的作用不可小觑。元代主要弹奏十三弦古筝，有的时候也会弹奏十二弦和十四弦古筝，蒙古族弦乐的创作很大程度上受到后来十四弦筝的影响。明初政局稳定，百姓们安居乐业，古筝的流传一度繁盛。民间范围内的古筝表演，古筝被用来作为伴奏的乐器，所以弹筝的人都是一边唱歌一边表演。这种表演形式提高了古筝表演、歌唱艺术和内容表现的丰富性。

清代普遍使用十四根琴弦的古筝，在清代末期也出现了十五根琴弦的古筝。但是因为受到了复古思想的影响，筝被视为民间音乐，

古筝音乐家地位低下，官员们对古筝艺术不屑一顾，乐师们只能通过口头来传授筝谱。明清数百年间，传下来的筝谱罕见。同时，由于历史原因，清朝末期中华民族遭受了太多的战争，这些动乱也让前朝许多古筝传统曲谱逐渐亡佚，古乐和各种调音方法大多没能幸存。不过让人感到幸运的是，元明时期流行的"弦索"与筝、琵琶、三弦等乐器一起流传到现在，从而使筝乐艺术能够保留下来。

筝在非常早的时候就流传到了中原和南方各地区，随着影响的不断扩大，在古代的赵、郑、楚、吴等地越来越流行。在那之后，客家人因为生产发展问题接连有三次迁徙活动，也正是这样的迁徙，使得古筝得以传播到福建和广东地区。在演奏者们传播迁徙的过程中，受到不同地方的环境、政治背景以及经济发展程度、地域文化、民俗风情等各种各样因素的影响，古筝音乐在与当地传统音乐进行融合的过程中，逐渐衍生形成了不同的流派、曲目、表演技术特点和强烈的地方音乐艺术特点。从地域特色上来看，因为地理位置可以分为南北两大派系，南北这两大派系的风格特色不同。我国各地特色各自不同，现在一般将筝乐分为九派，于是又有"九大流派流入中国"的说法。

第四节　本书研究的基本思路与方法

本书以时代为经，以筝家流派、筝谱筝曲、演奏技法、乐器形制等为纬，逐代钩沉，探源逐流，分析梳理中国古筝艺术形成与发展的脉络与线索，揭示古筝艺术史各个分期的特点、发展

与突出成就。本书在音乐艺术学、古典文献学和考古学的理论指导下展开研究，采取归纳分析法和对比分析法。力求踏踏实实，花大力气，对每一种文献和每一宗材料进行尽可能精确的归纳分析，对每一个史料都要进行分类对比，再通过各种分析比较，或见出特点，或显示原因，或演绎出规律。运用目录、版本、校勘学的方法搜集历代文献与出土文物中有关古筝艺术的史料。

本书研究的重点是充分揭示古筝艺术所蕴含的丰富的艺术文化内涵及其发展趋向，再现中国古筝艺术的演进史，重现中华民族独有的古筝艺术文化体系。

本书研究的难点是古筝艺术史历代相关文献与材料的取舍，筝家、流派、文献、形制、艺术背景与源流的考辨，术语的整理与分析，技法的总结与阐明等。研究中首先必须对相关史料进行考辨，对历代聚讼纷纭的文献进行分析，并在此基础上描述中国古筝艺术演进史。

中国古筝艺术史是我们中华民族传统乐器文化艺术的一个重要部分，而作为中国古筝艺术史的研究对象，则需要从促进古筝文化发展的多维历史背景、"百家筝鸣"出现的流派、不同流派的著名筝家、古筝艺术作品及风格演变、筝乐艺术在不同时期的社会功能作用等角度去思考。

第五节 古筝艺术在后世的流派

陕西派。"真秦之声"的陕西筝亦被称为秦筝,它古朴典雅,是文献记载较早的筝派。此派筝乐既有秦腔的悲壮气势,又有风格细腻的苍凉基调。流传下来的具有代表性的曲目有《秦桑曲》《姜女泪》《云裳诉》等。

河南派。河南筝曲是当地民间音乐"郑卫之音"经由古筝传入豫地后,形成了独特的地方风格,最终成为后世有名的中州古调。河南筝乐具有底蕴丰厚、慷慨激昂的特点,流传下来的代表性的曲目有《打雁》《陈杏元和番》《高山流水》《汉江韵》等。

山东派。被称为"齐鲁大板"的山东筝曲使用的多是宫调式,音乐强烈而柔和,高亢而深沉。流传下来的具有代表性的曲目有《汉宫秋月》《四段锦》《天下同》等。

浙江派。据考古发现,先秦时期古筝艺术活动在吴越一带就已经非常活跃。被称为"武林逸韵"的浙江筝派在杭州一带很流行。其风格以抒情且戏剧化的音乐为主,节奏明快,流畅优美。具有代表性的曲目有《月儿高》《将军令》等。

潮州派。被称为"韩江丝竹"的潮州筝在广东潮州一带深受百姓喜爱。潮州筝以其细腻悦耳的风格而闻名。代表曲目有《寒鸦戏水》《秋思曲》等。

客家派。被称为"汉皋古韵"的客家派古筝历史悠久,"汉乐"也是客家筝派的另一种叫法。在当地保留的汉语历史语音与文化

风格的影响下,形成了古朴、优美、秀婉的艺术特点。代表曲目有《出水莲》《蕉窗夜雨》等。

第六节　古筝艺术与文学、哲学、美术及其他音乐艺术

　　早在春秋战国时期就有典籍描述中国传统筝乐早期活动的生动场面,古筝艺术从古至今,与文学、美术及其他音乐艺术有着千丝万缕甚至密不可分的关系。

　　了解中国古代文学常识的人都知道,中国古代诗词文赋等作品当中涉及了大量有关古筝音乐艺术的内容,这些音乐艺术活动的记录都彰显了古筝音乐艺术在中华民族历史长河里的璀璨过去。古代诗词文赋的大量流传,使古筝艺术长久以来的传播与传承产生了巨大的正迁移。在文学艺术的影响下,古筝艺术得到了有力的借鉴,例如诗词文赋中的人物形象表现以及整体意境表现对古筝乐曲所要表现的形象和整体意境影响巨大。正是有这样大量的共性条件,筝曲的创作者很多时候也可以徜徉在古代诗词文赋特别是唐诗里,反复研读文学作品,感悟其中的表现意象,从而创作出很多诗乐合璧的古筝作品。

　　在阅读欣赏唐宋诗词时,可以从古人对筝乐的审美活动中深深感受到古筝艺术的魅力。不论是体验审美主体(诗人、词人)聆听筝乐的心理感受、情感意象,还是对审美客体即乐工、筝伎的形象和高超的弹奏技艺的欣赏,都能够给我们在探究古筝的文化内

涵和弹奏技巧上带来启发。唐诗宋词这些文学作品中的筝艺内容往往都是因为感同身受而油然而生共鸣感，古筝音乐的美好、忧郁、广阔、旖旎等从作品的字里行间流露出来。

从情感上的分析看来，大量的诗人和词人有着很多坎坷的人生遭遇以及内心有许多不快，作品成为他（她）的情感发泄所在；诗人词家这些情绪也会影响音乐的艺术表现，在音乐感受体验中，筝人曲家情绪中甚至渗入了许多困苦、难熬的情绪。这样的情况常常是他们在聆听乐曲时抒发出的一种情绪波动和十分丰富的情感与情调。如唐代白居易在《听崔七妓人筝》中写道："花脸云鬟坐玉楼，十三弦里一时愁。凭君向道休弹去，白尽江州司马头。"[①]又《听夜筝有感》诗："江州去日听筝夜，白发新生不愿闻。如今格是头成雪，弹到天明亦任君。"[②]诗人还喜欢在同一句诗或同一首诗中把两种或几种乐器艺术特色作对比，如白居易在《筝》诗中拿赵瑟、胡琴与筝对比："赵瑟清相似，胡琴闹不同。"[③]曹植的《箜篌引》一诗中也早已用到这样的手法："秦筝何慷慨，齐瑟和且柔。"[④]曹植在诗中把古筝和已经失传的齐瑟作比较，这样可以更好地表现出箜篌这个乐器的特点。这种对比除了对仗的需要外，也表明了诗人对不同器乐的审美感受与判断。

古筝艺术创作和活动与古代诗词文赋息息相关，这跟古筝艺术作为一种艺术形式，自然且必须与传统思想、民族精神、社会文化相互融合、相互影响、相互作用有关。泱泱华夏自古以来文化博大精

① 〔唐〕白居易著，朱金城笺注：《白居易集笺校》，上海古籍出版社1988年版，第959页。

② 〔唐〕白居易著，朱金城笺注：《白居易集笺校》，上海古籍出版社1988年版，第1306页。

③ 〔唐〕白居易著，朱金城笺注：《白居易集笺校》，上海古籍出版社1988年版，第2105页。

④ 〔梁〕萧统编，〔唐〕李善注：《文选》，中华书局1977年版，第391页。

深,让人为之折服。古筝艺术可以说是中国传统哲学文化熏陶的产物,甚至是其精神的感性显现,承载着中华民族的人文精神和信仰。孔子与儒家思想不必说了,"仁"的学说、"和"的精神、教化理念早已深入到了筝艺的骨髓里。传统道家思想以及由其发展而来的道教文化对于筝艺的影响亦是深远和刻骨铭心的。道家思想作用于筝艺的许多理念有着它自己的深邃意义,需要我们用心去参透、感受。道家常说的"道法自然""无为而治"就是要顺应万物的自然规律,筝艺也不例外。纵观古筝艺术发展史,道家思想文化对筝艺有着磨灭不掉、深入骨髓的影响。筝曲中有一首《嬥花》,它的创作灵感和道家的"道法自然"就有很多神似之处,"自然"这一理念既体现于音乐形象的刻画中,又贯穿于音乐作品的始终。作品的创作灵感来源于花瑶挑花,挑花的创作思维方式便渗透着道家的"自然"。手艺人们在创作挑花时并不会在图纸上进行设计与规划,而是依据自己的理解与审美观,凭借心中的构图徒手于布上直接穿针走线,随心所欲地发挥,没有固定的框架与规则的束缚。道家的"自然"概念表现在作品里也就有了一虚一实、一刚一柔、一明一暗的辩证关系。"有无"的观念不仅在音乐力度中的对比、音乐空间上的远近与高低、张力中保持的松紧平衡上有所体现,在作品中的后半段音乐结构设计"慢板—快板—慢板"也体现了古代哲学中的有无、虚实、阴阳观,他们在不断地转换、对立且统一的状态当中。

筝艺术不但和文学、哲学密切相关,而且和美术、书法等相互影响、共存共生。著名哲学家宗白华先生曾经一直提倡可以把书法中的审美观念运用到其他中国艺术中,比如绘画、建筑、文学、音乐、舞蹈、工艺美术等,他认为这有美学方法论的价值。[①]

① 宗白华:《美学散步》,上海人民出版社 1981 年版,第 120 页。

读宗白华先生的著作,对于我们研究古筝艺术史、从事古筝艺术实践的启发很大。书法是点划线条的艺术,音乐是音符组合的艺术。书法和音乐的艺术表达方式表面看有着巨大的区别,但在核心理念上,音乐艺术和书法艺术有着惊人的相似之处。如若换一个角度来看待这二者的关系,把看待的角度提升到材料与审美这一层面,那么这时候不难发现音乐艺术和书法艺术的内外表现形式和内容理念有着许多重合相像的地方。中国传统文化的古筝和书法虽然属于不同的艺术领域,却都是从中国传统的思想文化土壤里生发出来的优秀文化。这两种艺术形式在诸多方面有着千丝万缕的联系,例如文化精神、审美情趣、节奏、布局、结构等。它们是具有共性的,在许多方面都是共通的,并且以不同的方式表现相同的艺术目标。

美学大师朱光潜先生曾经把音乐风格大体分为刚和柔两种,他认为不同的音乐风格可以在听众中触发相应的情绪从而引起性格的变化。在我国有着广泛影响的音乐曲目里不难发现作品融合性很高并且配合得很好的情况比比皆是,"刚柔相济"这种表现风格就是音乐的真谛之一。"刚""柔"这两种范畴在古筝艺术创作和表现中随处可见。从古筝的形制来说,古筝近现代以后都是使用尼龙钢丝琴弦,有 21 根琴弦,材质和外形上就表现了"刚"。而21 根尼龙钢丝弦有着不一样的粗细,因为粗细的不同,演奏出来的音色也不尽相同,粗一些的琴弦弹奏出来的声音让人想到强势有力量的形象;细一些的琴弦弹奏出来的声音更加温婉细腻,所以更多可以塑造出柔美婉约的形象。[①]

古筝在弹奏时也是刚柔并济、一张一弛的,例如在演奏一首作

① 朱光潜:《朱光潜谈美》,金城出版社 2006 年版,第 215 页。

品的时候,不同的乐段需要不同的情绪,这就要求演奏者演奏时控制有度,从而产生出不同的音色效果。快板和慢板运用的气息也是有区别的,这些也存在着"刚""柔"两方面的互谐。表演上的肢体动作语言,也会随着作品的演绎产生不同的情况,有极具力量的爆发律动,也会有柔情似水的温柔抬手,眼波流转都是不同的情绪体现,"刚柔并重"这四个字就会被十分完美地展现出来。

优秀的书法作品也淋漓尽致地表现出刚柔并济这一特点。书法的写法、运笔也有刚性和柔性这两种理念,书法创作上的刚柔主要是通过线条体现出来的。线条亦有刚柔之分,就像有无、虚实、阴阳的对立一样,运用得好就会有"美"与"柔美""壮美""壮丽"等的变化。书法中线条的粗细、笔势的刚柔会呈现出不同的艺术风格。笔直、刚硬的线条表现刚强、粗犷,作品会呈现出庄重的风格;"柔"意味着线条柔和圆润,作品会呈现出端庄优美的风格。刚柔结合是书法的最高要求。

古筝艺术不仅与我国的传统文学、哲学思想、书法、绘画等有关,与音乐的其他艺术形式更是你中有我、相辅相成。

千百年来,作为一件雅俗共赏的乐器,古筝既是文人墨客表达情感的载体,又深受民间艺人的喜爱。有关筝乐各方面的历史记载不计其数,在诸多的古典文献中都曾提到筝乐与其他音乐艺术(民歌、戏曲、曲艺等)之间有着密切的亲缘关系。筝派风格与演奏技法是在不同地方的戏曲、民歌等的长期浸染中逐渐发展而成的,并非一蹴而就。京剧作为音乐艺术中的中国主流传统戏剧,它与古筝艺术也有着源流相依的紧密联系。对筝曲探源逐流是准确把握筝艺风格流布的途径,京剧中的唱腔、曲调影响了古筝曲的发展,使其有了极具地方特色的艺术突破。京剧是一门综合性很强的艺术门类,它的表演包含美术、舞蹈、武术、音乐、戏剧等多种艺

术形式,京剧音乐是其中之一。京剧与筝乐同属于中国传统艺术类别,它们都具备丰富的文化沉积,在长期的艺术实践中彼此互相扶持、互相影响、相得益彰,因此京剧音乐与筝乐的融合并非偶然。

古筝艺术已有2500多年的历史,她是中华艺术文化乃至全人类艺术文化的瑰宝。阅读古典诗词文赋让我们感受到中国古筝艺术与文学一体的魅力,品味书画作品让我们体会到了书与筝审美情趣的一致。古筝的艺术意境与诗文、书画及音乐其他艺术形式意境实为一物,它们的艺术意境高度契合。今天,古筝艺术以她独特的艺术魅力越来越赢得全世界人民的喜爱。我们不能故步自封,仅仅专注中国传统音乐作品的学习具有极大的局限性,我们要开阔眼界,取其精华、去其糟粕,在传承上开拓创新,不断学习哲学思想、文学艺术和音乐的其他艺术形式的不同长处,并向全世界人民学习,为古筝艺术未来可持续发展不懈努力。

第二章 先秦：古筝艺术的发轫期

第一节　周秦音乐文化简述

周秦音乐文化在我国音乐发展史上有着重要的历史地位。西周继承了殷商时期的各种典章制度，统治者尤其重视礼乐文化的建设，音乐成就可谓令人瞩目。这一时期不但宫廷音乐和民间音乐获得蓬勃发展，而且音乐教育和音乐理论也得到了长足发展。秦一统天下之后，努力继承周代的音乐传统并不断丰富发展礼乐的内涵。到秦穆公时代，秦的礼乐堪与中原其他国家媲美。除了礼乐得到长足发展以外，秦还凭借着女乐活动增加了和西戎的外交往来。相比周朝，秦朝的民间音乐更加丰富多彩，无论是声乐技艺还是音乐理论都发展到了一个新的高度。秦国音乐继承了周代音乐传统，对后世音乐文化影响深远。

周朝末期，逐步由奴隶社会向封建社会转变，社会制度发生极大变化。当时，连年战乱，众多的小国逐渐合并成为为数不多的几个大国。随着冶炼技术的发展，铁器的使用促进了各国农业、手工业和商业的发展繁荣。而经济的飞速发展加速了各个国家和地区的经济文化的交流和融合，也促使音乐文化获得了长足发展，从而出现了前所未有的蓬勃景象。

西周音乐分为宫廷音乐和民间音乐两部分。周代建立了庞大的音乐机构，并高度重视音乐教育，把音乐作为礼乐制度的重要方面，促进音乐文化飞速发展。西周时期，宫廷音乐已经非常繁荣，其种类繁多，大体有雅乐、颂乐、六代乐舞、房中乐以及四夷之乐

等。雅乐是西周宫廷音乐的核心,主要供天子和贵族欣赏。雅乐主要由盲人乐师演奏,是各种乐器合奏的盛大的音乐会,其中乐器有钟磬、足鼓、建鼓、摇鼓、柷鼓、箫管等。颂乐在举行重大典礼的场合使用,例如天子大射、祭祀或者君主会见等隆重场合。颂乐节奏舒缓轻慢,音调清越昂扬。颂乐使用的乐器众多,其中比较重要的有钟、鼓、磬,其他还有埙、缶、笙、箫等。颂乐主要用于表达统治者的政治文化取向,因而以钟鼓金石之声的打击乐为主体来凸显其节奏和音调的特色。所谓六代乐舞,是指六部大型乐舞,为历代流传之音乐,其结构恢宏、节奏舒缓、音调平稳,常伴有歌舞表演,这些音乐主要用来祭祀天地四方之神以及名山大川和历代祖先,充满庄严肃穆的文化气息,如黄帝的《云门大卷》就是祭祀天神的杰作,尧的《大咸》是祭祀地神的名曲,舜的《九韶》用于祭祀四方,禹的《大夏》用于祭祀山川,商的《大濩》和周的《大武》主要用于祭祀先祖。所谓房中乐,是宫廷后妃们在侍宴时表演的乐歌,一般伴奏乐队阵容较小,通常由琴、瑟、笛伴奏。至于四夷之乐,主要指秦、楚、吴、越等边远地区各民族的歌舞音乐,大多用于燕飨和祭祀,常以吹奏乐器为主要的伴奏乐器。西周时期,音乐在宫廷之外也广泛发挥作用。一方面,每个诸侯国都有各自规模宏大的歌舞乐队;另一方面,民间也有非常活跃的音乐活动。民间音乐根据地域分为两种类型,分别是南方民歌和北方民歌。西周时期的音乐不但揭示了对生命个体的关怀,体现了人们对精神世界的追求,还显露出这一时期朴素的审美理想。

公元前 770 年,秦襄公出兵协助周平王东迁,因功绩卓著而获封西周京畿故地。[①]据历史记载,从秦襄公到秦孝公,为了发展壮

① 王云度:《秦史编年》,陕西人民出版社 1986 年版,第 4 页。

大,曾经迁都八次,不断向周朝腹地靠拢,直至最后定都咸阳。到秦始皇时,继承发展前代留下的功业,为秦的统一天下寻找机会。公元前230年,秦始皇发动统一战争,花了整整9年时间,在公元前221年完成一统天下之大业。立国15年后,秦王子婴于公元前206年被杀,中国第一个封建王朝秦朝就这样结束了统治。秦是中华文明史上的一个重要的里程碑,各项政治制度和社会制度都不断完善,极大地影响了后来封建社会各项典章制度的演变。

由于缺乏历史资料,对秦的起源有不同的说法,秦乐的渊源也难以考证。[①] 有人认为秦在六国时无乐。历代史学家对秦毁灭礼乐进行了批判。但是,如果没有秦乐,《吕氏春秋》中丰富的历史资料和音乐理论从何而来?《吕氏春秋·音初》记载:"殷整甲徙宅西河,犹思故处,实始作为西音,长公继是音以处西山,秦缪公取风焉,实始作为秦音。"[②] 这段话告诉我们,住在西山的周人"长公"发扬了殷商的整甲之西音,秦缪(穆)公后继承发扬了这一音乐而成秦乐。可见,《吕氏春秋》对秦乐的渊源进行了合理的解释。马非百在《秦集史》中也指出"秦之有音乐,盖始于此"[③]。

从公元前7世纪到公元前4世纪,随着秦国国力的逐渐强大,其音乐文化也不断发展到一个新的高峰。具体而言,秦的礼乐文化经过几代的苦心经营,已经达到中原大国的水平。当时的音乐具有非常重要的作用,是国家内政外交的重要手段,在西戎各国中独占鳌头。其中的民间音乐活动尤为丰富多彩。秦的声乐达到了很高的水平,音乐理论也非常发达先进。《汉书·艺文志》:"太古

① 王云度:《秦史编年》,陕西人民出版社1986年版,第4页。
② 〔汉〕高诱注,〔清〕毕沅校,徐小蛮标点:《吕氏春秋》,上海古籍出版社2014年版,第120页。
③ 马非百:《秦集史·音乐志》,中华书局1982年版,第509页。

有岐伯、俞拊，中世有扁鹊、秦和，盖论病以及国，原诊以知政。"颜师古注："和，秦医名也。"① 也就是说，秦国有一个名医，他的名字叫和，据说他与孔子同处一个时代，他对五声、五色、五味、六气以及六疾之间的关系有自己独到的见解。这说明在周之诸侯中，秦的礼乐理论水平是遥遥领先的。而这正是《吕氏春秋》音乐理论的沃土和根基。

西周时期发现的乐器是当时音乐文化的物质材料。尽管一种乐器不能代表整个音乐文化，但是它们演奏及传播的音乐作品代表着某一民族的音乐文化，同样也是整个音乐文化的重要组成部分。毫无疑问，不同的地方出土西周的乐器并不一样，但是都具有共同的样子，反映其各自的音乐文化特征以及不同地区音乐文化之间的相互关系和差异，人和地理也催生了当地的乐器。

黄河流域，商代的乐器一般都是分布在青海等地，当然在黄河以北的一些地方也有这一时代的考古发现，如河北和辽宁省。在河北地区南部和陕西关中的东部，考古都发现有少量商代乐器存在。除此之外，辽宁的西部及内蒙古的东南部，同样也发现了商代初期的乐器。在商代晚期殷墟文化之中，对于乐器的发现主要集中在河南安阳的殷墟，毗邻河南北部和山东的邻近地区。此外，在晋中南部和陕甘高原的商族文化中，发现了一些商代晚期乐器，而在青海，则存在着自商代晚期开始的卡约文化的乐器。黄河流域的西周乐器一般都是在山西、陕西、河南以及山东等地出土。从山东的胶东半岛的考古结果来看，西周时期的乐器已传播到了东海之滨。另外，在青海柴达木盆地的诺木洪乡也发现了西周时期的古文化遗存，其中就有很多吹奏乐器。

① 〔汉〕班固：《汉书》，中华书局 2007 年版，第 806 页

在长江流域,殷商乐器分布更加广泛,在湖南、湖北,四川上游、江西中游以及福建下游等地区都发现了商代晚期的乐器。九个省的地理位置在一定程度上彼此相邻,商周时期的越人在这一广泛的地区较为活跃。从时间和空间的对应关系来看,从商代到周代,乐器的分布似乎有向南方逐渐发展的趋势。

据考古发现,音乐文化必须在出土乐器的地方存在和发展。音乐文化的区划研究不应与考古文化脱节甚至相偏离,而应与考古文化在地区、部门和类型上的划分相一致。同时,有必要考虑商周时期乐器的特殊发现和出土乐器反映出的音乐文化的共性,以反映音乐文化划分的客观性。商周音乐文化发展的方向可以初步列为以下七个方面:

(一)中原音乐文化区。这个是音乐文化区最为重要的地方,河北的南部是商代的文化,山西的西南部则是西周时期的金文化,如金侯公墓,以及郭、英、杨、魏、昌等国家的文物。(二)西北音乐文化区。此阶段仅限在青海文化及卡约文化下产生的乐器。(三)北方音乐文化区。这里的北方涵盖了东北和北部两个子区域。前者包括辽宁西部及内蒙古东南部出土的乐器,那里散布着夏家店下层文化。(四)东方音乐文化区。(五)西南音乐文化区。位于四川成都这块区域。(六)南方音乐文化区。指长江的中游以及南部地区,还有珠三角板块。(七)东南音乐文化区。包括江苏、浙江及福建等地。

上面列出的七个音乐文化地区包括黄河流域及其北部的中原、西北、北部和东部等地区,还包括长江流域的西南、南部和东南三个地区。本书着重研究西周时期秦筝在中原音乐文化区的分布。

第二节　周秦音乐教育与音乐系统

西周统治者非常重视音乐教育对于政治教化的意义,不但建立了以礼仪和音乐教育为主体的音乐教育体系,而且建立了配套的音乐教育机构,这一机构主要由三个部门组成,具体负责行政、教学和表演的管理,每个部门的工作人员分工相对明确。大司乐就是周朝时期设置的礼乐机构,堪称我国第一个音乐机构。其中乐官有不同级别,分别有大司乐、乐师、大师、典庸器等,乐工数量众多,有一千多人。大司乐主要负责教授贵族子弟乐德、乐语以及乐舞(即六代音乐),是最高的领导者。乐师负责教授贵族子弟各种小舞,周代的小舞有六种类型,包括羽舞、帔舞、皇舞、旄舞、干舞、人舞等;大师执掌六种节奏和六种制服,五种色调和八种色调,并教授六首诗;典庸器负责收藏乐器、庸器以及祭祀的相关陈设。这样明确的分工,井然有序的组织,说明西周时期音乐教育体系相当完备,这从某种程度上促进了西周音乐水平的提高,对后世音乐文化的进一步发展具有十分重要的意义。在周代高雅的音乐审美意识中,寻求情感与理性的完美统一,立足寓教于乐,在审美经验中强调群体身份的特征仍然是当时音乐活动中不可忽视的审美心理。

实际上,为了促进音乐的发展,秦建立了相应的音乐体系。第一,秦有专门人员负责掌握仪式音乐。秦有好多官员就是乐师,负责各类仪式音乐的演奏。第二,秦建立了博士学位,专门负责教授

音乐。第三，秦建立了专门的音乐机构——乐府，并负责宫廷女乐。秦乐府的音乐选择标准是"愉悦和流行，只供观看"。这就摆脱了早期儒家音乐理论中新声与古代音乐，郑声与雅乐之间的纠缠，把"郑魏桑间、赵越吴湘"等各种音乐舞蹈一律对待。第四，秦乐府整理出秦声中的本土器乐和声乐。第五，秦乐府广泛吸收了其他国家的音乐成就。秦每攻陷一个国家，就收集该国的音乐，聚集这些国家的乐伎，并根据"随俗雅化"的原则完善秦国音乐。就这样，秦以本土音乐为根本，不断融合其他诸侯国的音乐元素。在秦末，歌舞音乐和仪式音乐得到了很大发展，更为进步的是，秦音乐逐渐摆脱了儒家和法家对他们的限制，由此，女乐取得了巨大的成功。在秦代，文化再加上时代的鲜明特征，两者的结合就像放大镜一样，使我们可以更清楚、更确定地认识到秦文化的核心乃至个性特征。对于我们来说，以前很难看清楚，也不容易完全确定战国以前的秦文化特征，而这些则为我们作出准确判断提供了比较可靠的依据。

　　基于此，可以说西周音乐是在周朝产生的，其血缘宗法制度和礼乐制度后来由儒家文化继承和发扬光大。通过考察秦民族音乐的发展，可以发现秦人文化具有一贯而稳定的一面，也具有不断吸收先进文化进行自我改造的一面。因此，尽管在春秋战国时期秦国文化已经跻身于贵族之列，但它仍然没有偏离秦国的民族特质。它不仅充分体现了秦人淳朴活泼、振奋勇敢的性格特征，而且还遵循"大众化、优雅化"的先进文化原则。因此，秦文化可以在各个国家的文化中自力更生，也可以在具有独特个性的各个国家的文化中独立存在。这一切都是秦民族精神的充分体现。秦音乐继承了周氏的仪式音乐，二者融合了各个附庸国的本土音乐，开辟了汉族音乐，使其在中国音乐史上具有重要地位。

第三节　秦乐的起源与发展

关于秦的来源，向来众说纷纭，以致秦乐的渊源也莫衷一是。但是《诗经·秦风·车邻》中有很多周代的乐器记载，可见秦国自建立以来就奉西周礼乐为准则。周平王在迁都洛阳之后，周代京畿古城的所有歌曲和诗歌均流行于秦地，秦开始创作歌曲。《诗经》收录的有关秦襄公的四首诗《驷驖》《小戎》《蒹葭》和《终南》，从内容和风格上看，与西周时期的其他诗没有太大的区别。《诗经》的《国风》中收录了一首和秦穆公有关的诗《黄鸟》，这首诗主要讽刺秦穆公以人殉葬的残忍，哀悼为秦穆公殉葬的秦国子车氏三子。关于秦康公，《诗经》中收录了《晨风》《无衣》《渭阳》和《权舆》四首诗，这些诗都继承了周乐的传统。

所有这些都表明，秦成立以来，努力地接受了周的仪式和音乐文化，并在创作诗歌、乐器制造和仪式音乐系统方面取得了全面进展。

遗憾的是，秦乐的起源至今没有确论。根据《左传》的记载，春秋时期，较小的诸侯国在夹缝中求生存，经常要面临被大国侵略的风险，因而就会寻求大国庇佑，从而促成了会盟、宴飨等外交活动。在会盟和宴飨时，就会吟诗作赋以取乐。作为汉文珍贵古籍，战国中晚期的竹简《子仪》记载了秦穆公在崤之战失利后谋求与楚国联盟来对抗晋国的史实。为了向楚成王示好，秦穆公释放了楚国重臣申公斗克，也就是子仪，之前他被长期囚禁在秦国。《子仪》简文记载了穆公和子仪的外交辞令，其形式多是诗歌，通读其

中的诗歌,可以探讨先秦的颂歌仪式,还可以通过"诗"的传播来了解各民族文化的融合情况,也可以管窥春秋时期秦乐发展的相关问题。当时,秦穆公为了积蓄力量,谋求发展,在国内施行"休养生息、任贤惠民"等政策,于是"骤及七年,车逸于旧数三百,徒逸于旧典六百"[①]。这样稳定的国内环境为秦乐的发展提供了有利的土壤。据《吕氏春秋·音初》记载,殷王河亶甲迁居西河,非常思念故乡,就创作了怀念故乡的音乐,这就是最早的西方音乐。后来西周勇士辛余靡封侯以后在西翟之山居住,就继承了这一音乐。秦穆公时曾命人到西河采风,后来进一步继承和发扬了这一音乐。这种音乐是由秦穆公继承的,因此秦乐应运而生。这是《吕氏春秋》对秦乐渊源的解释。马非百在《秦集史》中讲"秦之有音乐,盖始于此"[②],进一步印证了《吕氏春秋》的说法。在各种历史资料中,秦乐的来源都是未知的,马非百的推论并非没有道理。然而,就秦音乐的特性而言,它似乎早在穆公之前就已经拥有了自己的民族音乐,并表现出其独特的个性,这的确可以使人们通过听到其声音来了解其音乐之风格,并通过音乐来了解其人民之诉求。事实上,春秋时期,秦乐的美已经为人所称道。《左传·襄公二十九年》中记载了吴国公子季札听到《秦风》之歌时的赞美,他说:"此之谓夏声。夫能夏则大,大之至也,其周之旧乎?"[③]季札精通音乐,他的评论很贴切。他从《秦风》中感受到了秦音乐的优雅和成熟,使我们能够体验到以《秦风》音乐为特征的秦文化,在保持民族传统的基础上,吸收并融合了周文化。这些记录都表明秦国接受了礼乐并很早就开始使用周朝王室的音乐。

① 李学勤主编:《清华大学藏战国竹简(六)》,中西书局 2016 年版,第 128 页。
② 马非百:《秦集史·音乐志》,中华书局 1982 年版,第 509 页。
③ 〔清〕阮元:《十三经注疏》,中华书局 1980 年版,第 305 页。

秦人不仅吸收了周朝的音乐，而且没有拒绝当时的其他流行音乐。《汉书·张敞传》中有叶阳王后拒绝听郑卫之音的记载。孟康有注："叶阳，秦皇后也。"① 叶阳皇后之所以不愿意听郑卫之音，有部分原因是秦王嬴稷流连于郑卫之乐，但最根本的原因是起源于郑卫的民间音乐虽然在春秋战国时期十分流行，但由于受孔子"诗三百，思无邪"以及"恶郑声之乱雅乐也"思想的影响，后世尊崇儒家的诗人便认为《郑风》和《卫风》中的音乐与雅乐相背，因此在很长一段时间里，但凡和孔子崇尚的雅乐风格背道而驰的音乐都被排斥为"郑声"。其实"郑声"主要代指流行于郑、卫之间的民间音乐，因其热情奔放且多用于男女之情而与雅乐大相径庭。朱熹发展了孔子的理论，但他当时并没有彻底研究"郑卫之音"作为流行音乐的原因。今天，蒋凡先生对此进行了非常详尽的研究，他认为孔子所说的"郑声"指的是当时流行于郑、卫之间的民间音乐，这和"郑诗"并不是一回事。这种民间音乐虽然和当时的雅乐风格迥异，但在当时的普通百姓中还是很流行的。《礼记·乐记》中就记载了魏文侯欣赏雅乐和"郑卫之音"时的不同感受，他认为听古乐也就是雅乐时有很多要求，比如需要衣冠端正、正襟危坐、聚精会神等，因而就害怕会打瞌睡，而听郑国和卫国的音乐时则比较放松，因而不会感到疲倦。② 可见魏文侯是比较喜欢听郑卫之音乐的。在《孟子·梁惠王》中也记载了梁惠王对各种音乐的态度，他认为既要能够享受祖先的音乐，也要能欣赏世界的音乐，比如郑、卫的音乐。这些古文献记载都说明郑、卫的音乐在当时具有广泛的影响力。自然，这种流行音乐也传到了秦国并受到了秦王的

① 〔汉〕班固:《汉书》,中华书局 2007 年版,第 1574 页。
② 〔清〕阮元:《十三经注疏》,中华书局 1980 年版,第 1396 页。

青睐，这也表明秦人对音乐兼容并包的态度。

司马迁的《史记·滑稽列传》中就有这样一段记载："优旃者，秦倡侏儒也。善为笑言，然合于大道。"[①]"秦倡"，也就是秦的乐伎。秦人在饮酒时大多会有乐伎表演，可见秦音乐文化的盛行。秦国建立之初，为了巩固自己的统治，努力继承周朝的音乐大统，因而礼乐文化不断发展并逐渐兴盛。及至秦穆公之时，可以毫不夸张地说，秦的礼乐文化甚至堪比中原。除了不断发展前代的仪式音乐，秦代的歌舞音乐也非常发达，出现了很多类似于巫一样的歌舞艺人，也就是女乐。歌舞音乐在秦国和西戎各国的外交往来中占据着举足轻重的地位。当时，秦国的民间音乐非常丰富，音乐技艺和理论也得到进一步发展。秦逐步建立起较为完善的音乐体系，成立了负责仪式音乐的太乐令，并开始进行音乐教学。《诗经》中有许多秦国诗歌，可以大致反映当时秦的盛大仪式和音乐文化。秦统一六国后，模仿周乐创作了音乐和舞蹈。秦还成立了乐府，负责管理秦的女乐，以供娱乐场所使用。但自从秦改革以来，法家们逐渐以耕种为中心，礼节教化和音乐教育逐渐淡出历史的舞台。因此，秦乐逐渐式微。在秦始皇以及秦二世时期，为了巩固中央集权统治，从思想上禁锢百姓，发生了三起焚书坑儒事件。这一"焚诗书，坑术士"，取缔儒家思想的事件维护了秦王朝的统一思想，但却严重破坏了礼乐文化的传承。尽管如此，礼乐文化的传承与发扬还是顺应时代的要求，部分书籍被齐鲁的一些儒家学者隐藏并保留了下来。随着秦在统一过程中吸收了六个国家的礼乐，秦帝国礼乐的发展达到了顶峰。

秦乐对后代产生了巨大而深远的影响。通过上述对秦民族音

① 〔汉〕司马迁：《史记》，中华书局1982年版，第1498页。

乐发展的考察，可以看出秦民族文化具有一贯稳定的一面，也具有不断吸收先进文化自我改造的一面，这方面具有文化运作的热情。因此，尽管秦国文化在春秋战国时期曾位列贵族之林，但它仍然没有偏离秦人的本性。它不仅充分体现了秦人淳朴活泼、直率勇敢的人格特征，而且遵循"大众化、精致化"的原则，努力追随先进文化。因此，秦文化可以在各个国家的文化中自立而不逊色，甚至可以在各个国家的文化中独树一帜。这些都是秦人文化精神的充分体现。秦统一了六国，客观地为各国之间的音乐交流提供了条件。秦音乐经过多次交流发展，成为一种独特的传统中国音乐，受到秦国后世学者的喜爱。汉代恢复了乐府，并沿袭了秦乐府的习俗，收集秦、楚、赵等当地音乐。

简而言之，秦乐继承了周氏的礼乐，融合了各地诸侯的本土音乐，开辟了汉乐，在中国音乐史上具有重要的地位。

第四节 古筝的起源

古筝是极具我国本土特色的演奏乐器之一，是我国传统音乐演奏的代表性乐器。筝的发展历史可谓是源远流长。古筝历史悠久，已经发展了大约2500多年。筝本身的发展历程贯穿了我国整个文化的发展历程。

然而，秦火之后，先代流传后世的记录古筝发源的文献资料更加稀少。传世周秦汉文典籍记述古筝的地方有两处。一处是李斯的《谏逐客书》，其叙述当时秦国乐舞时这样说道："夫击瓮叩缶弹

筝搏髀,而歌呼呜呜快耳目者,真秦之声也……"①此文保存在司马迁《史记·李斯列传》一章之中。李斯写此文的时间,是始皇帝十年(公元前237)。当时朝廷要求驱逐居秦之异国之人,李斯本是楚国人,也在被驱逐之列。在这种情况下,李斯给秦始皇写了一封《谏逐客书》,列举了大量事例,说明"物不产于秦,可宝者多;士不产于秦,而愿忠者众",不应"非秦者去"。而此段李斯文,则是从音乐生活方面说明当时秦国已经"弃击瓮叩缶而就郑卫,退弹筝而取韶虞",没有做到"非秦者去"。究竟秦国是从哪一年开始退弹筝的,已经无从可考了。从李斯所言,我们可以明确地了解到公元前237年以前,古筝已存在,并且是秦国很流行的乐器。因《史记·李斯列传》所载,学界多以为筝起源于秦地,但李斯之言并不能作为确定古筝发源于秦地的根据。

《楚辞》中也有一例关于"筝"的记载,《九叹·愍命》云:"破伯牙之号钟兮,挟人筝而弹纬。"②《楚辞》及《昭明文选》各版本所录校勘问题颇多,异文迭出。汲古阁刻洪本《楚辞补注》文字为此,而胡刻《文选》又作"挟秦筝而弹徽",亦有版本将"徽"又作"徵",等等。其中,胡刻本与洪本最为流行。宋代洪兴祖补注云:《文选》注引'挟秦筝而弹徽'。'人筝',一作介筝。"介筝,即小筝。挟者,持也。纬,柱上张弦。徽则指筝身之饰品。徵,五声之一。应该说,各个版本于文义都能说得通。然而,不管《九叹·愍命》原文文字是什么,《楚辞》中有古筝记载确是事实。至于原文是不是"秦筝",尚需进一步考证。

笔者通过检索《文渊阁四库全书》电子版,"秦筝"在检索结

① 〔汉〕司马迁:《史记》,中华书局1982年版,第2543—2544页。

② 参见宋洪兴祖:《楚辞补注》,中华书局1983年版,第304页;若干筝史研究论著将此语误以为出自《九叹·忧苦》,因古书篇名常置于文末而误。

果中共有 643 个匹配，不管其成词与否，无一例出现在先秦文献中，多数出现在汉代以后的古籍中。例如，三国魏曹丕《善哉行》："齐侣发东舞，秦筝奏西音。"宋晏儿道《蝶恋花》词："细看秦筝，正似人情短。"第一例称"秦筝"似为修辞需要。笔者以为筝在汉代以后被称为"秦筝"，为以《史记》出典指称事物的借代造词行为，并非因筝发源于秦而称之。

"秦声"又为何？笔者又以"秦声"检《文渊阁四库全书》，共有 448 个匹配。例如，《史记·廉颇蔺相如列传》："蔺相如前曰：'赵王窃闻秦王善为秦声，请奏盆缻秦王，以相娱乐。'"明胡侍《真珠船·秦声》："陈轸对秦王曰：'臣虽弃逐之楚，岂能无秦声哉？'"据相关资料显示，"秦声"指"击瓮叩缶"等秦地的音乐形式。焦文彬先生在《秦筝史话》一书中说："秦声是一个比较复杂而又包含很多内容的概念。"[①] 说他早先在《秦声初探》的长文中，曾进行过多方面的考察和探索。

秦筝无疑是我国历史音乐的重要遗产，然前述传世古典文献所记，无法确定中国古筝艺术发源于秦地，历史上属于秦地的今陕西一带迄今为止从没有发现过古筝的出土文物。相反，在我国南方地区，当代不断有古筝出土文物发现，时间又远早于李斯写《谏逐客书》时，为我们进行筝史探源提供了有力的证据。袁静芳在其所著《民族器乐》中进一步论证了在古老的先秦时代，筝不单单在中原地区非常流行，并且在当时的南方地区也有着它的身影。

目前古筝界许多人认为，筝是起源于秦地，然而，秦不是筝唯一的起源地，考古发现表明，越地也早有筝的出现。

1976 年秋，广西贵县罗泊湾大坡岭一号墓出土十二弦筝类乐

器一件。此筝出土时已经残破,现存腔体残片,表面髹黑漆,考古人员开始误以为是瑟之类,[①]但从弦孔与岳山观察,该乐器与瑟完全不同。乐器宽 23 厘米,厚 3.5 厘米,器面存有一排小孔,共 12 个,明显为弦孔,孔距 0.2 至 0.6 厘米不等,孔径 0.8 厘米不等。此孔未向下穿透,内侧横向至直角转出,侧面出孔孔径 0.4 厘米。同时出土的还有岳山四件,应为此乐器上面的部件。岳山有三件木质完全一样,一件木质区别于其他三件,都略呈长方形,背部隆起,底部凹入如鞍,各长 7.3 厘米,高 2.8 厘米,底宽 1.8 厘米。靠近底边的地方有横穿孔两对,孔径 0.5 厘米,有的孔内残存麻质弦头。[②]

　　1978 年冬天至 1979 年秋天,江西省文物工作队在贵溪县仙水岩崖墓群中发现了两件古筝,多次测定年代结果显示,它的最晚时期为战国早期即周考王前后[③],最早时期为春秋中期即周襄王前后。仙水岩崖墓群中出土的古筝为 13 弦筝,面板为坚硬的梓木材料。一件"现长 166、宽 17.5 厘米。筝面刨制平整,鱼尾状筝头,向下弧弯,筝尾棱起呈凸形,尾宽 15.5 厘米,有弦孔眼 13 个,筝头呈弯形,有弦孔 2 行,前行 7 孔,后行 6 孔,行距 3 厘米,孔距 2 厘米,孔距相错,筝背呈凹形,但前后两端有一道横凸边,隔成长方形音箱,内长 134、宽 11—12 厘米"[④],另一件"尾已断残,残长 174 厘米。筝身中部有一处弧形缺口,口沿平滑,似人工所为,缺口长 34、深 6 厘米"。墓中还发现筝柱子一枚,柱呈桥形,长 7.5、高 3.3、厚 1.8 厘米,有四个不规整的眼,眼孔约 0.6 厘米,木质。[⑤]

①　广西壮族自治区文物工作队:《广西贵县罗泊湾一号墓发掘简报》,《文物》1978 年第 9 期,第 30 页。

②　蒋廷瑜:《广西贵县罗泊湾出土的乐器》,《中国音乐》1985 年第 3 期,第 46 页。

③　李科友:《贵溪崖墓》,文物出版社 1990 年版,第 64 页。

④　李科友:《贵溪崖墓》,文物出版社 1990 年版,第 47 页。

⑤　同上,第 47—48 页。

这两件筝的形制、弦数和系弦法与后世古筝已十分相似。丁承运先生指出，鉴别贵溪仙水岩崖墓出土此两件乐器是琴还是筝的关键，是如何缦弦调音。"二器状若覆舟，无底板及雁足，尾部横列 13 细孔，显然是弦孔，已和传统的琴制判若泾渭；而首部的 13 圆孔，孔径达 2 厘米，孔距相错，作二行排列，和琴的弦眼毫无共同之处，既不能穿弦，也不能旋轸，因而只能是枘孔。其缦弦之法，因无雁足可以蓄弦，只能是张弦于尾端之弦孔，然后由尾及首，直接拴弦于琴道的木枘上的。"①"这种方式和古瑟、筑弦由弦孔穿下并绕过尾（或首）缠于弦枘的办法不同，倒是和近代筝制的木枘装法如出一辙。由于是一弦一枘，换弦十分方便，甚至有直接旋于转木枘作粗调的可能。"②贵溪县仙水岩崖墓群中发现的这两件古筝是目前我国已知的最早的古筝实物。

1982 年 3 月，发掘出了一个先秦墓葬遗址，这个遗址位于浙江省绍兴市坡塘村的狮子山，编号为 M 306 号，其中出土了一件文物，叫"伎乐铜屋"，屋内有六个小铜人，两人为歌者，四人为演奏者，其中两人所持为弦乐器。③其中一个小铜人所持乐器形似筝，一头斜放在腿上，另一头则置于地面上，演奏者一手弹拨，一手按弦，弦数为四。亲身参加考古发掘工作的牟永抗先生认为，这不像宴会场景，更像祭祀活动，这些乐伎不着衣冠，不合乎周礼，和中原风俗迥异，与越人"好鬼神"的习俗联系更为紧密。现如今，"伎乐铜屋"的年代被判定为春秋，这一结果还是较为可信的，这无疑说明公元前 8 世纪之前，越地也是有筝出现的，当然，因为"伎乐铜屋"只是透露出筝的信息，并没有直接证据表明那就是筝，我们也不敢完

① 参见丁承运：《筝史钩沉》（油印本），河南郑州大学音乐系，1986 年。
② 同上。
③ 牟永抗等：《绍兴 306 号战国墓发掘简报》，《文物》1984 年第 1 期，第 16、17、21 页。

全断定"伎乐铜屋"里的弦乐器就是筝。无独有偶,大家又联想起1979 年,在江西贵溪县仙水岩发现了崖墓群,其中的 M2、M3 号墓里发掘出两件似筝乐器。M2 中的一件保存较好,乐器形状像小舟,琴首向上翘起。处于琴首前梁的外侧有两行弦孔,前七后六,一共十三眼孔,每个孔径大约 2 厘米。琴尾后梁的外侧也有一排弦孔,也是十三眼孔,每个孔径大约 0.5 厘米。琴尾 0.5 厘米的孔明显是弦孔,而琴首 2 厘米的孔,明显不是琴的弦眼,不能穿弦,反而更有可能是轴孔,由尾及首,拴弦于琴首木轴上。[①] 有关专家认为,区别这是筝还是筑、琴、瑟,主要看上弦方式,这种方式和古瑟、筑的上弦方式不同,反而更像是今天的古筝,一弦一轴,这样换弦就比较方便,也许是为了可以直接旋转作粗调,春秋战国的古越国,能有如此先进的调弦方式,令人难以置信。

1991 年 11 月江苏吴县长桥镇长桥村战国时期墓葬,出土筝实物一件。"筝身用硬质楸枫木制成,保存较好。面板无存,首部弦槽缺损一块,尾部一角残断,柄槽内略残缺。通长 132.8 厘米。筝身用整木所制,木质坚硬,形似平底独木船。首部方形,刻凿有长方形弦槽,槽底钻十二个透孔,因腐蚀而显得大小不一。筝身首尾之间凿有音箱,似独木船之船舱,内平底。音箱上沿向四周扩凿成面板槽,面板应为桐、杉一类松软木材,覆嵌于槽内。……筝通髹黑漆,但大部脱落。该器 12 弦孔配 12 柄孔,应为 12 弦筝。筝面未见岳山,亦无其他类似设施。弦首尾均与面板相离,故此筝张弦必用柱码,使弦与面板发生关联。即弦的振动,通过柱码传递给面板,坚硬的音箱(筝身)又将振动反射回来,使箱内空气产生振动,

① 李科友:《贵溪崖墓》,文物出版社 1990 年版,第 64 页。

发生洪亮悦耳的声音。"①

　　前面说到据东汉许慎《说文解字·竹部》"筝，鼓弦竹身乐也，从竹，争声"，古筝材料制作应与竹子有关，最早的筝应是竹子制作而成的，只是目前考古界还没有发现早期竹制的古筝。但是，可以断定，古筝的发源地应是适合竹子生长的气候温暖湿润的我国亚热带地区，其他气候区域可以排除在外。②

　　按现在学术界的观点，直至唐代才出现十三弦筝，《旧唐书·音乐志》记载："杂乐筝，并十有二弦，他乐皆十有三弦。"③一般而言，琴大多七弦，瑟大多二十五弦，筑大多五弦，偶尔会有十三弦，但从形制上看，这两件出土于贵溪的十三弦乐器比较特别，和琴、瑟以及筑大不相同。我们从中可知：一、出土的十三弦乐器为筝的可能性极大。二、春秋战国时越地出现的筝与秦地后来传播发展的十三弦筝不同源。黄成元先生更是认为，无论形制结构还是施弦方法，这两件十三弦乐器都与琴、瑟截然不同。他通过对比和考证进一步认定，这两件十三弦乐器更像筝，不是琴，不是瑟，也不是筑。④

　　如按现在筝界普遍认为的秦地起源说，筝发源于秦地，在发展传播过程中，于东晋时传入建康，至唐代，则更多见之于诗词，这两者之间相差了约一千年。越地部落众多，相互杂居，不似一统中原的秦，同时文字记载稀少，历史佐证也不足，但出土的文物是确实存在的，就像河姆渡骨笛，根本没有文字记载，文物本身就是最好

①　王子初：《中国音乐考古学》，福建教育出版社 2003 年版，第 246 页。

②　竺可桢：《中国近五千年来气候变迁的初步研究》，《考古学报》1972 年第 1 期，第 15 页。

③　〔后晋〕刘昫等：《旧唐书》卷二十九。

④　黄成元：《公元前 500 年的古筝——贵溪崖墓出土乐器考》，《中国音乐》1987 年第 3 期，第 39 页。

的说明。虽然缺乏文献记载，我们不知春秋时期越地出现的筝何时兴、何时衰，但是文物的出土，便是其曾真实存在的最好证据。

我们可从文字学角度研究"筝"字的起源和发展。筝从"争"，竹作其头，竹字头无疑意味着竹是制作筝的材料，所以，我们可以推断，最早的筝应是竹子制作而成的。

如果需要竹子来做筝，那么就不能是普通的竹子，应是粗竹，或者大竹。但是，近千年来的中原，粗竹很难生长，主要是气候和环境等方面不太适合，只有南部才盛产大竹。众所周知，南部的气候、环境以及水土适合大竹生长，制筝便有了材料，今天的考古发现足以说明这一点，遗存管状筝即是竹制的，也多现于南方。另外，筝、筑都是有柱码的乐器，而琴则不是。筝和筑始终是一弦一音，而琴则是一弦多音的系统。所有这些都表明，琴与筝、筑不是源出一个系统。

现代学者魏军提出"瑟"向"筝"过渡的说法。瑟与筝两者关系密切。木制瑟可以在瑟床上置更多的弦，但是瑟尾是实木，瑟床是由木头制成的，因此共鸣器无法达到预期的效果。另外，用于先秦瑟弦的材料首先是竹皮，然后是动物腱，音量很小。因此，木瑟很难持久，必须用竹或更薄的材料代替。因此，筝在一定时期内不可避免地要使用竹子作为材料。筝将自然代替笨重、音响效果不佳的瑟。

综上所述，筝应发源于亚热带地区，那里气候温润，适合竹子生长。从这一点看，身处南方的越地必定有成为筝发源地的合理性。可以肯定的是，秦地的筝和越地的筝并不是互为源流的关系。两者为同源，或是各自为源，要揭开这些谜底，还需要更多的发现来判断。但是毋庸置疑的是，在秦地的筝至东晋时流传来越地之

前,越地早已有筝。①

关于先秦时期流传下来的古筝起源的文献很少。最早记录古筝的文献资料是西汉时期的《乐记》,此书汇集了先秦诸儒的音乐美学观点,堪称中国历史上最早的体系完备的音乐理论著作,只可惜《乐记》在汉代以后就亡佚了。东汉应劭的《风俗通义》曾转引《乐记》释筝的只言片语:"筝,谨按《礼·乐记》,五弦,筑身也。"②西汉刘向校书时,收集整理成《乐记》23篇。后来,汉代的学者选择其中的11篇编进《礼记》。据考证,《乐记》的成书年代为公元前5世纪左右。由此可见,筝在北方各国流传的时间应早于《乐记》的成书时间。

根据李斯《谏逐客书》中的记载,可知当时筝已经进入秦国宫廷。根据乐器从起源到定型的一般规律,进入宫廷的古筝必须经历几个过程:第一,筝的生成阶段,有筝的雏形;第二,民间发展阶段,可以简单表演;第三,基本定型阶段,一些大型的仪式或节日时,用于歌舞表演;第四,发展壮大阶段,被宫廷采纳,编入固定的乐队中,这些乐队的主要职责是歌舞伴奏或乐曲演奏。据此不难推测,秦筝的起源时间,应该比最早史料记载时间还要早。

战国初期之后,筝似乎失去了踪迹。那么,在战国时代之前,在春秋战国时期和周朝时期,弦乐中就只有琴和瑟,而没有筝吗?我们在探寻秦筝起源时间的时候,一定要注意先秦弦乐器的名称问题。

曹植的《箜篌引》中有这样的诗句:"秦筝何慷慨,齐瑟和且

① 竺可桢:《中国近五千年来气候变迁的初步研究》,《考古学报》1972年第1期,第15页。

② 〔汉〕应劭撰,王利器校注:《风俗通义校注》,中华书局2010年版,第299页。

柔。"① 这里的"筝"和"瑟"是两种不同的乐器吗？先秦筝曲《陌上桑》，虽然已经失传，但据说为秦美女罗敷所作，罗敷是邯郸人，也就是赵国人，战国时期赵地流行的"筝"被后世称为赵瑟。因此，我们可以判断，罗敷是用赵瑟弹奏《陌上桑》这一筝曲的。李白有诗云："含情弄柔瑟，弹作《陌上桑》。"② 这就是瑟可以弹奏筝曲的明证。而筝在齐地也称齐瑟，从这个角度来看，在一定时期，瑟与筝实际上是一种乐器，只是因为不同地区的名称不同而已。

此外，琴也是中国古老的乐器之一。《礼记·明堂位》记载道："大琴、大瑟、中琴、小瑟，四代之乐器也。"③ 郑玄认为"四代"指的是虞、夏、殷、周时期。那么，这四种乐器究竟是什么乐器呢？这些表述和名称足以使人混乱。北宋的陈旸在其音乐理论著作《乐书》中进一步对这四种乐器作了具体界定，他认为："盖五弦之琴，小琴之制也。两倍之而为十弦，中琴之制也。四倍之而为二十弦，大琴之制也。"④ 由此不难发现，古代琴和瑟也很相似。一般认为，从形体的角度看，瑟大琴小；从弦的数量看，瑟多琴少，但实际上，并非如此简单。

五弦乐器有四种：琴、瑟、筝、筑。除筑外，其他三个名称都是混淆的，这三个名称共存并统一，每个名称可以包含其他两个乐器。综上所述，瑟、琴、筝在先秦时有称谓混淆的情况，因此在讨论秦筝起源时，必须注意到这个古代特有的现象，只有这样才能拨开迷雾，窥见先秦筝史的全貌。

按常理，"筝"文字的出现应在"筝"器物的出现之后，有了乐

① 〔梁〕萧统编，〔唐〕李善注：《文选》，中华书局1977年版，第391页。
② 〔清〕彭定求等：《全唐诗》，上海古籍出版社1986年版，第426页上。
③ 〔清〕阮元：《十三经注疏》，中华书局1980年版，第1491页上。
④ 〔宋〕陈旸：《乐书》，浙江大学出版社2016年版，第57页。

器后才出现对应的文字。甲骨文中有象形字"争"字,意为用双手,左右或上下引拽一器物发出声音,并取发出的声音作为"争"字的读音。金文中,虽也不见"筝"字,但是"争"开始与其他字或偏旁合成新字。击丝弦乐器为"綪",击竹制弦乐器为"筝"。因此,筝出现应在金文之后,我们大致可以推断在春秋末至战国初。

秦筝、越筝就渊源关系而言,肯定不是源与流的关系,可能两者同源,或者两者各自为源。筝的秦地起源说,发展脉络较清晰,也有文献资料、考古器物等相互佐证。从春秋末期、战国初期的五弦、七弦、九弦,发展到唐代的十二弦、十三弦,发展历史具有连续性,也比较符合现在筝界的认知。但筝的越地起源说,绝对是有很大程度的合理性。早期竹制筝,因为竹子易腐的特点,无实物可考,但"竹"字作"筝"头,指明了筝本身的制作材料。从这一点看,身处南方的越地更有可能是筝的发源地,因为南方的亚热带地区的气候温润潮湿,适合粗竹类植物生长,而有这样的材料,筝才能应运而生。1982 年浙江绍兴 306 号墓和 1979 年江西贵溪县仙水岩崖墓出土的几件文物,本身就是最好的证据。因百越之地多民族、多部落交错杂居,而吴越之地处在周边地区,在东南的一个角落,被视作"荆蛮""夷狄",所以其乐器、乐舞没有文献记录,缺少文献佐证也情有可原。

秦筝,又叫古筝,之所以叫秦筝,顾名思义,就是秦国的筝,是由秦人发明、创造并使用的,它是中华民族一种历史悠久的古乐器。遗憾的是,"真秦之声"的筝乐目前在陕西几乎成为绝响,这一现状令人痛心,于是专家学者们纷纷发出"秦筝归秦"的呼喊,他们希望秦筝在新时代能够重新回归陕西,回到中国筝的发源地。

关于秦筝的发明有三种说法。一种是分瑟为筝的说法。关于

这一说法，我们不得不提到宋代文献《集韵》①，其中记载了父子因争瑟而分瑟为筝的故事，筝也因此而被命名为筝，是取"争"之谐音。瑟有二十五根弦，一分为二，就形成了十二弦的筝。这种说法极具生活色彩，但大多数专家认为没有科学依据。由于父子或者兄弟姐妹，他们都漫无目的地"争"，因而将一架好乐器一分为二，这似乎有一定的可能，但这样一来，零件损坏且不完整，显然违反常理。虽然这是没有科学依据的传说，但传说不会完全凭空捏造，其必然会反映出特定的历史和社会含义。正如徐旭生在《中国古史的传说时代》一书中的观点一样，非常古老的传说总是有其历史品质和核心，而不是从墙壁上捏造出来的。②

第二个是筝、筑同源的说法。筝最初与筑非常相似。战国时期，筑受到了关东六国的青睐，而筝则获得了秦国的钟爱。这在《史记·刺客列传》和李斯的《谏逐客书》中都有体现。那么筝的形状是怎样的呢？最早在东汉应劭的《风俗通义》里有具体记载："筝，五弦，筑身也。"③北宋陈旸在他的音乐著作《乐书》中则作出了具体描述，他认为筑就像古筝，脖子很细，肩部圆圆的，这就是早期筝的形状。古筝的制作材料为竹子，其形状和竹制的筑非常相似。然而，筑在战国之后没有继续得以保留，因此，不能确定筑就是"弦紧音高，音响铮铮"的筝。但我们可以推断筝和筑的关系密不可分，或者可以说筝和筑是同一来源。

第三是蒙恬的古筝制作说法。汉代应劭的《风俗通义》引用

① 〔宋〕丁度：《集韵》，中国书店 1983 年版，第 500 页。

② 徐旭生：《中国古史的传说时代》，广西师范大学出版社 2003 年版，第 2 页。

③ 〔汉〕应劭撰，王利器校注：《风俗通义校注》，中华书局 2010 年版，第 299 页。

《礼记·乐记》的说法，认为筝"或曰蒙恬所造"①。关于蒙恬制作古筝的说法在很多文献中都有提及，但是也有人反对这一说法。由于曾有蒙恬造笔的传说，且在古文中"笔"和"筝"这两个字比较相像，所以有人认为可能是蒙恬造筝。但在考古专家的研究中发现，早在筝之前就已经有人在使用毛笔了。由此可见，蒙恬造笔说是不成立的，蒙恬造筝说的正确性较难辨别。②西晋傅玄在他的《筝赋》里驳斥了"蒙恬造筝"这一说法，他从筝的功能方面考察得出筝为"仁智之器"，不是蒙恬这样的亡国之臣所能创造的。③这样的论断似乎也难以让人信服。《旧唐书·音乐志》则从形制的角度认为筝并不是蒙恬所造的。在《史记·蒙恬列传》中也没有蒙恬制作筝的文字记载。其实《风俗通义》只是用一种揣度的口吻来猜测筝的起源，我们可以大胆猜测，蒙恬曾对筝的形制进行过改革，记载历史的官员就将筝这一乐器的创造错误记在蒙恬的头上了。

　　第四是后夔创筝的说法。关于这一说法的依据是，晋朝陶融的妻子陈夫人在她的《筝赋》中有"后夔创制，子野考成"④的推断。夔是舜时掌管音乐的官员，据说他是创造乐器的高手。子野就是春秋时期的师旷，据说他是当时晋国的乐师，特别擅长弹琴，具有极强的辨音能力。这种说法缺少更多的史实印证。

　　无论是"筝源瑟说""筝源筑说"还是"名人造筝说"，都没有办法在具体的文献中得到确切考证，但有一点是毋庸置疑的，那就是筝的产生离不开人手的创造。人的手不仅是劳动工具，同样也

①　〔汉〕应劭撰，王利器校注：《风俗通义校注》，中华书局 2010 年版；刘殿爵、陈方正：《风俗通义逐字索引》，商务印书馆 1996 年版，第 46 页。

②　钱存训：《书于竹帛》，上海书店出版社 2002 年版，第 137 页。

③　〔清〕陈元龙：《历代赋汇》，凤凰出版社 2018 年版，第 2631 页。

④　〔清〕陈元龙：《历代赋汇》，凤凰出版社 2018 年版，第 2631 页。

是劳动的产物。由于肌肉、韧带及其所产生的变化在很长一段时间里都是从骨骼的特殊发育中继承而来的,这种继承的灵活性,使得它以新的方式应用于新的和更复杂的活动。因此人类的手可谓出神入化,它可以产生拉斐尔的画作,它也可以造出托瓦德森的雕塑,甚至可以创造帕加尼尼的音乐,就像变魔术一样。这让我们认识到,文学及艺术都源于劳动,所有的文学和艺术现象都是人类生产和实践活动的表现形式和结果。以此观点来研究筝的发明和创造将使我们有一个新的理解:"筝"来自竹子,竹子代表了古筝的材料,"争"表现在甲骨文中,就像上下双手同时抓取物品的形状,这两个相互竞争的手被理解为父子之争,以及后来传说中的法律斗争。但是一个最重要的历史事实却被人们忽略了,什么是"争"呢?据说这与人类行为有关。《说文》:"争,引也。"[1] 又《说文》:"引,开弓也。"[2] 引申为射箭。打开弓箭时,左手必须握住弓箭,然后用右手打开弓弦,这一动作就称之为"争"。常识告诉我们,当弓箭射出,箭头离开弓弦时,充满张力的弓弦会突然收缩,并发出"嘟"的声音。古人发现这一声音动听悦耳,令人愉悦,因此受到启发发明了弦乐。

从考古学的角度来看,弦乐器的产生时间较为久远。1978 年,曾侯乙墓在湖北随县被挖掘出来,其中就出土了一台十弦琴,这是目前发现的最早的琴。曾侯乙是战国时期曾国的国君,说明弦乐器在战国早期就已经出现了。1972 年,长沙市马王堆汉墓一号出土的瑟有 25 根弦,两端涂有黑色涂料,整个身体很轻。1979 年,在江西贵溪出土了两个秦筝,一个轻微损坏,另一个基本上完好无

[1] 〔汉〕许慎:《说文解字》,中华书局 2013 年版,第 79 页。
[2] 同上,第 270 页。

损。这个完好无无损的乐器是由硬质的单木制做成的，筝体由枫木制成，面板由桐木和冷杉等木材制成，有着 13 根琴弦。值得一提的是，出土的古筝并不是用竹子做的，而是用木头制成的。可以看出，当时筝的生产技术已经相对成熟，并且也得到了很好的推广和传播。我们知道，如今推广和传播新事物并非难事，可是在大约 2500 年前的春秋战国时期，信息的传播非常缓慢。即便如此，秦时筝已经能够传到江西和江苏等地区，可见，它的传播已经经历了很长时间。

最初，秦人的音乐被称为秦声及秦音。相传在殷商时期，殷王河亶甲首先创建了西方的音乐，到了周朝，辛余靡建功立业并被封为诸侯，后在西翟山以西建立了国家，继承了西方音乐的传统。到了秦国秦穆公时期，在它的基础上形成了秦国音乐。

1993 年，项阳发表了《考古发现与秦筝说》一文，从新的考古发现出发，提出"秦筝是一种流派，一种风格，是流而不是源"的新的观念。[①] 盛秧在《浙派筝的渊源、特色和演奏技法初探》一文中认为"筝是起源于战国或春秋初，然后才传到秦区[②]。魏军发表于 2007 年的文章《秦筝源流三证——质疑筝源于越地及西渐之说》一文指出：在江西贵溪县的仙水岩崖墓出土的不是筝，而是"秦琴或十三弦木琴"，并进一步指出筝并非起源于越地，而是起源于秦。[③] 后面魏军还进一步发表了一系列的文章来佐证"筝起源于秦"的观点。焦文彬的《秦筝史话》也持同样的观点。古代秦国的

① 项阳：《考古发现与秦筝说》，《中央音乐学院学报》1993 年第 4 期，第 58 页。
② 盛秧：《浙派筝的渊源、特色和演奏技法初探》，《杭州师范学院学报》1999 年第 5 期，第 109 页。
③ 魏军：《秦筝源流三证——质疑筝源于越地及西渐之说》，《中国音乐》2007 年第 3 期，第 83—85 页。

南部基本上就是今天的陕西,因此这些关于"秦筝"起源的文章从历史的角度为建立陕西筝派奠定了坚实的理论基础,不仅有利于证明陕西筝派的存在,而且为促进它的发展提供了有力的历史支撑,对弄清中国传统乐器"筝"的历史渊源和发展也具有重要意义。

与西方丰富的音乐理论相比,在很长一段时间里,我国的传统音乐都没有一套完整而科学的理论体系。努力建立民族音乐的理论体系是每一个民族音乐家的使命和责任。但是,我国民族音乐分布广泛、种类丰富,且独具个性,因此想要建立一个完整的民族音乐理论体系绝非易事,这是一项浩大而意义非凡的工程,不可能由某一个人独立完成。基于"从我开始,从现在开始"的精神,我们必须逐步了解并不断发掘当地的音乐风格。同时,重视研究商周时期的音乐文化,探究商周音乐对其他地区音乐的影响。在研究商周音乐文化时,应平等对待音乐文化领域的考古材料。它们在促进自身风格发展的同时,也可以为中国民间音乐基础理论的建设作出贡献,从而促进当代中国民间音乐的发展。

第五节　秦乐府与秦筝

乐府是封建帝王为了巩固统治而设立的专门的音乐管理机构,主要负责与音乐相关的工作。乐府到底始建于秦时还是汉时,一时莫衷一是。关于乐府的记载,最早的文献记录是《汉书·礼乐志》,其中有汉武帝时初建乐府的观点。1976年,考古学家袁仲一在秦皇陵发现了一个编钟,该编钟周身遍布错金,且图案精美。编

钟上用小篆刻着"乐府"二字。不得不说,这确是一个令人振奋的考古发现。这一发现证明了秦乐府的存在,为我们研究乐府历史提供了珍贵的文物资料。

秦乐府编钟出土于秦皇陵遗址范围内,这里是秦始皇的寝宫旧址,秦始皇生前的衣冠整齐地存放在寝殿内。根据当时的墓葬礼仪,守灵者还需要供奉新鲜的水果贡品。古语有云"事死如事生",即便皇帝已故,但在祭祀时,守灵者依然按照生前的流程,侍奉其饮食,且必须奏乐。因此,秦皇陵中有固定的乐队,秦乐府编钟是其中一个乐器。《汉书·百官公卿表》:"少府,秦官,掌山海池泽之税,以给共养,有六丞。"① 少府是秦汉时代比较重要的职能机构,主要管理皇室财物以及生活事务。乐府是少府的下属机构,乐府里的诸多乐工很有可能会服从少府的调遣,到皇陵里奏乐助祭。因此,在秦皇陵出现乐府铜编钟也非常合理。

2000 年 4 月,在西安郊区的相家巷村南,考古队挖出一处秦遗址,其中发掘出了 325 种封泥。这些封泥大多是官印,代表中央和地方的许多官职。因为汉代继承了秦制,比对《汉书·百官公卿表》,我们可以推导出许多秦职。经过仔细研究,这些官印,无论是文字风格还是封泥内容,都可以看到秦国的痕迹。其中,有三枚带有"乐府""乐""钟"的封泥引起了考古学家的注意,这三枚封泥都与秦乐府有关,分别是"左乐丞印""左雍钟印"和"乐府丞印"。由此可知,秦代乐府已经有了乐府丞、左乐丞这样的属官,这些都表明秦乐府在当时具有一定的规模。近年来,在秦皇陵南侧又出土了许多乐舞俑,这些乐舞俑身材高大、舞姿典雅,充满艺术的美感。可见,秦人早有丰富的音乐文化。

① 〔汉〕班固:《汉书》卷十九,中华书局 2007 年版,第 721 页。

关于秦乐府的具体职能,各种史书中缺少直接记载,但却有很多间接的资料可供参考。

首先,往上看,秦承周制,秦乐官制度在很大程度上继承了周制,礼乐官奉常为诸卿之一,太乐令为乐官,太乐丞是太乐令的副官。秦崇尚宗庙、祭祀,其礼仪事务由专门的礼仪之官——奉常及其属官令丞进行管理。其祠祀乐仪事务主要由奉常属官太乐令负责。据《通典·职官七》所记载,太乐令源出于周朝大司乐,由此可知,秦作为周之诸侯,其音乐机构的职官设置和管理模式和两周时期"大司乐"系统相似。这应该是秦奉常下属的音乐机构——太乐的前身。其职能以教习国子乐舞为主,掌管伎乐人和祭司诸乐演奏。

其次,往下看,汉承秦制,乐府属于少府,少府也是秦诸卿之一。作为"真秦之声"的筝,在演奏音乐时有着不可或缺的地位,那么培养弹奏筝的乐工,自然也是乐府的职能之一。

由此,笔者总结了一下太乐与乐府的异同。两者相同之处在于太乐与乐府同属秦乐署。两者的相异之处主要可以从三个方面考察。一、隶属部门不同。太乐隶属奉常,乐府隶属少府。二、服务对象和演奏场所不同。太乐掌管伎乐和祭司诸乐演奏,因此作乐场合多在宗庙祭祀,起到娱先祖、亲宗族的作用。乐府服务于宫廷里的帝王将相,因此作乐场合多在寝苑起居,起到娱人君、悦耳目的作用。三、两者作乐风格特征不同。太乐的作乐庄严肃穆,乐府的作乐赏心悦目。

秦王朝虽然持续时间不长,但是在乐府设置和乐官制度上,起到了承上启下的作用,延承了周制,也有新的变化,其源有三:一、继承了殷周的某些遗制;二、在统一六国后,吸取了列国的一些制度;三、根据秦本身的历史发展和统治需要创制了一些新制。

春秋时期,秦向东迁徙,居住在原周地。因此,秦人吸收了周

音乐文化的元素，又吸纳了少数民族音乐文化的精髓，形成了所谓的"真秦之声"。政治的快速发展促进了秦乐文化的极大发展。《史记》记载："至秦有天下，悉内六国礼仪，采择其善……"[①]可见，在春秋战国时期，秦接受了游牧民族更为广泛和自由的音乐文化，但是秦朝成立之后，却受到了六国文化的深远影响。

秦国客卿李斯在《谏逐客书》中有如下记述："今弃击瓮叩缶而就郑卫，退弹筝而取韶虞，若是者何也？快意当前，适观而已矣。"[②]说明当时的秦始皇既喜欢本土本味比较原始低级的"真秦之声"，还喜欢更高级的秦以外的郑卫桑间韶虞武象等异国之乐，这些音乐能使人"快意""适观"，极具艺术品位。从"弹筝搏髀……真秦之声也"到"退弹筝而取韶虞"，我们从筝地位的变化，也能看出秦音乐文化的变化。在一统六国之前，秦所接受的音乐文化，多为周朝所传，如韶虞武，音乐风格也是原先游牧民族粗犷的音乐风格。但在秦统一六国后，接收了很多中原音乐文化，音乐风格也自然受到中原音乐文化的影响，逐渐变得细腻柔美。

但是"退弹筝"后，筝真的就销声匿迹了吗？我们从历史观照，好像并非如此。筝不仅没有在宫廷里消失，反而在民间广泛地传播开来了。在秦汉之时，筝传入郑卫之地与齐地，形成了后来的河南筝与山东筝。

我们也可以从汉乐府的历史资料中反推。萧涤非教授在《汉魏六朝乐府文学史》的第一章中，进行了更详细的研究和讨论。萧教授说，汉乐府必有一种秦声歌曲，很有可能清、平、瑟调就源于秦声。《乐府诗集》中记载了《相和歌辞》的各种作品，研究并验证

① 〔汉〕司马迁：《史记》卷二十三，中华书局1982年版，第398页

② 同上，第1113页。

其所使用的乐器,除相和曲所用乐器无筝外,清调曲、平调曲、瑟调曲、楚调曲这四首曲都用筝。在《相和歌辞》中,五首曲子中有四首伴奏有筝。特别是清、平、瑟这三调,就说明了,筝没有因为"退弹筝"而衰落,而是继承并延续了下来,并传播了出去。

综上所述,出土的秦乐府编钟和秦封泥,不但有助于我们研究乐府官署的相关职能,而且也有助于我们管窥秦朝的音乐政策。而秦乐府的建立促进了民间音乐文化的交融渗透,促进了音乐的雅俗共赏。因此,秦始皇建立乐府,是值得称赞的重大举措。这一大胆举措极大地促进了音乐文化的发展。在秦乐府中,筝的地位不可或缺。秦筝具有粗犷率真的艺术风格,能够准确直接地抒情写意,受到秦地人民的广泛欢迎与喜爱,自然,筝成为主要的伴奏乐器甚至是主导乐器也是顺理成章的事情。因而,在秦地,在民间,筝作为乐府中经常会使用的乐器,作为"真秦之声",是融入秦音乐文化中的乐器,其并不会也不可能因为"退弹筝"而退出历史舞台,反而由宫廷走向民间,不断传播开来,成了更有影响力的乐器。

第六节　先秦古筝形制源流

从文字学的角度看,筝最初是用竹子制作而成的。甲骨文没有"筝"字,但有"争"字。根据《说文》中"争"的解释,"争"字的上下是"手"的象形,两只手引导或拖动一物,即是"争"。毫无疑问,首先有"争"字,然后有"筝"。《盐铁论》中已经描述了"筝"一字。由此可以推断,"筝"字应该出现于金文盛行的周代至战国

中期之间。

原始弦乐是在原始社会中产生的，这是在弓发明之后。进入阶级社会后，祭祀音乐的发展促进了弦乐器的诞生。最初人们从拉弓发出的声音中发现了音乐的美，这就是"争"的声音。据此，人们发明了可以奏出美妙乐音的器具，这种器具后来就叫作乐器，这就成了最原始的弦乐器"争"。后来，人们加宽了乐器的本体，随着音阶的不断发展，也逐渐增加乐弦，最初是一弦，后来变成三弦、五弦，甚至更多。

例如美洲印第安人，当他们为狩猎到大型动物而庆祝时，会在祭祀仪式中提供音乐以及在传统习俗中跳舞，此时，弓弦就是必不可少的乐器工具。他们可以用一个弓弦演奏不同的声音。布什曼人还有一种原始乐器叫作"歌拉"，也是弓弦乐器。它只是使琴弦变形：变平和变宽。将扁平的叶形鸟羽毛茎插入弓的一端，然后用嘴中的空气使其振动并发出声音。当时，弦大多是用绷紧的动物腱或某种纤维线制成。

中国音乐的起源很早。其中，弦乐器最早起源于弓。这也可以从拉弓弦的声音和"争"字发音的相似性中推断出来。

如上所述，秦筝不是原始的"争"，而是当原始的"争"发展到五根弦时，也就是说，在通过添加柱码而形成五音阶之后，才产生了筝。这一过程经历了相当长的时间，这是秦人的工作，所以被称为"秦筝"。

值得一提的是：首先，古代中原地区是东、西、南、北许多部落汇聚的地方，其文化比周围的部落更先进。这样的原始弦乐是完全可能存在的。其次，夏、商、周三朝都位于中原，尤其是商代，祭祀音乐受到高度重视和发展。原始字符串"争"也可能在此期间出现，并加入了祭祀音乐的行列。

关于筝早期的形状，我们可以从与筝相互印证的筑开始说起。筑也是象形文字，表示用手演奏竹制乐器。筑分散在燕、齐、赵等地，而筝则完全来自秦。可以看出，筝和筑在公元前3世纪中叶进入宫廷时，已基本成型。经过生产和发展的两个进化过程，它在乐器性能和演奏技巧方面已发展到一个相对成熟的阶段。筝和筑在材料、形状和弦数方面都相同，实际上它们是从同一乐器衍生而来的，具有不同的演变。换句话说，它们有着相同的来源，并且由于不同的演奏方法和不同的传播区域，已经形成了两个乐器和两个名称。

关于秦筝的源头只能追溯到战国初期，再往前就没有了踪迹。在战国时代之前，弦乐中不是只有琴和瑟，还有筝的存在，只不过名称略有不同。筝在齐地被称为齐瑟，在赵地被称为赵瑟。此外，琴和瑟的名称也经常混用，琴和筝在先秦时期应该是同一个乐器。

综上所述，瑟、琴、筝在先秦时有称谓混淆的情况，因此在讨论秦筝起源时，只有注意到这个古代特有的现象，才能拨开迷雾窥见先秦筝史的全貌。

瑟与筝两者关系相当密切。木制瑟可以在瑟床上放置更多的弦，但是瑟床是由实木制成的，共鸣器无法达到预期的效果。另外，就是前面说到的，用于先秦瑟弦的材料首先是竹皮，然后是动物腱，音量很小，因此木瑟很难持久，必须用竹或更薄的材料来代替。当然，随着手工艺的发展，实木也被用于生产各类乐器，但是在先秦时代制作工艺比较落后的情况下，是很难实现的。基于此，筝在一定时期内不可避免地要使用竹子作为制作材料。筝将自然代替笨重、音响效果不佳的瑟。

第七节　先秦筝乐的传播

　　音乐文化影响着筝在秦的地位，秦音乐文化发展分为三个阶段，筝乐的传播也呈现着循环的规律特点，从民间进入宫廷，又从宫廷流落到民间，筝的传播随着秦音乐文化的变化而变化。

　　第一阶段，从秦成立到商鞅变法时期，这一时期以秦国的传统音乐为主。西周时期的庙堂雅乐和少数游牧民族的自由长调合二为一，音乐文化呈现本民族固有的个性。第二阶段，从商鞅变法到秦始皇一统天下时期，这是吸纳六国文化精髓的时期。此时的音乐文化呈现出雅俗共赏的审美取向。第三阶段，从秦始皇统治到建立第一个封建国家时期，这是弘扬和传播民族优秀传统文化的时期。这个阶段不仅是对六国文化的广泛吸收，而且是对本国部分传统文化的扬弃，从而使得秦本土音乐文化和中原六国音乐文化不断融合，形成了新鲜活泼而独具特色的音乐文化。总之，先秦时期音乐文化具有包容性和开放性的特征。具体表现在：在保留本土音乐文化的基础上，兼容并包地吸纳六国文化的精髓，并形成了双向文化传播的特征。同时把符合皇帝意愿的音乐以及音乐理念引入新统一的地区，其目的是为了更好地服务于统治国家的需要。

　　根据乐器从其起源到进入宫廷的一般规律，筝必须在进入宫廷之前经过几个过程。首先是生产阶段，在生产阶段具有筝的雏形。其次，在民间发展阶段，可以进行简单的表演。第三，基本定

型阶段,可用于节日中的歌舞活动。第四,吸引宫廷注意并进入宫廷阶段。在进入宫廷之后,筝作为一个比较重要的乐器,成为一些歌舞或乐曲演奏的固定乐器之一。因此,筝在进入宫廷之前,它应该已经在民间中流传了很长一段时间,受到了下层阶级的欢迎和喜爱,并且曾在上层阶级中广泛流传。

在进入宫廷后,筝被称为"真秦之声",其重要地位应该保持了很长一段时间,至少有 600 多年的历史。秦乐府的主要任务是演奏秦国传统音乐,而筝是其中的伴奏乐器甚至是主要乐器。因此,筝可以称之为秦国的传统乐器,其在秦朝宫廷中流传已久。后来秦统一六国而成霸业,随着各国文化的交流融合,"俗乐"受到了秦始皇以及上层统治者的青睐,筝才开始慢慢淡出宫廷的舞台,再一次回归到民间。之所以会出现这种情况,是因为西周雅乐是属于奴隶社会统治奴隶的手段,是奴隶制社会的一种意识形态,随着奴隶制的瓦解,其自然会逐渐衰亡,而新兴的"郑卫之音"以其活泼奔放的音乐特质以及晓畅通俗的艺术形式受到了秦始皇和贵族阶层的欣赏和喜爱,从而获得了蓬勃发展,这是一种符合时代潮流的音乐审美取向。

秦在统一六国前,筝的传播途径大多靠各国之间政治的往来交流以及人口的流动。其实我们可以从很多文献中发现,秦在一统六国前,筝就已经出现,甚至流行于其他地域了。

前面我们已经知道,汉代的应劭在《风俗通义》中指出筝是由五根琴弦组成,所以后面的五根弦的乐器应该也是筝。传说,先秦的筝曲《陌上桑》(现已失传)是由秦女罗敷创作的。战国时期在赵地区流传的"赵瑟"其实和"筝"是同一种乐器。"筝"因地区不同而具有了不同的名称。在秦统一之前,同一事物异名异音的现象比较常见,直到秦始皇推广"书同文,车同轨"后,异名异读的现

象才逐渐减少，文字才慢慢得以统一。随后，筝和瑟的头衔变得更加清晰，后来被分别记录下来并广为流传。

综上所述，我们可以看出，在统一六国前，秦筝确确实实是传播到了赵地、齐地等地区。秦在统一六国后，分裂的诸国统一为一个中央集权国家，这更是大大有利于各地区之间的人口往来和文化交流。而"车同轨，书同文，行同伦"的一系列举措，也大大促进了各地区文化、音乐艺术方面的交流，筝乐也在民间传播开来。

我们也可以从汉代的文献记录中追溯筝乐文化的发展史。从《史记》和《汉书》中记载的文字来看，筝在秦汉时期已发展得相当普遍。东汉时期，光武帝刘秀定都河南洛阳。在这一地区，民间音乐"郑卫之音"早已流行，秦始皇迁都河南后民间音乐被整合并发展为著名的"中州古调"。筝乐随着人口的流动而传播，迁都是一次大的人口迁徙，在历史的长河中，还有许多小的没有文献记载的人口流动。人口迁徙，伴随的是音乐文化的迁徙。历史上，中原一带人民曾多次南迁，"中州古调"就是这样踏上南迁的旅途后流传至广东客家地区，在吸收了当地的音乐、语言、习俗的养分后，逐渐形成了独具特色的客家筝乐。因此，秦筝文化就是通过这样的途径，在神州大地上不断传播开来的。

作为最具代表性的传统乐器，古筝在先秦音乐文化中占有至关重要的地位。先秦时期，筝乐最初活跃在民间，是劳动人民最喜欢的娱乐节目。耕作之余、闲暇之时，人们便击缶、弹筝、歌咏真秦之声。人们对筝乐的热爱加快了筝的传播，秦朝统治者终是发现了独具魅力的筝并将其引入宫廷，一步步由伴奏乐器变成主导乐器，经过王公贵族的演奏，加入宫廷的特有元素，逐渐构成了秦国的传统音乐。作为秦宫廷弦乐器的代表，筝在秦国的统治阶级中占据一席之地并获得了广泛传播。但是秦始皇登基后，便公开表

达了对"郑卫之音"的喜好,秦筝作为秦人的传统音乐也被迫离开宫殿,退出了上层社会,重新回到劳动人民中间。在民间,人们对它的热情不减当年。在民间聚会中,弹筝仍然是主要的娱乐节目。这反映了秦社会筝发展的特殊规律:由民间入主宫廷,再由宫廷流落民间,如此循环往复,这是秦筝发展演变的路径,也是中国其他乐器乃至其他民间艺术传播与发展的共同规律。

第三章
两汉：古筝艺术的成长期

第一节　两汉音乐文化简述

汉朝时期是我国音乐发展较为突出的一个历史时期,汉朝取得的音乐发展成果对促进我国音乐文化整体发展进程起到了不可忽视的作用。汉代的音乐文化在中华民族传统文化发展史上体现了自身价值。但由于历史和社会诸多因素的影响,汉代音乐文化可供参考的史料非常少,致使中国音乐史的绚烂篇章有了一些遗憾。可喜的是,近现代以来,考古工作在经济基础和文化力量的支撑下如火如荼地开展起来并获得了长足发展,其中发掘出了不少和音乐有关的汉代的墓葬石、砖等历史文物,这无疑为汉代提供了大量展现自身价值的资料,有助于研究人员进一步研究汉代音乐文化。本章主要讲述两汉古筝艺术的发展过程,具体研究从西汉建立到东汉灭亡之间共四百多年的音乐文化,主要由两汉的社会背景、汉代音乐文化的基本体系、汉代音乐文化的交流、主要音乐成就综述这四个部分组成。

研究汉代音乐艺术的发展过程意义重大,有助于音乐艺术历时和共时的研究,不但可以了解汉代的音乐文化特征,也有助于促进和推动中国音乐艺术的快速发展。音乐是按照真实生活创造的,汉代音乐的创作也不例外,其灵感源于当时的政治、经济、文化以及生活等社会背景及社会风气,同时又进一步影响并反映当时的社会背景。现代音乐的创作也同样源于生活并高于生活,因而形式呈现出斑斓的特征。

西汉在我国历史上有着非常重要的地位，西汉国力十分强大，同时不断向外拓展领土，在当时是世界上最为繁荣昌盛的国家。西汉是从公元前202年开始，直到公元8年灭亡，时间跨度超过两个世纪。西汉建立初期，汉高祖刘邦在政治方面采用宽松政策。刘邦鼓励人民认真勤劳工作，在工作中休养生息，缓解因连年战乱而导致的国家经济问题，从而使得西汉的国力逐渐稳步恢复。同时，在这样宽松的政策下，百姓们无论是在生活水平方面还是在精神文明方面都获得了极大的发展空间。在鼓励百姓们休养生息的同时，刘邦也大力地打击一些地方分裂势力，确保国家稳固发展。为了能够巩固中央集权，从汉文帝到汉景帝都采用了削藩政策，将国家的控制权牢牢地掌握在中央统治阶级的手中，历史上有名的"文景之治"正是在这种权力集中于中央统治阶级的背景下诞生的。经过几十年的"文景之治"，西汉的综合国力不断增强。但是汉武帝时期，由于汉武帝对外扩张的思想十分强烈，汉王朝长期处于对外征战匈奴的过程中，这对西汉国力的损耗较大，也为日后西汉的衰落埋下了隐患。到了汉昭帝和汉宣帝统治时期，这两位君主非常仁明，继续励精图治，鼓励百姓休养生息，但是此时已经无法阻止国家衰败的步伐。虽然通过削藩政策维护了中央集权，阻止了诸侯乱象的发生，但是在西汉末期出现了外戚掌权的现象，使得王莽有机可乘，其废帝自立，最终导致了西汉的灭亡。

从汉初开始的无为而治的政策，使得西汉在思想方面有着极大的发展空间。在这一时期出现了许多大思想家，董仲舒就是其中最为有名的。他提出了长治久安的政治思想，结合儒家的思想精髓，以礼乐来管理百姓。这一思想的贯彻落实使得音乐文化在西汉时期不仅得到了极大的发展，同时也担负着教化人民的使命。西汉时期有名的乐府，正是在这一思想指导下诞生的组织，乐府机

构孕育出了鼓吹、相和等知名的音乐作品，这些音乐作品也是西汉时期音乐文化获得极大发展的历史证明。

东汉始于公元25年，刘秀经过多年的艰苦奋斗，重新夺回了汉朝的统治权。刘秀为政期间对西汉政权当中曾经存在过的土地问题和奴隶问题作出了有效的改进。同时，为了杜绝外戚掌权情况再次发生，刘秀进一步改革了官僚制度，使得中央集权得以巩固和加强。巩固了中央集权之后，刘秀将目光放在经济建设方面，高效地对经济政策进行及时的调整，有效地保证了东汉初期经济的正常发展。而光武帝刘秀之后的汉明帝和汉章帝都继承了刘秀的政治主张，推行了有效的政策举措，呈现出非常繁荣的局面。但在东汉中期，外戚掌权的情况死灰复燃，权臣和宦官交替掌权，动摇了东汉的政治根基，以致东汉末年百姓生活困苦，出现了"黄巾之乱"，彻底颠覆了汉朝的统治。

两汉时期的音乐文化取得了非常可观的成绩。在西汉时期，由于汉朝周边的民族仰慕中原的繁荣昌盛，因此这些民族从四面八方向中原进行迁徙。而西汉政府对于这种迁徙行为是非常欢迎的，同时出台了相关的政治措施来加强对这些民族的控制。西汉时期，为了抗击匈奴，张骞出使西域，开辟了丝绸之路，大大促进了汉朝与西域之间的贸易往来，而丝绸之路带来的不仅仅是汉朝与西域之间的经济交易，同时西方的音乐文化也通过这条传奇之路开始慢慢传入我国。自古以来，我国音乐文化的发展都是处于一个相对封闭的状态，这种发展虽然能够有效地传承我国音乐文化中独有的优点和特色，但是也限制了我国音乐发展的可能性与多样性。自丝绸之路开辟以后，西方音乐文化与我国传统音乐文化得到了有效的交融，我国的音乐文化开始呈现以传统音乐文化为中心，融合西方音乐文化的多样化发展格局。

　　汉代音乐种类繁多，艺术内容多元化。以乐府民歌为例，一方面，歌词内容以当时人们的生活习惯和劳作方式为主，展现古代劳动人民劳作、采集的生活场景。另一方面，汉朝音乐承袭了秦朝的音乐作风，包含了秦朝音乐的某些核心元素。同时，除去以上两种元素外，部分民歌来自西域国土，还带有西域风情，后经过改编加工而独具特色，因而汉代音乐艺术形成了多元融合的特点。作为文化的一部分，音乐自然要受到一个朝代主流文化风气的影响。相比于唐代富丽堂皇、华贵典雅的风格，汉代音乐总体呈现出一种清新自然、朴素大气的端庄之美，这是属于汉代特有的审美特质。汉代音乐的发展得益于当时政治太平、国力强盛的社会基础，人民可以安居乐业，也就有时间参与到音乐艺术的建设工作中。当时，不但是人民群众对音乐兴趣浓厚，而且官吏们也愿意并支持人民投入到音乐的创作活动中。这样，汉代音乐无论是形式还是内容都具有浓厚的生活气息，人们大胆地、灵动地书写自己的生活场景，抒发自己的真切感受，音乐真实地再现了当时人们的社会生活画面。艺术是社会的反映，汉代的音乐艺术不但体现了当时的艺术发展状况，而且可以管窥当时的社会发展全景。汉代人比较朴素简约，吃穿用度都不追求奢华，而这恰恰构成了孕育汉代音乐文化的重要土壤。总而言之，汉代音乐呈现出简约质朴的内在风格，是当时社会生活背景与艺术文化的完美融合。在这种完美融合的进一步驱动下，汉代特有的规模较大的音乐体系——汉乐府，应运而生。汉乐府的设立与发展又进一步促进了汉代音乐的发展完善，而汉代音乐文化便在发展中完善，在完善中升华。这种经过融合、淬炼、升华的艺术形成了自己稳固的文化特质，这种特质会随着时间的推移而沉淀，无论再过多少年，音乐都会因其共通性而被传承并发扬光大，从而以另一种合理、适时的方式存在并发展。

汉代音乐艺术历经长期的沉淀和变化，逐步形成了完善的音乐体系，具有各式各样的艺术形态，有节奏活泼欢愉、形象鲜明生动的小舞曲，这些音乐形态展现出了当时社会真实的情况以及人们的生活状态，增强了音乐的活力。也有节奏舒缓、抒情浓郁的慢情歌，大都展现当时人们曲折幽微的心绪情怀。还有简单质朴、雅俗共赏的街头表演，可以使更多的人参与到音乐文化的欣赏乃至建设中来。这些多样化的音乐形态说明了汉代音乐艺术的高度发展。总之，汉代的音乐艺术让人们欣赏到了优美的乐曲，是对中国音乐艺术的传承，同时也在促进中国音乐艺术发展方面体现出了自身的价值和作用。

汉代的宫廷音乐以传统的鼓吹乐为主。汉朝时期的鼓吹乐是建立在秦朝的基础之上的。秦朝鼓吹乐的特点是"有名有实"，汉朝鼓吹乐继承了这一特点，并对其进行补充完善。汉代的宫廷中专门设立了鼓吹乐相关部门，被称为鼓吹署。鼓吹署是隶属于太常寺的中央政治组织机构，并且下设官位，包括鼓吹丞和鼓吹令。由此可见，汉朝对于鼓吹乐等音乐文化的重视程度非常之高。汉朝时期宫廷音乐主要出现在国家大典、节日祭典以及征战之前犒劳将士等场合，宫廷音乐也象征着皇室的威仪。根据不同的场合和不同的用途，汉朝时期的鼓吹乐可以分为鼓吹、横吹、云吹等多种类型。[①]

汉朝的宫廷音乐有严格的体制管理，属于高雅之堂的音乐。但在汉朝时期，民间音乐的发展也极为成熟。在我国的音乐历史中，汉朝的民间音乐首次具备独自形成一种音乐门类的能力，人们

① 〔汉〕班固：《汉书》，中华书局 2007 年版，1027 页；赵倩：《两汉音乐机构与鼓吹乐互动关系研究》，《贵州大学学报（艺术版）》2017 年第 2 期，第 14 页。

称之为"俗乐"。汉朝时期俗乐包括百戏和乐舞，它们在当时的民间非常普及，汉朝时期出土的相关文献资料以及画像石材料对这些俗乐都有着丰富的记载。

乐舞百戏，是一种表演艺术，作为汉代民间音乐的独特类型，其综合性的特点尤为突出。它具有极强的包容性，对各个地区各个流派的音乐都能够进行演绎，同时具有非常多样化的表演风格。因此，百戏体量是非常庞大的。百戏基于俗乐，但在发展成熟后逐渐走入大雅之堂，在历史资料中记载了很多宫廷等场合表演乐舞百戏的场面。乐舞音乐形式的特点是彰显出古朴厚重的风格，演奏的方式多为使用管弦乐器和鼓乐器合奏，以音乐为伴奏进行舞蹈表演，舞蹈的内容包括长袖舞和盘鼓舞等。而百戏则是以音乐为伴奏，进行各类杂技表演。乐舞和百戏在汉朝时期的高速发展象征着汉朝百姓对于音乐文化的美好追求，对于精神文明建设的重视。也是从汉朝开始，音乐逐渐从大雅之堂走入民间，民间音乐的高速发展使得普通大众能享受到音乐带来的快乐。在这种历史背景下，汉朝时期音乐的发展形式和文化内涵达到了极为成熟的状态，而民间音乐的高速发展，也为宫廷音乐提供了创作思路。从最后的结果来看，民间音乐文化的发展表明汉朝时期音乐文化拥有极大的规模，同时俗乐获得了国家统治阶级的认可。

文化的传播与交流从来都是双向的，作为古代文化核心之一的音乐文化交流当然也是如此。两汉时期域内不同地区音乐文化的交流促使南北音乐文化、中原与四夷的音乐文化形成了相互交融的局面。

在我国，各个民族、地区都具有它们独特的文化色彩。同时，各个地区之间也有着各种联系，比如政治、经济的发展带动文化之间的交流往来，又或者是婚嫁、人口迁移以及战争等原因迁入其他

地区,使得各个地区之间的文化交流日趋频繁。

域内音乐文化的交流主要表现在以下两个方面:首先,南北音乐文化互相交流、互相融合、共同增强。由于种种原因,北方游牧民族不断内迁,他们的鼓吹乐、相和歌以及民间歌谣也随之南移,和南方的音乐产生碰撞,两者互相攻讦,最终融合,形成了新的音乐艺术特质。第二,荆楚文化对北方中原文化产生广泛的影响。荆楚文化产生于长江中游一带,也可以称之为楚文化,它是华夏文化和蛮夷文化的融合。据专家学者研究,道家的代表人物老子和庄子就是在楚文化的环境中成长的,从这个方面讲,楚文化可以说是道家文化的滥觞。

东汉时期,域外音乐文化传入我国,主要是佛教音乐的传入。佛教音乐是随着佛教逐渐从我国的新疆地区传入中原大地的,随之也融合到了汉代的音乐体系里面。我们都知道,佛教的传播依赖于独特的媒介,这一独特的媒介就是佛教音乐。佛教音乐具有极强的表现力,较之其他艺术,其传播的功能也更加强大,在传入中原之后,在很短的时间里便风行全国。佛教音乐特有的韵味,可以让人们对宗教产生膜拜,也契合人们祈福消灾的普遍心理。一方面,佛教音乐的风格清新典雅、超尘出俗。另一方面,佛教音乐的意蕴幽眇绵长,具有深刻的含义。这样的音乐可以使歌者身心合一、物我交融,更可以使听者胸襟开阔、神思清明,意念于袅袅乐音中得到净化,从而在沉寂中深刻领悟人生的真谛。这一特点偶然中迎合了汉代音乐的美学特质,两者共荣共生,使汉代的音乐体系更加丰富完善。

同时,汉朝时期的音乐逐步向其他国家和地区传播。在西汉初期,居住在当今甘肃省河西地区的月氏族和乌孙族在我国传统音乐对外传播方面就做出了极大的贡献,他们将我国的音乐文化

带到中亚和南亚地区。而燕人卫满则组织了一支乐师队伍一路向东到达如今的朝鲜地区，在该地区传播我国音乐文化。而在东汉时期，匈奴一族分裂，北部的匈奴向西边迁移。这些向西迁移的北部匈奴定居在如今东欧的匈牙利，而这部分的匈奴也将汉朝的音乐文化传播到了匈牙利地区。在国外音乐的传入方面，开辟丝绸之路的张骞将许多著名的乐曲从西域带回我国，其中著名的乐曲有《摩诃兜勒》。除了乐曲之外，还传入了许多西方乐器，包括胡笛、胡箜篌等。

第二节　两汉古筝艺术的发展

汉朝统一之后，稳定的政治局面使得生产力空前发展。汉武帝时期，无论是政治经济还是军事和文化都获得了极大发展。太平祥和的社会环境也促进了音乐文化的快速发展。公元前112年，彪炳史册的音乐机构——汉乐府建立了。其主要功能是以管理民间音乐为主，一方面是为了"采诗夜诵"，同时也"造为诗赋，略论律吕，以合八音之调，作十九章之歌"[①]，就是收集整理各地的民间俗乐，对这些民间音乐按照音律进行创作改编，从而满足统治阶级的音乐文化需求。通过乐府搜集整理的民歌包括来自"赵、代、秦、楚"等广阔地域内的不同风格的音乐。从《汉书·艺文志》所录西汉民歌的篇目以及汉哀帝罢黜乐府时所列乐工的职责范围，我们

① 〔汉〕班固：《汉书》卷二十二，中华书局2007年版，第455页。

可以发现,汉代乐府机构收集民歌的范围十分广泛,不但遍及黄河流域和长江流域,而且包括北方一些少数民族地区,甚至包括西域各地的音乐。今天看来,大多数民间歌谣得以保存的最大原因在于乐府的卓越贡献。

乐府中文人们创造的歌诗不仅出现在宴请方面,也会出现在祭祀场合,这说明乐府诗在当时有着重要的价值。按照《汉书·礼乐志》记录的内容,成帝末年,乐府内的人员逐步增加,人数超过了800人,这说明乐府是一个规模较大的机构。建立乐府的原因是为了创作宗庙的乐章,歌颂统治阶级的功德,满足朝廷统治的真正需求;其次是为了收集民间歌谣,了解民生疾苦。"自孝武立乐府而采歌谣……皆感于哀乐,缘事而发;亦可以观风俗,知薄厚也。"[①]就这样,大量的民间歌谣被收集起来,得到了有效的保存,这不但在音乐史上是一个重大举措,而且在文学史上也具有十分重要的意义。

西汉时期,无论是筝的记载,还是有关音乐的文学作品的文献记载都很少,这给我们研究汉代音乐带来了困难。西汉的《盐铁论·散不足》篇中有这样的表述:"往者,民间酒会,各以党俗,弹筝鼓缶而已。无要妙之音,变羽之转。今富者钟鼓五乐,歌儿数曹。中者鸣竽调瑟,郑舞赵讴。"[②]这段文字是对西汉文化领域中音乐的记载。《盐铁论》是西汉桓宽的作品,是对"盐铁会议"的记录和整理。这次会议是汉昭帝命令霍光组织的。这是一次具有划时代意义的大讨论,主要针对国家的现行政策进行辩论,涉及范围极广,囊括了政治、经济、军事、外交、文化等各个领域。通过阅读,我们就会

①〔汉〕班固:《汉书》,中华书局2007年版,第796页。
② 陈桐生:《盐铁论译注》,中华书局2015年版,第392页。

发现，西汉的筝主要出现在民间的酒会上，上不了大台面，这些酒会活动再现了各地的音乐风俗，但曲调相对单一，音乐还缺少足够的表现力，无怪乎桓宽会认为这些只不过是"弹筝鼓缶而已"。文中通过对比，指出当时乐器代表着一种身份，普通百姓用筝缶，富有者用钟鼓，而中等富裕的人家则用筝瑟，这些都说明：在西汉时期，筝的地位比较低下，并非富贵人家所钟爱的乐器，更遑论贵族阶级了。

至东汉中期，筝的发展发生了一些变化，筝经常与"新声"一词相呼应。例如东汉《古诗十九首》中的《今日良宵会》有"弹筝奋逸响，新声妙入神"①的诗句。张衡《南都赋》里有"弹筝吹笙，更为新声"②的妙语。这里的"新声"有可能是新乐府辞，足见筝开始参与乐府诗的革新，这意味着筝的适用范围以及社会地位在发生变化。

到了汉末魏初，记载筝的文学作品大量涌现，可见人们对筝乐的喜爱和赞美。侯瑾在《筝赋》中写道："上感天地，下动鬼神……"③阮瑀也在他的《筝赋》中表达了这样的观点："惟夫筝之奇妙，极五音之幽微……"④侯瑾和阮瑀都是东汉末年著名的文学家，属于汉末魏初名士之流。侯瑾认为筝乐之美可以感动天地鬼神，可以在祭祀祖先、宴请宾客等重大场合占据一席之地。阮瑀则认为筝乐极致地表达了音律的曲折幽微，可以称得上是众乐之师。《乐府诗集》引《古今乐录》："王僧虔《技录》云：'《短歌行》"仰

① 张庚：《古诗十九首解》，中华书局 1985 年版，第 4 页。
② 〔清〕严可均：《全后汉文》，商务印书馆 1999 年版，第 549 页。
③ 〔唐〕欧阳询：《艺文类聚》，上海古籍出版社 1982 年版，第 785 页。
④ 同上。

瞻"一曲……魏文制此辞,自抚筝和歌。'"① "魏文"是指魏文帝曹丕,他贵为皇帝,也喜欢作筝曲,甚至亲自弹奏筝乐。这些资料告诉我们,汉末魏初,上至帝王,下至达官名士都对筝情有独钟,筝的地位不断提高,开始登上大雅之堂,在上层社会流行起来。

在汉末魏初时期,随着筝的流行及普及,筝的演奏技艺也不断提高。阮瑀的《筝赋》说:"大兴小附,重发轻随。折而复扶,循覆逆开。浮沉抑扬,升降绮靡。"② 这段文字详尽地描绘了演奏筝时的各种复杂的表现手法,既有高低轻重之分,又有折复循逆之别,还有浮沉升降之变,甚至还可以通过移动弦柱来改调变曲。弹奏技法的繁多复杂带来的是音乐表现力的丰富多彩,至此,筝既可以表达遗世越俗的高雅音乐,也可以表现活泼淳朴的民间音乐;既可以抒发轻松欢快的愉悦之意,也可以宣泄愁肠百结的悲戚之声。

不仅如此,文人们也对筝的形制极尽赞叹之能事。阮瑀这样描述筝的形制:"身长六尺,应律数也;弦有十二,四时度也;柱高三寸,三才具也。"③ 阮瑀把筝的长度、弦数、柱高与六律、四时、三才等词语联系起来,表明筝的形制不仅符合音律标准,而且也和代表着时空的浩瀚无垠的宇宙以及丰富多彩的人类社会产生了种种联系。除此之外,东汉末年的筝的材质由秦时的竹质变为木质,由五弦演变为十二弦,最终定型为十二弦"木制筝"。

笔者曾从音韵学的角度考察过筝的起源,持"象声说"的观点④,认为筝之所以叫筝是因为筝具有比较独特的音色,这一点在汉代的文献中可以得出。东汉许慎在《说文解字·竹部》这样解说

① 〔宋〕郭茂倩:《乐府诗集》,上海古籍出版社1998年版,第360页。
② 〔唐〕欧阳询:《艺文类聚》,第786页。
③ 〔宋〕陈旸:《乐书》卷一百四十六。
④ 王小平:《古筝命名理据与发源》,《艺术百家》2017年第3期。

道："筝,鼓弦竹身乐也。从竹争声。"① 刘熙的《释名·释乐器》中
提道："筝,施弦高,筝筝然。"② 许慎认为"筝"是一个形声字,刘熙
说筝因"施弦高"而发出"筝筝然"的声音。清代王先谦疏证说:
"筝筝然,犹铮铮然。"③ 王先谦的意思是古筝在弹奏时具有慷慨激
昂的特点。汉语古音韵学告诉我们,汉字的读音随着时代的推移,
发生了巨大变化,现代汉字的读音多与古筝发源的上古时代不同,
"筝"字亦不例外。"筝"在上古属庄纽耕韵,发音如"噔"声,极似
筝发出的声音,又筝、铮古音同而通假。④ 古筝的"筝"字,从文字
学的角度分析是一个形声字,"争"是声符,是表示这个字读音的。
竹字头是义符,指示这个字的意义所属范围,表明跟竹子有关。最
早的筝应是由竹子制作而成的。三国魏曹植的诗赞扬"秦筝何慷
慨"⑤,可证古筝的铮铮然之音。唐代李峤《咏筝诗》也有"莫听西
秦奏,筝筝有剩哀"⑥ 等诗句。如果最初的筝确实是由竹子制成的,
那么在演奏筝乐时能发出"铮铮然"的声音就不足为奇了,因为材
质的属性使然。

　　我国民族乐器之命名理据,有因乐器地域而得名(例如胡琴),
有因研制方法而得名(例如琵琶),很多又因音色而得名(例如巴
乌、磬、箫等)。传统的筝乐器也正是通过其慷慨激昂的音响效果
来命名,其理据为拟筝音而成,缘起语音造词。⑦

① 〔汉〕许慎:《说文解字》,中华书局 2013 年版,第 93 页。
② 〔东汉〕刘熙撰,〔清〕毕沅疏证,王先谦补:《释名疏证补》,上海古籍出版社 1980 年
　版,第 330 页。
③ 同上,第 330 页。
④ 唐作藩:《上古音手册》,江苏人民出版社 1982 年版,第 170 页。
⑤ 〔梁〕萧统编:《文选》,中华书局 1977 年版,第 391 页。
⑥ 《全唐诗》,上海古籍出版社 1986 年版,第 172 页。
⑦ 王小平:《古筝命名理据与发源》,《艺术百家》2017 年第 3 期,第 239 页。

先秦时期比较重视筝艺术,而且筝艺术已经传播到了其他国家。《史记·李斯列传》中提到了当年使用筝、瓮两种乐器共同演奏,展现出了"真秦之声"①,在秦地深受百姓喜爱。齐鲁地区同样喜爱弹奏筝乐曲,《战国策·齐策一》②则记录了当时的情景。1979年,江西贵溪仙水岩崖墓的挖掘过程中发现了战国时期十三弦筝,数量共计两台,材料为木头的。1991年11月,江苏吴县长桥镇长桥村也出土了筝,数量为一件,属于战国时期。这说明筝当时已经广泛流传于南方,而且处于上层阶级的官员同样喜欢筝。

两汉时期的人们都乐于弹奏和欣赏筝,筝的普及度较高。宫廷当中的艺人利用筝为官员们演奏乐曲。由于古筝的韵律优美,无论是文人墨客还是阶层较高的贵族都非常喜欢筝乐曲,而且人们相互之间经常切磋弹奏技巧。侯瑾曾经撰写了《筝赋》,桓宽撰写了《盐铁论》,两部典籍当中都提到了民间音乐活动的场景,采用的主要乐器是筝、缶。

五弦筝在西汉宫廷当中也得以流行,阶层较高的官员非常喜欢筝乐曲。十二弦筝流行于东汉时期,此时的乐曲展现出了多种表现形式。《风俗通义》中记载:"今并、梁二州筝,形如瑟。"③这句话说明筝的形制已经不是"五弦筑身",弹奏常用骨甲代替手指,并且演奏中增加了勾搭撮弦、促柱等技法,这使它的演奏增强了一定的表现力。

最初,筝在说唱艺术中扮演着重要的角色,其表演形式中最为突出的是弹唱结合。后来,汉代相和歌逐步流行,其在发展过程中的包容性和丰富性逐渐增强,逐步把舞蹈和器乐演奏纳入其中,

① 〔汉〕司马迁:《史记·李斯列传》,中华书局1982年版,第2544页。
② 《战国策》,上海古籍出版社1985年版,第337页。
③ 〔汉〕应劭撰,王利器校注:《风俗通义校注》,中华书局2010年版,第299页。

因此，筝得以加入相和歌的器乐演奏的行列，从而得到了进一步发展。汉元帝年间，京房制造了十二弦筝，并将其当调音器，这都强调了古筝在弦乐器当中的重要性。筝曲器乐化以后，汉代编撰了《筝笛录》，前期有"胡笳"等曲目，"胡笳"来自北方少数民族，形状和笛子颇为相似；后期因相和歌而产生了纯器乐合作曲——"但曲"，这是一种高级形式的相和歌。

汉魏六朝时期，筝艺术向南方发展，制作材料也体现出了多样性，魏时选择的制作材料为梓木，梁代改用桐木。此后人们一直都采用桐木制作筝，时至今日采用桐木制作筝的习惯始终没有改变，其原因在于采用此材料能制作出音质较好的筝。另外，筝也会被用于演奏荆楚西曲、吴歌，并通过汇总收集民间音乐得到了发展。

综上所述，筝在汉代获得了快速发展、成长，甚至一度形成了繁荣的局面。西汉时期，其继承秦制，在民间默默积蓄力量，等待发展的突破口。到了汉末魏初，其得到贵族阶级的青睐而快速发展，形制最终定型，演奏技艺也逐步提高。

第三节　汉乐府与古筝艺术

秦末战乱频仍，导致生产力极大破坏，国破民穷。当时西汉的经济凋敝之甚，令人咋舌。开国之君刘邦竟然找不到6匹同样颜色的马来驾车，丞相等官员只能坐着牛车上朝。面对这样的建国现状，汉朝统治者在汉初实行黄老之学，在政策上注重轻徭薄赋、休养生息，使得国家机器得以健康运转，中央集权制度渐趋稳固，

赋税徭役制度逐步完善，社会矛盾渐渐缓和，社会经济也逐渐恢复并稳步发展。大约到汉武帝时期，农业、手工业和商业都发展到一个高度，经济的迅速发展自然带来了文化的不断进步。为了更好地稳固统治，汉统治者承袭秦朝遗风，重视音乐的教化作用，音乐文化的重要载体——乐府就在这样的社会需求下重新建立，继续履行其使命、发挥其作用。关于这一史实，班固说得很清楚，他在《两都赋·序》里这样写道："大汉初定，日不暇给。至于武、宣之世，乃崇礼官，考文章。内设金马、石渠之署，外兴乐府、协律之事。"[①]汉乐府前期的主要任务是采集和整理各地的民间音乐，间或也有文人的诗歌，中期主要是对搜集到的音乐进行改编或者重新创作，后期主要在朝廷祭祀或宫廷宴会等重要场合开展歌唱表演等工作。这些搜集整理好的诗歌后来借用官署之名称之为"乐府诗"或"乐府"。民间音乐的收集整理，乐府新音乐的创造使用，使统治者不但更好地了解了民众的现状，而且可以更好地教化和管理他们，为汉朝的长治久安奠定基础。而今，撇开"采诗"制度的政治目的，这一官方行为间接促进了我国古代音乐文化的保存和发展。

　　汉朝时期在官僚制度方面继承了秦朝时期的制度，在政治机构中设有专门的音乐机构——太乐和府乐。两个音乐机构各司其职，在管理音乐方面有着明确的分工：太乐负责宗庙礼仪的音乐部分，而府乐则是在统治者进行巡游和宴会时负责音乐演奏。

　　汉乐府正式成立于公元前 112 年，也就是众所周知的汉武帝统治时期。原本是在民间诞生并流传的诸多民歌，通过乐府的有效收集整理以及改编创制，就形成了有名的汉乐府诗。而在其传

① 〔梁〕萧统编：《文选》，中华书局 1977 年版，第 21 页。

播的漫长的历史时期内,有许多文人墨客仰慕汉乐府的诗文造句,便模仿着作诗,这种模仿汉乐府的诗作也被称为乐府诗。

汉乐府在我国的诗歌领域中有着非常重要的地位,自《诗经》之后汉乐府再一次完成了民间诗歌的收集整理工作。但是它的风格与《诗经》大不相同,从乐府诗中更能深入体会诗歌的现实主义风格。在汉乐府诗歌当中占有较大篇幅的是以女性为主要题材的作品。这些作品都是用较为通俗易懂的语言来进行描绘的,因此更加贴近生活。同时,诗歌的内容非常完整,不仅将人物刻画得极为鲜明有趣,同时也叙述出一个个结构完整、逻辑清晰的故事。更为重要的是在这些人物和故事背后还蕴含着深刻的思想内涵。乐府诗以其独特的句式风格对后世文学产生了重要影响,其中最直接的是对五言诗的影响,这在我国五言诗体的发展历史中具有里程碑式的重要意义。乐府诗著名的代表便是《木兰诗》和《孔雀东南飞》,它们分别代表着北朝民歌和南朝民歌中的巅峰,被后人称为"乐府双璧"。

关于乐府诗的分类,不同的分类依据会有不同的结论。对其进行分类有利于我们更好地了解汉代音乐文化的特质,梳理中国音乐文化的发展脉络。一般而言,主要根据音乐类型进行切分。据此,汉乐府可以分成四种类型:一、郊庙歌辞。"郊庙"揭示了歌辞的内容及功用,表明这种诗歌主要用于古代帝王祭天祀地、立庙祭祖等重大祭祀场合,为贵族文人所作,乐歌文辞华丽、风格典雅。二、鼓吹曲辞。又叫短箫铙歌,主要是军队里面用以激励士气的乐歌,用于军队出兵前、作战时以及凯旋后,内容相对庞杂,歌辞是后补的。主导乐器来自北方羌、胡等少数民族,因而富有荡气回肠的塞外之风。这种类型的诗歌也主要是民间创作。三、相和歌辞。这种艺术样式在乐府诗中是极富表现力的一类,其来自民间通俗

音乐,流传极广、脍炙人口,有很多优秀的作品从魏晋至唐代依然熠熠生辉,对后世音乐产生了极深远的影响。四、杂曲歌辞。是乐府在搜集民歌过程中获得的,主要是一些散逸或残缺的民间乐调的汇集。其中很多乐调不知道起源出处,不好归类,所以就单立一类,里面有一部分值得保存和研究的优秀民歌。乐府诗的伴奏乐器多样,主要有筝、笛、笙、箫及编钟、编磬、古琴、羯鼓等。对后世影响深远的相和歌辞的主要伴奏乐器就有筝,足见筝在乐府中的重要地位。

汉代的乐府机构到底搜集了哪些地方的民歌呢?《汉书·礼乐志》里边有所记载:"至武帝定郊祀之礼……乃立乐府,采诗夜诵。有赵、代、秦、楚之讴。"[①]可见,汉乐府的民歌主要采集于赵、代、秦、楚之地的地方歌曲,其实还有来自北方的山水诗、南方的淮南和东方的齐、郑等地的音乐,以及西方的陇西县的民歌,采集的范围广大、数量众多。可以这么说,这是《诗经》采诗以来的又一次壮举。根据现代学者岳莹的归纳统计,汉乐府采集到的各地民歌共有138篇,其中秦地的民歌包括秦风、秦讴、秦歌等。秦是秦汉时期古筝发展的重要地区。后来,随着地域音乐文化的交流,筝的地域性也被打破。

乐府里有很多乐师,其中很多是秦地的。乐府之所以能包括这些乐师,其中一个原因是他们是秦乐的继承者、传播者。他们对秦地的音乐和舞蹈谙熟于心,他们用筝纯熟地演奏着秦国的典型音乐。这些"真秦之声"部分在乐府中保留了下来,而作为"秦音"的主导乐器的筝自然也在汉代音乐舞台上占据了一席之地。

① 〔汉〕班固:《汉书》,中华书局2007年版,第455页。

　　《汉书·礼乐志》有"采诗"之说①,《汉书·艺文志》有"采歌谣"之论②,两者说法不同,实质相似,都说明汉乐府为了"观风俗、知薄厚",曾到各地采集民间歌谣。"秦讴""秦歌"都是秦国民歌的遗存,后被汉乐府采集整理。"筝"一直是秦朝民间的主要乐器。所以,我们可以认为,随着汉乐府对秦地民歌的采集,筝也一并被接纳,古筝艺术于此继续发展,不断为日后的臻于完善积蓄力量。

　　关于乐府诗歌中最为流行的相和歌,《晋书·乐志》是这样描述的:"相和,汉旧歌也。丝竹更相和,执节者歌。"③可见,相和歌之所以如此命名,是因为其特点是唱歌者在丝竹等管弦乐器的应和下执板敲击节鼓。相和歌是汉代流行的民间音乐形式,其继承了各种传统声调,如秦声、赵声、齐声、郑声、楚声等。其使用范围比较广泛,上至帝王,下到黎民,都可以演奏。主要用于宫廷朝会、宴饮以及祭祀之时,也用于士大夫阶层的宴饮、娱乐等场合,还用于各种民俗活动之中。

　　据《古今乐录》记载,"凡相和,其器有笙、笛、节歌、琴、瑟、琵琶、筝七种。"④可见,在源于汉代的相和歌中,筝是相和歌的伴奏乐器之一,因此,研究汉乐府中的诗歌尤其是相和歌,有利于汉代筝史乃至中国筝史的研究。

　　《古今乐录》是南朝陈时期的著作,为释智匠所编,收录了汉魏六朝时期的乐府诗,共十二卷。可惜,原书已亡佚,今天我们看到的《古今乐录》主要是被《乐府诗集》所征引的文字部分。两书相隔近 500 年,所以我们在阅读《乐府诗集》时,应该仔细研究、分析

① 〔汉〕班固:《汉书》,中华书局 2007 年版,第 455 页。
② 〔汉〕班固:《汉书》,中华书局 2007 年版,第 796 页。
③ 〔唐〕房玄龄等:《晋书》,中华书局 2004 年版,第 547 页。
④ 吉联抗:《古乐书佚文辑注》,人民音乐出版社 1990 年版,第 12—13 页。

和运用有关《古今乐录》的文献记录。山东大学教授萧涤非先生在《汉魏六朝乐府文学史》一书中指出当时的各种类型的乐府诗中必有一种秦地歌谣，并猜测"清、平、瑟"三种声调有可能源于秦音，或与秦音关系密切。他对《乐府诗集》中《相和歌辞》的五种曲调——相和曲、平调曲、清调曲、瑟调曲、楚调曲进行了仔细深入的研究，发现除了相和曲，其他四种曲调都用筝伴奏。[①]事实上，有学者已经进一步发现相和曲中也有筝的身影，这直接从音乐本身找到了筝在汉乐府中的雄踞之势。

第四节　两汉古筝形制的演变

东汉应劭《风俗通义》卷六说："筝，谨按《乐记》：'五弦，筑身也。'今并、凉二州筝形如瑟，不知谁改也。"[②]通过这段文字我们能够知道，筝最初的形制类似于筑，到汉代时，并、梁两州的筝的形制则类似于瑟。

在筝的弦的数量方面，两汉时期有五弦、十二弦和十三弦这几种筝。关于这三种筝出现的顺序，目前还没有得到证实。在对出土文物以及历史文献的研究中发现，在历史上有一段时间关于筝的形制的内容是比较混淆的。但是由于缺乏证据，其形制演变的确切时间我们目前还未能确定。

① 萧涤非：《汉魏六朝乐府文学史》，人民文学出版社 1984 年版，第 30—31 页。
② 〔汉〕应劭撰，王利器校注：《风俗通义校注》，中华书局 2010 年版，第 299 页。

　　五弦筝。1993 年,考古工作者在湖南长沙进行墓葬考古挖掘工作时,发现并挖掘出了一系列的乐器。在这批乐器中,弦乐类别中除了瑟和筑之外,还有一样拥有五根弦的乐器。那么这个五弦乐器究竟是什么乐器呢? 汉乐府时期设立的乐府机构标志着西汉音乐进入了全盛时期,关于相和歌辞,它的伴奏乐器有一个从简单到繁杂的过程,在长沙出土的五弦乐器很有可能就是筝乐器,并且曾经在早期的相和歌中广泛使用。考古队专家通过研究,推断西汉初期时就已经出现了五弦筝。

　　通过阅读相关研究文献,我们能获得五弦筝形制方面的一些特点:其全长为 83.5 厘米,在没有弦柄的那一头宽 12.5 厘米,在有弦柄的那一头宽 11.8 厘米。另外,其共鸣箱的形制也很特别,呈上面圆、下面平的形态,底板到面板之间的距离大约为 4.5 厘米,面板和底板厚度不等,分别为 0.8 厘米和 0.5 厘米,岳山的高为 0.6厘米,其宽为 0.9 厘米。在弦制方面,有五根弦,有效的弦长为 6.5厘米。另外在弦距方面,弦距在 1.8 厘米至 2.2 厘米之间。[①]

　　那么,这种五弦筝大概沿用到什么时期呢?《宋史·吴越钱氏列传》:"太平兴国三年,俶来朝贡七宝饰胡琴、五弦筝各四。"[②] 由此可见,五弦筝在宋代被作为外交往来的贵重礼物,当然在国内也应该是重要场合的伴奏乐器。但因为缺少相关文史材料的比对,汉代的五弦筝和宋代的五弦筝形制是否相同,还不好妄下定论。

　　十二弦筝。1976 年,发掘了一处壮族墓葬遗址,该遗址位于广西贵县罗泊湾,考古学家证实其年代为秦末汉初时期。墓室中发现了一件十二弦乐器,乐器表面漆黑,且残破不全。经过处理后,

①　项阳、宋少华、杨应鱄:《五弦筝初研——西汉长沙王后墓出土乐器研究》,《音乐研究》1994 年第 3 期,第 45 页。

②　《宋史》,中华书局 2004 年版,第 13897 页。

还原出乐器的大致身量:宽 23 厘米、厚 3.5 厘米,面板上有十二个弦孔,排成一排。考古人员最初认为这是瑟,后发现并非瑟,而是筝。这件筝的弦孔并没有向下穿透,而是向横向的内侧拐出。与此器同出的器物还有四个带弦孔的长方形木块,这四个木块很有可能是十二弦筝的部件。

查阅魏晋南北朝时期的相关文史资料,我们不难发现,在汉代十二弦筝已经产生并得到了广泛的应用。根据傅玄的《筝赋》,十二弦筝的制作与天文历法也有一定关系。但是,关于十二弦筝产生的具体时间,因缺乏史料而无法确定。

十三弦筝。1979 年,在江西贵溪市西南的鱼塘乡,考古工作人员挖掘出了春秋战国时期的墓群,出土了两件乐器,其中一件保存相对完好,专家最初认为是"十三弦木琴",后经过仔细研究,认为这是十三弦筝。只不过可考文献资料还不足以完全证明这就是筝,期待后期有新的考古发现可以佐证。即便如此,我们还是可以推测,十三弦筝可能在两汉时期就已经出现了[①]。

根据以上的研究我们可以知道,在两汉时期,筝的形制有五弦、十二弦和十三弦的差异,筝两端也出现岳山。随着时代的更迭,筝身也在不断加长,至唐代已达到 190.85 厘米。从十三弦筝上的装饰可以看出,筝已经不只是关注弹奏,也开始注重做工的精美,足以说明这一时期筝的形制在不断发展变化,体现了汉代朴素的音乐审美理念。

关于筝的尺寸大小,汉代史料也有详尽记载。汉末魏初的阮瑀从当时的计量单位出发,认为筝:"身长六尺,应律数也……"[②]

① 江西省历史博物馆、贵溪县文化馆:《江西贵溪崖墓发掘简告》,《文物》1980 年第 1 期,第 12 页。

② 〔唐〕欧阳询:《艺文类聚》,上海古籍出版社 1982 年版,第 785 页。

古代尺寸和现代相比，区别很大，且古代各个时期的尺寸标准也不尽相同，据现代学者研究发现，"秦代和西汉的 1 尺，相当于 27.65 厘米；东汉的 1 尺，相当于 23.04 厘米；魏和西晋的 1 尺，相当于 24.12 厘米；东晋 1 尺相当于 24.45 厘米；唐、五代和明代的 1 尺，相当于 31.10 厘米；宋、元的 1 尺，相当于 30.72 厘米；清代 1 尺，相当于 32 厘米；现代所用一尺是 33.33 厘米"[①]。魏晋时期的筝大多十二弦，如果按照魏晋时期的长度标准来计算的话，汉代的六尺相当于 144.72 厘米，那么筝在汉代的长度就是 144.72 厘米，这和现代十六弦筝的长度几乎一样。

　　对于汉代筝柱的研究，我们就以出土的五弦筝作为研究对象。现代学者项阳如是说："这些码子尚完整的最大者，底宽为 3.6 厘米，高 2.9 厘米，最小者底宽为 2.5 厘米，高 1.7 厘米，而且每枚码子的大小各不相同。"[②]据此可知，五弦筝的柱码较低，仅为 1.7 厘米的高度。魏晋时期，目前还未发现筝的实物出土，只有一些文献资料尚可考证，据文献记载为"柱高三寸"。"根据东晋一尺相当于 24.45 厘米，现在中国所用一尺是 33.33 厘米，之间相差 8.88 厘米，按此推算，现在的一寸为 3.333 厘米，那么当时的一寸为 2.4442 厘米，三寸就是 7.3326 厘米"[③]。可知魏晋时期的柱码高达 7 厘米左右。且柱码由低到高均匀排列，与现代筝码的排列方式相似。在西汉长沙王后墓出土的这件五弦筝柱码仅有 1.7 厘米，相比于汉魏时"柱高三寸"的高度来看要低得多。因此，柱码为 7 厘米这样的高度显然有些不符合实际长度。笔者测量了现代筝的柱码尺

①　赵友琴：《医学五千年（中医部分）》，原子能出版社 1990 年版，第 78 页。
②　项阳、宋少华、杨应鳣：《五弦筝初研——西汉长沙王后墓出土乐器研究》，《音乐研究》1994 年第 3 期，第 47 页。
③　周纪来：《中古筝形制通考》，上海音乐学院硕士论文 2005 年，第 18 页。

寸,最低柱码在 3 厘米左右,最高的柱码也仅在 6 厘米以内,虽然 7 厘米的柱码也是可以演奏的,但并不排除文献中有夸张的意味,因此柱码为 7 厘米也只能作为一种尺寸的参考。但可以确定的是,筝柱从这一时期开始有了抬高的趋势,筝码越高,琴码上支撑的琴弦就会越紧,在音色方面也会更亮,声音会更大;而琴弦越松,音色便会越低沉。到了唐代,筝码的高度抬高至 5.5 厘米左右,说明筝乐的音色也更加响亮。因此,柱码的提高是这一时期较为明显的标志。

目前,除了西汉长沙王后墓出土的五弦筝和广西贵县罗泊湾的考古实物外还未发现这一时期其他的实物,因此再现历史原貌的重要途径只能通过结合古代史料中对筝的描绘来推断筝在两汉时期的形制演变了。在这一时期,琴弦有了比较丰富的配置,虽然是以十二弦筝和十三弦筝为主,但五弦筝并没有因此消失。

关于汉筝的制作材料,通过阅读古文献资料和考查出土实物可以有所发现。在长沙王后墓的发掘工作中,出现了像筝的五弦乐器,其为木质。由此可见,在西汉时,筝的制作材料是木质的。那么究竟是什么木材才可以用来制作筝呢?《瑟谱》卷六中记载:"蔡邕云:瑟前其柱则清,后其柱则浊。造瑟之制,桐背梓腹,九梁二越。"[1] 三国魏曹植《与吴季重书》也说"斩泗滨之梓以为筝"[2]。从以上两个文献资料看,瑟的制作材料有桐木和梓木,而筝的制作材料主要是梓木。实际上筝的制作材料和瑟一样,"桐背梓腹",说明桐木与梓木为制筝之最佳组合。

那么,古人为什么以桐木和梓木作为筝的制作材料呢? 一般

① 〔元〕熊朋来:《瑟谱》,上海古籍出版社 2003 年版,第 785 页。
② 〔梁〕萧统编:《文选》,中华书局 1977 年版,第 594 页下。

认为,在中国,桐木指的是泡桐树,这种木材具有如下优点:一是经过加工烘干的桐木能够隔潮,不易变形,因而不易腐烂,可以长时间保存;二是轻软而具有韧性,不易磨损,便于多次使用。三是桐木的导热系数较小,燃点可达 425 度,因而可以不受气温影响而保证音色的稳定。四是桐木音质清脆,是制作乐器的良材。另外还有传说附会桐木是灵木,可以引来凤凰,人们以此为祥瑞之木。因此,桐木受到了古今人们的喜爱,经常用它来制造弹拨乐器或者高档家具。因为其强度较低,容易断裂,因而多用作乐器的地板或者家具的辅料。梓木又称檫木、黄楸树、独脚樟等,硬度较高,不易开裂,不易伸缩;材质不易腐败且比较坚韧;文理优美且有光泽。鉴于以上特点,梓木受到了古代王公贵族以及今人的厚爱。古代王公贵族喜用梓木做棺以及木质漆器和乐器,今人则主要用梓木做家具的装饰部件。

　　关于汉代筝弦的材质,史料记载不足,考古文物也较少。那么汉代以及先秦时期的筝弦究竟是什么材料呢?因为缺少印证资料,我们权且借鉴研究琴弦和瑟弦材质的文献资料来做一个合理的推测。《尚书·禹贡》唐代孔颖达正义对"檿"的界定:"郭璞曰:柘属也,檿丝是蚕食檿桑所得丝,韧,中琴瑟弦也。"[1] 由此可见,古代琴弦和瑟弦的材质就是"檿丝"。那么"檿丝"是什么东西呢?这里要先从"檿"说起,"檿"是一种山桑,属于落叶乔木类,木质比较坚韧。因而"檿丝"应该是蚕食山桑后吐出的丝,这种丝质地柔韧,是乐器之弦的首选。据此,我们可以推测,早期的筝很可能受琴瑟的影响,曾以蚕丝为弦。当然还有学者认为筝弦可能是风干的动物的筋,比如鹿筋。也有学者认为筝弦也可能是动物的毛

[1]　《十三经注疏》,中华书局 1982 年版,第 146 页下。

发,比如马尾。用这些材质为筝弦,声音比较柔和,但音量小且容易走音,同时使用寿命也比较短。后世,筝弦逐渐采用尼龙丝和钢丝材质,无论是音质,还是音量都有所改善。

筝的形制的不断发展变化带来的是筝乐艺术水平的不断提高。到汉魏时期,筝的艺术表现力越加丰富。这在前文已有所论述,这里再举一例以作进一步佐证。东汉侯瑾《筝赋》详尽刻画了筝乐的变化多端:"急弦促柱,变调改曲,卑杀纤妙,微声繁缛,散清商而流转兮,若将绝而复续,纷旷荡以繁奏,邈遗世而越俗,若乃察其风采,练其声音,美武荡乎,乐而不淫,虽怀思而不怨。"[1]筝乐表现手法丰富多样,既可以"急弦促柱",也可以"变调改曲";既可以"复续",也可以"繁奏",让人们随着音乐的高低疾徐而或欢呼雀跃或悲伤低沉。

综上所述,汉代筝的形制具有承前启后的特点,既继承秦制,又具有汉代特色。具体表现在:筝的总长度变长了,且弦的数量有五弦、十二弦、十三弦,筝柱有所提高,筝弦应为丝质。筝的表演水平因筝的形制的变化以及统治阶级对筝的青睐而不断提升。而关于筝的乐器组合形式是一个从无到有、从简单到复杂的过程。应用的场合也很广泛,无论是民间娱乐还是宗庙祭祀均有演奏。

[1] 〔唐〕欧阳询:《艺文类聚》,上海古籍出版社 1982 年版,第 785 页。

第五节　两汉《筝赋》

中国古筝艺术的振兴始于汉代。东汉以后，与筝有关的文献记载逐渐增多，无论是私人笔记，还是官方史料中都有出现。其中最突出的是《筝赋》，其中有许多对筝的描写。

赋是一种以叙事描写为特征的文学体裁。它篇幅较长，细节详尽，修辞丰富。它往往是由文人出于对某些事物的特殊关注和为抒发他们的感情而创作的。许多《筝赋》的兴起成为筝乐文化高度发展的标志。任何民族文化在发展的过程中，根据所属社会群体的不同文化水平，都会形成两种类型，即民间的通俗文化和上流社会的高雅文化。两种文化各具特点。相对而言，民间文化生机勃勃，但其艺术形式比较朴素，文化内涵也相对匮乏。高雅文化则比较端庄醇厚，艺术形式和文化内涵也比较多样和深刻，这是由创造和传播它的作者的文化水平的高度决定的，并且其在发展中不断吸收许多文化成果的丰富营养，因而得到了丰富和深化。

据现存的文献记载，汉代的《筝赋》作品都在经济文化相对发达的东汉时期，现存两篇同题作品，分别为侯瑾和阮瑀所作。

侯瑾，字子瑜，敦煌人，东汉时期著名的文学家。当时，桓帝欣赏他有才有德，曾欲求其到朝堂为官，他却辞而不赴，专注于著书立说和弹筝作赋。侯瑾从小家境贫穷，没办法读书，所以他就经常向别人借书回来自己亲手抄写。后来他搬到山里，在与世隔绝中写作。西河人尊重他的才情，不敢直呼其名，都叫其侯君。侯瑾著

述颇丰,大概著有 30 部著作和几十篇随笔,虽然其中有不少已经失传了。从他现存的《筝赋》中可以看出,他既是一位有修养的理论家,也是一位演奏技巧极高的弹筝能手。

赋始于汉末的后晋。汉、魏、晋、南北朝时期,关于赋筝的文章共有八篇,都称之为《筝赋》。由于受汉赋的影响,侯瑾的《筝赋》篇幅较长。因为它更多地侧重于以各种方式对筝音的描写,思想内容方面则显得有些不足。

侯瑾的《筝赋》首先描写了筝乐的精彩表现,描写了悠长的乐声,似断似续,给人以超越世俗的纯净之美。这首乐曲的美在于旋律悠扬,但不淫荡放纵,其豪情如古代的优雅音符。在这部《筝赋》中,可以看出作者对筝的声音的喜爱与赞赏。在文章中,他还独树一帜,表达了对民族音乐"郑卫之音"的欣赏和赞美,因为新的民族音乐风格足以给旧音乐增添新的活力,它包含着丰富多彩的情感,表达了悲欢离合的情绪。侯瑾认为筝具有非常强大的能量,可以感天动地、教化万民。作为现存的八篇《筝赋》中的第一篇,侯瑾的《筝赋》中描述的古筝的表现力极强,主要表现在表现手法繁复多变,意境邈远广阔,情感豪迈奔放、激动人心,充满着英雄主义的色彩。筝的声音美丽而不艳俗,深沉而不哀怨。侯瑾认为筝既可以演奏出荡气回肠的韵律,也能表达细腻悠远的音效,随俗但不世俗,超俗却有格调,从而可以随俗雅化,满足不同阶层人士的审美需求。

阮瑀,字元瑜,陈留尉氏人,东汉末年的著名文学家,建安七子之一。年轻的时候曾经拜蔡邕为师,得到了极高赞誉。阮瑀的章、表、书等作品比较突出,当时的公务文书,大部分都是他所作。他的诗歌语言虽通俗易懂,但经常一针见血地反映当时的社会现实。他在音乐方面造诣颇深、天赋异禀,擅长弹奏各种乐器,比如琴、

筝、胡笳等乐器，并且演奏技艺十分出众。

阮瑀对筝乐十分精通，他的《筝赋》是他对自己实践和理论的高度总结，也充分体现出了他在筝乐艺术中所达到的高度。作为一篇赋，它虽然也有夸大其词之处，但始终是以筝的高超演奏技艺作为其前提条件的。值得注意的是，他认为，筝已经变成了一种高雅的乐器，从而改变了当初以弹筝为耻的局面。

在八篇《筝赋》中，阮瑀的《筝赋》对后世的影响最为广泛。这篇文章对筝的形态和它在乐器中的地位，以及它的演奏技巧、音乐美学、音乐表现力、社会影响力等方面进行了深入的探讨，是对筝乐理论和实践的高度总结。这篇《筝赋》和魏晋其他小赋的特点相似：篇幅短小，语言朴实而不失文采，意蕴丰厚而深刻。它所蕴含的"天人合一"思想和当时的理想人格观等深刻的思想底蕴不谋而合，使这篇文章具有重大的研究价值。阮瑀在《筝赋》中这样写道："平调足均，不疾不徐。迟速合度，君子之衢。"[1] 此种"君子之衢"的思想很好地诠释了儒家中庸之道的精髓，是阮瑀对儒家理想人格观的继承和发扬。阮瑀并没有迷失自己，他坚持自己独立的人格，纯朴简单。受儒家君子观的影响，阮瑀主张写作要重质量，要"以哀乐为灵感，以事件为灵感"，他的写作风格流畅自然但却不够雄浑。在建安时期，作品大多慷慨激越，相比而言，阮瑀的文风自然就显得过于孱弱，这也引起了一些批评。有人说他"相貌平平，才气不足"，而另一些人则认为他缺乏创新意识。这可能是受中庸之道的影响。他的风格虽不符合时代主流，但也不一定是一种弱点，我们可以看作是他的创作观不同，也可以认为是他个性独立的见证。

① 〔清〕陈元龙：《历代赋汇》，凤凰出版社 2018 年版，第 2630 页。

"慷慨磊落,卓砾盘纡,壮士之节也。"[①]阮瑀生活在一个战争不断、混乱不堪的时期,人们渴望和平、团结,自然希望有更多的勇敢的人代表人民的利益和愿望来拯救人民。这些"英雄"力争在生命的短暂过程中获得不朽。当时上层社会希望消除战争,拯救天下,自然会有为国家、为人民的英雄主义豪气,所以他的《筝赋》可以让人感觉到一个强壮的男人在古筝的声音中的"慷慨磊落"的形象。治理世界需要绅士,困难时期需要勇士。古筝的两种对比音调象征着当时社会的两种人格,这两种人格是文人骚客们所认可的理想人格,阮瑀强烈感受到两种理想人格的内涵和魅力,并在其作品中充分表达了出来。

阮瑀在《筝赋》中还说:"五声并用,动静简易。大兴小附,重发轻随。……殊声妙巧,不识其为。"[②]我们知道筝的声音和节奏都能根据不同的需要而千变万化,随之,内容以及意境也各不相同。可见,筝乐有着强大的表现力,同时筝也可以演奏各种形式的乐曲。相对于其他《筝赋》来说,阮瑀的《筝赋》成就最高,对后世的影响最大。

汉代《筝赋》反映的音色非常生动,音色是声音的特征,即使在同样的音高,同样的声强下,不同的乐器或声音所产生的音色也是不同的。作为弦乐器的一种,筝在发音原理上与其他弦乐器有着相同的特点,但它也有其独特的个性,那就是优雅和古朴。

《筝赋》的作者普遍认为,筝的音色有清浊两种,两者是交替存在的。"清"是指干净清脆的声音,"浊"是指浑浊沉重的声音。相比于浊音,侯瑾和阮瑀更欣赏清音。两人在其作品中都说,在空中

① 〔清〕陈元龙:《历代赋汇》,凤凰出版社 2018 年版,第 2630 页。
② 同上。

都可以感觉到筝的清脆声音，在地上都可以感觉到筝的浑厚。

筝自身构造的合理性有利于弹筝者在演奏中轻松掌握音调以及节奏。比如可以轻松表现出高低、快慢、轻重和缓急的音乐感受，还能完美呈现自然流转，甚至时断时续的音乐艺术，那种出神入化，那种超凡脱俗，都是最美的音乐享受。因而，《筝赋》的弹奏者们特别注重筝的回旋曲折的弹奏技巧，竭力追求筝的音色的美妙绝伦。

诗歌等文学作品可能不是科学研究筝乐的基础，但它们非常真实地再现了筝乐演奏的场景及听筝者的真切感受，都是富有美感的表达。

阮瑀的《筝赋》将筝乐文化与《诗经》进行比较，通过比较前贤圣人的评价来比拟筝乐"中和"的品格并盛赞筝乐的"中和"之美。与此同时，阮瑀抛弃了古老雅乐对民间音乐的排斥，肯定了筝乐的新文化精神——雅俗共赏。这种高度评价，可以看出汉代开明的政治思想风气孕育出了活跃的文化风气，这一特别的文化土壤滋养了文人们奔放张扬的审美态度，而这种审美态度直接促进了汉代筝乐艺术的极大发展。

总之，筝乐原是"感于中而发于声"的产物，其往往直击弹筝者和听筝者的内心，促使人们情感的宣泄与共振，既有行云流水的清幽邈远，也有街市如昼的繁华璀璨；既有"游子羁旅"的愁思，也有"壮士报国"的壮美。既可以让人感觉到清风日暖的温暖惬意，又可以让人有置身暴风骤雨之中的惶恐不安。两篇《筝赋》都指出筝乐"动人"和"感人"的美学追求，它应该引发听者和弹者感情上的共鸣和共识。

第六节 两汉筝学理论的萌芽

汉代音乐美学思想与同时代的文化思想共同发展,对音乐美学相关思想文化研究的著作主要包括《淮南子》《春秋繁露》以及《乐记》。《淮南子》是汉朝初期的淮南王刘安发动自身的宾客力量编写而成的著作。在这本书当中记叙了对音乐创作和音乐表演当中的多种矛盾关系的仔细探讨和深入研究,同时也在音乐欣赏方面提出了独到的见解。《春秋繁露》是由董仲舒所写,这部作品主要讲述了董仲舒的政治之道,也为汉朝时期的行政政策提供了指导性思路。而在这本书中可以明确了解到董仲舒对以礼乐感化百姓这一观点的认同,他认为要想积蓄国家力量,发展礼乐是必不可少的方式。《乐记》作者不可考,如今原本已经遗失,但是其中一些精华的文字部分,在司马迁的《史记》和刘向的《说苑》等著作中得到了很好的保存。这本书强调音乐和社会政治以及人文伦理道德都有着密不可分的关系。其主要思想与《春秋繁露》大致相同,都认为音乐是可以感化百姓、教化世人的重要工具。这本著作也被认为是对传统音乐美学思想进行深度剖析的经典之作。

无论处于任何一个历史时期,音乐文化都有着不同的表达形式和独特的美学风格。在不同风格、不同特点的音乐形式发生碰撞之后,如果可以兼容并包、融会贯通,就可以沉淀其精华,去除其糟粕,就能够有效地促进音乐文化的进一步发展。在我国五千多

年的历史文化中，两汉时期的音乐文化是必不可缺的重要组成部分。在当今这个经济全球化的时代，中华民族从来没有停止过交流、传播、吸取、学习的步伐。

两汉时期的音乐美学思想是以儒家为标准的，在审美中更加注重实用和启蒙的作用。在对于音乐表现内心情感的作用之余，也建立了政通和乐的指导思想。所以，在两汉时期，当时的主要阶层都很重视音乐的教育功能，且他们认为，在音乐艺术中，音乐对社会和谐氛围的营造有很重要的作用，更强调其在政治和道德内涵建设中的重要意义。随着时间的推移，先秦时期的雅乐慢慢走向消亡，在汉代以后，社会中的各个阶层也慢慢能够站在不同的角度，如站在时代发展的角度，并用发展的眼光去判断雅与俗的异同之处。在这种背景下，古筝作为一种雅与俗并存的乐器，能够迸发出优美的音色以及展现出丰富的表现力，能够不断地展现它独特的艺术品格和审美境界。在历史的璀璨长河中，从宫廷到民间，从士人到倡优，古筝在发展的过程中都是人们非常喜欢的乐器之一。由此，在两汉时期出现了一批拥有非常高超技艺的古筝艺术家，随着这些古筝艺术家的诞生和觉醒，古筝理论也开始萌芽并不断成长。

两汉筝乐艺术思想在《礼记·乐记》中对筝乐的作用有如此论断："治世之音安以乐，其政和；乱世之音怨以怒，其政乖；亡国之音哀以思，其民困。声音之道，与政通矣。"[1] 可见，两汉时期的主要筝乐思想表现在统治阶级非常重视音乐的教化功能，认为音乐与治理国家可以共融共通。他们认为，在音乐中一定要强调音乐的道德和政治内涵，并且认为音乐对社会风气的形成具有重

[1]　俞仁良：《礼记通译》，上海辞书出版社 2010 年版，第 295 页。

要影响。

两汉时期，筝文化的内容和形式逐步丰富和改进。西汉时期，桓宽作为当代的政治家在他的《盐铁论》这本著作中提道："古者，土鼓块枹，击木拊石，以尽其欢。及其后，卿大夫有管磬，士有琴瑟。往者，民间酒会，各以党俗，弹筝鼓缶而已。无要妙之音，变羽之转。"[①]从这些文字中可以看到筝的发展轨迹。"往者"二字表明，古筝从秦末开始到西汉时期已经隐退到民间，在当时的民间酒会经常被广泛使用。在中国传统文化中，一直都有自上而下的习惯，无论是政治上的、宗教上的、物质上的还是精神上的，音乐作为文化的一部分，自然也不例外。这也能够说明一直到西汉时期，琴、筝、瑟、管、磬这几种乐器都处于长时间并存的状态。并且，各个阶层都有自己不同的使用习惯。当然，这与各级政治文化的要求是分不开的。东汉以后，关于古筝的记载逐渐增多，并且还出现了研究筝的文学作品。作者为社会的上层人士，有妇女，有贵族官僚，也有帝王。如此多的高文化水平的作家和作品的出现，足以反映出这样一个事实：到了东汉末期，筝又散发出它自身的魅力，又开始回归到统治阶级和上层的视野当中。《筝赋》的出现很好地证明了筝的角色价值，也足以呈现筝在这一时期的文化特质。这些足以表明，东汉时期筝的音乐文化已经比较发达，不仅在民间里巷深受普通百姓的欢迎，更在上流社会受到统治阶层的优待。这也表明，从这一时期开始，筝文化的形式和内涵逐渐得到充实和丰富。

《筝赋》的写作开始于东汉时期的侯瑾，在两汉、魏晋南北朝时期的《筝赋》已经达到了八篇之多。汉代侯瑾和阮瑀的《筝赋》是

① 《新编诸子集成》，中华书局 1982 年版，第 392 页。

汉代筝乐美学思想的集大成。两人都将平生在筝艺方面的实践和理论表现在《筝赋》中，使得筝乐理论上升到了一个高度。

总之，两汉的筝乐伴随着政治的逐步成熟以及统治者的高度重视而在形制结构、思想内容、表现技法等方面不断成长、不断完善。同时，两汉时期筝乐从实践走向理论，部分文人开始从审美的高度自觉进行筝曲的弹奏和创作，为后面筝乐文化的全面发展以及筝乐理论的逐步完善奠定了稳固的基础，也为我们系统研究中国音乐文化提供了可资借鉴的有效材料。

第四章

六朝：古筝艺术的成型期

第一节　魏晋南北朝音乐文化背景

在我国悠久的历史长河中,魏晋南北朝占有着非常重要的地位,这一时期的音乐在古筝艺术发展史上起着承上启下的作用,音乐文化呈现出新的发展形态。随着先秦雅乐的消亡和汉乐府的出现,古筝作为一种古老的乐器,不仅没有被世人遗忘,反而受到了社会各界人士的青睐,古筝艺术也随之迎来了新的发展。

一种器乐艺术的发展与承载它的乐器的发展总是相互作用的。筝乐器的完善只是筝乐艺术发展的物质基础,筝乐艺术的性质、内涵和水平才是决定其文化地位的最终因素。汉魏时期的筝乐艺术具有较高的层次和高雅的品位,与其器形的精致和神圣相对应。

魏晋南北朝是我国封建社会历史中政权更迭最为频繁的时期,历经了曹魏,东晋和西晋,南朝的宋、齐、梁、陈,北朝的北魏、西魏、东魏、北周、北齐等30多个大大小小的王朝,这些王朝在交替兴灭期间相互影响、渗透,发展了封建社会的各种文化因素。由于当时战乱频繁,导致大量的少数民族涌入中原;北方的各少数民族迁徙、战乱,西北少数民族内迁后,主动向汉族文化学习,并被先进的汉族文化同化,重新建立了自己的文化体系。各民族间音乐文化交流的互动与传播,一定程度上缓和了民族矛盾,推动了中国封建文化的发展。中亚古国,诸如波斯、希腊等各种外国歌舞音乐通过丝绸之路陆续进入中原。当时,中部平原与东部和南部邻国之

间也有音乐交流。加之连绵不断的战争和长期分裂的封建割据，致使本时期中国音乐文化整体上呈现出与众不同的特征与面貌。

魏晋时期社会动荡，统治阶级一直有复兴并重建雅乐的愿望，但心有余而力不足，战乱使得宫廷的乐官、乐器、乐谱大量流失，这种情况直到政治相对稳定的隋唐才得以改变。隋唐以管乐器较为突出，出现多种打击乐器如方响等，古琴七弦十三徽的形制也在这一时期确立了下来。

西晋时期，光禄大夫荀勖在任职期间"奏造新度，更铸律吕"[1]，他在音乐方面的主要成就体现在乐律上，他计算出了较为精确的"管口校正数"，并以此制作了十二律笛，一笛和一律用以定音。这一发现在乐律史上有着重要的意义。

总体而言，魏晋时期音乐文化呈现出如下特点：

域内外音乐文化交流频繁。魏晋时期的音乐文化交流分为中西交流和南北融合两方面。中西交流指自汉代丝绸之路开通以来西域和中原文化的交流。当时周边少数民族的歌舞伎乐传入中原，西域的乐器、乐人、音乐形式与中原音乐日渐融合，推动了唐十步伎的产生，为人人学胡舞、奏胡乐的时代拉开序幕。佛教音乐传入，与民间音乐融合，对佛经的翻译，促进了我国音韵学的发展，对后世歌唱和作曲作词的影响积极且深远。南北融合指东晋南迁，北方战乱使得大量北方人民来到南方，在推动我国南方经济发展的同时，南北的音乐文化也开始融合，如清商乐中吴歌对南方民间音乐的吸收，就是很好的例证。

魏晋南北朝音乐文化的主要特征是融合。三国时期，从相和歌到清商乐的发展经历了一个良好的时期。当时各国疆土不断变

① 〔唐〕房玄龄等：《晋书》，中华书局2004年版，第354页。

化,融入了很多外来的因素,促使原本相对固定的音乐随之流动。曹魏集团又为改编相和旧曲构架了官方的力量——清商署,进而使这个音乐形式有了更好的发展。而在随后两晋之交的战乱中,伴随着西晋的灭亡,其王室后裔在江南建立了东晋政权,相和歌也随着政治中心的南移来到江南,融入了吴歌、西曲的元素,从而进一步得到发展和提炼,最终完成了由相和歌到清商乐的演变,开启了清商乐的鼎盛之路。自此,在那个隔江而治的南方,中华民族自有的南北方音乐文化得到了极大的交流和融合,即便是偏安一隅,照样是歌舞升平。而在此时的北方,由于少数民族势力的大量涌入,先后出现了大约十六个有能力建都立业的国家,他们和南方的东晋政权隔江对峙。在这些少数民族中,匈奴、鲜卑、羯、氐、羌等五族势力较为强大,史称五胡十六国。他们在入侵中原之前基本都生活在西域或者连接西域与中原的丝绸之路的范围内,拥有丰富多样的西域音乐文化。而中原音乐文化与西域音乐文化的交流、融合,极大地促进了我国古代音乐文化的发展。动荡的时代却带来了音乐的空前繁忙,战乱、通商、通婚、宗教传播,使得民间音乐、歌舞戏、歌舞伎乐、乐器乐曲、宗教音乐都有了新的发展。伴随着音乐的交融,有很多少数民族和外国的音乐家来到中国,带来了与汉族音乐风格完全不同的音乐:从古印度传来的天竺乐、乌兹别克斯坦共和国撒尔马罕的康国乐、乌兹别克斯坦共和国布哈拉的安国乐、新疆库车的龟兹乐、新疆喀什噶尔和疏勒的疏勒乐、甘肃的西凉乐、古代朝鲜的高丽乐、新疆吐鲁番的高昌乐等。西域音乐大规模地传入中原地区主要就在这个时期。各国君主无论是有意还是无意的杀伐攻略和政治幻想成了音乐的温床,滋生了虚假的繁华,所以此时北方的宫廷音乐结合了汉代俗乐的热闹,加之西域音乐的流光溢彩、五音斑斓,基本颠覆了华夏正音的优雅和淡然。但

是音乐无辜亦无高下之分,这些外国及外族音乐的传入为繁盛的隋唐燕乐搭建了良好的基础,成为华夏民族善于吸收、融合、博采众长的性格特质在音乐历史中淋漓尽致的表现。

魏晋南北朝时期,域外传入中国中部的主要乐器有弹拨乐器琵琶以及锣等多种鼓乐器。其中曲项琵琶起源于波斯,根据《隋书·音乐志》记载,这种琵琶约在公元350年前后传入中国北方,直至公元200年左右,又传入了我国南方①。

清商乐的流传。汉族传统的古典音乐大致分为三个发展阶段:第一个是三国以前的古乐,以孔子的所谓雅乐为主;第二个是魏晋南北朝时期的清商乐,又名清乐;第三个是唐朝初期由清商乐吸收西域音乐而兴盛的对民乐影响最大的燕乐,又名宴乐。魏晋南北朝时期出现了一种传统的汉族音乐,它就是清商乐。在晋室南迁以后,以往的相和歌和南方的汉族民歌相互结合发展,是"吴歌"②和"西曲"③的产物,同时也是相和歌的衍生物。"吴声"和"西曲",一方面吸取"相和歌"④中有益的经验,另一方面发展其原有的音乐特色,形成了丰富多彩又极具特色的音乐结构。清商乐与"相和歌"的主要区别之一是,它的大部分作品都集中在爱情上,较少涉及社会矛盾的现实内容。它的风格通常比较柔和,但许多都有清新自然的美。清商乐有着丰富的伴奏形式,"吴声"通常采用小型乐队伴奏,由箜篌、琵琶和笙组成,有时也采用筝伴奏。

作为音乐传播的主流力量,民间音乐以其强大的生命力延续

① 参见〔唐〕魏徵等:《隋书》,中华书局1973年版,第285页。
② 吴歌,吴地汉民族歌谣的总称。
③ 西曲,指主要产生于长江中游和汉水两岸,以江陵为中心地区,包括其周围一些城市的南朝民歌。
④ 相和歌,汉代时期在"街陌谣讴"基础上继承先秦秦声、赵声、齐声、郑声、楚声等传统声调而形成的,是极具汉族代表性的传统舞蹈之一。

至今。自《诗经》采国风入书,世俗音乐就成了音乐发展历程中不可或缺的组成部分。秦汉乐府的建立,大量搜集民间音乐作品,足见统治者对民间音乐的偏爱。"清商乐"作为魏晋时期民间音乐的代表形式,源于周代的房中乐[①],由魏晋南北朝时期的相和诸曲与南方的民间音乐相结合而来,是当时俗乐的总称。魏氏三祖[②]亦创作了很多清商乐曲词,并专门设立了管理清商乐的清乐署。清商乐主要有吴歌和西曲两种形式,吴歌较为优美婉转,西曲则较为豪爽奔放,吴歌中五字一句的分节歌和西曲中的五言、七言、长短句与后世的五、七言绝句及长短句具有一定渊源关系。

古琴艺术的成熟。魏晋南北朝时期,古琴艺术渐趋成熟,主要表现在两个方面,一是曲目数量逐渐增多,二是论琴理论达到新高度。

这一时期,在演奏琴曲和创作琴曲方面都有着一定的发展。嵇康所创琴曲《琴赋》中有大量的琴曲作品,包括师旷演奏的《白雪》《清角》,以及古代的《渌水》《清徵》等曲目。

在琴论领域,嵇康的《琴赋》是一篇深入而富有诗意的琴论。在这篇赋中,他谈到琴乐审美的境界,琴的音色魅力和琴乐审美。这部作品到达了精神的极致。除了嵇康的《琴赋》《声无哀乐论》,阮籍的《大人先生传》之外,比较重要的论琴之作还有谢希逸的《琴论》、崔亮的《琴经》等。

歌舞戏的出现。在南北朝的末期,出现了一种歌舞戏,它是一种有情节和人物角色化妆的歌舞表演。歌舞表演延续了汉代戏剧歌舞的传统,为后世的戏曲表演创作奠定了基础。代表作品有《踏

① 房中乐,是周代宫廷音乐的一种,由后妃们在内宫侍宴时演唱,用琴、瑟伴奏,并且多从民间诗歌中选择比较适合统治者口味的予以加工改编,娱乐性较强。

② 魏氏三祖,三国魏太祖曹操、高祖曹丕和烈祖曹叡。

谣娘》《代面》和《钵头》等。对于歌舞戏中的面具表演，一些学者说它是后来戏曲脸谱的雏形，这种猜测不无道理。北齐的统治者虽然是汉族人，但在民族融合的大背景下，他们热爱少数民族音乐，所以他们的歌舞表演和戏剧作品也受到少数民族音乐的影响。

音乐思想与理念的发展。魏晋南北朝时期的音乐思想有了两种发展：一是独立，它脱离了社会伦理的范畴，专注于从自己的角度探索音乐的审美规律；二是突破，它以道家思想、形而上学人文精神和佛教主体的心灵哲学为基础，成功地克服了以儒家思想为代表的音乐美学的主流传统思想。二者共同促成了魏晋南北朝音乐审美思想与理念的发展。

第二节　魏晋文人与筝乐

魏晋虽处于高压的社会环境中，却并没有阻碍文人音乐的发展。正是在魏晋时期，音乐日渐摆脱依附于祭祀仪式而存在，或作为乐舞伴奏求得发展，或由作为统治阶级政治工具角色的命运，开始作为表达文人意识的音乐形式而具有了自己独立的艺术文化意义。动荡的社会玄学发展，文人清谈成风，琴作为魏晋文人风度的象征，使得文人音乐中的琴乐在此时期有了空前的发展。大批文人音乐家涌现，具有时代特征的琴曲至今为世人所感叹。嵇康"声无哀乐论"的音乐思想，作为音乐美学史上里程碑式的作品，至今被学术界所重视。这一时期是文人音乐重要的发展成熟期，南北朝时期少数民族歌舞伎乐和乐器的引进，为隋唐时期空前的音乐

盛况埋下了伏笔。

魏晋时期的文人音乐以古琴为主，出现了很多著名的文人琴家，琴歌开始逐渐发展。魏晋时期涌现了很多著名的文人音乐家：作《酒狂》[①]的阮籍，善弹琵琶的阮咸，还有谦虚的阮瞻，广陵一曲天下闻的嵇康，终身不仕的戴安道，取音无弦琴的陶渊明等。他们在音乐领域都有很高的成就，同时他们在文学、哲学甚至是美术领域也有非凡的造诣。他们还为音乐留下了影响深远的著述，《声无哀乐论》就是此时期最具代表性，在音乐美学史上占有举足轻重地位的论著。这部由嵇康撰写的论著，论述了对于音乐本质的看法，提出了"声无哀乐"的观点，把音乐从政治教化的工具中脱离出来，关注了音乐本身。[②]嵇康的《琴赋》《养生论》也是古琴领域重要的著述。

赋是魏晋时期具有代表性的文学形式，音乐在文人阶层的兴起，为后人留下了精彩的音乐类赋作，文人的存在使自古联系密切的音乐和文学，相辅相成，不断发展，互为依托。魏晋音乐处于雄浑的大汉之乐和繁华的盛唐之乐之间，在内部王族混乱、外部北方民族虎视眈眈的社会环境下，音乐却呈现出欣欣向荣的发展态势。魏晋音乐最大的特点是"上承秦汉，下启隋唐"。虽然任何一个朝代客观上都具有承上启下的作用，但是魏晋作为文人音乐的第一个发展成熟期，也是第一个繁荣期，它的承上启下特征，就具有了不同的意义。

音乐的美学价值越来越受到人们的重视，因为它能表达悲伤，使人哭泣和感动。这种"悲伤"反映了充满曲折、苦难和怨恨的封

① 《酒狂》，古琴曲。
② 参见嵇康撰、戴明扬校注：《嵇康集校注》，中华书局 2015 年版，第 324 页。

建社会中各种潜在矛盾的积累、酝酿和激荡。魏晋南北朝迎来了筝论和音乐美学体系的建立和繁荣。音乐"以哀为美"已成为汉魏六朝的审美风尚，乱世之音怨以怒，亡国之音哀以思。在动荡的世界里，游荡的灵魂特别容易感受到生命的脆弱和人的生命的无常，会引发文人的忧患和生命伤害的痛苦。在汉代《今日良宴会》中，"弹筝奋逸响，新声妙入神"①描绘了"今日盛宴，喜怒哀乐难表"的情景。它反映了"悲筝"的一幕，似乎在述说事实，讽刺现实，借筝来暗示王朝的政治。在枚乘《七发》中，"极度悲伤"的声音被视为"完美"的声音，这也是世界上最悲惨的声音。曹植的《正会诗》"初岁元祚……笙磬既设，筝瑟俱张。悲歌厉响，咀嚼清商。"②他一方面通过古筝演奏展现了美好的游历生活，另一方面也流露出他出生在混乱中、成长于军队里的时代情怀。他表达了在压迫下的愤慨和悲伤，以及他不愿意被抛弃、希望为国家做出贡献的情绪。在王褒的《洞箫赋》、王充的《论衡》中，都有"悲音快于耳"的描写，这种悲欢离合的情绪，与国家利益有关，更与时代的悲观主义有关。

第三节　魏晋南北朝《筝赋》

赋是一种我国古代文学作品的体裁。赋起源于战国，在两汉

①　〔梁〕萧统编：《文选》，中华书局 1977 年版，第 410 页上。
②　逯钦立辑校：《先秦汉魏晋南北朝诗》，中华书局 1983 年版，第 449 页。

兴盛,发展于魏晋南北朝时期,至今成为我国重要的一种古代文学体裁。在众多赋中,音乐是一个特别的种类,不仅包含很多古代音乐的历史,而且也蕴含着古人浪漫丰富的情感。赋当中包含的古代音乐历史价值非常值得研究人员重视。在魏晋南北朝这个时期,研究音乐的资料很少,而研究古筝的历史资料更是少之又少,《筝赋》是其中最具代表性的。

古筝在我国魏晋南北朝时期得到了快速发展,此阶段各阶层的人士都乐于弹奏古筝。在这一时期出现的八篇《筝赋》,用详细的言语向世人们展示了筝的形制、筝的制作、弹筝技巧,并且也相应保留了一部分乐曲的记录,这为人们研究古筝提供了相关理论依据。

《筝赋》首先讲述"筝"的命名的由来。随后,对筝的制作过程以及在其过程中所需要的材料都进行了详细的叙述,同时也对五弦筝到十二弦筝发展的过程进行了讨论。之后,《筝赋》记录了一些魏晋南北朝时期筝的演奏技法的情况,并保留了一些魏晋时期的筝曲,成了古筝音乐艺术史上的重要参考。

作为音乐的载体,筝已经可以供人们弹奏、欣赏。魏晋南北朝时期的人们喜爱音乐,尤其喜欢筝,并会在闲暇之余弹奏此乐器,期望陶冶情操、涵养性情。他们把"筝"与天地万物都联系在一起,类似于董仲舒"天人合一"的理念,这可以从一些《筝赋》中反映出来。例如,傅玄在《筝赋》中写道:"筝者,上圆象天,下平象地,中空准六合,弦柱十二,拟十二月……"[①] 意为:古筝上半部分象征着天,下半部分象征着地,十二个琴码象征着十二个月。另外,"柱高三寸,三才具也"当中提及的"三才",就是指的天、地、人。

① 〔清〕陈元龙:《历代赋汇》,凤凰出版社 2018 年版,第 2631 页。

筝的神圣化，体现了魏晋南北朝时期人们追求"天人合一"的理念，这也从侧面说明筝在社会上具有极高的地位。

人们提到筝，大多数想到的是古筝悠久的历史、动人的音色、高超的制作工艺等，而对于筝的起源问题，一直是众说纷纭，莫衷一是。魏晋南北朝出现的《筝赋》，就提及了筝的起源方面的有关信息。

首先是晋代的陈窈所写的《筝赋》，他在文中提道："后夔创制，子野考成。"① 东晋傅玄撰写的《筝赋》提出："世以为蒙恬所造……斯乃仁智之器也，岂蒙恬亡国之臣所能关思运巧哉？"② 最后南朝的萧纲在《筝赋》中写道："乃命夔班，斲而成器。"③

通过分析发现，筝的起源出现了两种不同说法，具体内容如下。

夔制筝。三篇《筝赋》当中都出现了"夔"制筝。"夔"是我国上古神话中的人物。晋朝的陈窈通过分析认为，神话当中管理音乐的官吏夔创作了筝，后期子野（春秋时期晋国的琴师师旷）编制了规范。萧纲对陈窈的论述表示认可，他在《筝赋》当中提及："乃命夔班，斲而成器"④。由此，当时的人们认为是夔设计了筝。

蒙恬制筝。蒙恬设计筝这一论断得到了人们的普遍认同。傅玄所写的《筝赋》中说"世以为蒙恬所造"，其意为：大多数人认为蒙恬通过研究设计出了筝。东汉应劭撰写的《风俗通义》当中出现了如下内容："仅按《礼·乐记》：筝，五弦，筑身也。今并、凉二

①　〔清〕陈元龙：《历代赋汇》，凤凰出版社 2018 年版，第 2631 页。
②　同上。
③　同上。
④　同上。

州筝形如瑟,不知谁所改作也。或曰秦蒙恬所造"[①]。其意为:尽管筝到底由谁设计没有最后统一论断,有人认为是蒙恬。《隋书·音乐志》的内容提及"筝十三弦,所谓秦声,蒙恬所作者也"[②]。这说明"蒙恬制筝"广泛流传于魏晋南北朝时期。但是,傅玄话锋一转,在其《筝赋》中论述道:"斯乃仁智之器也,岂蒙恬亡国之臣所能关思运巧哉?"[③]他不认为蒙恬会设计出筝。所以,"蒙恬制筝"也只是传说而已。

通过分析以上内容可知,古筝究竟是谁设计创造没有确切的答案,然而通过研究《筝赋》等资料可以发现,秦国之前已经出现了筝,确切的时间为春秋战国。

筝在魏晋南北朝时期的形制与同时期的瑟比较相似。阮瑀写道:"身长六尺,应律数也;弦有十二,四时度也;柱高三寸,三才具也。"[④]傅玄在《筝赋》说:"上圆象天,下平象地,中空准六合,弦柱十二……"[⑤]曹丕和弟弟都善于弹奏古筝。部分官员外出活动时为了欣赏音乐也会让佣人们携带各种乐器,例如筝、琵琶等,而且平常也会有专门的演奏乐师弹奏筝的作品。

此时期,筝在形制方面出现了变化:由先秦的筑身发展为瑟身的形状。另一方面,筝的弦数也同样出现了变化,阮瑀写到"弦有十二",之后贾彬在《筝赋》中提出了"设弦十二"。这说明弦数以往是五根弦,后期变为十二根弦。

萧纲在其《筝赋》中描述了筝弦是如何制作的。从民间采桑

① 〔汉〕应劭撰,王利器校注:《风俗通义校注》,中华书局 2010 年版,第 299 页。
② 〔唐〕魏徵等:《隋书》,中华书局 1973 年版,第 375 页。
③ 〔清〕陈元龙:《历代赋汇》,凤凰出版社 2018 年版,第 2631 页。
④ 〔清〕陈元龙:《历代赋汇》,凤凰出版社 2018 年版,第 2630 页。
⑤ 同上。

开始，到制作丝线，再到制作琴弦，都作了详尽的描述。

除此之外，《筝赋》中也提到当时筝在演奏时用的"义甲"。"义甲"由鹿骨爪制造，制造材料比较珍贵，有"弹筝陆大喜者，著鹿骨爪，长七寸"的记载。

综上所述，魏晋南北朝时期的筝，具有固定的形制，它的功能已经基本完善，是一种较为完美的乐器。

魏晋南北朝时期，人们不但喜爱筝，也乐于创作有关乐曲。这个时期的筝乐作品以合奏弹唱为主，一般不是独立的筝曲。在这一时期，文人音乐比较盛行，所以大多数文人喜爱即兴表演，人们在吟诵诗词时，只是以筝曲作为伴奏，所以，当时并没有独立的筝曲。

顾野王的《筝赋》中提到了一些曲名，如《别鹤》《采莲》《纨扇》《升天》等，这些都是当时在乐府流行的乐曲。这些乐曲的素材大都取于民间，之后由文人创作，将音乐高雅化，供宫廷贵族欣赏。

以上所述的几首筝曲，足以证明，筝乐与乐府文学、音乐息息相关。筝乐既可以供宫廷欣赏，也可以表现民间百姓生活，百姓们往往借此抒发自己的情感。

魏晋南北朝时期乐于弹奏筝的人较多，弹奏水平较高的人为数不少。被记入史籍中的有陆大喜、郝索、伯夷成等，这些都是比较有名的弹奏人员，他们通常为阶层较高的人士弹奏乐曲。当时的筝乐文化已经得到了快速发展，发展水平也达到了一定高度，出现此现象的原因在于广大艺术爱好者都在积极研究有关筝的作品。

从古代到现代，古筝艺术始终都受到人们的关注，时至今日依然备受人们喜爱。古筝文化在魏晋南北朝时期已经展现出了较

高水平,此后古筝传统音乐文化代代相传,如今依然能欣赏到优秀的筝乐作品,这些作品使得筝乐的传统文化及情感思想直击后人心灵。

魏晋南北朝时的《筝赋》有其深厚的音乐美学思想渊源。东汉末年,外戚和宦官交替垄断皇权,政治混乱导致董卓专权,军阀混战,涌现出许多英雄人物。此后的四百年间,国家处于动荡之中,政治黑暗,朝代更迭,战乱不断,文人阶层和平民百姓饱受战乱之苦。国家和人民的严重灾难对这一时期的艺术产生了深刻的影响,形成了以"悲"为美的审美特征。这种审美想象反映了一种生活在悲凉世界、无法超越悲苦的文人的特殊心态。只有坚韧的人格和超强的自尊心,以及演奏哀乐、听哀乐的手段,才能无奈地超越它。残酷的境遇和内心的悲哀迫使文人们远离儒家实用主义的艺术美学,逐渐接近老庄思想。在这一阶段,艺术精神意识增强,对艺术创作和欣赏产生了重大影响,在中国艺术史上焕发出耀眼的光彩。音乐作为一种表达人的情感的方式,成为士人和统治阶级驱散压抑、逃避现实的生活方式。

魏晋时期的《筝赋》,既有文学价值,又有历史价值。根据现有的史料,魏晋南北朝时期的《筝赋》共有 8 篇,是各类乐器中最多的。这表明,文人作为统治阶级的代言人,把筝作为这一时期的中心话题之一,代表了时代的审美主流,筝在当时有着高度权威和广泛的群众基础。筝已成为各种音乐的领导者,也是反映人性的工具。这一时期,筝演奏领域人才众多,这足以说明筝有着巨大的影响力,成为文人学者共同的工具。

嵇康说,筝是"间促而声高,变众而节数"①。弦乐器的音色特

① 戴明扬校注:《嵇康集校注》,人民文学出版社 1962 年版,196 页。

点是明快、变化多端。但这个总结并不能涵盖筝的所有特点，筝还可以演奏出低声、慢节奏的音乐。阮璃、贾彬都详细描述了筝的特点，如音的高低、快慢、节奏多变等。侯瑾总结说："美哉荡乎，乐而不淫。虽怀思而不怨，似《豳风》之遗音。"①他的这一观点结合了儒家的美学思想，确立了"德音"的审美认知基础。以"遗音"为美，不仅具有伦理道德的社会属性，而且要求审美主体从中领悟某些理性内容。这就要求审美听觉和审美意识同时进行思维活动。在音乐审美体验中运用联想和想象的功能，除了获得情感上的愉悦外，还从精神上得到了一些理性的启示。阮瑀在《筝赋》中关注的是听与思的美感。侯瑾作为儒家正统思想的继承者，认为鬼神享受祖先的祭奠、醉酒的宾客、风土人情的变化，那么没有比筝乐更具有祭祀功能的了。宴席音乐，又具有教育功能，所以筝乐的社会功能在理论上被提升到了一个新的高度。与侯瑾不同的是，嵇康认为，乐器"声音有大小，故动人有猛静"②，但这种效果只停留在人类情感的表面，而不能深入到人的内心世界。

嵇康认为音乐的本体是"和"，是大与小、简单与复杂、善与恶的总和。这些都是先天性的，生理性的，是可以确定的，是与悲喜无关的情感层面。悲伤音乐等情感体验与社会生活体验、文化习俗等有关，都具有一定的社会文化属性。

① 〔清〕陈元龙：《历代赋汇》，凤凰出版社 2018 年版，第 2631 页。
② 同上。

第四节　魏晋南北朝古筝形制的演变

关于古筝形制的文章,周纪来的《中国筝形制通考》是其中论述最全面、最系统的一篇。该文运用文献考证法,利用时间线条结合当时的文物,将筝的形制分为四个阶段,分别是:上古时期、中古时期、近古时期及近现代时期①。作者对这四个阶段中筝的形制分别进行了研究。本文首先讲述了筝最先是用竹来制作的,并且是管状的,随后借鉴了瑟的形制,在秦国以前就已经命名为"筝"。之后筝在汉、魏晋南北朝时期逐渐兴起,在唐宋元时期发展迅速并且逐渐成熟。该文不仅向大家罗列了筝从古至今形制发展的状况,而且利用同时期出土的文物来考证筝的形制是如何发展的。作者认为,"筝"是"瑟"的进一步发展。

魏晋南北朝时期处于该文所划分中古时期。在这一时期中,筝最开始只有五弦,定弦采用五音排列法,琴弦并不是现在的铜丝或者钢丝,而是蚕丝,筝的琴箱从竹制改为了木制。筝在魏晋南北朝时期已经开始具有一定的社会地位。东晋时期的筝是汉魏时期筝的延续,由原来的五弦筝发展成了十二弦筝。这一时期的筝,从外观形制上看,和汉魏时期的筝无太大区别,但是十二根琴弦使其音域加宽,大大丰富了演奏形式。这一时期的筝,主要革新在其音域、琴码、琴弦的材料及其弹奏出来的音色,包括筝的外观。所以

① 周纪来:《中国筝形制通考》,上海音乐学院硕士学位论文 2005 年,第 1 页。

这些是笔者研究魏晋南北朝筝的形制的重点。

最早出现的筝为五弦筝，存在了一段时间，慢慢发展成了十二弦，接着发展到十三弦，再到后来的十四弦、十五弦等。汉魏时期筝的形制同现代筝已相差不大，从士族文人的精细描绘中可大体想象当时筝的样子。例如傅玄在其《筝赋》中所表述的筝，今天我们看它的器物（筝），上面像天，下面像地一样平。空心的绳子像六个部分，十二月柱是各个音符。从五弦筝改为十二弦之后，筝的形制并没有太大的变化。由十二弦筝到十三弦筝的发展是极为缓慢的，前后历经了一千三百多年。十三弦筝是从魏晋南北朝的后期，大约在梁代和陈代逐渐兴起的，到了隋唐时，十三弦筝的地位逐渐确立。筝在不同的时代中，它的制作材料和音色也不尽相同。

魏晋时期的筝，十二弦，长约1.45米。筝的早期表演形式，主要以歌曲伴奏为主。汉代相和歌的兴起也带动了古筝弹奏的潮流。在相和歌中，筝和笛作为主要的伴奏乐器。之后，在相和歌发展的过程中，器乐逐渐从中抽离出来，慢慢形成了以器乐为主的纯音乐。这些条件从根本上促进了筝的形制的发展，为了给贵族表演，筝的外部装饰越来越华丽；音乐作品越来越多，越来越复杂，筝的琴弦数量增多，音色要求也更高了。与体积庞大的瑟相比，筝的形制更受民众的喜爱。

因为筝的制作材料的突破，在魏晋南北朝时期，筝的发展十分迅速。魏时已用梓木制筝，梓木系落叶乔木，木质颇佳，一般供建筑及制造器物之用。《魏略》记载，曹植给吴质写的信中提到了"伐云梦之竹以为笛，斩泗滨之梓以为琴"的话。据陈旸《乐书》记载，当时梓木早已用于制作琴与瑟，故筝改用梓木是可信的。到了梁朝，出现了桐木筝。郭茂倩的《乐府诗集》记载了沈约的《秦筝

曲》,有"罗袖飘纚拂雕桐,促柱高张散轻宫"[①]之句,说明出现了桐木制筝。

从竹制筝进化到梓木筝、檀木筝,再到桐木筝。想必是桐木筝要比梓木筝、檀木筝好,因为桐木质地坚韧轻盈,可以劈成很薄的板材,作为筝的共鸣箱的面板,音色更加动听,所以用桐木制作的筝的工艺,才延续了下来,直到如今,历时1500多年也未见改变。

魏晋南北朝时期的一些贵族阶层,非常欣赏筝演奏出来的音乐,连皇帝也赞不绝口,梁简文帝在《筝赋》中形容筝弹奏的声音使游子想要归乡,让战士有了斗志。

在魏晋南北朝时期,清商乐中也有筝乐作品的存在。比如吴歌《上声歌》,这部作品以筝的"促柱上声"手法得名,并且筝乐作品还吸收了大量的民间元素,如《三洲》《采莲》《乌夜啼》等。筝乐在魏晋南北朝时期可谓是雅俗共赏,深受各个阶层人士的喜爱。

① 逯钦立辑校:《先秦汉魏晋南北朝诗》,中华书局1983年版,第1625页。

第五章
唐代：古筝艺术的成熟期

第一节　唐代社会与古筝艺术

唐代是我国古代文化极为发达的朝代,是当时世界上最强盛的王朝之一,享有崇高地位。唐代为百姓的安居乐业提供了极大的经济保障,也是我国首个出现经济高度繁荣发展的朝代。唐代人民在衣食住行等基础要求得到满足之后,开始有了更深层次的精神文化追求,因此,唐代音乐领域的发展十分迅猛。而其中古筝乐器作为我国传统的演奏乐器,本身具有十分悠扬、清亮的音色,能够使得演奏者在演奏过程当中赋予其更多的个人情感和精神因素。而在唐代音乐领域高度发展的背景下,筝乐器也得到了极大的普及和发展。古筝乐器在唐代被视为一种身份地位和精神内涵的象征,白居易的诗中写道"奔车看牡丹,走马听秦筝"[①],从对句中可以看出,唐代筝乐演奏是非常普及的一种娱乐方式,也是当时封建社会上流阶层的一种娱乐与消遣的地位象征。而本章节主要内容就是对唐代鼎盛时期的古筝乐器发展状况进行简单的分析,主要部分包括促使唐代筝乐文化诞生的各个因素,这些因素包括社会背景下的政治因素和人们的思想因素等。同时,对于唐代有名的古筝演奏家和他们的代表曲目进行总结归纳,这一部分的资料来自《全唐诗》。对唐代筝乐的文化交流方面所起到的作用和效果进行简单的分析,并从上述的相关分析当中得出唐代筝乐文

① 《全唐诗》,上海古籍出版社 1986 年版,第 1038 页中。

化为我们今天古筝艺术的发展，甚至是整个音乐行业的发展提供的重要启示。

　　古筝属于演奏乐器的一种，而古筝文化之所以能够在唐代有着极其巨大的发展空间，这归功于当时稳定的社会环境。众所周知，唐代是我国封建社会历史上比较罕见的朝代，其和平状态保持了长达几百年时间。但是，从东汉末到魏晋时期，再到隋朝之前，整个中原大地一直陷入烽烟四起、争斗剧烈的状态。在这样的背景下，人们的生存尚且成为问题，根本没有任何时间和精力去丰富自己的精神需求。而到了唐代，百姓们迎来了经济繁荣发展的和平年代，唐朝的制度使得整个唐朝的政局非常稳定，无论是对科举制度的改革，还是对三省六部制度的完善，这些唐代统治阶层所颁布的政策都使得整个国家自内而外趋于稳定。在没有战火，百姓能够安全度日的情况下，唐代人民在满足自身的生存需求之后，就会有寻求娱乐的精神诉求。而古筝作为极具我国传统特色的雅致乐器，自然而然地会在这一时期迎来其高速发展的契机。唐代，越来越多的音乐爱好者开始对筝乐器进行相关的研究，不仅涌现出许多有名的演奏者和相关的著名乐曲，同时也对传统的筝乐演奏方式和技法进行了改良。

　　在封建制度集权统治背景下，某个领域的大力发展与中央集权统治阶层的认可和支持是分不开的。而恰好唐代有很多君王都对筝乐器表现出浓厚的兴趣，包括唐太宗、唐玄宗、唐德宗等，这些君王都非常重视筝乐器的发展。而由于这些君王本身对筝乐器有着非常高的热情和兴趣，那么自然也会导致更多的人去迎合君王的爱好，从而使得筝乐器的发展更上一层楼。而筝乐器之所以能够被君王所喜爱，其本身的魅力是一部分，同时通过筝乐器的乐曲编演过程，也能够使得君王与普通的百姓阶层之间通过筝乐曲进

行沟通,因此,筝乐器很好地承载了统治阶级与普通百姓之间沟通连接的桥梁作用。

除了政治背景之外,深刻影响筝乐器飞速发展的另外一个因素则是唐朝的经济因素。作为我国封建社会一个重要阶段,唐代的经济发展无疑是令人惊叹的,唐代对农业和水利方面的研究与发展是有目共睹的,随着新型农具的出现,百姓的耕地面积得以大幅度增加,而百姓耕地面积的增长,换来的则是百姓个人生活的富足。除此之外,唐代的手工业也极为发达,其中的丝绸业、陶瓷业和印刷术等所取得的成绩也是众所周知的。在这样经济高度发展的社会背景下,人们才会有更多的可能去追求个人的精神需求。在追求精神需求的过程中,人们与筝乐器在邂逅中互相促进,这样,越来越多的筝乐爱好者对筝乐器的研究作出了自己的贡献,从各个方面促进了筝乐艺术的发展。同时,我们不难发现,在唐代,由于帝王和百姓对筝乐的喜爱,出现了专业弹奏筝乐器的人员,弹筝艺人出没在上到皇室贵胄,下到烟花柳巷的各个地方,较大的市场需求决定了专业从事弹筝活动的艺人的市场价值。

唐代的文化和思想也决定了筝乐器在当时发展所能达到的高度,首先我们需要肯定的是唐代是一个思想非常开放的时期。君主等统治阶级并不会将个人的思想强加在黎民百姓身上,这一点从唐代对各个学派都予以宽容的态度就可见一斑。在这样思想开放的背景下,会有更多的人通过筝乐演奏这一渠道来表达内心的情感,同时,也敢于在前人的基础上,结合个人的独特观念去对筝乐器的演奏方式和编曲特点等进行创新。与此同时,在唐朝时期,无论是水路还是陆路都是非常畅通的。交通的四通八达带来的是商业、贸易以及文化的极大发展。这一时期,在首都长安,外国商人随处可见,这些外国商人被唐代的丝织品、陶瓷和茶叶深深吸

引，准备购买回去销售。直到唐朝末年，待在中国的外国人仍有不少，可见唐代经济的繁荣发达。商业和贸易的频繁交流带动了文化的频繁交流，当时有很多国家都与唐朝有着密切的商业和文化往来，比如天竺、波斯及日本等。

这样的文化交流的结果是筝乐器吸纳其他国家乐器演奏的技艺以及乐曲编排的方式，从而展现出不同于以往的艺术特色。

作为中国封建社会的巅峰盛世，唐代政治开明，经济繁盛，文化高度发展，无论哪一个方面都处于世界前列，可以毫不夸张地说，在中国历史上，还没有哪一个朝代可以和唐代相提并论，其代表着封建社会最繁荣强盛的时期。礼乐文化是一个国家文化的核心，音乐文化又是礼乐文化的基础，因而，在这一时期，音乐文化的价值彰显无遗。提到唐代的音乐文化，不得不提到承载文化传播的筝乐器。研究发现，筝在唐代器乐演奏中扮演着重要角色，是唐代音乐不可或缺的一员。自然，筝乐文化也就成为唐代音乐文化的核心文化。正史、唐诗、笔记小说中都有关于筝乐的记载，敦煌石窟中还有大量的古筝图像，并且还有其他文物和文献有待确认。当时，筝乐的使用非常广泛，不仅可以演奏出庄严典雅的音乐，还能成为街头巷陌的世俗音乐。具体演出时，可以单独演奏，可以与其他一种乐器相应，也可以与多个乐器一起组团合奏，表现形式丰富多样。大规模的、密集的表演势必能锻炼演奏者的技艺，因而唐代涌现出了很多筝乐演奏家，他们表演十分娴熟，技艺也异常精湛。这样雅俗共赏的音乐技艺吸引的不只是本国音乐爱好者由衷的追捧，也吸引了许多外国音乐爱好者的驻足观看，他们纷纷来到中国学习弹筝技艺。无疑，音乐的力量是强大的，这些外国人归国带走的不仅是他们对筝乐的喜爱，还一并带走了唐代的筝乐演奏技艺。就这样，筝乐文化行走在异国他邦，以其强大的艺术魅力融

入他国音乐文化之中,以一种崭新的面目传播开来,最直接的结果是大量的筝曲在异国土地上回响,经久不息。另外,唐代是一个开放的时代,各种公开的中外音乐文化交流的机会甚多,借此良机,无论是在国内,还是在国外,筝曲都进一步得到了很好的保存。由于国内外音乐专家和音乐爱好者的喜爱和追捧,筝乐焕发出强大的生命力,在唐代音乐文化中独占鳌头。

唐代音乐文化的兴盛离不开唐代统治者的高度重视和大力支持,也离不开专门教育机构的促进。为了便于学习和推广音乐,有组织的教习机构应运而生,教坊、梨园等专业的音乐教育机构就是在国家的意志下设置的。重视对女子的音乐教育是唐代不同于其他朝代的一个鲜明的特征。教坊和梨园不但招收男艺人,也招收女艺人,这些被招收的女艺人大多是宫中的婢女,她们学习音乐技艺是为了更好地为宫廷提供娱乐性的乐舞表演。宫女们接受音乐文化的教育既是唐朝音乐文化兴盛的明证,也进一步促进了唐朝音乐文化的发展普及。值得注意的是,唐朝帝王大都具有音乐天赋,且艺术素养较高,因而,他们重视音乐文化的普及就不足为奇了。据说,唐玄宗就特别喜欢音乐歌舞,非常重视教坊、梨园等宫廷音乐机构的组建,曾多次扩大教坊和梨园的规模,经常亲自到梨园中指导艺人的表演。在这样优良的社会环境下,筝乐艺术的飞速发展是毋庸置疑的。

当然,唐代的筝乐艺术不只是宫廷的独宠。中国古代富贵以及官宦人家对女儿的音乐教育由来已久,他们都希望把女儿培养成文雅娴静的大家闺秀,不过,这种教育主要依赖于家庭教师或者家族成员之间的亲相授受。若是普通人家的女儿,则主要是接受父母兄长的言传身教。这些都让我们感受到唐代的音乐在宫廷之外更是非常普遍,筝乐的弹奏自然也是经常之事。

至于文人或者官员，他们不但自己弹筝，还经常在做客宴饮时观赏家伎的筝乐表演，如果发现比较优秀的，甚至会请求主人赠予自己作为家奴。

第二节 唐代宫廷音乐与古筝艺术

宫廷音乐是我国传统音乐中的重要组成部分，其作用在各个时期不尽相同。在湍急前行的历史河流里，其源头最早可追溯到远古时期。宫廷音乐的最初形式是一种乐舞，这种乐舞大都出于祭祀的需要，是由巫师主宰整个活动的。众所周知，远古时期科学技术落后，生产力水平低下，经济十分落后，人们对于天灾人祸等自然现象没有科学的认识，不明白这些都是自然规律，因此主观地认为有某些超自然的神秘力量主宰着人类的命运，比如天地鬼神，为了祈求平安幸福，他们就开始通过这种乐舞的祭祀形式来表达对天地鬼神的敬畏。时代的洪涛汹涌不歇，尽管朝代不停更迭，但宫廷音乐却以其超强的生命力辗转于不同朝堂之上，以不同的表现形式占据着音乐的舞台。统治者早就发现了音乐的教化秘密，因而，他们娴熟地运用音乐巩固自己的统治，并为自己歌功颂德。至此，宫廷音乐的功能发生了巨大变化，其不再是祈求福祉绵延的纯善之音，而是带有了强烈功利色彩的政治工具。

宫廷音乐主要有两个分支系统：雅乐和燕乐。

雅乐，有广义和狭义两种。广义上的雅乐被理解为所有能够使用的仪式性音乐，而狭义的雅乐和狭义的"礼乐"在某种程度上

类似,指的是源于周代的祭祀之乐。西周的统治者周武王为了稳固统治,制定了一系列的礼仪制度,主要由礼和乐两个部分组成。礼起源于神灵祭祀,后发展为人类社会各种礼仪规范的总称,这就是天地自然之秩序;乐则是音乐和舞蹈之和,这可以认为是天地自然之调和。礼和乐各司其职,又相辅相成,两者的结合就构成了周代的礼乐制度。礼乐制度的重要内容之一就是祭祀制度,这是宫廷雅乐形成的基础。

燕乐,这一名词指向一个乐种的类型。关于它的起源,可以上溯到周代,它被用在祭祀、宴请宾客与举行飨食之礼等场合。《周礼·春官》里说:"凡祭祀飨食,奏燕乐。"① 可见,周代的燕乐可以用于郊庙祭祀之中,是一种庄严神圣的乐舞。从周代起,就有了"房中之乐",最初是后妃们在后宫中宴饮时的娱乐节目。随着这一形式的发展推广,宫廷各种宴会中的乐舞也以"燕乐"之名冠之,这种乐舞具有礼仪性和娱乐性的双重特点。周代燕乐的表演内容有器乐演奏、歌舞表演等。器乐演奏的乐器含有钟、磬、笙等,有专门的磬师和钟师负责表演;舞蹈表演有散乐、夷乐等,这是在旄人的指挥下进行表演的。关于"旄人",《周礼·春官》有这样的描述:"旄人,掌教舞散乐,舞夷乐。"② 可见,"旄人"在周代主要负责教授舞蹈、散乐,并且组织少数民族擅长舞蹈的人在宫廷宴饮中表演燕乐。在周代,燕乐是与纯粹祭祀性的"缦乐"相对而言的,《周礼·春官》里说:"教缦乐、燕乐之钟磬。凡祭祀,奏缦乐。"③ 这里的"缦乐",即是周代宫廷雅乐的另一种说法。燕乐赖以存在的关键是朝廷宴会这一特定环境,而且其鲜明个性在于中原音乐和四夷音乐

① 〔清〕阮元:《十三经注疏》,中华书局 1980 年版,第 800 页。
② 同上。
③ 同上。

的融合。但据专家学者们研究发现，风靡唐代的燕乐和唐代之前的燕乐还是有很大的不同。

宫廷音乐的发展随着时代的发展而不断前进，其在秦汉以前的周代形成，至两汉获得成长，到唐代渐趋成熟，于宋代获得应用，及元明清得到发扬，然后逐渐衰落。那么，宫廷音乐为什么会在唐代获得巨大发展呢？这不得不从唐代的政治、经济和文化里找寻答案。唐朝开国后，几代国君励精图治、广开言路，使得唐朝一度成为当时世界上疆域最大的国家之一，甚至成为东亚文化的中心，农业、手工业、商业等都获得了空前发展。政治的稳定带来的是社会的安定和思想的开放，经济的繁荣则为民族文化的发展提供了沃土，加之"兼收并蓄"的开明政策的引领，统治者对宫廷音乐文化的追求越来越高，他们不再满足于享受本土音乐，于是在民族文化交流中引进了大量外来音乐，从而丰富了宫廷音乐文化的内涵，使之呈现出多元化发展的态势，促使唐代的宫廷音乐达到巅峰。今天，我们研究宫廷音乐，一定无法避开唐代宫廷音乐的璀璨光芒。

唐代宫廷音乐继承前代传统，也有雅乐和燕乐两个分支系统。唐代的雅乐可谓"兼收并蓄"，既有古代雅乐缓慢厚重的特点，也有燕乐轻快活泼的风韵，还有民间曲调质朴自然的色彩。不同的音乐风格混合交融，构成了唐代雅乐的主要内涵。在祭祀活动中，唐代雅乐主要有乐曲、乐舞及乐词三种类型。其中乐舞最为突出。当时，唐代雅乐中的乐舞主要有三个，都用于祭祀，分别是《七德舞》《九功舞》《上元舞》，内容大都为帝王歌功颂德。其中的《七德舞》后来被改编成《秦王破阵乐》，由起初的民间歌谣而变身为军中乐舞。可见，从音乐内容的角度看，唐代雅乐的最大特色便是多元化发展。唐代宫廷雅乐融入了燕乐乐舞、民间音乐以及外来音

乐的优秀文化元素,不但在内容上更加丰富多彩,而且在形式上也更加追求艺术性。但是不管雅乐的内容和形式如何演变,其服务于统治者的终极目标从未改变,这些乐舞频繁地出现在宫廷祭祀的各项仪式中,以其庄重典雅的音乐风格,彰显着统治者的唯我独尊,带着鲜明的政治色彩。此外,唐代的雅乐主要由太常寺的乐工负责表演,同时,他们也负责燕乐的演奏,如坐立二部伎、散乐表演等。坐立二部伎是由唐玄宗根据不同的演奏形式给乐舞作的分类。立部伎在于一个"立"字,主要站在朝堂之下演奏,阵容较为庞大,场面也相对壮观,通常在朝廷聚会或宴飨等重大场合。坐部伎就是坐在朝堂之上演奏,规模较小,通常由三到十二人组成,主要是对帝王功业的歌颂和君主基业绵延万代的祝愿。一般而言,先是坐部伎演奏,后是立部伎表演。散乐,顾名思义,是一种曲艺和杂耍融合而成的艺术类型,其来源于周代的民间乐舞,在唐代称之为"百戏",后来演变成杂技。随着燕乐的广泛流行,雅乐渐渐黯然失色。此后,燕乐表演往往由优秀的太常乐工承担,雅乐表演则由水平较低的普通乐工完成。

总体而言,唐代雅乐经过几代君王的不懈努力,内容逐渐完善:

1. 唐太宗时期

唐高祖建国后,重在巩固统一,加强政权建设,无法顾及礼乐文化的建设,当时的音乐大多承袭于隋朝。太宗即位之后,礼乐文化建设工作逐步开展。起初,在太常少卿祖孝孙的组织下,宫廷雅乐大体格局不变,朝着雅俗交加、汉胡杂糅的路线不断发展,但加大了华乐的比重。后来,主要在协律郎张文收的主持下对燕乐进行新建。至此,唐代雅乐基本形成了自成一家的体系,如果还有一些变化的话,主要是在立足整体的基础上对部分内容进行某些微

调，或增加，或减少。

2. 唐高宗、武则天时期

唐高宗时，在雅乐建设方面主要做了以下工作：对以前的文、武二舞进行更改完善；设立了《七德舞》《九功舞》和《上元舞》这三大乐舞；丰富完善《破阵乐》。武则天时，主要对高宗庙舞的名称进一步确立等。

3. 唐玄宗时期

唐玄宗时，太常乐官重新调整了雅乐的乐章，使之规范化。在此之前，乐章的歌辞非一人制定，常常不固定，另外，太常寺乐工使用歌辞比较随意，不够严谨。从此之后，歌辞基本固定了下来，同时安排乐人认真学习。

4. 唐肃宗时期

安史之乱可谓唐代历史的转折点，自此，唐朝由盛转衰，国势急转直下。伴随着政治的混乱，肆虐的战火使乐器遭到毁坏，乐工被杀戮或流落至民间，七年多的战乱极其严重地破坏了宫廷音乐机构。至肃宗重新建立政权之时，雅乐已经衰败不堪了。为了恢复雅乐，肃宗从一开始便投入了大量的财力和人力于雅乐建制的恢复和重建工作上。

唐朝时期，宫廷雅乐和燕乐的发展势头并不一致，基于高度发达的经济条件、安定和谐的社会大气候，唐代皇帝对音乐的审美更偏重于享受其艺术的魅力，他们更喜欢内容丰富、形式多样的乐舞，致使燕乐逐渐成为宫廷的主流音乐，甚至一度出现了发展高潮。所以，在唐代，"重燕轻雅"是宫廷音乐文化的一大标志性特色。

唐朝的燕乐又被称作宴乐，是对宫廷宴会中各种乐舞的总称，其中的主体部分是大型的歌舞。其音乐整体风格比较绚烂灵动，取材范围广泛，音乐种类繁多，既有本土民间音乐，还有许多外来

音乐。"七部乐"或"十部乐"的命名,可见其数量之多。龟兹、疏勒、天竺、扶南、高丽等外来音乐早在晋代就在中原地区流行了,但到了唐朝才被融合到燕乐的表演形式当中。因此,唐朝的燕乐有两种解释,一是指在皇宫中举办各类仪式的时候弹奏的汉族民间音乐和其他地方的乐舞,同时也包括糅合了民间音乐和其他外来乐舞而创作、表演的乐舞;一是特指张文收主持建构的"燕乐"。

唐代燕乐的深层含义能够被分成四种:第一种,它可能是"九部伎"中的一部;第二种,它可能是"十部伎"中的一部;第三种,它可能是"坐部伎"中的一部;第四种,它的内容丰富多样,可以囊括"九部伎""十部伎"和"坐立二部伎"等。唐朝把《燕乐》放在"十部伎"的第一部,明显赋予了其具有仪式音乐的性质,但即便如此,燕乐的价值功能还是其娱乐性。

从取材的角度看,唐代燕乐是一种新兴的宫廷音乐,是汉族民间音乐、其他少数民族音乐以及外来民间音乐的交融,是在继承乐府音乐的基础上形成的。唐玄宗时期,为了加强地方和宫廷的联系,有地方向朝廷献乐的制度,地方在向朝廷贡乐的同时也献出优秀的乐伎和乐器。在某种程度上,地方献乐进一步开通了民间音乐进入宫廷的渠道。据学者研究,《教坊记》里面的音乐就有一部分是通过民间献乐的途径进入的。这种民间献乐的活动不仅促进了地方和中央的交流,也积极地促进了唐朝音乐文化的发展。

唐朝燕乐的内容经历过好几次整合。唐高祖时,燕乐主要承袭隋制,称之为"九部乐",由安国、天竺、高丽、礼毕、清商、西凉、龟兹、疏勒、唐国等九个部分组成。到了贞观十六年,唐太宗丰富了燕乐的构成,形成了"十部乐",具体是在"九部乐"的基础增加了高昌。再后来,又将燕乐列为十部乐中的首部。唐玄宗时期,唐

代燕乐进一步发展，因为这时期的音乐表演有所不同，所以宫廷燕乐被分成了坐部伎和立部伎，这种新的表演形式代替了十部乐的形式，在皇宫的宴会表演中被大量使用。相比最初的"十部乐"，后期的坐立二部伎的演出规模更加大气磅礴，艺术水平也臻于完美。唐代的二部伎总共由十四部曲调组成，足见当时宫廷燕乐在统治阶级的大力支持下已经发展得相当成熟。

无论是取材还是内容的整合，都是由专门的音乐管理机构完成的。唐代的宫廷音乐机构在初唐时期沿袭的是隋代的两个管理部门，也就是太乐署和鼓吹署，这两个部门隶属于太常寺。盛唐时期，对之前的太乐署和鼓吹署进行改制，形成了梨园、教坊、详校所、掖庭局等机构，它们各司其职，分工明确。中晚唐时期，又形成了一些音乐管理机构，分别是宣徽院、仙韶院、乐官院等。唐代的这些音乐机构无论在数量上还是规模上都达到了中国历史之最。而其组建、完善和发展，都深深影响了中国音乐制度文化。

唐代，宫廷音乐机构为了更好地演奏燕乐，满足统治者享乐的需要，培养了一大批宫廷乐师，他们技艺精湛，是唐代宫廷音乐文化繁荣发展的重要推手。

谈到中国古代封建社会的治国之策，我们不得不提到"礼乐教化"这一方略，为了稳固自己的统治根基，统治者往往借助礼乐作为媒介，去教育感化民众的思想。鉴于此，宫廷音乐便成了最好的媒介。所以，迎合统治阶级意志的宫廷乐舞便应运而生。虽然这样的音乐带着统治阶级的烙印，但却在某种程度上促进了乐器的发展演变，也丰富了中国传统音乐史。筝乐表演自然也在这样的社会需求下日臻完善。到了唐代，随着审美趣味的变化，宫廷宴席中的音乐表演活动更偏向欣赏性。

在《霓裳羽衣舞歌》一诗中，白居易对《霓裳羽衣舞》的音乐

编排和舞蹈姿态作了详尽细腻的描写,其中就有对筝乐表演的相关描述:"磬箫筝笛递相挼。"①当时正值寒食节,宫廷在昭阳殿中举办隆重的宴会,唐宪宗和官员们一边宴饮,一边欣赏精彩的乐舞表演。筝和磬、箫、笛等伴奏乐器递相合奏,为歌舞艺伎们伴奏,悠扬曼妙的曲调伴着轻盈飘逸的舞姿,让人如痴如醉。在《李周弹筝歌》这首古诗中,作者吴融极尽笔力描绘梨园乐伎李周精湛的弹筝技艺。李周弹奏的筝乐使得皇帝龙颜大悦,回味无穷,乃至"几度承恩蒙急召"②。这两首诗足以说明唐代筝乐的价值和地位,也可以见证唐代筝乐弹奏者技艺的精妙绝伦,这是筝乐文化艺术的极致,更是音乐文化艺术的极致。这一艺术现象的有力支撑便是唐代政治的太平昌明、社会的和谐稳定、经济的繁荣发达。

根据《新唐书》中的相关记载,在唐朝末年,朝野动荡,时局混乱,但是即便在这样的情况下,筝依然活跃在宫廷的舞台上,占有重要的一席之地。唐末黄巢之乱导致唐代国力极度衰败,唐昭宗即位后仍不忘重整宫廷燕乐,筝的弹奏和运用当然也是其高度重视的一部分。因此,我们可以说,筝见证了整个大唐王朝的兴衰成败,筝乐艺术也在唐代政治的极盛时期大放异彩。另据史料记载,唐代演奏不同的音乐会使用不同形制的筝。宋人陈旸《乐书》里边有这样的记载:"唐唯清乐筝十二,弹之,为鹿骨爪,长寸余,代指。他皆十三弦。今教坊无十二弦者……"③"清乐筝"是隋文帝时期对筝乐器的雅称。陈旸指出唐代教坊中只用十三弦筝,只有演奏清商乐时才使用十二弦筝。清商乐是对南北朝时期发展起来的民间伎乐的总称,可见,宫廷音乐对十三弦筝情有独钟,但在

①《白居易诗集》,中国国际广播出版社2011年版,第187页。
②〔清〕彭定求等:《全唐诗》,中华书局1960年版,第7898页。
③《中华礼藏·礼乐卷·乐典之属》第二册,浙江大学出版社2016年版,第822页。

民间,十二弦筝则比较普遍,当然也使用十三弦筝。

总之,由于政治、经济和文化的强大支撑,以及对外开放政策的积极推动,唐代各民族音乐文化交流空前繁盛,宫廷音乐机构的规模十分庞大,当时宫中的音乐演奏活动也异常频繁,这些都催化了筝乐艺术的繁荣和成熟,也进一步促进了中国音乐文化史的丰富和发展。

第三节　唐代筝人与古筝艺术

从相关研究可以看出,唐代出现古筝音乐文化迅速发展的状况是有迹可循的。从政治背景、经济因素和文化交流三方面来看,古筝音乐文化的进步与发展是必然的。通过对唐代著名的筝人和他们的代表作品进行归纳和总结,能够更加直观地呈现出唐代筝乐文化的鼎盛面貌。

下面我们就具体地列举唐代各个时期的著名筝伎和代表筝曲。

1.初唐时期筝人筝曲：

筝人：曲水乐伎；代表作品：《于长史山池三日曲水宴》；涉筝内容：玉指弄秦筝。

筝人：姚美人；代表作品：《宴席赋得姚美人拍筝歌》；涉筝内容：深遏朱弦低翠眉。

2.盛唐时期筝人筝曲：

筝人：佳人；代表作品：《春日行》；涉筝内容：弦将手语弹鸣筝。

筝人：楼头小妇；代表作品：《青楼曲二首》；涉筝内容：楼头小妇鸣筝坐。

筝人：薛琼琼；代表作品：《浣溪沙》；涉筝内容：标格胜如张好好，情怀浓似薛琼琼。

筝人：朱家乐伎；代表作品：《与卢象集朱家》；涉筝内容：复闻秦女筝。

筝人：赵家女子；代表作品：《闻邻家理筝》；涉筝内容：忽闻画阁秦筝逸。

筝人：常建；代表作品：《高楼夜弹筝》；涉筝内容：开帘弹玉筝。

筝人：流人；代表作品：《听流人水调子》；涉筝内容：分付鸣筝与客心。

筝人：邯郸南亭乐伎；代表作品：《邯郸南亭观妓》；涉筝内容：清筝何缭绕。

筝人：居士；代表作品：《张七及辛大见寻南亭醉作》；涉筝内容：居士好弹筝。

筝人：崔县令家伎；代表作品：《宴崔明府宅夜观妓》；涉筝内容：调移筝柱促。

3. 中唐时期筝人筝曲：

筝人：李湖州之妻；代表作品：《李湖州孺人弹筝歌》；涉筝内容：凄情掩抑弦柱促。

筝人：郑女；代表作品：《郑女弹筝歌》；涉筝内容：郑女八岁能弹筝。

筝人：东家少女；代表作品：《新丰主人》；涉筝内容：东家少女解秦筝。

筝人："姜"；代表作品：《相和歌辞·襄阳曲二首》；涉筝内容：知姜解秦筝。

筝人:张记室的家伎;代表作品:《宴张记室宅》;涉筝内容:玉指调筝柱。

筝人:秦女;代表作品:《听莺曲》;涉筝内容:秦女学筝指犹涩。

筝人:莫愁;代表作品:《筝》;涉筝内容:夜夜筝声怨隔墙。

筝人:崔七;代表作品:《听崔七妓人筝》;涉筝内容:十三弦里一时愁。

筝人:谢好;代表作品:《霓裳羽衣》;涉筝内容:玲珑箜篌谢好筝。

筝人:秦姝;代表作品:《伤秦姝行》;涉筝内容:插花女儿弹银筝。

筝人:白居易;代表作品:《夜筝》《夜招晦叔》;涉筝内容:出帘仍有钿筝随、高调秦筝一两弄。

筝人:船上乐伎;代表作品:《夜闻商人船中筝》;涉筝内容:新声促柱十三弦。

4.晚唐时期筝人筝曲:

筝人:李郑家伎;代表作品:《哭李郢端公》;涉筝内容:著惨佳人暗理筝。

筝人:伍卿;代表作品:《赠筝妓伍卿》;涉筝内容:轻轻没后更无筝。

通过汇集唐朝各个时代的筝人筝曲,我们不难发现,唐朝时期古筝音乐文化确实发展十分迅速,其繁荣程度已经达到一个巅峰状态。唐代古筝文化之所以能够达到如此高的程度,与当时的时代背景、社会经济背景和文化交流背景都是密不可分的,而这些背景共同推动了筝乐文化的发展,使得越来越多的筝乐演奏者涌现,也使得越来越多的筝曲得以应运而生。而唐代筝乐文化繁荣的历史能够为我们当今发展古筝音乐提供非常重要的指引。

在唐朝时期,对于古筝音乐的整个教学过程都是呈现体制化的,这一成熟的体制为唐代筝乐文化的发展提供了极大助力,在完备体制的教育条件下,会有越来越多的学习筝乐器的人参与到筝乐技艺的完善工作中。他们的身份并不统一,不仅包括皇室贵胄、朝廷大臣等,同时也包括以学习筝乐作为手艺来谋生的青楼女子以及专业的筝人,当然还有更多的因兴趣使然学习筝乐器的人。这些落差极大的身份并不会对古筝教育体系产生影响。因为在唐代,对于古筝的教育体系,崇尚的是"有教无类",而在筝乐教学的过程中,逐渐将"有教无类"这一概念转换为雅俗共赏。而雅俗共赏的健康音乐观,能够使更多的弹筝人在弹奏筝乐中陶冶情操,并且提升个人素质和精神境界。这就涉及唐代筝乐教育的第二点,除了对筝乐器弹奏方面的技巧进行训练之外,同时也注重对演奏者本人个人素质的提升。这说明唐代对于筝乐学习者提倡全面性发展。对筝乐曲目进行熟练地弹奏仅仅只局限于技巧的层面,而具有较高个人素质的筝人则会在弹奏过程中体现出更加深厚的精神内涵,从而能够做到形神合一,赋予筝乐艺术更深的文化内涵和精神高度。唐代对于筝乐教学更加注重其实践性,不拘泥于理论知识的传授,更多的是让学习者自身去体会和实践筝的弹奏过程。

第四节　唐代对外筝乐文化交流

唐代音乐和其他民族音乐的交流对于筝乐器的发展完善以

及筝乐艺术的进一步提升来说都是不可或缺的因素。这点在前文的文化交流因素中已经有所提及。而筝乐器本身就是具有民族特色的演奏乐器，也是一种独特的文化载体。因此，研究唐代筝乐器在文化交流方面的相关内容，有利于我们深入了解唐代筝乐的全貌。

唐德宗在位的时候，唐朝经济社会的发展已经逐渐趋于稳定，各个国家也争先恐后地与我国进行文化交流，其中最具有代表性的是在今天的缅甸伊洛瓦底江附近的骠国。该国派遣了很多乐师团队来我国献乐表演并进行文化交流。而该国出使的乐队使用的演奏乐器中就包括了大匏筝、小匏筝。大匏筝、小匏筝虽然并不属于我国传统的筝乐器类型，但是由此可以看出，筝乐器在较早的历史时期就已经传到国外，缅甸地区的人民更是通过古筝原本的音色和特征在贞元年间之前就已经重新塑造出大匏筝、小匏筝两种以古筝为基础的乐器。除了缅甸之外，印度与唐朝的音乐交流也非常频繁。包括《菩萨蛮》和《天竺乐》等在内的许多筝乐曲目，都是乐师们在与印度音乐进行文化交流之后诞生的瑰宝。

与我国进行古筝音乐文化交流的国家还包括朝鲜和日本，在朝鲜地区，史书中记载的古琴伽倻琴，据考证就是以中国古筝为基础，再融合本土的音乐文化特色而创造的乐器。这在《新唐书·礼乐十一》中有所记载："高丽伎，有弹筝、搊筝、凤首箜篌……胡旋舞，舞者立毯上，旋转如风。"[①] 这段文字表明：在唐朝时期，朝鲜的乐舞表演中会使用筝给胡旋舞伴奏，这种表演形式符合朝鲜人民的审美趣味，得到了他们的普遍喜爱。同时，在今天日本博物馆内保留的相关文献和唐代文物中也可以看出，古筝作为我国唐朝时

期重要的乐器,曾经随着外交使臣远渡重洋,于是,筝乐艺术在日本落地生根。日本的遣唐使藤原贞敏不仅拜我国当时著名的筝乐演奏家刘二郎为师,同时还与其女结婚。而此时是唐僖宗在位期间,他派遣了大量的乐师团队前往日本进行中国音乐的传播,日本当时的天皇命令宫女们拜这些筝乐演奏者为师,精心学习弹筝技艺。

当我们以今天的视角去审视我国唐代古筝音乐文化交流的相关成果时,可以明显地看出,古筝音乐文化对其他国家的文化输出要比文化输入多得多。从上述的相关历史资料中可以看出,真正对我国的筝乐文化起到影响作用的国家为印度。我国确确实实有很多唐朝时期珍贵的古筝曲目是在结合印度音乐的相关元素和文化的基础上创作而成的。但是我国的古筝文化更多的是让国外弹筝者进行学习和借鉴,无论是缅甸地区的骠国制作的大匏筝、小匏筝还是朝鲜地区制作的伽耶琴,更多的是结合他们本土的特色,将我国的古筝文化借鉴吸收。而在当下,不同地区和不同国家的文化交流日益频繁,音乐文化之间的交流也达到了前所未有的高度。目前,我国的古筝文化更多的是受国外音乐的影响,越来越多有想法的古筝演奏者将国外的先进因素和理论知识融入古筝创作当中。无论是从唐朝还是从现在来看,音乐文化之间的交流对于音乐本身的发展作用是不可缺少的,它不仅能够使得整个古筝行业发展的步伐大大加快,同时,与国外音乐文化互相交流和碰撞的融合过程,也能够不断丰富古筝音乐文化本身,使其具有更深更厚的文化底蕴。

第五节　唐代筝乐的普及与
民间"筝乐热"的发展

作为中国历史悠久的民族弹拨乐器，筝在唐代翻开了它异常辉煌灿烂的一页。关于筝乐的文献记录远远超过之前的所有朝代，无论是唐诗，还是传奇小说，甚至正史等文献中都有记载。作为唐代音乐文化的重要构成元素，筝乐的发展水平可谓登峰造极，这是中国筝乐发展史上的一座丰碑。

筝乐在唐代是非常流行的，筝乐活动前所未有地繁荣，这从各个方面都可以看出。唐代筝乐演奏者的数量惊人，上至九五至尊、皇亲国戚、朝廷大臣，下至富商大贾、黎民庶人、青楼女子，弹筝无关身份，无关地位。筝乐演奏形式也灵活多样，有独奏，也有合奏，还可以乐舞唱和。筝曲不但在中原传播，还在域外广为流传，受到国内外筝乐演奏者和筝乐爱好者的青睐，对唐朝各地区和域外音乐都影响深远。筝在产生之初就和别的乐器组合使用，因而具备兼收并包的独特风格。筝乐的应用范围十分广泛，各种宫廷音乐活动中都出现其活跃的身影。如此，筝乐器从各个方面完成了它的传播使命，这从某种程度上有利于筝本身的发展演变，也有利于筝乐技艺的进一步普及。

筝乐之所以如此普及，唐代音乐文化大背景功不可没。其中最重要的是统治阶级的重视和推动。筝是唐代重点乐器之一，统治阶级自然十分重视。一方面，他们作为欣赏者经常在宴饮场合

听筝乐;另一方面,他们还作为参与者努力练筝、弹筝,引领了赏筝、习筝、弹筝的时尚潮流。他们用自己的实际行动昭告天下:这就是国家意志,筝就是大唐乐器之最。于是,筝乐成为唐代音乐的主旋律,涵养了唐代臣民的性灵,更奠定了唐代主流文化的基调。另外,文人在各个时期音乐的发展潮流中都扮演着重要的角色,他们的喜爱和大力推动是筝乐发展的另一个重要原因。人们对筝的喜爱自然也促进了古筝形制的改进以及演奏技巧的提升。此外,顺应时代的声音、审美的需要,筝的音色也在其形制和艺术手段的推动下不断改进。

筝乐在唐代的演奏形式灵活多样,有独奏,也有合奏,还有大型乐队演奏以及乐舞表演等形式。顾名思义,独奏就是由筝乐器独立完成整个乐曲的演奏。合奏,就是由两种以上的乐器配合演奏。所谓大型乐队演奏,主要在大型活动或大型的仪式等场合表演。乐舞表演就是筝乐和舞蹈的二重演绎。

唐代筝乐独奏的弹奏者大多都属于筝乐爱好者,他们通常不以筝乐表演为生计,只是通过自弹自赏的方式将其作为休闲娱乐、陶冶情操的重要手段。但也有一部分独奏者以筝乐表演为生计,这些人大多是乐伎,他们受过专业的训练,有着高超的演奏技术,往往能技压群芳。

合奏是唐代较为常见演奏形式,两种或多种乐器常被放在一起演奏。筝的包容性很强,它能与许多乐器合奏,这是因为筝的音色与瑟、笙、琵琶较为接近,与箫、笛、笙等乐音互为补充,音量也较为平和,所以常与其他乐器放在一起合奏。而打击乐通常声音比较洪亮,如果单独与筝合奏,可能筝的声音会被完全掩盖,因此,筝一般不与打击乐器合奏。

唐代筝的种类各式各样,有弹筝、拨筝、轧筝等。这三种筝的

命名和弹奏方法有关，用手弹奏的叫弹筝，用骨爪拨奏的叫拨筝，用竹片拉奏的叫轧筝。唐代筝弦的数量也有不同，主要有十二和十三弦之别。从文献记载看，十三弦筝最早出现在《隋书·音乐志》中，其中有这样的文字："四曰筝，十三弦。"[1]可见，隋朝雅乐可以使用十三弦筝演奏。但这是不是说明十三弦筝就是隋朝出现的呢？近年来的考古研究指向了这样一个结论：春秋时期，十三弦筝就已经出现了，这一发现颠覆了以往对筝的发展演变的认知。只不过，在后来的一千多年时间里，十三弦筝似乎并未受到重视，因而也就没有得到广泛的应用。根据之前的论述，我们是不是可以这样推测，先秦时期，五弦筝占主要地位，但十二弦和十三弦筝可能已经出现，不知是什么原因，未被世人接受。汉魏时期，十二弦筝开始闪亮登场。直到隋朝，十三弦筝才终于崭露头角。而到唐代，十三弦筝才被广泛普及，独占鳌头。

那么，唐代为何选择十三弦筝作为官方的筝乐器呢？原因是多方面的。

第一，政治的推动，即统治阶级偏好的影响。这在前文已有表述，此处不再赘述。第二，顺应时代的召唤。因为十三弦筝比五弦筝和十二弦筝具有更多的优势，这是时代发展对筝的推动，也是当时音乐发展的趋势。第三，唐代审美需求的影响。追求音色之美，至唐代达到高峰。十三弦筝的音色比之其他筝要有所改进，有所提高，这更好地满足了唐代统治者追求音乐享受的美学需求。而音色的改进，主要在于音箱体的不同。唐代的筝身要比前朝各代都长，日本正仓院完好地保存了一件唐代筝样本，我们可以据此推测唐代筝身长约190.85厘米。从江西贵溪县仙岩墓群中挖掘的

① 〔唐〕魏徵等：《隋书》，中华书局1973年版，第375页。

两件筝乐器的身长分别为 166 厘米和 174 厘米 [1]，这可以看出春秋战国时期筝的大致身长。由此可知，从春秋战国时期到唐代，筝的身长在逐渐增加。身长变大，共鸣箱就加大，这样就可以加大音量，增强共鸣。筝之所以既能表达凄凉悲哀之思，也能呈现雄浑豪壮之情，与共鸣箱不无关系。而乐器能激起人们感官兴趣的重要因素就是音量的扩大以及余韵的拉长，这些都源于共鸣的增强。筝弦质地的不同则是音色不同的第二个主要原因，前文已经提到，古代人为了改进音色，曾经做过各种尝试，他们曾用丝、动物肠衣、植物纤维等作为筝弦，到了唐代，采用鹍鸡筋作弦则是一种主流。总之，无论怎样的努力，都是为了使筝的音色更为刚健明朗、圆转润泽，这比较符合唐代追求音色繁复多姿的特性。当然，音色的不同还在于弹奏的义甲的不同。义甲，也就是筝爪，最初是鹿爪，后来用骨爪，到了盛唐普遍采用"银甲"。筝爪质地的不断变化不但可以使音量产生变化，而且也可以使音色不断改进。因此，十三弦筝在唐代不断普及。

当然，筝和筝乐在唐代的普及还依赖于一个重要的群体——文人。他们的大力传播和推广使得筝乐得到更多社会群体的喜爱。在中国封建社会的历史长河中，文人一直是推动社会前进的一个独特的群体，他们中的大多数极富才情，既是知识文化的传承者，也是音乐艺术的传播者，他们的文学作品很好地记录和保存了历朝历代的文化和艺术。唐代文人尤其如此。众多诗人都通过他们的诗词歌赋表达了对筝乐的欣赏、赞美和推崇。我们熟悉的张九龄、李白、杜甫、王昌龄、岑参、韩愈、白居易、刘禹锡、李商隐等著名诗人都曾在诗中描写过筝及筝乐，仅白居易就写了 15 首之多的咏

[1] 李科友:《贵溪崖墓》,文物出版社 1990 年版,第 64 页。

筝诗。文人们不但描写筝，也给予筝诸多爱称、美称。在《全唐诗》中，除了前面提及的弹筝、拨筝、轧筝等，筝的称谓还有15种之多。

总体而言，唐代政治清明，经济富庶，民风淳朴，对外文化交流频繁。生活在这样富足、开放、文明、繁荣的社会土壤里，文人们大都豪爽而奔放，充满激情与浪漫。无论是在文学创作，还是琴棋书画等方面，他们都造诣非凡。隋唐开始实行科举制度，社会文化圈非常活跃，不但上层文人之间交流频繁，中下层文人也开始跻身文化交流圈，这样就滋生了文人交友宴饮的热潮。宴饮中自然必备筝乐，家伎在宴会上演奏，文人们则配乐吟诗作赋。因此，在唐代，筝伎不仅出现在宫廷宴饮中，而且也经常出没于文人雅士的各种集会活动中。

文人们喜欢听筝，也喜欢弹筝。文人宴饮活动是赏筝、弹筝的最佳场合，筝乐表演形式多样，有独奏、合奏、歌舞伴奏等。宴饮活动后必然会分别，所以筝曲自然有一些是表达送别情绪的。大多送别筝曲在表情达意时有其共性：筝乐的首音瞬间爆发，中间杳渺空幽、百转千回，余音袅袅，渐渐消弭，这和我们不忍分离的叹息过程极为相似，仿佛友人转身离去，渐渐消失在我们视线中的场景。因而，我们会发现文人大多借助筝曲来表达种种或悲或喜的情绪。

当然，唐代文人不但赏筝、弹筝，还把对筝的喜爱流于笔端，诉诸诗作，留下了很多咏筝诗，为中国文学史及音乐文化史留下了一笔宝贵的精神财富。当时，无论在民间，还是宫廷，咏筝诗都广泛流传，无形中激起了人们学筝、弹筝的热情。而筝手们弹奏出的美妙的乐音又进一步引起文人的惊叹及创作的热情。文人们的这种行为，促进了筝乐的交流传播。在这喜筝、听筝、弹筝、写筝的循环往复里，筝乐一路发展，尽情传播，终至巅峰。今时今日，我们仍然可以透过一百多首唐代咏筝诗，看到大唐的弹筝盛景，听到无限美

妙的筝声。

唐代筝乐的发展传播,筝乐演奏者也功不可没,他们用精湛的技艺向大唐子民及外国来宾诉说着筝乐的独特魅力。一般而言,筝人大抵在这三种场合里留下了他们的身影:技艺卓越的著名筝人的演奏活动、有组织的社会筝乐活动、文人群体聚集交流的场合。由此,我们可以说古代筝人身份多样,筝乐之所以能体现出雅俗共赏的个性与此不无关系。筝人们利用他们高超的弹奏技艺演绎筝乐,让更多的人喜爱筝乐,也让更多的人学习筝乐,从而促进了筝乐文化的传播和普及。

根据不同的分类方法,筝人可以有不同的分类。从社会地位的角度,筝人可以分成三大类:宫廷筝伎、市井筝手以及文人士大夫中的筝乐爱好者。根据筝乐表演场所的不同,筝伎又可以细分为以下四大类:宫伎、家伎、市伎和营伎。事实上,筝人既从事宫廷燕乐、雅乐的演奏,也参与宴饮、钱别、郊游等文人学士的交流活动,还出现在酒楼妓馆、勾栏瓦肆等市井场合,当然还游走在筝乐教学活动中,甚至活跃于与异族邻邦的交流中。乐伎通过在各个场合演奏筝乐对筝乐的传播、创作和发展起到了非常重要的推动作用。

《听流人水调子》是王昌龄在贬谪途中听到筝乐而引发的慨叹。诗中王昌龄极尽笔墨描写筝曲曲调的凄凉哀婉,从而抒发自己惆怅感伤的情怀。这里的"流人"即是指流落江湖的艺人,是民间的弹筝艺人,他们弹筝的水平非常高,能够将筝乐的曲折幽微和听筝者的百结愁肠紧紧系连在一起。流人以演奏作为谋生的手段,他们走到哪里,表演到哪里,没有固定住所,不论演奏场所,流动性较大。由此可见,唐代的筝乐在民间是非常普及的。

通过关照唐诗,我们可以管窥唐代筝乐演奏的普及程度。首

先,唐代喜欢弹筝的人涉及社会各个阶层。"天宝年中事玉皇,曾将新曲教宁王。"这是温庭筠《赠弹筝人》中的一句。诗句中的"宁王"是唐玄宗李隆基的兄弟,"玉皇"是道教中最高统治者"天帝"的称呼,此处代指唐玄宗,因为唐玄宗笃信道教。可见统治阶级对筝的追捧。"山公能饮酒,居士好弹筝。"出自孟浩然《张七及辛大见寻南亭醉作》,这首诗中的"居士"应是对文人雅士的称呼,可见,唐代文人是另一个欣赏筝的群体。徐安贞《闻邻家理筝》:"忽闻画阁秦筝逸,知是邻家赵女弹。"此处的"邻家赵女"指的是隔壁一姓赵人家的女儿,可见,普通百姓家的女儿在唐代也是热衷于弹筝的。其次,唐代筝乐演奏在民间随处可见。"高宴诸侯礼,佳人上客前。哀筝伤欲绝,华屋艳神仙。"李白的这首诗写的显然是宴会上的筝声。"汝不闻秦筝声最苦,五色缠弦十三柱。"这是岑参送别其外甥萧正归京时所作,这显然是送别时的筝乐。"大舸高帆一百尺,新声促柱十三弦。"刘禹锡诗里的"十三弦"就是唐代最为流行的十三弦筝。唐代商业非常发达,商人的足迹遍布全国,漂泊在外,无聊的夜晚时分,在商船中听听音乐是最好的休闲娱乐方式,因而,唐代筝乐经常来自商船。唐代的筝乐还来自深巷河岸,李商隐《无题四首》云:"何处哀筝随急管,樱花永巷垂杨岸。"[①] 由此,透过文人骚客的笔墨,我们可知筝在唐代的普及程度之高是其他朝代不可比拟的,真可谓无人不知、处处留声。《全唐诗》真实地记录了唐代筝乐空前繁荣的史实,据统计有八十余位诗人曾写过筝,咏筝诗有一百首之多。

筝在皇亲贵胄以及文人雅士中的普及有其深层的政治和社会原因,而筝乐在民间的广泛流行才是筝普及的关键。在现存史料

① 《全唐诗》,上海古籍出版社1986年版,第1364页中。

中,唐代诗歌虽然只记录了几个普通人家弹筝的例子,但这足以表明当时筝在民间的生命力。随着社会的繁盛发展,文化也渐趋成熟,唐代文人思维活跃,描写的物象更加多元,他们关注的焦点不再仅仅停留在上层社会,更多的是普通人的平凡生活,因而给我们留下了许多具有史料价值的文学作品。今天,我们通过研读唐诗中民间弹筝的女子,可以推断筝在唐代民间的普及性,了解其演奏范围和表演频率,进而了解筝乐在唐代整个社会群体中的普及程度。

　　一般而言,筝在民间的普及主要靠民间艺人、普通筝手以及流落民间的宫廷乐伎。普通筝手大多为普通人家的女子,她们弹筝完全出于兴趣爱好,想弹就弹,比较自由。民间艺人除了对筝的喜爱外,还要为了营生而弹筝,演奏时间和地点就没那么自由了。部分宫廷乐伎后来由于各种原因流落至民间,他们中有些人有时为了生存需要也会出来献艺。在这三者中,宫廷乐伎和民间艺人的技艺从某种程度上要高于普通筝人,但三者共同促进了民间筝乐艺术的发展。

第六节　唐代的筝谱与筝曲

　　作为我国较为古老的乐器,早在春秋战国时期,筝可能就已经出现在华夏大地上了,因为最初盛行于秦,所以后人称之为秦筝。发展到唐代,筝受到了统治阶级的高度重视和由衷喜爱,从而跻身于唐代主要乐器之列。唐代的统治阶级大多具有较高的艺术修养,

他们不但能够听筝、赏筝，而且也乐意习筝、弹筝。上层统治集团的加盟使筝乐器在唐代音乐文化史中具有举足轻重的地位，也大大地促进了筝乐艺术的发展，使筝乐器的形制变得更加精良，演奏技巧日臻完善。

唐代是中国古代音乐发展的全盛时期，琴谱系统已经比较完善了，既有古琴谱、琵琶谱、筝谱等中原乐谱，还有一些外来音乐的乐谱，如胡乐谱。其中筝谱这一谱式自成体系，并且一直流传至今。唐代诗人王仁裕在《荆南席上咏胡琴妓二首》中就是描写的十三弦筝，二五是这种筝的弦位和谱字。

当下，国内外专家学者对唐代音乐的研究，大部分都以敦煌石窟和传入日本的唐代音乐为基础，如琵琶《敦煌乐谱》，筝谱《仁智要录》，笛谱《博雅笛谱》和《龙笛谱》等。这些乐谱都是现代人难以理解的古代音乐，因此目前有一群学者致力于对这些古代音乐的解读。《仁智要录》是日本著名的古代筝谱集，共 12 卷，由藤原师长编著，其中有三十多首唐代筝曲，这一筝谱已被许多学者和专家进行研究和解读。

在对唐代筝谱的研究中，最大的贡献是对古谱的解释，叶栋是其中的典型代表，他的《唐传筝曲和唐声诗曲解译——兼论唐乐中的节奏、节拍》一文就对唐代的筝谱进行了解译。另一个重大研究成果是发现有的乐曲如果填充同名唐诗就可以演奏或演唱。这一惊人的发现，引起了国内外音乐行业的普遍注意。另外，编成于日本镰仓时期的《类筝治要》的谱式，与唐代筝曲非常相似。文章对《仁智要录》中的唐传筝曲，分别介绍了其作者、作品背景、演奏的调式和调性等。叶栋的另一著作《唐乐古谱译读》是一部翻译唐代乐谱的书，主要研究和解译《敦煌曲谱》《仁智要录》等古谱。通过深入研究，叶栋发现唐乐不是五声音阶，而是七声音阶，同时

还有独特的半音变化。唐代乐曲的体系相对完备，有完整的节奏、方式体系，甚至有完整的记谱法。这些重大发现对于研究唐代音乐乃至中国音乐史都具有重要的价值。还有一些研究者对筝谱的其他领域进行研究，如赵毅、徐桦《以琴歌、筝歌为表现形式的弹唱曲探微》一文，通过梳理相关音乐文献，得出筝曲的表现形式主要有"以腔融辞""以辞和曲"两种类型，并进一步指向实践，论述了琴歌筝曲"声""韵"在实际演奏时的具体变化。

唐代很多筝曲的出现，从侧面反映了筝乐在唐代的繁荣程度，标志着弹筝技艺的高度发展。唐代的文学和艺术在中国历史上可谓登峰造极，两者相互影响，促使诗歌和音乐更加紧密地结合在一起。唐乐的研究离不开唐诗的研究，《全唐诗》中就收录了大量的唐代筝曲作品，总共发现咏筝诗百余首，这对我们研究唐代的筝曲来说无疑是宝贵的材料。

《仁智要录》中的唐代筝曲有《凉州》《玉树后庭花》《春莺啭》《王昭君》《平蛮乐》《邮宁》《轮台》《千秋乐》《采桑老》《苏莫者》《剑器浑脱》《想夫怜》《回忽》《扶南》《青杨柳》《甘州》《贺殿》《菩萨·道行》《柳花园》《地久》《登天乐》等。

唐诗中的筝曲有《别鹤操》《乌夜啼》《升天行》《潇湘月》《伊州》《梁州》《黄钟》《想夫怜》《白纻》。

下面对重要乐曲进行介绍：

《凉州》（《梁州》）：是西凉府都督郭知运进献给宫廷的，后来发展成为大曲。顾况的《李湖州孺人弹筝歌》一诗就描写了李湖州妻子弹奏《梁州》筝曲的情形。白居易《秋夜听高调凉州》有这样的诗句："促张弦柱吹高管，一曲《凉州》入沉寥。"诗人认为填入筝谱之后的唐诗的曲调慷慨高亢，给人以旷远明朗之感。

《玉树后庭花》：一般认为是陈后主陈叔宝所作，曲名源自歌

中"玉树后庭花，花开不复久"一句。属于吴声歌曲。因为陈叔宝在位时间短暂，只有短短七年左右时间，后兵败被俘而死于洛阳，所以这一乐曲被后世贴上了"亡国之音"的标签。不过，盛唐时期这一乐曲发展为教坊舞曲和大曲。张继《华清宫》中写道："玉树长飘云外曲，霓裳闲舞月中歌。"诗中的"玉树"即指《玉树后庭花》，"霓裳"则指的是《霓裳羽衣曲》，《霓裳羽衣曲》属于唐朝大曲，是唐代歌舞的巅峰之作，"玉树""霓裳"对举，可见两者都是唐代的大曲精品。在晚唐杜牧的《泊秦淮》诗中也有记载："商女不知亡国恨，隔江犹唱后庭花。"不过杜牧认为其为亡国之音，是对当时政局的隐喻。

《春莺啭》：唐代舞曲。关于这一舞曲，有一个美丽的传说，这在《教坊记》里记载得很清楚："高宗晓音律，晨起闻莺声，命乐工白明达写之，遂有此曲。"据说，某天早晨，唐高宗李治听到黄莺的叫声，觉得非常婉转动听，于是让乐工白明达模仿鸟鸣声作曲，又按照歌曲编配相应的舞蹈，再配以伴唱。此外，《唐音癸签》中也有《春莺啭》的记载，由此可见这首曲子在唐代应该是比较有影响力的一首歌舞曲。王仁裕在《荆南席上咏胡琴妓二首》中写道："二五指中句塞雁，十三弦上啭《春莺》。"元稹在《筝》一诗中写道："火凤有凰求不得，春莺无伴啭空长。"这两诗中的"春莺"都指《春莺啭》这一舞曲。根据《仁智要录》的记载，《春莺啭》属于大曲，共由六个部分组成，即《游声》《序》《飒踏》《入破》《鸟声》《急声》。现代学者叶栋对它进行解译并填配了同名唐诗。

《酒胡子》：也叫《醉公子》，或是《醉翁子》，唐代教坊曲，据说是唐代开元年间的艺人所作。这首曲子在唐代经常作为宴饮场合的伴奏。"醉公子"，顾名思义，就是对沉迷于酒色之中的富家公子哥儿的称呼，带有明显的贬义色彩。《醉公子》这首诗生动写出了

喝醉酒的富家子弟的丑态："谁人扶上马，不省下楼时。"这首诗能填入筝曲弹唱。

《回怀乐》：又名《回婆波乐》，北魏时期就已经存在了。回波是指"曲水流觞"的古代习俗。这是古代的一种非常有趣的传统习俗，最早在西周初年就已经出现了，主要在民间流传。这一习俗的具体流程是这样的：在每年夏历三月上巳日那一天，人们先举行祛灾除恶仪式，然后开始游戏。先在上游放好酒杯，然后人们分坐到河岸两边，等待着顺流而下的酒杯，当酒杯流至自己面前时，就取杯饮酒，据说可以除祸免灾。这一习俗后来受到文人墨客的青睐，演变成为一种诗酒唱和的雅事。唐代李景伯有《回波辞》一诗："回波尔时酒卮，微臣职在箴规。"此诗能填入商调筝曲。

《伊州》：属于商调大曲。关于其名字的来源，《新唐书·礼乐志十二》有这样的记载："天宝乐曲，皆以边地名，若《凉州》《伊州》《甘州》之类。"可见，此乐曲是以边塞的地名命名的，是天宝年间流行的乐曲。据《唐音癸签》记载，此乐曲为西凉节度使盖嘉运进献。唐玄宗听完乐曲后，觉得非常美妙，就命令教坊演奏，据说重复演奏了五天。后来又经过梨园艺人的加工润色，成为宫廷宴乐大曲，后来又广泛传播到各地的青楼妓馆、茶肆酒楼之中。温庭筠《弹筝人》中写道："钿蝉金雁今零落，一曲伊州泪万行。"可见这一乐曲的艺术感染力。吴融《李周弹筝歌》说："只如伊州与梁州，尽是太平时歌舞。"这可以说明《伊州》和《梁州》都是太平时期演奏的歌舞乐曲。从这些诗句可知，《伊州》乐曲在唐代可以在填词后用古筝来演奏。

《想夫怜》：是南北朝时期流传下来的传统乐曲，最初叫《相府莲》，后因声相讹而为《想夫怜》或《想夫恋》。由题目可知，此曲调是表达思妇对丈夫的思念之情，曲调比较哀婉感伤。唐诗中

多有记载，据说最初为歌曲，后来才被改为筝曲流行于世。如在李涉《听多美唱歌》一诗中有"一曲梁州听初了，为君别唱想夫怜"，顾况的《李湖州孺人弹筝歌》有"上阳宫中怨青苔，此夜想夫怜碧玉"。曲调采用低沉暗淡的羽调式旋律，加上大七度不协和音的频频出现，使得整个乐曲确有哀怨凄切之感。

《长命女儿》：又名《长命西河女》《薄命女》，唐代的教坊舞曲，属于羽调曲，据说是唐初期作品。虞世南《琵琶赋》："少年有《长命》之词，倡女有《可怜》之调。"可见此曲最初可以使用琵琶演奏。关于这一乐曲，《乐府杂录》里记载了这样一个故事：唐代宗大历年间，有一个乐工创作了一首新的乐曲，命名为《长命西河女》，并且如果加减乐曲的节奏，其曲调就会新颖而美妙。代宗先让将军韦青把把关。这个韦青虽是个武将，但十分精通音律，因此很受唐代宗的器重。韦青就让他的姬妾张红红躲在屏风后面听乐工演奏。这个张红红是随着父亲卖艺时被韦青看中，后传授其音律知识。张红红非常聪颖，乐曲经常是一学即会。张红红于是在屏风后面用小豆记录此乐曲的节拍。乐工演奏完毕，韦青就让张红红试着弹奏，居然没有一处错误。乐工大为惊讶，因为乐曲中有一个音节不够稳定，但是却能被张红红纠正了。据说，这一乐曲在当时流传甚广。

《水调子》：一种曲调名，又名《水调》，属于商调曲，应该源于隋朝。据说隋炀帝在开凿汴渠成功后，自己创作了这首《水调》。王昌龄的《听流人水调子》一诗就是写自己在贬谪途中听筝乐《水调子》而引起的感伤之情。诗歌结尾将"鸣筝"之幽微低沉、"客心"之惆怅郁闷和"千重万重雨"之惨淡秋景紧密交融，催生出"泪痕深"之无尽的凄凉哀婉之情。从中可见筝乐强烈的艺术感染力与表现力。

《黄钟》：这应该是唐代的一种大乐舞。黄钟最初是一种乐器，声调特别洪亮。岑参《秦筝歌送外甥萧正归京》一诗中出现过这一乐曲名："红亭水木不知暑，忽弹黄钟和白纻。"《白纻》是一种舞曲，最初产生于三国吴地，大致到晋代便成为宫廷舞曲了。有很多歌辞描述这一舞曲，重在刻画舞女的舞姿和体态。《白纻》《黄钟》对举，可见，《黄钟》也曾是一种舞曲，但文献记载不足。

《升天行》：关于这一乐曲的文献记载非常不足。我们只能从现存文献的只言片语中找到些许蛛丝马迹。南朝陈顾野王的《筝赋》这样写道："始掩抑于纨扇，时怡畅于升天。"[1]可见《升天行》早在魏晋南北朝即已出现，后一直延续至唐代。李白的《春日行》描写了宫廷演出筝曲《升天行》的情景："春日吹落君王耳，此曲乃是《升天行》。"据此可知，《升天行》这一筝曲在唐代应该受到了皇亲国戚、文人墨客的青睐，比较流行。《仁智要录》中也记载有筝曲《登天乐》，可能就是《升天行》。

借助唐诗，我们发现筝乐在唐代得到了长足发展，进入了其成熟巅峰期，其在制作工艺和艺术内涵等方面都达到了一个全新的高度。因为制作工艺的日趋完善，筝更能准确细致地表情达意。古代乐论《乐记》早在两千多年前就指出了音乐和人类情绪之间的联系，认为"凡音之起，由心生也"[2]。可见，乐音源于演奏者的心声，具有真情实感的乐音可以和听众产生共鸣。同时，这种追求真实情感的演奏方式也必定会使乐曲效果更加完美。具体而言，筝乐可以表达如下情感。

离愁别绪。每个时代都有因各种原因背井离乡的人，他们或

① 〔清〕陈元龙:《历代赋汇》,凤凰出版社 2018 年版,第 703 页。
② 〔清〕阮元:《十三经注疏》,中华书局 1980 年版,第 1527 页上。

谋求生计，或戍守边疆，或游山玩水，或探访亲友。不管出于什么原因，漂泊无定的生活总会引发客居异乡的人的思乡念亲之情，甚至也会产生"人生如寄"之感。唐代筝乐演奏能够很好地演绎这种情绪，从而引听者入心入情。

悲伤哀怨。钱锺书先生说："奏乐以生悲为善音，听乐以能悲为知音。"[①] 因此，上乘的音乐往往以悲伤、哀怨为主旋律。由于人们崇尚悲情之审美趣味，筝历来有"哀筝"之雅称，擅长表现悲戚哀伤之情调。唐代筝乐描写中经常会出现女子这一形象，并书写其飘摇不定、忧思愁苦的命运，通过繁杂多变的乐音把她们缠绵幽微的爱恋和哀怨表现得酣畅淋漓。

淡然自适。唐代虽然政治昌明、经济发达、思想开明，但还是有很多仕途失意的文人。他们清高倨傲但命运多舛，他们文采斐然却时运不济。在颠沛流离的困顿现实里，他们只能选择自我调适、情感转移，最终在吟诗作赋中自我宽慰。筝作为打通人类情感的载体则成了他们的精神寄托。筝乐高雅古朴、优美缠绵的特色自然可以缓和失意文人的种种复杂情绪，使其在惆怅忧郁之后渐趋"淡然"。

愉悦快意。通过不断的流传及演变，"哀筝"逐渐形成了两种相反的风格特色：华美柔和、阳刚明艳。其节奏富于变化，其旋律轻缓细柔。这样一种明丽的风格特别适合宾主之间促膝谈心的场合，置身于这样的音乐情境之中，主客之间自然身心愉悦、交谈甚欢。所以唐代宴饮筝乐大都令人愉悦欢欣。

通过以上分析，我们不难发现，唐代筝乐表达的情感丰富多样，其表现方式也是灵活多样的：或宏大或细腻，或直接或间接，这

① 钱锺书：《管锥编》，中华书局 1979 年版，147 页。

不断促进筝乐艺术水平的提高,也有助于人们更深层次地体悟筝乐的美学意蕴,从而更牢固地树立了筝乐在中国音乐史上的重要地位。

第七节　唐代筝诗

唐代是我国历史上经济最为发达的朝代之一,在满足了生存的基本需求之后,越来越多的人开始追求精神需求,这就促使唐代文化艺术不断发展,从而攀上高峰。作为文化艺术的代表,诗歌和音乐在这一时期获得了极大发展。大量优秀诗歌作品纷纷涌现,各类传统乐器也日臻完善。唐诗作为我国重要的文化瑰宝,在整个世界范围内都具有极大的文化影响力。唐代诗人不但刻画自然、抒写性灵,还把眼光转向了音乐艺术,从而形成了诗和音乐完美结合的产物——音乐诗,筝诗则是其重要的组成部分。筝诗最初在南朝梁陈时期产生,后逐渐发展,至唐代蔚为大观。唐代诗人在前代先贤的创作基础上,进一步拓展了这一题材,创作了大量筝诗作品。这些筝诗作品具有丰富深刻的思想内涵以及高超非凡的文学价值和艺术价值,是唐代留给人类的宝贵财富。

在中国历史上,隋唐时期是一个文化高度繁荣的时期,其繁荣程度甚至令世界瞩目,特别是唐代,可以说是当时最繁荣的国家。唐朝建国后,统治者推行一系列开明开放的民族政策,许多少数民族开始学习华夏文化,这就促进了各民族之间的交流和融合。因此,异域他邦的各种优秀文化纷纷传入中原地区,不断与中原文化

产生碰撞和融合。唐朝的文化圈愈加扩大，囊括了东亚的全部地区，并辐射至中亚地区。作为文化的核心要素之一的音乐文化也迅速发展，唐代的音乐文化扩散至西域及周边少数民族地区，同时也吸收了域外音乐文化的精髓而获得高度发展，构建了独具特色的唐代音乐文化体系。

在唐代音乐文化体系中，筝乐文化是极其重要的一部分。筝在这个时期的发展可谓空前绝后，成为唐代音乐文化中最为耀眼璀璨的明珠。筝的普及范围极广，上至皇宫别苑，下至勾栏瓦肆，人们听筝、弹筝，成为一时风尚。因为人们对筝的推崇，筝乐不断发展并渐趋成熟。在这一时期，筝器制造工艺愈加精良，筝曲创作和筝艺演奏水平都飞速提高。唐代开放的政治思想浇灌了文学创作，诗人们取材愈加灵活，把创作视野转向高度繁荣的音乐领域，至此，文学和音乐两大艺术碰撞出火花。乐器及其演奏活动成为诗人们赞美、吟咏的对象，形成了别具一格的筝诗，在唐诗乃至整个唐代文化中熠熠生辉。

在《全唐诗》中，我们发现一百三十多首涉筝诗歌，这些涉筝诗告诉我们：筝乐器运用范围广泛，各种场合都有其身影，如宫廷宴饮、士大夫聚会、秦楼楚馆等；筝乐器演奏者形形色色，皇族宗亲、文人隐士、闺阁妇女、街头艺人等。人们或弹筝以自娱，或弹筝以谋生，处处可闻筝声。

唐代筝乐之所以如此普及，源于其与众不同的音乐审美特性，其既具有"雅"的美学内涵，又具有"俗"的美学因子。"雅"与"俗"的完美融合使其既上得了朝堂，也下得了民间。唐代筝曲在继承前代筝乐风格的基础上继续发展创新，其中包括具有"龟兹风格"的乐曲《伊州》《火凤》《苏合香》《团乱旋》《太平乐》《剑器浑脱》等，又在传统的风格基础之上，积极吸收融合不同区域、不同民族

的风格元素创造出新的作品,如《回杯乐》《迎君乐》《春莺啭》等。这些筝曲,既包括传统雅乐,也包括民间俗乐,一些俗乐融入了少数民族的音乐元素,也糅合了西域音乐风情,在唐代十分流行。

为什么筝能够做到雅俗共赏呢?可以从其形制及其演奏技法中找到答案。唐代流行"郑声",喜欢节奏欢快明朗以及音调的高亢激昂。因此,唐流行的筝,大多为十三弦筝,这种形制的筝身量宽大,因而共鸣箱较大,而共鸣箱的大小会对音量和音色产生重大的影响。一般而言,共鸣箱较大,音量就较大,音色也比较清脆明亮。从演奏技法看,筝具有丰富多样的演奏指法,不同的指法可以弹奏出不同的乐音,丰富多样的乐音自然能够形成变化多端的旋律,筝乐器的这一特点与俗乐的内在特质自然吻合。除此之外,因为雅乐比较典雅纯正,不如俗乐灵活多变,因此对音域和旋律的要求不太高,这就使得筝也能演奏雅乐,即所谓"雅曲既阕,郑卫仍修"[1]。所以在唐代,筝乐广受喜爱,尤其是文人雅士,不但听筝、弹筝,还把筝写进自己的作品里。这些筝诗可以从以下几个方面进行解读。

一、唐代筝诗中的审美感受

筝乐器的音色因其形制的优越而具有多样性,可以塑造不同的审美感受。分析鉴赏唐诗中的筝诗,可以解读唐代人不同的听觉审美体验。纵观唐代筝诗,诗人在概括自己的审美感受时大多会用一些单音节词,例如"清""繁""曼""娇""新""哀"等。下面将逐一进行分析。

[1] 〔清〕侯瑾:《筝赋》,《历代赋汇》,凤凰出版社 2018 年版,第 2629 页。

（一）清

在唐代筝诗中，诗人经常用"清"字来形容筝的音色，这样的例子不在少数，这是因为诗人们感受到了筝的乐音的清脆、清冷的审美特质，所以称这种乐音为"清音"，也因此将筝称为"清筝"。如：

> 清筝向明月，半夜春风来。①
>
> 清筝何缭绕，度曲绿云垂。②

清，本义指水的清澈，强调其没有杂质、纯洁干净的状态，后引申指其他液体以及气体的纯净，进而引申为清爽、清静、高洁等含义。这两句诗中的"清"，指乐音的清脆激越或清澈冷冽，这是筝的音色特点之一。筝乐的这种审美特质某种程度上契合了诗人们高洁自傲的内心世界。

（二）繁

繁，有多的意思，用来形容乐声，就是说筝的乐声繁复，这正体现了筝乐节奏曲调复杂多变的特点：

> 纤指传新意，繁弦起怨情。③
>
> 临风听繁丝，忽遽闻再更。④

阅读上述两句诗，我们可以发现，筝乐具有"繁"的特点，这种"繁"可以指筝弦数量的繁多以及筝曲节奏的繁复。这一特点符合当时人们在音乐欣赏方面的需要，诗人在写作的过程中，也抓住了这个特点，这就可以表达诗人以及弹筝者复杂细腻、百转千回的心绪。

① 〔唐〕王昌龄：《古意》，《全唐诗》，中华书局1980年版，第1422页。
② 〔唐〕李白：《邯郸南亭观妓》，《全唐诗》，第1825页。
③ 〔唐〕张九龄：《听筝》，《全唐诗》，第592页。
④ 〔唐〕张籍：《祭退之》，《全唐诗》，第4302页

（三）曼

曼，有舒展、柔美的意思。筝乐里的曼声，指的是一种舒缓柔和、细润绵长的声音，体现了筝乐的典雅细腻。如：

晓怨凝繁手，春娇入曼声。①

唐代社会稳定，人民幸福指数相对较高，因而大多数时候内心比较平和，筝的这一美学特质正迎合了这一现象，诗人们则通过他们的妙笔将这一情绪诉诸笔端。

（四）娇

娇，本来是美好可爱的意思，后来引申为柔弱娇嫩的意思。用在筝乐上，指声音的轻柔和谐，这需要通过弹奏力度的把控来完成，这种轻柔乐音和刚健的乐音恰好相反，能给人带来快乐平和的审美体验。如：

猿苦啼嫌月，莺娇语诿风。②

冰雾怨何穷，秦丝娇未已。③

通过以上分析，我们可以发现，筝的乐声既能让人产生舒缓柔和的"曼"的审美感受，也能让人获得温润柔美的"娇"的审美愉悦，这些是可以通过弹奏力度的大小、速度的快慢来实现的。

（五）新

确切地讲，这个词语所表现的筝乐的"新"的特点是建立在和古曲的"旧"相比较的基础之上的，实际上指的是新创造的或之前没有听过的筝曲。如：

新曲帐中发，清音指下来。④

① 〔唐〕王湾：《观擖筝》，《全唐诗》，中华书局 1980 年版，第 1170 页。
② 〔唐〕白居易：《筝》，《全唐诗》，第 5134 页。
③ 〔唐〕李商隐：《和郑愚赠汝阳王孙家筝妓二十韵》，《全唐诗》，第 6237 页。
④ 〔唐〕李峤：《筝》，《全唐诗》，第 709 页。

年将六十艺转精，自写梨园新曲声。[①]

唐代筝乐流行，自然需要推陈出新，为了满足听筝人的欣赏需求，筝人们不断创作新的筝曲。因此，唐代的筝曲是非常多的，而这种"新"的特性才是筝乐最为关键的属性，也是筝乐得以持续传播的重要原因。筝乐的新曲、旧曲交相弹奏，乐声的繁复多变、刚柔相济的特点，带有时代的特色，也契合了当时人们的审美理想，因而促进了筝乐的繁荣发达。

(六)哀

纵观唐代筝诗，形容听觉感受最多的词语还是"哀""苦""悲"等，这些词语表达的情绪通常是哀婉、低沉的。如：

座客满筵都不语，一行哀雁十三声。[②]

抽弦促柱听秦筝，无限秦人悲怨声。[③]

筝乐以其自身音韵的哀美成为人类表达悲情的绝妙载体，其可以表达悲伤、哀愁、思念等种种情愫。这种悲情之美流淌在诗作的字里行间，也流进了听筝人的心田，促使其生发出人生苦短、壮志难酬、忧思难遣等悲哀的感受。

综上可知，筝乐器具有绚烂多姿的音色，带给筝乐欣赏者的审美感受也是复杂多样的，这样丰富多样的音色特点使其成为雅俗兼具的流行乐器，受到了各个阶层的普遍喜爱。

二、唐代筝诗的类型

根据唐代筝诗内容上的差异可以将其分为两类。

① 〔唐〕吴融：《李周弹筝歌》，《全唐诗》，中华书局 1980 年版，第 7899 页。
② 〔唐〕李远：《赠筝妓伍卿》，《全唐诗》，第 5936 页。
③ 〔唐〕柳中庸：《听筝》，《全唐诗》，第 2876 页。

（一）重在状物

唐代筝诗所状之物，可以是古筝本身，也可以是其所奏之乐，据此我们可以把筝诗分为两类：吟咏古筝为主的筝诗和表现筝乐为主的筝诗。以下将对两种不同的表现对象分别论述：

1. 展现古筝精良制艺

随着时代的发展和人们审美品位的不断提高，筝的乐器形制也在不断完善。唐代诗人敏锐地捕捉到了这一点，他们在诗歌之中毫不吝惜使用优美的语言描摹赞美筝的形制。品读这些描写筝的诗句，我们可以从多个方面了解唐代筝乐器的形制、制作工艺以及纹饰方面的特点。

首先，阅读唐代筝诗，可以让我们了解唐代筝的形制。

唐诗中筝的形制主要涉及古筝筝体、弦制、制作材料与弹奏工具四方面。我们通过对唐诗中关于古筝描写的相关诗句，可以非常容易考察和分析出唐代筝的形制。第一，是对筝体的相关描写。关于这一部分内容，唐诗中的相关记载甚少，难以收集到有效的资料。为了保证严谨的研究与分析，在此处选择了离唐朝较近的魏晋时期，以傅玄所撰的《筝赋》中对筝体的相关描写作为唐代筝制的参考。傅玄写道："筝者，上圆象天，下平象地，中空准六合……"[1] 从这些文字中可以看出，当时筝的面板整体的形状是呈弧形的，而筝的底板与现代相似，都是平直的状态。在筝的筝面上以相等的悬距来安排筝弦的具体位置，并在每一条筝弦下面都布置了筝柱。从中我们可以推断晋代筝体与当代古筝别无二致，而唐代距离更近，所以可以得出结论，唐代筝的形体与《筝赋》中的描写大致相同。第二，是筝的弦制。在唐诗中有许多关于筝的弦

[1] 〔清〕严可均：《全上古三代秦汉三国六朝》，中华书局 1965 年版，第 1716 页。

制的相关记述，可知当时唐代筝的弦制，还是以十三弦为主的，但是依然存在着部分十二弦筝。第三，制作筝体与筝弦的材料。唐代制作筝体与筝弦的材料也能从许多诗句中直接获悉，因为唐代诗人在撰写诗词的过程中，非常喜欢使用指代的方式来增加诗句的文化内涵，并起到附和韵脚的作用。例如"寒苦不忍言，为君奏丝桐"一句中的"丝桐"就是筝的指代词汇，从这一词汇中可以看出唐代筝体的制作材料为桐木，用桐木制筝的传统工艺也一直沿用至今。同时也可以看出筝弦的材料主要以丝为主。但是在其他诗句中也有对另外的筝弦材料的记载，例如还有一种用鹍鸡筋制成的筝弦，如刘禹锡的《冬夜宴河中李相公中堂命筝歌送酒》："朗朗鹍鸡弦，华堂夜多思。"这就表明唐代制作筝弦的主要材料还有鹍鸡筋。遗憾的是，古筝发展至现在，已经很少见到以鹍鸡筋作为筝弦制作材料的工艺了。有趣的是，在唐朝时期，人们喜欢将筝弦进行染色，这一习俗是当今筝文化中非常少见的。唐代对筝弦染色的颜色可考的主要是红色，如"玉轸朱弦瑟瑟徽，吴娃徵调奏湘妃"[1]"西园杨柳暗惊秋，宝瑟朱弦结远愁"[2]。通过分析，在唐朝时期，人们将筝弦进行染色的主要原因包括以下两点，一是为了提高筝乐器的整体美观程度，增强筝乐器弹奏过程中的视觉效果；二是还可以增强醒目程度，听众的注意力能被更好地吸引。第四，古筝的弹奏工具。为了使筝音更加美妙动听，人们在弹奏时还使用义甲来改变筝的音质。据考证，筝的弹甲在唐代就已出现，杜甫的《陪郑广文游何将军山林十首》"银甲弹筝用"、李商隐的《无题二首》"十二学弹筝，银甲不曾卸"，从这些唐诗中描述的甲片可以看出唐

① 〔唐〕白居易：《听弹湘妃怨》，《全唐诗》，中华书局1980年版，第4948页。
② 〔唐〕刘沧：《寄远》，《全唐诗》，第6797页。

代已经要求筝人使用假甲,也就是义甲来进行演奏。自此之后,义甲作为筝乐弹奏的主要辅助工具一直流传至今。

其次,阅读相关筝诗,我们可以对唐代古筝及其部件的美称有所了解,如:

> 明月照人苦,开帘弹玉筝。①
>
> 银筝夜久殷勤弄,心怯空房不忍归。②
>
> 锦筝银甲响鹍弦,勾引春声上绮筵。③

从以上诗句可以看出,在唐代,筝除了可以根据制作材质来称呼外,还有"玉筝""银筝""锦筝"等美称,这些称呼都指向了筝的装饰,足以见得当时筝的装饰材料是十分华贵的。且不仅筝身,筝上的各个部件也制作得十分精细,所用的材料都极为考究,一些筝诗也着重表现筝的局部,也就是筝柱和筝弦。这是整个筝乐器中最为重要的两个部件,也是最容易被观察到的,故而诗人在诗中对它们进行了重点描绘:

> 鸣筝金粟柱,素手玉房前。④
>
> 夜风生碧柱,春水咽红弦。⑤

从上述诗句中可看出,唐代用来制作筝柱和筝弦的材料也不尽相同,可见这两种部件的重要性,同时也可以看出唐代人的审美品位,这就促使制筝工艺越发细腻精巧,装饰也越加精美绝伦。这样,听筝人不仅可以欣赏筝乐之曼妙,感受弹筝技艺之高超,同时也可以直观感受到筝之精美,从而获得视觉、听觉的双重享受。除

① 〔唐〕常建:《高楼夜弹筝》,《全唐诗》,中华书局 1980 年版,第 1458 页。
② 〔唐〕王涯:《秋夜曲》,《全唐诗》,第 2876 页。
③ 〔唐〕唐彦谦:《无题十首》,《全唐诗》,第 7668 页。
④ 〔唐〕李端:《听筝》,《全唐诗》,第 3280 页。
⑤ 〔唐〕张祜:《筝》,《全唐诗》,第 5812 页。

此之外,诗人们还由此及彼展开联想,将筝柱和大雁联系起来,这个比喻在唐诗中不在少数,如:

　　雁柱虚连势,鸾歌且坠空。[①]

　　飞雁一行挑玉柱,十三弦上语嘤嘤。[②]

　　为什么诗人将筝柱比作大雁呢? 这可以从单个筝柱形状、筝柱排列形状以及筝柱可以自由移动的特点中找到答案。只要仔细观察单个的筝柱形状,我们就可以发现,其很像张开翅膀飞行的大雁。从筝柱的排布看,很像排成"一"字形飞行的雁群。同时,在演奏的过程中,为了调整音调,常常移动筝柱,像极了雁群飞行时不断调整队形的样子。这一形象的比喻,可见诗人观察的细致入微,他们把对筝的喜爱和欣赏倾注在这些细节描写之中。

　　总之,唐代筝诗在描绘乐器本身的特点时,不仅展现其材质之精良,也表现整体之精美,还细致描摹其部件之精巧,体现了唐代诗人观察的深入细致,也倾注了他们对筝的喜好。而这些描写筝的文字,具有很重要的史料参考价值,有利于后人研究唐筝的制作工艺并进一步完善筝的形制。

　　2. 歌咏优美的筝乐

　　筝诗不仅详尽展现了筝的精美的形制及制作工艺,还运用各种修辞手法,使其承载一定的文化内涵,以此来展现筝乐的扣人心弦、优美动听。美妙的筝乐如同生活,可以似山间流水一般,叮咚作响、清脆悦耳; 也可以如同林中鸟鸣一样,啾啾有声、婉转动听。当然,筝乐的美离不开弹筝人演奏技法的精妙,这个在前文已有论述,此处不再赘述。

① 〔唐〕鲍溶:《风筝》,《全唐诗》,中华书局 1980 年版,第 5531 页。
② 〔唐〕白居易:《新艳》,《全唐诗》,第 4658 页。

以上这两类筝诗,都可以称之为咏物诗,它们可以赞美筝材质的珍贵,也可以描摹筝整体的精美,也可以追溯筝的起源以及与筝相关的历史人物,还可以对筝乐的优美以及弹筝技艺进行描绘。这些都可以真实地反映唐代筝的特点。

(二)旨在抒情

这些咏筝诗,既可以吟咏筝本身以及与筝有关的人和物,也可以借筝抒情、托筝言志,这样就可以表达更加深刻的思想情怀,这种筝诗具有非常重要的艺术价值和审美价值。筝乐抒发的情感复杂幽微,我们大致可以归为三类:表现宴饮之乐,描写爱情,抒发离愁别绪。

下面分别论述这些表达不同情感的筝诗。

1.表现宴饮之乐

作为代表唐代风尚的乐器,筝受到了各个阶层的喜爱。在皇宫别苑、秦楼楚馆的宴饮场合,筝的伴奏助兴都是不可或缺的。在这些场合里,筝主要供听众们欣赏娱乐。筝诗中关于筝乐表演的大部分作品都和宴饮有关,诗中往往会描写听筝的场合,记录轻松愉悦的宴饮场面,从而营造出一种歌舞升平的欢乐氛围。如皎然的《观李中丞洪二美人唱歌轧筝歌》中的"夜静酒阑佳月前"一句就营造出了这样的气氛:月明星稀,夜色正浓,万物沉寂,清风徐徐,室外一片静穆,而室内灯火通明、欢声笑语,诗人用室外的寂静反衬室内热闹的氛围。再如刘禹锡的《冬夜宴河中李相公中堂命筝歌送酒》一诗的题目就可以看出筝歌是为了助酒兴的,另外诗中描写帘外雪深的景象以及宴席中宾主微醉的模样,都说明宾客欢饮达旦,情谊浓厚,心情舒畅。这些筝诗记录了唐代诗人们多姿多彩的娱乐生活,也展现了他们经济富足、生活优渥的一面。当然,这类描写宴饮之乐的筝诗,自然也会描绘筝乐及筝人,如弹筝人的

温婉形象及高超技巧,筝曲的新颖别致、曲折繁复,筝乐的艺术感染力等都是诗人重点描摹的地方。

2. 描写爱情

在借筝言情、以抒情为主的筝诗中,以爱情为主题的筝诗占据的比例较大。这类爱情诗极具特点,是唐代筝诗中非常精彩的一类。表现女子曲折复杂的爱情心理是这类筝诗最大的特点。其中既有对暗恋对象的痴迷,也有对羁旅在外丈夫的思念,还有对负心人的幽怨之恨,这种种复杂感情是那么细致入微、真切感人。诗人以筝寄情,筝便成为一种异常可爱的媒介,自然传达出种种敏感细腻的爱情心理。曲折幽微的筝乐便和难以诉说的情感合二为一,主人公的悲欢离合都寄寓在筝乐的风格变化之中。这一类的爱情筝诗独具风味,具有极高的美学价值。李端的《听筝》,刘禹锡的《伤秦姝行》,元稹的《筝》《春词》等,都属于这种独特的爱情筝乐诗。

3. 表达离愁别绪

离愁别绪,是文学永恒的主题,也是唐诗中常见的主题,更是唐代筝诗中不可或缺的主题,这类诗的写作模式有其共性:先是听到筝声,然后心中的愁绪被筝声唤醒,接着在听筝的过程中,这种离愁别绪更加浓厚。下面两首诗歌就是这样的例子:

　　　玉柱泠泠对寒雪,清商怨徵声何切。谁怜楚客向隅时,一片愁心与弦绝。①

　　　十二三弦共五音,每声如截远人心。当时向秀闻邻笛,不是离家岁月深。②

① 〔唐〕杨巨源:《雪中听筝》,《全唐诗》,中华书局1980年版,第3763页。
② 〔唐〕薛能:《京中客舍闻筝》,《全唐诗》,第6514页。

两首诗中的"楚客""离家"一出，羁旅的主题立显，一股浓重的愁思便于字里行间淌出。两首诗虽然都表现了远离家乡的愁绪，但又有细微差别：杨巨源的筝诗直接细致描绘了筝声的凄切，这凄切的筝声使人沉郁消极，直接触发了内心深处的悲情和忧思，怎一个"愁"字了得！相比之下，薛能的筝诗重在通过比喻和对比的表现手法来凸显这种愁绪：筝音声调之低沉悲凉一如"远人心"之凄凉哀婉，向秀之闻筝不悲，只是离家时日不长。而诗人离家渐远，岂能不悲？

综上可知，唐代筝诗通过对筝、筝乐、筝人等的描写表达了宴饮的欢乐、爱情的复杂以及羁旅在外的哀愁。诗中竭力表现筝之华美、筝艺之精湛以及筝乐之动听，这些都是服务于诗中蕴含的情感的。筝作为传情达意的媒介，把唐代人的生活和情感真实地再现在我们面前，也让我们看到了诗人们的多才和多情。

在《宋元戏曲史序》中，王国维说到"凡一代有一代之文学：楚之骚，汉之赋，六代之骈语，唐之诗……而后世莫能继焉者也"①。王国维先生的观点是相当中肯的。唐代的诗作确实可以代表我国诗歌的最高境界。唐代之所以涌现出了许多经典的诗歌作品，与唐代统治者在文化方面的开明态度是分不开的。唐代统治者不提倡用思想来禁锢百姓，而在学术思想方面，对于无论是儒学还是包括道家在内的其他学派，都采用了同等包容的态度，所以在唐代，开明的政治环境使得更多的人能够保持独立思考，也使得更多的艺术形式得以进一步发展。而其中筝乐艺术也是在唐代获得极大发展的艺术形式之一。唐代筝乐在编曲创作上已经呈现出较为成熟的状态，在宽松的思想环境下，作为敢于表达自身思想的乐人，积极对古筝曲目进行改编和创新。同时，唐代的贸易往来也使

① 王国维：《宋元戏曲史》，上海古籍出版社 1998 年版，第 1 页。

得其他国家的音乐形式逐步传入唐朝，所以唐代的筝人在筝乐曲目改编创作的过程中，也融合了外来的音乐艺术。唐代筝乐艺术内部大胆改编，外部则融会贯通外来音乐并取其精华，这样良好的社会环境，推动了筝的发展成熟。这一时期的筝在制造、曲目创作、弹奏技艺等方面都达到了较高的水平。《全唐诗》中描写器乐和乐器的诗就有 500 多首，而在这 500 多首诗当中有关于筝的古诗，就有 130 余首，占比超过 25%，由此可见，筝诗是唐诗创作中非常重要的组成部分。通过对唐诗中涉筝诗的研究，有利于我们深入地了解筝乐文化：无论是筝的名称、形制、特征，还是筝的演奏形式、表演特点，都能从唐诗中寻找到踪迹。

同时，唐代诗人借鉴前代涉及筝乐的文学作品，消化吸收其养分，并且不拘一格，有所发扬创新。总体表现为抒写内容更加丰富多彩，表现手法也更加灵活多样。因此，可以毫不夸张地说，唐代筝诗具有极高的艺术价值，因而其流传范围极广，不但在中国范围内广为流传，甚至还在东亚文化圈的其他国家留下了难以磨灭的印记，同时也极大地影响了后世涉筝诗词作品。

三、唐诗中筝的演奏技法

唐诗中筝的主要演奏技法有掩、抑、按、抽、拨、打、拍、弹、撮、拂、抚、挑、捻、推、遏、回旋等。唐诗中记载有张九龄的《听筝》"悠扬思欲绝，掩抑态还生"，白居易的《霓裳羽衣歌》"虚白亭前湖水畔，前后只应三度按"，杜甫的《陪郑广文游何将军山林十首》"银甲弹筝用"等。在唐诗中不仅出现了这些常见的演奏技法，还有一些在唐代使用的特殊指法。如促柱，是指快速地移动筝柱，使得音高和音调产生变化。演奏技法的灵活多样，让我们可以想象唐代筝乐的动听迷人。

四、唐诗中筝的演奏形式

唐代筝的演奏形式主要有独奏、合奏、配乐伴奏三种类型。这在唐诗中得到了验证,我们通过相关例子来具体分析。先来看看独奏的例子,孟浩然《张七及辛大见寻南亭醉作》:"山公能饮酒,居士好弹筝。"白居易《听崔七妓人筝》:"花脸云鬟坐玉楼,十三弦里一时愁。"上述两首诗中所提到的演奏方式都为独奏,也就是弹筝人单独使用古筝进行演奏。第二种是古筝与其他乐器进行合奏。张籍的《祭退之》这样写道:"乃出二侍女,合弹琵琶筝。"这里就告诉我们,筝在当时可与琵琶同奏。当然,筝也能与琴、笛子等其他乐器共同演奏。第三种是在公共场合或大型场合进行歌舞表演时,使用古筝来进行配乐伴奏。孟浩然的《宴张记室宅》:"玉指调筝柱,金泥饰舞罗。"王建的《宫词一百首》:"玉箫改调筝移柱,催换红罗绣舞筵。"这两首诗都出现了"舞"字,可以看出筝在唐代可以和歌舞表演相配合,具有主要伴奏乐器的重要地位。

五、唐诗中筝的演奏风格

(一)伤感、愁闷、哀怨的演奏风格

在描写古筝的唐诗中,我们可以发现,大多数提及古筝的唐诗所表达出的情绪都是悲愤困苦的,仅仅从诗词记载中就可以明显地感受到诗人所表达出的哀怨之情。因此可以推测,在唐代,古筝主要是寄托演奏者的哀思,是一种用来抒发负面情绪的演奏方式。这些在很多唐诗中都可以找到证据,例如白居易的"紫袖红弦明月中,自弹自感暗低容。弦凝指咽声停处,别有深情一万重"[1]。白

[1] 〔唐〕白居易:《夜筝》,《全唐诗》,中华书局 1980 年版,第 4937 页。

居易在这首诗中所表现的是一种对爱情的哀怨之情。诗中勾勒出一个在月下独自弹奏古筝的女子形象，这位女子在演奏到高潮时却戛然而止，因为伤感之思通过古筝演奏已经上升到了一个最高点，"指咽声停"，在这戛然而止的古筝演奏过程中，表达出无限的伤感。这是抒写爱情的。除了爱情之外，通过描写古筝演奏的场景来表达郁郁而不得志的感情也是常见的。虽然唐代确立了科举制度，使得寒门士子有一定的机会通过寒窗苦读博取官位，走上仕途，但这是寒门学子能够跨越阶层的唯一途径，所以竞争十分激烈，他们中的绝大多数经历了连番挫折打击。仕途的不顺利、天下的不太平，使得唐诗中常常带有伤感、忧郁之情。而这些伤感忧郁之情借助古筝的弹奏抒发，读来更加具有真实感。通读涉筝的唐诗，总结出唐诗中对筝描写的基调，发现多数情况下它们都是处在一个较为愁苦悲困的状态。这建立在古筝独特的音色基础上，筝的音色能够使人顿生苍凉之感，感情或仕途上种种的不顺利和坎坷，在这些诗人的耳中进一步放大为悲苦凄凉。所以不少描写筝的唐诗中所表达出的情绪都是伤怀落寞的。当然，并非唐代筝乐演奏决定了唐诗创作的情感基调，而是诗人本来就有的多愁善感，通过筝的演奏放大，最终在情绪的感染下创作出经典名作。这些忧伤悲凉的情绪使得唐诗更加具有感染力，更能打动人心。所以，筝使得这些唐诗的情感基调得以进一步升华，增强了唐代筝诗的感染力。

（二）轻快优雅的演奏风格

当然，唐代通过筝来表达积极情绪也是很普遍的。在很多唐诗中可以看出，唐代的筝就有着轻快优雅的演奏风格，部分唐代筝诗可以考证出当时已经有了快速弹奏的技巧。白居易的《筝》中就有所表现："慢弹回断雁，急奏转飞蓬。"由此，我们知道唐代的

筝乐演奏也是分为快慢两种节奏的。上文所提及的哀怨的演奏风格主要是出现在慢节奏的弹奏中,而筝的弹奏速度一旦加快,表现出的演奏风格整体也就呈现出轻快优雅的状态。筝的演奏方式尽管多样,但是唐诗的描写对古筝演奏的情感表达多有主观性,再优雅明快的筝乐演奏在消极情绪满溢的诗人视角里很可能表达的就不是积极情绪了,而是"心乱如麻,惶躁不安"。但通过唐诗的相关记载,我们可以明确的是,在唐代,筝的演奏风格已经包括快奏和慢奏两种。而轻快优雅的演奏风格是更加具有难度的,需要筝人具有精湛的快速演奏技巧。白居易的《筝》诗中还有一句"珠联千拍碎,刀截一声终",更是表达了这一弹奏方式的难度,前一秒还是恢宏大气极快演奏的状态,而在下一秒要立刻停止。要做到这点,没有纯熟的筝乐演奏技巧是很难的。

综合前面的论述,我们可以得出以下结论:唐代筝诗中表达了独特的审美感受。唐代的筝诗内容丰富,情感细腻。唐诗中的筝大都是十三弦,也有十二弦,弦的材料多为丝质,弹筝需要义甲。在演奏技法上有掩、抑、按、抽、拨、打、拍等,还有促柱、抽弦等特殊指法。在演奏形式上主要是独奏、合奏和歌舞伴奏三种形式。在演奏风格上有哀怨凄苦和轻快优雅两种风格。通过品读唐代诗歌中的涉筝诗句,可以让我们窥探筝在唐代的发展状况,为研究和了解唐代筝乐做出了巨大贡献,也为后世研究古筝史提供了重要史料。而唐代的诗词创作与古筝文化本身就是相辅相成的关系,古筝为唐诗的创作提供了非常宝贵的创作内容,而唐诗对于古筝的相关描写,能够使得古筝文化的发展速度大大加快。这两种极具我国古典美的艺术形式的结合,极大地提升了古筝文化与唐诗的艺术价值。

第八节 唐代古筝形制演变

古筝音色悠扬，是我国最具有代表性的民族乐器，其在中国古代的演变有着非凡的意义。古筝的形制和演奏方式既继承了前朝的智慧，并且又有着新的发展，尤其是在唐代的发展具有里程碑意义，它在唐代被赋予了新的含义。唐筝的发展和后世有着不可分割的紧密联系，如今的古筝依旧有着唐筝的影子。

唐代古筝形制的定型离不开前代古筝形制的改良。早期的筝在形制方面所表现出的特点是弦的数量很少，仅为五弦筝。五弦筝在历史上使用时间较短，后经历秦汉时期数百年，五弦筝就逐渐发展为十二弦筝，弦的大量增加使得古筝定型为拥有自身独特演奏技巧的乐器。十二弦筝的外观也在相关资料中有明确记载，十二弦筝的长度为六尺，换算成今日的单位大约在 1.5 米左右。整个古筝的外形为上圆下平。而弹奏十二筝弦的主要工具是甲片，在当时使用的弹奏甲片主要是由动物骨头所制。十二弦筝的整体音色十分清脆明亮，所以，秦汉至唐代几百年间一直保持着十二弦筝的基本形制。为了使筝的音色更加细腻丰富，唐代将其改造为十三弦筝，自此，唐宋期间筝的弦制以十三弦为主，音准与瑟同律。直到清代，才出现了十六弦筝。而当下筝的形制主要是以汉唐为基础的。

筝逐渐从五弦发展到了十二弦、十三弦，但是在增加过程中究竟是先有十二弦还是先有十三弦，还没有定论。焦文彬先生在阐

述时有这样一个结论：筝的弦制变化是一个递增的过程，也就是由五弦到十二弦，再到十三弦，弦数逐步增加。根据历史记载，有史以来最早的十三弦筝的出现是在汉元帝时期，也就是公元前一世纪左右。而十二弦筝应该是北魏时期陈仲儒的创造。但是在清代段玉裁《说文解字注》中则有着大相径庭的考证，段氏认为五弦筝是在筑的基础上加以改良而成，而在周代早期流传较为广泛的古筝形制更接近瑟。但是该书也记载了秦国大将蒙恬将五弦筝改为十二弦筝，也就是说，从秦时期开始一直到唐代的几百年间，筝都保持了十二弦的弦制，直到唐代以后将十二弦改为十三弦，自此，筝的弦制相对稳定。在筝弦制变化的历史轨迹中，唯一无法确认的就是蒙恬是否在筝弦制的改进中起到了作用，但筝弦制的进化轨迹应当是：五弦筝（先秦）→十二弦筝（秦）→十三弦筝（唐）。

筝的形制在以筝乐为主流的唐代是极为多样的，甚至与筝相似的箜篌也引起了文人的关注。唐代的筝，在唐朝歌舞乐的发展中，形制与种类繁多，可以分为十二弦筝、十三弦筝、云和筝、轧筝等不同类型，其形制也不断发展完善。

1. 十二弦筝与十三弦筝

隋唐时期，随着时代的发展以及人们喜好的改变，十二弦筝渐渐走向衰微。在唐代大融合时期，筝乐演奏的乐曲类型极为丰富多样，但是根据相关记载，仅有在弹奏"清乐"类型的筝乐曲目时会使用到十二弦筝。而除此之外的筝乐曲目全部都以十三弦筝为演奏乐器。这一记载在《通典》以及《旧唐书》两书中都可以找到证据。而十二弦筝与十三弦筝在形制上基本高度一致，二者最大的区别在于十三弦筝所增添的那根弦的位置。该弦被设置在原本十二弦筝内的第十弦之下，该弦起到的主要作用是与原本的第一弦之间形成和音，二者之间构成了宫、徵关系，从而使听感更佳。

十三弦筝基本在唐代负责"雅乐"的演奏。而十二弦筝的主要职责则在于演奏"清乐"。早在唐代，筝的演奏就已经使用演奏工具来代替指甲的作用，这一习惯一直保持到当今古筝弹奏中。

2. 云和筝

对于云和筝的由来有两种观点：其一，在《周礼·春官·宋伯》郑玄注写道："云和、空桑、龙门皆山名。"[①] 通过查找文献，云和大概在浙江云和县。云和山与空桑山在现在所能查到的资料中已经成为传说般的存在，不能确定其具体的位置，但可以肯定的是，古人对"云和"的解释主要为山名、地名，我们可以推断出云和筝是以发源地来命名的。其二，大多数人比较接受的是唐代段安节《乐府杂录》中的观点，他说：云和筝因"其头像云"[②] 而得名。

关于云和筝产生的时间，可以参阅王昌龄的《西宫春怨》，诗中有这样的句子："斜抱云和深见月，朦胧树色隐昭阳。"这里既然用"斜抱"的姿势，再加上"云和"的筝名，可以确定是云和筝无疑。之所以这样说，是因为云和筝的体积相较于普通的筝来讲更小，既然诗中描绘的弹筝姿势为斜抱式，那么这种类型的筝只可能是云和筝。由于王昌龄是盛唐诗人，我们可以推断云和筝的创制年代不会晚于盛唐。在现有的文献中，云和筝只在唐代的清商乐中有所提及。

3. 轧筝

轧筝是一种演奏方式极其独特的古筝类型，传统意义上的筝是以指甲或是甲片拨动来进行弹奏的，而轧筝演奏方式跟二胡相似，运用长弓以拉弦的方式演奏，也就是说轧筝配有演奏弓。这种

① 〔清〕阮元：《十三经注疏》，中华书局 1980 年版，第 790 页。

② 〔唐〕段安节：《乐府杂录》，上海古籍出版社 1986 年版，第 13 页。

筝的流传范围不广,主要集中在我国的广西、福建等地。这种筝的命名源于它的制作工艺,它是通过使用竹片不停打磨圆滑之后轧制而成的。仅仅从形制上来看,轧筝与普通筝还是基本一致的,轧筝有一个呈长方形的共鸣箱,弦数难考,但应当为五弦制。

唐代筝的形制已经大成,从此之后,筝的形制都是以唐筝为基础而制作的。但是需要看到的是,唐筝形制在古筝音调的转调方面都存在着一定的漏洞,这些漏洞导致筝乐在独奏、合奏以及创作高质量作品的过程中受到了很大程度的阻碍。为了能够有效地解决唐筝形制在转调方面存在的漏洞,有很多乐器厂和大力发展古筝专业的音乐艺术高等院校尽力发展转调筝,在发展的道路上又有很多其他的筝法的演变。截至目前,这种改良已经取得了非常大的成效。改良的古筝类型包括蝶式筝、W 型转调筝以及多声弦制筝三类。首先是蝶式筝。这种古筝最早出现在 1965 年,它是由何宝泉教授在天津音乐学院研制而成的。而何宝泉教授在 1976 年到上海音乐学院工作之后,对这种古筝进行了不断的改良。这种古筝最大的特点是看上去像两把筝的合体,但是这两把筝共享同一个共鸣箱。从外形上看,好像蝴蝶一样,因此这种类型的筝被称为蝶式筝。第二种是 W 型转调筝。W 型转调筝是天津人潘海伟和潘海新两兄弟的杰作,他俩为此设计大费周章,通过频繁的调制和长时间的制作才成功。这种古筝与传统的古筝在结构上有着非常大的差别,在形体上也有很大区分。W 型转调筝的弦数多达50 根,如此之多的弦数使其足以涵盖所有半音,并极大程度地提高古筝演奏的可能性。W 型转调筝在音量方面比传统古筝要更大,同时它的共鸣效果也更好。从音色上来讲,这种古筝的低音非常厚重深沉,而中音是非常清晰澄明的。W 型转调筝使得古筝的各种转调要求得以实现,虽然它建立在唐筝形制之上,但是有效地解

决了唐筝的遗留问题。最后一种是多声弦制筝。多声弦制筝是一种非常年轻的新型古筝，它是由古筝演奏家李萌教授研制的，在上海面世。这种古筝的奇特之处是能够演奏传统五弦制的古筝作品。这是因为这种古筝的左面多了13根弦，能够基本满足各类古筝音乐家对古筝作品的创作要求。

通过前文的相关研究可以看出，筝的形制在唐代得到了极大改进，并为后世古筝形制的设计打下了坚实的基础。同时，从这一点我们也可以得出结论，唐代筝的形制已经相当成熟，这代表着当时中国音乐文化的发展在世界范围内都是较为领先的。

第九节　唐代筝乐技法

在唐代，筝乐文化获得了前所未有的成就。唐代宽松的政治背景使得筝无论是在大雅之堂还是在民间都得到了极大的发展空间，而筝的应用范围也逐步扩大，在各种场合随处可见筝人们使用筝进行演奏。由于人们的青睐、演奏的频繁，筝的弹奏技法和指法有了长足的进步。《全唐诗》中收录了一百多首关于古筝的诗歌，仅仅从这些诗歌中就可以总结出多达18种筝乐弹奏的指法。这些指法包括拨、拍、弹、掐四种右手指法，以及包括回旋、按、抽、打在内的14种左手指法。这些丰富多样的弹奏指法，使得筝演奏中的表现能力得以完美呈现，其演奏效果也更加令人叹服。

（一）掩、抑

掩，用通俗的语言来讲，就是对琴弦进行按压的弹奏方法。抑

与掩在指法上大致相同，不同之处在于这种指法需要演奏者在对琴弦进行按压时，施以更大的力度。

在古诗文当中，掩、抑在通常情况下是经常连用的。例如在六朝时期的顾野王所作的《筝赋》当中就有"始掩抑于纨扇，时怡畅于升天"①的相关记述，这是掩、抑在文献资料中最早的记录。而唐代关于这两种弹奏指法的诗文记载更加丰富，例如唐代著名诗人张九龄的《听筝》一诗中就明确提到了"掩抑态还生"。而顾况则在他的《李湖州孺人弹筝》一诗当中描述"凄情掩抑弦柱促"。这两种弹奏指法在唐代诗词中出现的频率较高，由此可以推知这两种指法在当时的古筝演奏中是常用的。

（二）按

按，顾名思义，就是演奏者使用手指对筝的正弦进行按压，与掩、抑的区别在于按的用力方向是由上而下，持续时间更长，能够有效加强筝乐演奏的共鸣效果。按也是筝乐弹奏中非常基础的弹奏指法，可以分为左手按弦和右手按弦两种，在诗文当中被称为"按弦"。晋人贾彬在《筝赋》中对按的描写为"抑按铿锵"②，这一句也表现出了按和抑之间的关联。而梁简文帝的《筝赋》中也对按和抑进行了描写："陆离抑按，磊落纵横。"③结合这两句可以看出，通过按这种指法进行演奏，能够有效地表达出筝悲苍雄劲的演奏特色。唐代家喻户晓的著名诗人白居易则在《霓裳羽衣歌》中具体描绘了按这种弹奏指法的技巧："前后只应三度按。"这句诗中提到的"三度按"，其意思指的就是演奏者进行三次按弦，这可以进一步增强筝弦的共鸣效果。

① 〔清〕陈元龙：《历代赋汇》，凤凰出版社 2018 年版，第 703 页。
② 〔清〕陈元龙：《历代赋汇》，凤凰出版社 2018 年版，第 2630 页。
③ 〔清〕陈元龙：《历代赋汇》，凤凰出版社 2018 年版，第 2632 页。

（三）撮

撮，是一种叩弦的指法，演奏者使用大拇指、食指和中指三根手指同时叩住筝弦进行演奏。这种指法在当时也很常见。唐代筝人在演奏筝乐的过程中喜欢用"撮"这一弹奏技艺。

（四）拨

拨这一指法的演奏方式是由演奏者用手指弹弦，弹弦的方向是由内而外的。在五代文人和凝的《江城子》一词当中明确记载了拨的演奏状况："轻拨朱弦，恐乱马嘶声。"由此可见，这种指法主要用于表达乐曲中的复杂情绪，这使得整个演奏效果更加具有立体感和层次感。

（五）打

打，顾名思义就是演奏者对筝弦进行轻轻敲打。这种指法按照力度可以区分为轻打和重打两种类型，在通常情况下，这种指法是依靠食指来弹奏的。词人孙光宪在《浣溪沙》一词中提及"轻打银筝坠燕泥"，由此可见"打"这种指法也是为了使古筝演奏呈现出层次感，使听众更能共情。

（六）拍

拍，一般情况下指的是演奏者用整个手掌对筝弦进行按弦，看上去好像在拍打琴弦一般，这种弹奏指法由此得名。除了演奏者用整个手掌进行按弦之外，也有用食指与中指同时进行按弦的拍法。在卢纶的《宴席赋得姚美人拍筝歌》一诗的诗题中就可以看出这种指法在唐代已经流行。

（七）遏

遏，有阻止、断绝的意思。这是一种加强古筝演奏艺术效果的指法，演奏者通过使用大拇指与食指将筝弦捏住，这个动作会使得筝的发音戛然而止，在听感上塑造出欲说还休、意犹未尽的艺术效

果。这种指法一般情况下根据力度可以分为轻遏、深遏,这两种不同力度的遏法最后呈现出的声音效果也不同。卢纶的《宴席赋得姚美人拍筝歌》一诗中就有"深遏朱弦低翠眉"的记载,而张祜在《听筝》中也有关于"遏"的指法的描述:"雁行轻遏翠弦中。"结合其他描写弹筝指法的诗文可以看出,遏的分类所呈现出的不同的收音效果在听觉方面的区别是非常明显的,诗人在筝音入耳时就可以很快辨别。

（八）撮

这种指法要求演奏者迅速并精准地用手指对筝弦进行冲撞,发出具有强节奏的声音。这种指法对于演奏者的技巧要求很高。吴融的《李周弹筝歌》描写道:"当头独坐撮一声。"从该句中可以看出,这种指法可以有效地吸引听众的注意。

（九）抽

抽和拨在演奏方式上是大致相同的,都是由演奏者用手指弹弦,弹弦的方向是由内而外的。但是这种指法要求演奏者在弹奏过程中使用手指对筝弦进行拉动。中唐的诗人柳仲庸就在《听筝》一诗中提及"抽弦促柱听秦筝"。

（十）拂

拂,顾名思义就是弹筝者对筝弦进行力度很小的拂拭,仿佛是不经意掠过一般,这种轻柔的弹奏指法最后呈现出的演奏效果是温婉低迷的。唐朝著名诗人白居易《寄献北都留守裴令公》一诗当中对这种古筝指法是这样描写的:"朱弦拂宫徵。"

（十一）回旋

回旋,这种古筝弹奏指法要求演奏者对筝弦进行来回拨动,或者对琴弦进行反复轻揉。这种指法就是后来摇弦指法的基础。唐代诗人卢纶的《宴席赋得姚美人拍筝歌》一诗中就有"玉指回旋若

飞雪"的记载。这种弹奏指法是对情感的递进和反复的表现，一般是筝乐进入高潮时会使用到的技法。

（十二）挑

挑，指的是演奏者对筝弦进行挑动。挑弦对于演奏者技巧的要求很高，此时演奏者并不是用整个手指进行挑弦，而是用指尖。挑弦方向也是固定的，是由下而上进行。唐代王仁裕在其诗作《荆南席上咏胡琴妓二首》中提及："玉纤挑落折冰声。"由此可见，这种弹奏指法在唐代已经流行，其所弹奏出的效果是非常清澈干脆的。

（十三）捻

捻是一种搓筝弦的指法，演奏者使用大拇指和食指对筝弦进行揉搓。这种弹筝指法能够有效地减少筝弦在弹奏过程中出现的颤动，使整个音节通过这种技法的调整听上去更加清晰。唐代的诗人李珣在其词《菩萨蛮》三首中的最后一首中提到："捻得宝筝调。"

（十四）推

推，是古筝演奏者对筝弦进行推动，推动的方向是从前到后。白居易在《云和》一诗中描写了这种弹奏技法："拨柱推弦调未成。"

（十五）擉

擉，这个字本身的意思就是指用手指进行弹奏。它代表的并不是一种弹奏技法，更多的描写为弹奏方式。筝因为筝弦材质不同，所以有的演奏者在进行演奏的过程中不需佩戴义甲，但是绝大多数的弹筝者在演奏过程中需要佩戴义甲。唐代，佩戴义甲进行弹奏并没有成为弹筝的规定，而这个字所代表的意思就是指演奏者不使用义甲，而是用手指直接进行弹奏。

（十六）弹

弹与搊相对,指的就是演奏者在演奏古筝的过程中使用义甲,指的也是一种演奏方式,但是在有些时候弹则泛指弹筝。

（十七）抚

抚,指的是弹奏者轻轻地对筝弦进行按压,看上去好像在抚摸筝弦一样,是轻按的意思。一般是在筝乐演奏进入高潮之前用来铺垫的技法。很多唐代的古筝资料中都有"抚筝"的形容,所以"抚"与"弹"有时的用途是一样的,它们都泛指弹奏古筝。

在源远流长的古筝文化史中,极为遗憾的是可以参考的演奏专著都已散佚。而关于唐代筝乐演奏的技法,相关的资料记载也是非常缺乏的。为了能够全面深入地了解到唐代筝乐演奏技法的全貌,从流传至今的唐诗等文学作品中,提炼出相关的资料进行研究是十分可行的。我国许多相关领域的学者也是在对唐代文学作品研究的基础之上总结出了唐朝时期古筝技法的相关成果。在汤咪扫于20世纪90年代写的《筝史概述》一文中,首先提到了通过唐代古诗等文学作品研究唐代古筝弹奏技法的可能性。从中可以看出,无论是从白居易的《筝》还是卢纶的《宴席赋得姚美人拍筝歌》,都属于全篇描写古筝演奏的佳作。借助这些作品研究唐代古筝技法是非常可行的。这些基于古筝作品创作出的唐诗,除了描写古筝演奏时的场景之外,也附上了诗人自身对听到古筝作品之后的感悟。所以从这些作品中也能够进一步了解到特定的唐代古筝演奏技法对听众起到的具体作用。这一点是非常重要的。他指出,唐代的古筝技法已经非常成熟。宫商角羽这四种音调在唐代已经能够通过筝加以演绎。在2002年第十期《人民音乐》上发表的由谢晓斌和姚品文撰写的《古代筝乐的文化属性》一文中,进一步延伸了这一观点。他们认为,虽然缺乏关于唐代古筝描写的专

著,但是古筝作为当时影响极大的乐器,在唐代诗文等文学作品中频繁出现,以这些文学作品作为基础,对唐代古筝文化和古筝技法进行研究,能够全面地探索当时古筝音乐在社会功能上所体现出的多样性和在演奏技法上体现出的成熟性,以及各阶层的欣赏者对于古筝音乐独具个性的见解。他们特别指出,唐朝时期的古筝必然是占据音乐文化的主流地位的,因为在唐朝时期,关于古筝的文学作品比比皆是,而关于琵琶等其他乐器的作品虽然也很丰富,但是相较于描写古筝的文学作品的数量还是少了许多。在焦文斌的《论秦筝艺术的风格特色及其表现》一文中,引用了周延甲的理论,他认为唐代古筝技法当中很可能包括了以左手大拇指按压琴弦的技法。而丁承运在《论吟猱——民族弹拨乐器演奏艺术探微》一文中明确指出了吟猱指法在唐代已经广泛运用的事实。

　　我国当代的古筝音乐发展是建立在传统古筝艺术文化的基础之上的。经历了两千年的历史沉淀,我国古筝音乐也在发展过程中分为了许多不同的流派。我国主要的古筝流派可以分为南北两大派,而在南北两大派的基础上,又可以细分为粗犷无华的山东派、高亢明亮的河南派、明朗欢快的浙江派以及轻柔优雅的客家派等。

　　目前,音乐文化在世界范围内不断交流,这一良好的社会背景促使古筝技法逐渐发展改变。当下的古筝技法广泛运用了摇指技法,从单手到双手,从慢节奏到快节奏,弹弦的经典模式得以改革,演奏技法在继承中不断创新。但是当下我国的古筝技法发展面临的主要问题是,当前大多数古筝领域的演奏者们都认为掌握独特复杂的技巧是古筝学习中的重点,这种过于片面的学习方法,可能会成为阻碍古筝技法健康发展的隐患,这不得不引起我们的重视。

第六章
宋代：古筝艺术的应用期

第一节　宋代音乐文化简述

宋代,中国文化发展进入了黄金时期;是时城市经济获得极大的发展,也是我国封建社会经济迅速繁荣的一个重要时代。这一时期的手工业获得了较快发展,对外贸易也开始兴起并逐渐扩大,这使城市经济发展迅速,也使城市人口数量变得相对庞大。宋代音乐文化发展的路径是音乐中心逐渐由宫廷转向民间,各种音乐形式都呈现出欣欣向荣的局面。

民间艺术向来具有兼收并蓄的气度,因此其艺术形式丰富多样。宋代,各类表演艺术纷纷游走在各种瓦肆勾栏之中,可谓种类多样、百花齐放,其中发展成就最高的应该是说唱音乐与戏曲音乐,这两者堪称宋代民间音乐艺术文化的典型形态,代表了宋代音乐发展的最高成就。

在唐代,说唱音乐主要在寺院中,传播范围比较狭窄,但是到了宋代,这一艺术形态顺应时代的召唤,在民间、官府乃至皇宫都普及开来,从而获得迅速发展的机会。说唱音乐取材于现实生活,力图展现普通百姓的价值取向和审美观念,是普通大众茶余饭后消遣和娱乐的主要方式。这种艺术形式促进了社会各界的精神消费,促使宋代音乐艺术文化不断走向繁荣。

在具体的表演实践中,说唱音乐具有自身的艺术特色和价值追求。作为一种独特的音乐形态,它的艺术观念新颖别致,能积极吸收诸多民间艺术的养分;它的表演场所灵活机动,可以在皇宫别

苑，也可以在瓦舍勾栏；它有独立完整的表演艺人团体，这些艺人不但能准确把握这一艺术的表演性质，而且具有很强的创造和传播能力。

说唱音乐以其强大的生命力，摆脱了宫廷和寺院的禁锢，从内容到形式都走向百姓，走向民间。它把关注的视角转向普通百姓的生活起居以及内心世界，因此受到了民众的迷恋和追捧，在世俗生活的广阔舞台上展现了自己强大的艺术魅力，获得了极大的发展和广泛的传播。仔细研读记述北宋和南宋都市风土人情的《东京梦华录》和《武林旧事》等笔记，我们可以发现，说唱音乐表演类型丰富多样，大概有三四十种，可以大体分为演唱、说话、杂说和滑稽等几大类，其中有些表演形式非常流行，比如唱赚、鼓子词、诸宫调等。尽管不同类型的表演形式的曲调不尽相同，但这些艺术形式大都具有这些共同的特点：说、唱和表演的有机融合，有一定的表演程式，主要通过音乐表演烘托故事、传递感情。两宋时期，说唱艺术获得了长足发展，形成了百家争鸣、百花齐放的强劲势头。每种艺术形式都涌现了诸多优秀的表演艺术家，鼎盛时期甚至有数百人，其中有些代表性的资深艺人深受广大观众欢迎。譬如唱赚艺人张五牛、诸宫调艺人孔三传等都是当时著名的艺人代表。

说唱音乐在两宋能欣欣向荣，离不开市民阶层的钟爱，更离不开统治者的推动。从北宋开始，在宫廷聚会、庆祝典礼等场合，统治者除了欣赏宫廷音乐之外，也会观看一些民间表演艺术，说唱音乐就是统治者喜闻乐见的一种重要的表演形式。因此，每当到了这些隆重的时刻，都能在宫廷中找寻到民间说唱艺人的身影。就这样，说唱音乐的表演场所一步步扩大，从茶楼妓馆、勾栏瓦舍等民间场所逐渐进入皇宫别苑，在皇亲国戚的府邸大放异彩，在贵族阶级的各种音乐活动中长盛不衰。南宋史学家曾敏行在其作品《独

醒杂志》中的记载可以验证说唱艺术的流行程度,他说:"其言至俚,一时士大夫亦皆歌之。"[①] 可见,宋代说唱音乐文辞非常质朴通俗,因此受到了士大夫阶层的青睐。这可以证明,宋代的说唱音乐在庶民百姓的传唱中,在统治阶级的欣赏下,成为一种最流行、最时髦的艺术表现形态。社会的共同认可推动促进了说唱艺术在宋代的发展和流传。

除了说唱音乐之外,戏曲音乐可谓宋代最具代表性的艺术样式。这一艺术形式源远流长,据专家学者考证,其在先秦时期便已产生,至唐代开始形成,于宋代体系更完备,影响渐深远。宋代戏曲音乐可谓一种综合艺术,是糅合各式歌舞和说唱艺术而成的一种特殊音乐形态。其表演形式多种多样,尤以杂剧和南戏最具个性。杂剧,是中国较为传统的艺术形式之一,之所以以"杂"命名,是因为其汇集了歌曲、宾白、舞蹈,甚至杂技等多种艺术元素。最早形成于唐代,有可能源于当时的参军戏或者歌舞戏,在宫廷教坊演出时必不可少,类似于汉代的"百戏",也和今天的杂耍类节目十分相似,不包含歌舞说唱类艺术。到了宋代,杂剧又加入了说唱和歌舞的元素,成为一种新型的表演形式。具体来说,这一表演形式在北宋初年即已初具规模,也产生了一定的影响,据说宋朝开国之君赵匡胤就比较喜欢杂剧表演。其在北宋后期迅速发展,成为宫廷音乐艺术表演的重要形式。这在《东京梦华录》中有所记载,当时歌舞表演逐渐式微,杂剧表演节目日渐增多并占据主要地位。至南宋时,据南宋耐得翁的《都城纪胜》记载,宋代"散乐传学教坊十三部,唯以杂剧为正色"。"正色"二字足以说明杂剧在南宋音乐文化中的地位。

① 〔宋〕曾敏行著,朱杰人标校:《独醒杂志》,上海古籍出版社 1986 年版,第 132 页。

杂剧艺术走向民间，迅速找到了孕育自己的有利土壤——瓦舍勾栏。这是对民间艺人演出的固定场所的称呼。这些瓦舍遍布宋代的大街小巷，尤以南宋时期为甚。之所以叫"瓦舍"，是说这种表演在演出期间人们可以"瓦合"，演出结束后就可以"瓦解"，易聚易散，比较自由。当然，为了演出的方便，杂剧表演也流动进行，这种艺人被称为"路岐人"。杂剧之所以能受到各个阶层的喜爱和欣赏，主要是因为其独特的艺术性。从表现形式上看，杂剧兼收并蓄，广泛吸纳了当时其他艺术形式——鼓子词、诸宫调、唱赚等的艺术元素，这些艺术形式影响了杂剧的曲目结构、故事情节以及表演形式等，使其成为一种综合性的艺术门类。从演出的规模形式看，其规格、特征以及表演风格都有相关要求，这是由宫廷教坊设定好的。从艺术特色的角度看，这种艺术形式篇章结构短小精悍、故事情节简洁单一、曲辞风格幽默风趣、表演形式灵活多样，迎合了当时普通百姓的审美趣味。当时，在瓦舍勾栏中进行杂剧表演的艺人众多，身份不一，其中有很多是来自宫廷教坊中的乐工，他们或因战乱，或因宫廷教坊解散而流落至民间，把自己精湛的杂剧艺术传播到民间，也培养了一批专门表演杂剧的民间艺人，进一步促进了杂剧在民间的繁荣昌盛。

杂剧既保留了宫廷音乐中的戏曲元素，又容纳了民间艺术中的各种营养成分，是一种综合性较强的戏曲表演艺术，为中国戏曲艺术的产生奠定了重要基础。

除了杂剧，宋代戏曲艺术的另一个富有代表性的艺术形式是南戏。这一艺术形式主要在南方地区形成，后在南方地区广泛流传。南戏的发展和成熟具有重要的价值和意义，其促进了宋代戏曲艺术的快速发展。南戏产生于浙江地区，这些地区位于东南沿海一带，在宋代，此处工商业较为发达、城市经济相对繁荣，即使

南宋时期北方战火纷飞，但南方却不曾受到多大影响。频繁的战乱促使中原百姓大规模向南迁移，这样，在相对稳定的南方，市民阶层越加庞大，其文化需求日趋增长，南戏就在这样的背景下有所发展。南戏是由里巷歌谣、村坊小曲相结合而发展起来的一种歌舞小戏，这种歌舞小戏内容鲜活、形式活泼，被城市音乐文化迅速吸纳，从而获得长足发展。南戏最初是由落魄的下层知识分子为了营生而创作的，这些下层文人聚集在各个城市，组织了一些叫作"书会"的团队，因此他们被称为"书会才人"。因为这些"书会才人"经常和普通市民生活在一起，更能体会到民众的辛酸和不易，所以其创作内容较真实地反映了人们的生活和思想。南戏属于南曲的一种，宫调运用相对自由，音乐节奏整齐而舒长，更适合表达人物内心细腻丰富的情感。南戏的表演形式灵活多样而又生动活泼，各种角色都可以参与到表演中来，可以独唱，还可以对唱，甚至可以合唱，具体怎么演唱全依剧情而定。因此，无论是在音乐曲调还是表演形式上，南戏都表现出非常鲜明的灵动性。随着南北音乐文化的交流和融合，北方杂剧南下，南戏吸取杂剧的某些音乐元素而使内容和形式更加丰富和充实。到南宋中后期，南戏日臻成熟，在音乐文化的舞台上熠熠生辉。

通过上述分析，我们不难发现，杂剧和南戏是宋代音乐文化中最基本、最流行的两种戏曲艺术。两者通过不断融合其他艺术形式而发展、转型、成熟，具有强大的综合性和包容性，代表了民间音乐发展的最高成就。这两种戏曲音乐吸收了隋唐以来歌舞音乐的体制和曲调方面的特点并取而代之，成为宋人音乐文化的重要组成部分，其重塑了宋代音乐文化的世俗化的内在品格，也标志着社会音乐文化的根本性变革。从某种程度上讲，宋代音乐文化在中国音乐史上具有承前启后的重要意义。

第二节　宋代古筝艺术的进一步成熟

北宋初期，朝廷开始从民间各地召集前朝乐工，另外还征集了一些乐器，如古筝、琵琶等。因宋代宫廷召集的乐工来自前朝，因此最初宋代宫廷音乐基本也延续了唐朝宫廷音乐的风格，形成了一脉相承的特点，因而这一时期的筝乐也延续了唐代筝乐的特点。宋代市民阶层的音乐也是相当繁荣的，这也是筝乐能在宋代长足发展的关键所在。北宋末年，各地还相继出现了流派的分化，这更是促进了市民音乐的发展，使宫廷音乐逐渐向世俗化过渡。随着北宋王朝的最终灭亡，皇室贵胄以及大量市民迅速向南迁移，音乐文化也随之迁移，流派逐渐兴盛，世俗音乐发展范围更加广阔。

筝乐从宫廷逐渐世俗化、民间化，形成了宫廷音乐与民间音乐相融合的局面，在唐筝的基础上继承发展成多种形制的宋筝。由于地域文化的差异，宋筝也和当地的民间文化、地域文化相结合，形成了与唐代不同的筝乐美学观。

两宋时期，筝派也逐渐兴盛起来，发展出了许多新生流派，世俗音乐也逐渐发展起来。两宋还设置了瓦舍勾栏这样的民间艺人演出场所，演出场所的设置也标志着两宋时期音乐的发展空前繁荣，音乐更加普及，音乐的发展也有了坚实的基础。

北宋时期生产力进一步发展，工商业相对繁荣，市民阶层越发壮大，音乐也在市民阶层不断普及，音乐内容大多与劳动人民的生活息息相关，因此筝艺术也在市民阶层逐渐发展壮大起来，传播相

当广泛。北宋时期筝在形制上没有做多大改变,总体延续唐朝的筝制,但是在筝的弦数上做了很大的调整。宋朝先是出现了弦制多样的筝,如《宋史》记载道:"二十五弦之瑟,十三弦之筝。"陈旸的《乐书》中记载:"圣朝用十三弦筝。"两篇文献表明当时的宋代沿袭了唐代流行的十三弦筝。《佩文韵府》里则说:"五弦筝,《宋史·吴越世家》:'太平兴国三年,俶来朝,贡七宝饰胡琴、五弦筝各四。'"① 可见,北宋初期还有五弦筝,实属唐朝的遗物,从唐朝遗留到了宋朝,依然具有使用价值。据此,我们可以这么说,唐朝的宫廷乐器及其音乐为宋朝音乐的繁荣兴盛奠定了良好的基础。

宋代初期,朝廷召集了大批会弹筝、琵琶等乐器的乐工,宋朝每逢节日都会举办盛大的宴会,在宴会上就要召集乐工来奏乐,宴会中有一个流程是帝王举酒,大殿上制弹筝乐。

筝乐艺术在宋代的兴盛和成熟归功于宋朝对乐工的召集,如果不召集前朝乐工,宋朝筝艺术的发展速度必然会大打折扣。宋筝除了在宫廷乐里面被广泛运用,杂剧表演也是使用筝来伴奏的,例如云韶部、钧容直的伴奏中都有筝。除了宫廷乐、杂剧外,宋代的说唱音乐也得到了发展,形成了鼓子词、诸宫调等多种艺术形式,筝在这些艺术形式的伴奏中也起着不可或缺的作用。宋筝的演奏形式多种多样,根据宋代的明确记载,独奏、合奏形式都有出现,筝的独奏曲有《聚仙欢》《会群仙》等,筝的领奏曲有《月中仙慢》等。

宋代筝乐文化盛行,涉及社会各个阶层,从文人到民间艺人,再到青楼妓女。同时各个场合都有筝声,涉及文人聚会、民间娱乐、宫廷仪式等场合。

① 《宋史》,中华书局 2004 年版,第 13897 页。

　　宋代音乐处于中国音乐史上的转型期,其音乐文化渐渐发生了改变。以往所有的音乐文化都与宫廷有关,从宋代开始,宫廷音乐逐渐走向民间音乐。宋代观众的审美观点和审美倾向也开始发生变化,偏向看一些更具生活气息的戏剧表演。戏剧表演是一种故事性、情节性较强的艺术样式,与民众生活密切相关。这些有趣而又生动的故事极富艺术性和感染力,使"瓦舍"里每天人山人海。这也推动了器乐的蓬勃发展,民间器乐演奏形式逐渐丰富,新的器乐创作形式也逐渐流行起来。有人认为宋代的筝乐文化远远不及唐代,但总的来说,宋代的音乐并不弱于唐代太多,相反,宋代筝乐继承唐代的传统并在此基础上广泛应用,筝乐在民间的普及程度是非常高的。

　　宋代宴乐对筝乐发展有极大的推动作用。礼乐制度一直延续到宋代,已经有一千多年的历史,它影响着人们的生活,也影响了诗歌、器乐、戏曲等文化艺术。从古至今,礼乐制度一直被统治者奉为圭臬。西周时期,礼乐制度开始形成。音乐被用来教导和规范人们的言行,以此来促进"仁爱"思想。秦汉时期,统治者为了满足自己和民众对音乐的热爱和崇拜,建立了乐府制度。音乐家们纷纷聚集到乐府,他们一起改编和创作各类民歌,从而形成了一种新的音乐风格。随着这种音乐形式的不断改进,其逐渐和舞蹈相结合,自此,舞蹈音乐作为一种新兴的音乐形式出现在音乐文化的历史舞台上,一度受到了人们的追捧。到了宋代,更是在舞蹈音乐的基础上出现了说唱和戏曲音乐这样的新形式。总之,无论音乐在历朝历代如何发展,其中都或多或少地存留着宫廷音乐的某些元素。

　　宋太祖和宋太宗都很热爱艺术和文学,对宋代文学艺术的发展起了很大的推动作用。宋徽宗是宋代最有艺术才华的皇帝,但

他不关心国家事务,热衷于文化艺术,导致政治功绩平平,因此后人对他褒贬不一。但历史无法忽视的是,他对后世文学艺术的发展起着不可磨灭的推动和促进作用。徽宗使得筝在宋代宴饮音乐活动中发挥了十分重要的作用。

宋徽宗掀起了宫廷音乐创作的高潮。他创立了大晟府,其囊括乐曲创作、音乐规则制定、歌词创作等诸多事务,这一创举对音乐的发展和创作都产生了一定的影响。大晟乐的创作在大宋广泛流传,甚至传到了日、韩。传播的除了各种乐器及音乐,还包括服装、武术、舞蹈等等。其中筝乐在国内外广泛传播,对筝乐艺术文化产生了非常大的影响。

许多人都觉得宋词中筝的描写多为哀伤怀旧之词,认为在非常多的情况下,筝只是用来表达沮丧、忧郁等负面情绪,并进一步得出结论:宋词记载了古筝的衰落。但实际并非如此,《宋史》中记录了筝乐的运用情况:统治者独自在大殿上边饮酒边弹筝。当时有十二弦乐器,也就是筝乐器。在宴饮宾客的时候,古筝可以用来单独弹奏,这就可以证明筝乐在宋代的发展不亚于唐代。在《都城纪胜》"瓦子艺妓"中有对筝的描述以及使用情况的记载。这些都足以说明筝乐器在宋代依然作为伴奏乐器活跃在各个阶层中。

宋代,文人对筝乐的推动作用是功不可没的。历代文人都喜欢通过演奏筝乐来抒发自己的感情。一些文人虽不会弹筝,但还通过抚摸琴或把它作为家里的装饰来表达对筝的喜爱。三国时期的阮瑀在《筝赋》中毫无保留地表达了他对筝的喜爱和赞美,他认为筝是一种美妙的乐器,有着绝妙的音调。在之后文人写作的《筝赋》中,都透露出他们对筝的偏爱。唐代文人的诗词中经常提及筝的形制、弹筝技艺以及音色之美,可见当时文人对筝乐艺术的热爱,这在一定程度上促进了筝乐艺术的发展。如白居易就写了很

多有关筝的诗词,说明唐代对筝的运用十分广泛,这无形中为筝乐在宋代的进一步发展奠定了基础。宋代有许多词人精通音律,如柳永、姜夔等,当他们听到筝声或自己弹奏筝乐时,往往会吟诗作赋,这就留下了今天我们可以欣赏到的千古名篇。

宋代,筝伎对筝乐也有很大的推动作用。在宋代,民间娱乐场所如瓦舍勾栏等迅速兴起,出现了许多描写相关内容的词作,其中好多与歌伎有关。宋词的创作者多为文人,他们通过对秦楼楚馆以及歌姬的描写,记录了宋代筝乐技术和音乐文化的特点和魅力。宋代歌伎的演出形式大多以歌唱为基础,这促进了宋词的发展,同时伴奏器乐的作用不可忽视。而歌伎通过其精湛的演奏技巧,使宋词在筝乐中广为流传,进一步丰富了乐器的发展。歌伎的演唱可以使歌词和节奏有机地结合起来,很多歌伎都非常擅长旋律和弹筝技巧,可以说,乐器的发展跟这些艺伎密不可分。

柳永是当时的代表词人,是中国古代历史上著名的婉约派词人。除柳永外,宋代许多学者与歌伎有着广泛的交往。如秦观的《木兰花》有"玉纤慵整银筝雁"句,意思是她用如玉般纤长的手指,慵懒地弹奏着用白银装饰的筝。这唯美的场景,这自如的弹筝技艺,多么令人赏心悦目!因此,我们可以发现,宋代筝伎的弹奏技术非常娴熟,称她们为古筝艺术家也毫不为过,比如徐楚楚就是宋代著名的古筝艺术家。在筝乐的发展中,古筝艺术家扮演了重要的角色,他们改善了筝乐的旋律,提升了筝乐的弹奏技艺,强化了筝乐的艺术内涵,这些都为中国民族音乐的发展和传播作出了重要贡献。

第三节　宋代宫廷音乐与古筝艺术

宫廷音乐,顾名思义,即古代宫廷制度的产物,是为了满足古代帝王和上层阶级的政治目的和音乐趣味而产生的,它随着宫廷制度的变化及统治阶级的审美趣味的变化而变化。宫廷音乐后来分化成两种不同的系统:雅乐和俗乐。雅乐,即正乐,是统治阶级的正统音乐,因此通常在非常正式的场合使用,比如祭祀、大朝会等场合。其主要作用是以音乐教育感化黎民百姓,以达到长治久安的目的。俗乐,是相对于雅乐而言的民间音乐的总称,通常在君臣宴饮、后宫集会等场合演奏。宫廷音乐最早在先秦时期出现。当时,它的主要作用是祭祀天地和祭拜先祖。西周时期,为了巩固统治,一套森严的礼乐制度应运而生,为古代宫廷音乐的确立奠定了重要基础。西周宫廷音乐的功用较夏、商要广泛得多,可以用于祭祀、巫礼、祛邪、教化、宴饮等重要场合。庄重性、神圣性、礼仪性是雅乐的重要特性。西周时期宫廷音乐达到了巅峰。但随着西周的衰落,礼乐制度逐渐衰落。至春秋战国期间,孔子曾尝试复兴礼乐制度,但未能使其重振雄风。这一时期,俗乐开始从民间走向宫廷,逐步得到统治者的青睐并成为一种潮流。楚国的民间歌舞深受上层统治者的喜爱,而乐府,一个专门管理音乐的机构,也在秦朝出现并在汉代发扬光大。随后到了国力强盛的大唐,经济获得前所未有的繁荣,各种文化之间的交流和融合十分深入。唐代统治者大多有着开放的思想,因此唐代的宫廷音乐也有着兼收并包

的个性,吸纳了前代主要是魏晋南北朝以及隋朝的宫廷音乐甚至各种外国音乐的养分,形成了自己独具个性的音乐文化。毫不夸张地说,唐代宫廷音乐在种类和技巧上都超越了以前所有的朝代。唐代宫廷音乐机构众多,主要有太常寺、教坊和梨园。教坊是一个培养宫女的组织,在开元时期成为一个音乐机构。它的职能清楚,主要管理与俗乐有关的各项事务,如音乐、唱歌、舞蹈等。梨园是唐朝鼎盛时期培养音乐家的独特的音乐机构。它始于唐玄宗时期,培养了一大批优秀的音乐人才,最终把唐代宫廷音乐推向了极致。然而,安史之乱的爆发既是唐代政治的转折点,也是唐代音乐的转折点。此后,曾经辉煌灿烂的宫廷音乐也随着唐帝国的衰落而沉寂下来。

在宋代,雅乐依然建立在礼乐制度的基础上,礼仪性依然很强,有着不可逾越的规则。因此,宋代的雅乐和俗乐相比较而言就缺少欣赏性。然而,雅乐是政治的附庸,历代统治者都十分重视,它历来都是国家政治仪式不可或缺的组成部分。尤其是历代建国初期,统治者几乎都要建构完善的礼乐体系,重视雅乐的建设。因为雅乐凭借其教育感化力量可以强化君主集权制度,促使百姓认同政权,从而进一步巩固帝王统治。宋初礼乐制度的建构,其中雅乐的规范是最重要的。宋太祖认为后周的乐声很好,但并不和谐。因此,太常寺的官员们根据古代的传统对音乐进行了创新,以古法来规范当时的政治文化。宋太宗还认为,高雅、正直的音乐可以治愈心灵,古代帝王的法令仍然保存着这种美。此外,宋代理学的繁荣也是雅乐发展的重要原因之一。作为一门新儒学,理学继承了孔子把音乐作为教育工具来统治国家的思想,它非常重视高雅音乐的创作。基于对雅乐的重视,宋朝的皇帝和大臣们对雅乐的规则提出了极高的要求。其音乐标准,无论是音阶形式、演奏形式,

还是乐器的编排,都设定了符合"雅"体系的标准。在北宋统治的167年的时间里,曾进行过六次大型音乐变革,每一次都有大量的官员参与其中,他们引经据典,通过不断的论证使音乐创作符合古典系统。因而,宋代宫廷音乐显现出了明显的时代特色,极具复古风格和神秘色彩。在这六次音乐变革中,宋仁宗甚至亲自参与了两次,不但如此,他还为朝廷和祭祀活动制作了许多优美的雅乐。此外,宋徽宗时期还专门设立了大晟府,这是一个专门管理和创作雅乐的机构。这个音乐机构的职能在其建立之时就已明确。由此可见,雅乐在宋代的不断发展离不开宋代各个统治者的重视和支持。此后,雅乐借助大晟府这一平台慢慢渗透到俗乐中去。为了巩固雅乐的正统地位,宋代统治者甚至不惜利用刑罚等强制措施,体现了宋代宫廷音乐重雅轻俗的价值取向。

关于音乐机构的建立,宋代继承了前朝的礼乐制度以及一些宫廷音乐机构。太常寺是在汉代建立的一个行政机构,秦朝称为奉常寺,专门管理宗庙礼仪相关的事务,属于汉代最高的礼乐行政机构。其分支机构较多,其中有太乐署和鼓吹署,这是两个重要的音乐机构。这一建制一直沿袭了下来,直至唐宋。宋代的音乐机构主要传承于唐代,但宋代的综合国力比唐代逊色,最终未能实现大一统的局面,所以,宋代宫廷音乐不如唐代那般繁盛。宋代产生了一些新兴的音乐机构,这些音乐机构是顺应时代需要而设立的,如"钩容直""云韶部""东西班乐"等。"钩容直"还有一个名字叫"引龙直",主要是在皇帝出行时演奏的一种音乐,演奏人员是从军队士兵中选拔产生的,然后组成一个马上仪仗乐队,大概有四百多人,专门负责在马上演奏"大曲""鼓笛曲""龟兹曲"等教坊音乐,其实质就是一种军乐。这一点《宋史》说得明白。《宋史·乐志十七》:"钩容直,亦军乐也。""钩容直"于太平兴国三年(978)开始,

至绍兴三十一年（1161）被解散，共持续了 183 年。"云韶部"最初叫"箫韶部"，是由俘虏所得的南汉宦官组成的乐部。一般在重要节日期间演出，主要演奏"大曲"，必要时还表演傀儡戏，所用乐器众多，其中就有筝。宋代叶梦得《石林燕语》的记录可以佐证："燕乐教坊外，复有云韶班、钩容直二乐。""东西班乐"与"钩容直"有几分相似，乐师是皇帝的心腹亲信，主要来自军队，擅长音乐。这一音乐机构的表演主要出现在骑马游戏、夜间巡逻游戏和军事盛宴中。这一音乐形式只存在于太宗时期，所用乐器较少，主要有小笛、小笙等。宋代也有教坊，主要是对唐代教坊制度的承袭。但宋代瓦舍勾栏兴盛，说唱艺术和戏曲音乐开始流行，因而宋代教坊没能保留唐代教坊的盛况。宋代教坊是这样发展演变的：北宋初年，教坊在都城汴梁设立，后从各地招来新的乐工扩充。宋代教坊承袭唐代的四部乐，这四部分工明确，负责不同乐种的教习，但无论乐队编制还是演出规模都大不如唐代。到南宋时，虽然规模较小，分类却更为细致，主要依据乐器及表演种类进行分类，分成十三部色，其中就有"筝色"。但因时局动荡，教坊后被废除，最终被"教乐所"取而代之。然而，教乐所虽然是管理音乐的机构，但只是在演出时作为组织机构而存在，这一机构没有固定的表演者，从事演出的音乐表演艺人都是教乐所临时招募的，有时会用衙前乐人替代。宋代教坊的衰落标着宫廷俗乐的衰落。

在制度上，北宋仍沿用唐代的乐籍制度。乐籍制度大概从北魏就开始了，是指将罪犯、战俘等罪民及其妻女后代籍入从乐的专业户口，由官方统一管制其名籍的制度，这些在册的人被视为贱民，必须世世代代从事音乐行业。隋唐时期也是如此。在此制度之下，乐师受太常寺的管制，虽有一定的俸禄，但没有社会地位，人身自由也受到限制，并且世代都无法改变自己的职业和命运。和

唐代相比,宋代乐师的社会地位有所提高,但依然受到社会的歧视。后来,南宋教坊彻底被废,教坊乐师大多被遣散。为了谋生,他们中的大部分只能流落民间重操旧业,少部分则留在各州县衙所置的乐队之中。后来宋代每有庆典,需要的乐师往往由教乐所从民间或者衙前乐队中临时召集,从此,民间和聘请的乐师开始同时出现在宫廷音乐活动中。除了对音乐艺术有一定的掌握,他们通常是平民,这种临时雇用的关系使他们可以自由地在各个城市区域游走,甚至可以进入皇宫。在南宋宫廷音乐活动中,因为雇佣制度,出现了越来越多的乐师。最后,音乐行业出现了越来越多的从业者。自此,传统的乐籍制度被雇佣制所取代。这些乐师在进入宫廷后,将进行 20 天的短期培训,这样,宫廷音乐和民间音乐获得了充分交流沟通的机会,两者互相吸收和借鉴,促使传统宫廷音乐更加多元发展。

北宋初期,由于国家经济受到重创,宫廷音乐并未出现明显进展,仅是继承唐代的制度。在统治者的励精图治下,政治、经济、农业和手工业等都逐渐恢复,文化艺术的发展也逐渐受到重视,统治者有了闲暇时间发展音乐文化。在此背景下,筝乐开始在宫廷音乐中一展风采。据《宋史》记载,每逢春节、中秋节、圣节(皇帝生日称为圣节)这三大重要节日时,其中一个节目就是筝乐独奏。可见,筝乐独奏曾经在宋代宫廷宴乐中成为保留节目。事实上,在宋代教坊中,筝在大曲部、法曲部、云韶部中都作为重要的伴奏乐器而长期存在。只要有重要盛大的节日,都会演奏宫廷宴乐,筝都是大中小型乐队表演中重要的组成乐器。然而,在宋徽宗建立大晟府后,强制推行雅乐,宫廷宴乐日渐式微,但这并未撼动筝在宫廷音乐中的地位。

宋代教坊承袭唐代的规制,在北宋依然设有四部乐,但到南宋

经历了几次兴废，最终走向没落。教坊在高宗建炎初年曾被撤销，绍兴十四年重新设置，当时由内侍负责，规模最大时乐工达到了四百六十多人。但是没过多少年，教坊在绍兴末年再次被废除。后来孝宗即位，他遵循前朝遗留下来的制度，没有再设教坊，如果碰到重大节日需要演奏，就会临时组建教坊用乐。宋代宫廷燕乐就这样逐渐简化，最终没落。

关于筝在南宋的演奏，也有一些文献记录。南宋吴自牧在其著作《梦粱录》中详细记录了皇太后过生日时的宴饮场景，当时乐队奏乐，百官祝寿，好不热闹。同样，南宋周密的《武林旧事》则详细叙述了宝庆元年宋理宗过生日的经过。在这两次生日宴会中，有关筝的节目多次出现。

所以，我们可以根据这些蛛丝马迹推断，筝乐是宋代宫廷宴乐中必不可少的重要组成部分，曾活跃在宋代统治阶级的诸多节庆聚会活动中，甚至多次反复出现。这有力地推动了宋代宫廷音乐文化的发展，也进一步丰富了中国的音乐文化史。

第四节　宋代雅乐、宴乐活动与古筝艺术

作为民族乐器，筝历史悠久，其造型精巧别致，音色优美独特，吸引了众多粉丝的追捧，他们不但赏筝乐，还习筝乐，因而学习队伍不断发展壮大。筝乐是我国悠久的民族音乐形式。宋朝是中国筝的进一步应用时期。中国古代音乐文化在这一时期发生了重大变化，这是一次重大的转型，宫廷音乐与民间音乐获得更多交流融

合的机会,最终宫廷音乐逐渐被民间音乐取代。宋朝不仅继承了唐朝的音乐制度,还对筝艺术进行了创新,使筝乐赢得了更广阔的发展天地,在广泛的传播中不断获得普遍应用和深度发展。

宋代多元文化并存,筝乐是宋代音乐文化非常重要的组成部分。宋代以前,宫廷音乐在中国音乐史上独占鳌头,其音乐地位不可撼动。但到了宋代,音乐文化逐渐转型,宫廷音乐逐渐走向民间,宫廷乐器演奏阵容庞大,注重气势;民间乐器演奏规模较小,但自由灵活。两者不断碰撞,不断融合,民间音乐以一种新的面貌出现并适应新的审美需要而成为当时的主流音乐形式。这一音乐形式具有非常丰富的音乐体系,包括说唱、戏曲和民族乐器等等。为了稳固统治,宋代统治者高度重视文化及音乐艺术的力量,在这一特殊历史文化背景下,宋代乐器文化尤其是筝乐文化获得长足发展。

宋代,筝不但运用在雅乐活动中,也在宴乐活动中频频出现。记录其在宫廷音乐中使用情况的相关文献最早可以追溯到《史记·李斯列传》,到隋朝时已经蔚然成风。《隋书·音乐志》中记载了大约二十种雅乐乐器、四种丝属乐器,其中筝赫然在列:"四曰筝,十三弦,所谓秦声,蒙恬所作者也。"[①] 但是筝在宫廷雅乐中的地位在各个朝代不尽相同。那么,筝到底是一种能启迪人心的雅正之音,还是迷惑人心的混沌之音呢?对此,当时的政治家和音乐家们存在着不同的看法。据《史记》记载,秦废弃奏筝,选择了昭虞之乐[②],且不论筝乐和昭虞之乐的音色孰优孰劣,这里是否也有一些政治因素,秦是否为了强化音乐的政治教化作用而作出如此选择呢?宋太祖也曾要求废筝:"诚诏有司去筝、筑之器,削二变四清

① 〔唐〕魏徵等:《隋书》卷十五,中华书局 1973 年版,第 375 页。
② 昭虞:即"大韶",简称"韶",亦称《大》《箫韶》《韶虞》《昭虞》。六舞之一。

之声，而讲先王乐架之制，亦庶乎复古矣。"[①]元丰二年(1079)，宋神宗要求制定朝会之乐，在君臣讨论时，有大臣建议在雅乐中删除筝乐。他们的理由是筝不适合在祭祀和宴会等重大场合演出，但是太常寺最终拒绝了这个提议："其堂上钟磬、庭中歌工与筝筑之器，从旧仪便。"[②]但雅乐的编纂也有许多不合理之处。元丰三年(1080)，杨杰指出大乐中乐器不协调的缺点："三曰金石夺伦。乐奏一声，诸器皆以其声应……今琴、瑟、埙、篪、笛、箫、笙、阮、筝、筑奏一声，则镈钟、特磬、编钟、编磬连击三声；声烦而掩众器，遂至夺伦，则镈钟、特磬、编钟、编磬节奏与众器同，宜勿连击。"[③]这段文字告诉我们宋代乐队中的乐器有丝弦乐器和金石乐器两种，其中筝属于丝弦乐器。两种类型的乐器在演奏时是有一定规则的：丝弦乐器演奏一声，金石类乐器便随之演奏一声。但到了宋代，两种乐器的节奏就不合规则了：丝竹乐器音色柔和细腻，金石乐器音质洪亮浑厚，演奏时如果金石类敲击三次，丝竹类弹奏一声，就会使演奏节奏不合理而难以辨认出丝竹乐器的声音了。宋徽宗崇宁四年(1105)，大司乐刘昺提议："今所造大乐，远稽古制，不应杂以郑、卫。"[④]这一建议最终得到了徽宗批准。因此，宫廷乐队中取消了筝乐器。此后，宋代乐团演奏时，筝的位置则被琴和瑟取代了。自此，筝在雅乐的场合中不再出现。

根据《新唐书·礼乐志》记载："乐县之制。宫县四面，天子用之。"[⑤]筝在宋代宫悬[⑥]中也被广泛使用，宋代筝在宫悬中的排列与

① 《中华礼藏·礼乐卷·乐典之属》第一册，浙江大学出版社2016年版，第644页。
② 《宋史·乐志》卷一二七，中华书局1977年版，第2977页。
③ 同上，第2982页。
④ 同上，第3009页。
⑤ 〔宋〕欧阳修、宋祁：《新唐书》卷二十，中华书局1975年版，第460页。
⑥ 宫悬：又同"宫县"。礼乐制度按等级不同，规定所施行的用乐规模，皇帝为"宫悬"。

隋唐有着密不可分的关系。但到了宋代，又进行了一些革新，即把歌唱者列在首位，而筝乐和其他音乐都列在首位的左右两边，平行排列。此外，景德三年（1006），宋真宗在崇政殿观阅宫悬乐，在演奏登歌乐时，筝被用作伴奏乐器。

宴请是宋代对外交流的一项重要政治活动。音乐舞蹈表演的相互渗透，增强了宴会的娱乐性。"分盏奉乐"是宋代宫廷音乐的一个重要特征。以皇帝、宰臣、诸臣分别举酒饮酒这样的"三盏"作为一轮，一轮就是一个时间单位，每个时间单位对应一个燕乐表演。丰富的娱乐节目和严谨的宫廷礼仪，不仅表明君主与臣民在治国理政上是团结一致的，而且向外国使节展示了宋王朝的威仪和文化风俗的博大精深，同时也可以增进中原音乐和域外音乐的交流。据朝鲜郑麟趾《高丽史·乐志》记载，徽宗在位时就曾赠给朝鲜很多中原新乐器以及曲谱，其中就包括四面筝。

随着宋代社会的不断发展，这种"分盏奉乐"形式由最初的"三盏制"扩展为"五盏制""七盏制""九盏制"，到南宋时期甚至达到"四十一盏制"。但无论表演形式如何变化，筝在宋代宴乐活动中的重要地位一直不曾改变。例如，在宋徽宗统治时期，蔡京因犯罪被免职。政和二年（1112），皇帝下令让蔡京复职，并在当年的三月份，赐宴于蔡京，宴会中就使用了筝作为伴奏乐器。此外，每逢重大节日，筝都作为重要的乐器参与到宫廷宴乐中。

宋代筝乐具有继往开来的重要价值，其继承了前朝筝乐的特点并有所发展创新，在促进后世筝乐的改进和创新方面做出了自己应有的贡献。筝乐雅俗共赏的特点使其深受宋代不同阶层的钟情。作为音乐文化的使者，它被送到今韩国等国家。结合地方文化和民间音乐，创造出具有民族特色的筝。隋唐时期，长安主要以秦筝为主流。其后，中原地区开始流行豫筝、鲁筝。北宋灭亡后，

中原筝乐逐渐南下。它兼收并蓄各地的地方文化，并彰显当地音乐特色，符合当地审美理想，形成了各种筝派，这些筝派各具地方特色，具有自己独特的艺术体系，如山东筝、浙江筝、客家筝、潮州筝等。

第五节　宋代民间音乐活动与古筝艺术

宋代的社会发展模式营造了浓厚的商业氛围。东京的妓馆主要集中在数条主要街道和小巷中，餐馆和茶馆也散布其中。许多茶馆使用乐伎吸引顾客，他们在茶馆内设立了一个特殊的地方，供人学习乐器。在越州，用鼓乐器演奏梅花曲调，大户人家的子弟在茶楼聚会饮酒、学习乐器或唱歌等，被称为"挂牌"。

筝乐在民间音乐的历史上留下了数不清的印记，宋代也不例外。汉桓宽《盐铁论·散不足》说："往者，民间酒会，各以党俗，弹筝击缶而已。"从这里可以看出，汉代以前的各种民间集会，百姓都以听筝玩筝来增添宴会的趣味性。白居易曾说过"奔车看牡丹，走马听秦筝"，这彰显了唐代筝乐的繁荣与辉煌，也说明筝博得了众人的喜爱，其雅俗共赏的特性使得喜欢古琴的人也无法忽视筝的存在。在宋代之后，无论是私家别苑还是官门府邸，无论是酒楼亭台还是青楼妓馆，都有筝乐演奏的舞台。宋代陈允平的《思佳客·用晏小山韵》写道："宝筝弦蠹冰蚕缕，珠箔香飘水麝风。"在这首词中，客人们欢畅地喝着美酒，美酒中倒映着舞姿轻盈摇曳的美人，美妙的筝音荡漾在雅致的筝弦之间，美人、美酒、美音，怎不

令人陶醉,以至于不知时间之流逝。汪元量在《忆秦娥》里写道:"少年心在尚多情。酒边银甲弹长筝。弹长筝。碧桃花下,醉到三更。"在这首词中,多情的少年们边饮酒边倾听弹筝美人翻飞的手指间流淌出的幽怨哀愁,酒不醉人人自醉,客人们纷纷醉倒在桃花纷飞的碧桃树下。春游、泛舟是宋代的一种民俗,无论是小节气还是大节气,市民都喜欢出去游玩。南宋词人张炎则在《庆春宫》一词中,称其在寒食节的时候,带着宾客们外出游玩,大家一起聚集在池边,享受着春光之美,更享受着"池亭小队秦筝"的音乐之美妙。筝伎们围坐在池边的小亭中,微风吹拂着裙角,裙角滑落水中,裙带迎风飘扬,美妙的筝声吸引众多游客驻步观赏。生机盎然的春意,美丽脱俗的筝伎,清越舒缓的筝音,兴致盎然的游人,好一幅宋代市民春日踏青图。更有雅兴的人,约了三两个朋友,把酒席搬到船上,伴着音乐演奏的韵律,别有一番风味。宋代吴文英过去常和朋友们去湖上划船,他和朋友一起游玩,指导乐师合奏琴、笙、琵琶、方响等乐器,随后把这动人的音乐和真切的感受写进了他的《还京乐》一词中。刘过在他的《满江红·同襄阳帅泛湖》词中描写他和他的朋友们在湖面上泛舟的情形。微风吹过,湖面泛起涟漪,杨柳在风中摇曳多姿。诗人倚在小船上,宽阔的湖水使人心平气和,宁静且悠扬的筝音伴着美酒,使人恍若进入仙境。宋代的筝乐在酒楼市井的广泛应用于此可见一斑。

筝乐历来在私人府邸也备受青睐。在古代,私人是可以蓄养和买卖乐伎的。汉代,诸侯的妻妾众多,这些女子大都能弹琴、善歌舞;富豪官吏也喜欢畜养歌舞伎,有时多达几十人。到了唐代,甚至发展到只要五品以上的官员就有资格蓄养乐伎,以此作为娱乐消遣。宋代蓄养家伎的风气更盛,这和当时的政治是密不可分的。宋太祖赵匡胤曾说过:人生如白驹过隙一般稍纵即逝,应该给

子孙多积累些财物，多购置些田产和歌姬，这样自己可以快乐地颐养天年。虽然这句话是宋太祖为了巩固中央集权而威逼利诱石守信等人交出兵权时说的一段话，但至少也反映了宋代统治阶级的某种思想观念。到宋仁宗时期，"两府、两制家中各有歌舞，官职稍如意，往往增置不已"[①]。可见宋代大臣们的府邸大都是有歌舞艺人的，且数量往往和官职的大小成一定比例。王公大臣们不但蓄养歌姬，而且非常痴迷于家伎的乐舞表演。《梦溪笔谈》里曾有这样的记载：寇准特别喜欢柘枝舞，这是来自西域的一种乐舞，只要接待客人必定演奏柘枝舞，一旦演奏就是一天，因此有了"柘枝颠"的称号。家庭乐舞除了娱乐人们的感官外，还成为官吏们谈论事务的最佳背景。壶弢在《题沈知丞园》中写道："邺架插书金屋底，秦筝度曲绿衣前。主人宴罢归来晚，银烛高烧月午天。"可以想象，宾主欣赏着乐舞，并在这温馨和谐的氛围中谈论经世之道，探讨国家大事。

宋代私家音乐的品质从某种程度上来说高于市井音乐。一方面，由于受到宫廷音乐的影响，一些皇亲国戚的私家宅院也聘请专门的教坊乐师来教授音乐。宋代周密的《齐东野语》卷十七记载了赵元父的祖母在谈起吴郡王和平原郡王家乐的豪华场景的时候的感叹：当时，七楹殿是专门为乐师们教学而设计的场所，殿内都用青石装饰。所有的乐师都是梨园的乐工。乐器弹奏和舞蹈的韵律，都有一个专门负责的头领。每当遇到重大节日以及王府有人过生日，就会花十几天时间，这是皇宫教坊中所没有的。

另一方面，宋代许多士人不仅文学修养颇高，而且钟爱音乐，甚至有很高的音乐造诣，这在一定意义上促进了宋代民间音乐水

① 周勋初：《宋人佚事汇编》，上海古籍出版社2014年版，第69页。

平的提升。欧阳修在好友李留后家看到一个乐者能弹前朝的乐曲，非常惊喜，于是写下了《李留后家闻筝坐上作》："不听哀筝二十年，忽逢纤指弄鸣弦。……樽前笑我闻弹罢，白发萧然涕泫然。"诗中"二十年""萧然""泫然"等词语描写欧阳修听到前朝筝乐后溢于言表的喜悦和激动。"花间舌""冰下泉"则在比喻的修辞中彰显了筝乐的美妙动听以及弹筝者技艺的高超。这些都可以显示出欧阳修较高的音乐素养。宋代大文豪苏东坡，精通音律，他家的乐伎也非常厉害，其中一个善弹琵琶，能够演奏大唐琵琶曲《濩索凉州》，且技艺非常高超。苏轼还曾在甘露寺和一个乐伎一起合奏《芳春调》，当时他弹奏的是筝，这在他的即兴诗作《润州甘露寺弹筝》中有所记载，诗中"哀""愁""孤"等词给整首诗蒙上了一层低沉灰暗的色调，抒发了诗人旅途中的感伤悲愤之情。他选择纵情于山水景物中，用筝音安慰自己，在苦难中寻求慰藉。

　　文人们除了钟情于筝乐独奏，也欣赏筝乐合奏。宋代名臣范仲淹的儿子范德孺家有擅长弹筝和弹琵琶的两个女仆，每天晚上入睡前，范德孺都喜欢让这两个女仆合奏，直至他睡着，女仆方才离去。梅尧臣在他的《吴冲卿出古饮鼎》中记载了筝与胡琴的合奏："又荷君家主母贤，翠羽胡琴令奏侧。丝声不断玉筝繁，绕树黄鹂鸣不得。"晁补之曾有一首《碧牡丹》，写了自己在王选家中观看乐舞的情景，当时的舞蹈就是在各种乐器的合奏下进行的，其中的伴奏乐器之一就是筝。苏轼也曾经在诗中描绘过好友刘景文家乐伎琵琶和筝的合奏曲，并且写下了组诗《次韵景文山堂听筝三首》。当筝和琵琶合奏后，诗人的心情汹涌澎湃。这复杂的情绪交错，让苏轼想起《韩熙载夜宴图》，韩熙载沉迷古琴音乐，与朋友在家里高谈阔论，给人一种纵情声色、没有野心的假象，而这种假象巧妙地避免了监视。作者通过筝和琵琶的合奏来思考他的前辈，并回顾

自己的远大志向以及和朝廷政治立场相左的现状，从而表达了错综复杂的宦海愁绪。

总之，筝乐在民间的发展离不开筝伎对筝乐的推动，他们促进了筝乐的传播、创作和提升。南宋高宗建炎时期曾多次罢黜教坊，这样，一些宫廷乐伎便流落民间，他们在民间卖艺的同时传授筝艺，从而整体提高了民间筝乐的技艺。在这一时期，也曾涌现了一些著名的筝伎，譬如徐楚楚，她不仅擅长弹筝，而且艺术修养极高。刘过曾在他的《浣溪沙·赠妓徐楚楚》一诗中盛赞徐楚楚："标格胜如张好好，情怀浓似薛琼琼。"薛琼琼是宫廷教坊中的著名筝伎，张好好以擅长歌舞而成为湖州名妓，刘过将徐楚楚和她们相提并论，可见徐楚楚才艺品貌之非凡。南宋张孝祥曾赠词给筝伎，他在《菩萨蛮·赠筝妓》一词中不仅赞扬了筝者的技艺，也表达了对筝伎文化品位的高度评价。

由于宋代民间筝乐传播于瓦舍勾栏、酒肆妓馆等场所，并具有即兴演奏的特点，这不可避免地带着粗陋低俗的气息。然而，民间筝乐虽然无法和细腻高雅的教坊筝乐相提并论，但却体现了不同文化层次民众的不同需求，更是宋代社会文化的真实写照。

一般而言，民间艺术家的生存空间是其整体艺术取向的基础。民间艺术家注重对现实生活的把握，能够很好地捕捉到百姓的音乐趣味，这无形中促进了当地的民间艺术。对于一个地区来说，艺术和文化的传播同样重要，民间艺术家承担着传承的重要任务。

那么，宋代民间艺术是如何传承的呢？

首先，可以通过"口传心授"的方式传承。什么是口传心授？很显然，就是师傅口头传授自己的经验、感受、见解，徒弟用眼观察感受、用心理解体悟。口传心授不仅可以传承传统音乐的精神，而且可以传达文字无法书写的内在意蕴。口传心授一直是中国音乐

传承的一种非常重要的方式,其在中国古代音乐发展史上的作用至关重要。对于音乐艺术来说,人是其中最重要的因素,人能够理解艺术作品并通过自己的演绎来呈现艺术作品的精神。人是独具个性的,每个人对艺术的理解是不尽相同的,这些生动的、活泼的、个性化的东西势必会蕴含到其表演作品中,而这些才是至关重要的。这些艺术作品之外的人的因素使得艺术作品有了生命和灵魂,通过口传心授就可以实现这一目标。在一次又一次的口传心授之间,艺术作品的精髓才能被充分挖掘。因此,一个技艺精湛的艺术家,他更多地注重的是表演中的精神、感情和技法的细微之处,而不单单是演绎的完整与否。

其次,通过培训的方式进行传承。宋代继承唐代包容之风,这就使得音乐艺人可以展现自己的个性,自由选择演出的方式,这样民间艺术便得到了很好的传承。南宋时期教坊的没落使得大批宫廷音乐艺人走向民间,他们的技艺迅速糅合到民间音乐之中。民间艺人群体逐渐庞大,民间演出更加频繁,学艺之人也日渐增多,口传心授无法解决这一问题,于是就顺应时代需要通过培训形式传授技艺。这些学艺之人或为了营生需要,或为了提高自身技艺,但不管是怎样的学习初衷,最后都无意中促进了宋代民间音乐的发展和繁荣。

在中国音乐文化史上,宋代音乐文化减少了舞蹈音乐中舞蹈的元素而加大了说唱等艺术的分量,这种重大转型具有里程碑的意义。但无论音乐形式如何变化,筝乐依然占据着重要的位置。宋代筝乐在历代筝乐的基础上有所发展,为后人对筝乐的改进和创新提供了重要的参考。在宋代,筝以雅俗共赏的魅力吸引着社会各阶层人士的关注。它不但是宋代音乐文化的重要组成部分,还承担着宋代音乐文化传播的重要使命,被异域他邦,例如朝鲜等

国家吸收，进而与当地的音乐文化相融，创造出别具民族特色的筝乐。如今，筝作为中华民族的传统乐器，不仅深受国人的热爱，也引起了世界音乐界的关注。今后，对筝的考古、改进和美学评价将会持续进行。

第六节　宋代筝人与古筝艺术

自秦朝出现后，筝已有两千多年的历史。在这悠久的历史中，筝的形制不断完善，演奏技艺也在继承中不断创新，同时还涌现了很多技法高超的筝人。两宋时期，筝的演奏技法已经达到了一个新的高度，也有一些优秀的筝艺表演艺术家彪炳史册，如苏轼、徐楚楚等。两宋时期，优秀筝人筝曲的数量虽不如唐代，甚至还有人提议废除筝，使筝乐在南宋一度消失，但是南宋朝廷最终否定了这一提议，使得筝在两宋时期获得了持续发展，成了大乐中不可或缺的乐器，同时奠定了筝在宫廷中不可撼动的地位。

想要了解宋代筝人及其艺术造诣，我们可以通过分析宋代的词人以及词作来寻找答案。宋代筝人众多，主要有文人、以艺谋生的民间筝人以及教坊专业筝人。

宋代文人群体对"琴"情有独钟，宋代琴文化具有清高雅致的特点，在音乐文化史上具有至关重要的作用。和琴音相比，筝声清悦悠远、哀婉百转，更易表达人生百态、俗世情感，历来被认为更加贴近生活，更具有亲和力。因而筝乐的这一特质使得各个阶层的人士都乐于接受，使其具备了雅俗两种风格的广大听众。文人们

借助筝乐倾泻自己的心绪,与世俗沟通交流,从而在"入世"和"出世"之间寻求一种平衡,找到一个支点。

宋代文人筝乐表演家很多,其中以苏轼最为突出。作为北宋中期文坛的领袖,苏轼不仅在作诗、绘画、散文等方面有很高的成就,他的音乐造诣也非常高深,精通筝、琵琶、笛子等乐器的演奏。我们在苏轼的诗、词、文章中不难发现,与音乐有关的就有几十篇。苏轼曾经写过一首关于父亲苏洵的诗:"微音淡弄忽变转,数声浮脆如笙簧。"根据苏轼诗中对乐律的描绘能看出,他是一位具有很高音乐素养的艺术家。

苏轼不但善于直接描写筝乐及筝人,更善于在典故中表达自己对筝乐的喜爱。熙宁四年(1071),苏轼出任杭州通判。相传,一天,他和朋友们去西湖划船。突然,一艘小船来接他。一位佳人坐在船上,停在苏轼的船前。女子做了自我介绍:她从小就很欣赏苏轼的才华和名望,但苦于没有机会见到苏轼。今天听闻苏轼来西湖游玩,于是追寻而来,希望弹一首筝曲作为礼物送给苏轼。说完,她开始弹古筝。苏轼和他的朋友们一边听着筝乐,一边看着船上的年轻女子。这位妆容优雅的年轻女士大约30岁。她娴熟的弹筝技艺,美妙动听的筝曲,使得苏轼和他的朋友们沉浸其中,浑然忘我,连女子悄然离开也不知。苏轼情绪激动,于是写下了《江城子·湖上与张先同赋时闻弹筝》:

> 凤凰山下雨初晴。水风清。晚霞明。一朵芙蕖,开过尚盈盈。何处飞来双白鹭,如有意,慕娉婷。　忽闻江上弄哀筝。苦含情。遣谁听。烟敛云收,依约是湘灵。欲待曲终寻问取,人不见,数峰青。

这首咏筝之作有上下两个部分，上片绘景寄情：青翠苍茫的凤凰山峰、湖上徐徐吹拂的清风、天边明艳动人的晚霞、水中仪态娉婷的荷花、空中自由飞翔的白鹭，诸多美景构成了一幅西湖雨后初晴美景图，词人的喜悦自然显现。下片听筝抒情：只闻筝音，不见筝人，但满眼满心皆是筝人，意境可谓美妙。一个"哀"字写出筝声之哀婉，情感之凄迷，"湘灵鼓瑟"之典故可谓意蕴丰厚，既暗喻筝人气质之高雅，也盛赞筝人演奏技艺之精妙，对筝乐之喜爱尽在字里行间。

苏轼旷达的性格源于其坎坷的人生道路，这种跌宕起伏的人生境遇构成了苏轼艺术作品的生命底色。而不屈不挠的精神品格则使他的创作有了一定的自由度，使他的艺术作品与古乐器、书画等自然妙合。苏轼诗歌与音乐的有机结合体现了苏轼独特的艺术风格。当我们深入到苏轼的长篇作品中去探索他的人生和音乐世界时，会深深地体会到苏轼不仅是一位伟大的作家、一位伟大的画家，而且是一位技艺精湛的弹筝艺术家、一位非常专业的音乐理论家。

宋代文人士大夫赏筝、弹筝主要是为了怡情悦性，或者表明自己的志向，抑或是宣泄自己心中的复杂情绪。他们无意于音乐文化的建设，但却促进了音乐艺术的发展提升。

宋代筝人中数量最多的当属以艺谋生的筝人，这类筝人致力于筝乐的传播和研究，使筝乐文化不断发展壮大。其中又以女性艺人居多。

徐楚楚是宋代最著名的民间弹筝艺人。有一次，皓月当空，清风徐徐，徐楚楚在主人的家宴中弹奏筝乐，其高雅脱俗的情态和纯熟精湛的演奏使得当时的诗人刘过如痴如醉，不禁诗兴大发，写下了"楼上佳人楚楚，天边皓月徐徐"的赞叹。刘过对徐楚楚的赏识并非一时兴起，他还有一首词高度评价了徐楚楚的弹筝技艺以及内在品行，这首词就是非常著名的《浣溪沙·赠妓徐楚楚》。刘过

虽一生穷困潦倒、仕途不顺,但他关心国事、心忧天下。因此,对于音乐艺人的技艺,刘过毫不保留自己的赞美,而对于这些艺人的经历,刘过也常表现出深切的同情,所以他的诗词才灵动感人,具有较强的艺术表现力。

宋代教坊虽然不如唐代兴旺繁荣,但音乐艺人并不逊于唐代,其中专业筝人有很多,如朱邦直、豪士良、聂庭俊、黄显贵、豪辅文、李吉、张行福等,这在《武林旧事》中有所记载。这些人技术高超,在筝乐演奏中可以独当一面。

如上述,在宋代音乐文化发展期间,筝在不同场合得到了传播,筝乐能够反映表演者的情绪,其演奏技巧也在宋代获得很大的提升。同时,这一时期还出现了双筝和十四弦筝,不同形制的筝丰富了筝乐的内容,为筝的发展创新提供了新的思路。从文献记载可以看出,无论是民间筝乐,还是宫廷教坊筝乐,其中的筝人以女性为主,她们基本上靠演艺谋生,弹筝技艺比较高超,尤其是宫廷教坊筝手,这些人的弹筝技艺比较专业,这是民间筝手无法企及的。从另一个角度看,他们对中国古筝演奏技巧的积累和中国音乐文化的发展作出了非凡的贡献。

第七节　宋词与古筝艺术

许多学者研究了宋词的音乐性,对其做了大量的考证,得出了筝乐与宋词密切相关的结论。宋代是中国古代音乐的一个过渡时期,它不是开放的、激昂的,而是内敛的、深沉的。无论宫廷

音乐还是民间音乐,筝都占据了一定的位置。正如许多学者经常听到悲伤的筝乐,他们开始用悲伤的字符串连筝的声音,用自身的感受表达对筝乐的喜爱,这对筝乐文化的发展发挥着不可磨灭的作用。

古筝的形制一直是专家学者讨论的话题,但其最初原型可能是将圆柱形竹子劈成两半制成的。纵观古筝的发展历史,我们可以发现它的变化过程是非常缓慢的,只有琴弦数量的增加所引起的音域拓宽的变化。宋代筝是唐代筝的沿袭,但又在唐代筝制的基础上有所改进,使筝乐在宋代更加繁荣,加上宋代娱乐文化的高度发展,很多文人喜欢器乐,一方面自己擅长器乐演奏,另一方面,也喜欢看一些艺人弹筝。由于筝的演奏技巧、乐器的大小、琴弦的数量、装饰物和音色的不同等诸多因素,筝在宋词中有许多不同的名称,如银筝、玉筝、鸾筝等;对弹筝技艺也有不同的描述,光是演奏技法就有奏、抱、按、抚、弄等不同表述。

《全宋词》中涉及筝的词作达 183 首,较之唐诗,数量更多。我们可以从两个角度考察宋词中的筝,一是命名,二是对其弹奏技法的表述。

一、宋词中的筝名

关于筝的命名,宋朝基本和唐代大同小异。

(一)因弦数而命名

十二弦、十三弦、十四弦等这些都是以弦数冠名的筝。在宋代,十二弦并不多见,而且当时也没有被广泛使用,但是宋代晏几道的《浪淘沙》中有这样的描述:"十二哀弦。"诗人在词中提及了十二弦,说明十二弦筝在宋代还是有人使用的,只是使用的频率较低,流传不广而已。

十三弦筝是宋代最普遍使用的,《旧唐书·音乐志》中提道:
"十三弦,此乃筝也。"有些文献记录把在十二弦筝的基础上加上
一弦而变为十三弦归功于西汉的京房。据说京房想要研究他的六
十律,于是将筝变为十三根弦,通过以上推断,十三弦筝很有可能
是京房所创。但不管十三弦筝为何人所创造,其在宋代得到了推
广,这是不争的事实。宋代著名词人晏殊就曾记载过十三弦筝,他
在《生查子》中这样写道:"雁柱十三弦。"这首词写了一位弹筝女
子和自己心仪之人的相聚及分离,因而筝音悲哀凄苦,这样的哀音
也增加了词作的凄凉感伤的艺术表现力。晏几道不但喜欢十二弦
筝,也很偏爱十三弦筝。他在《菩萨蛮》一词中写道:"纤指十三
弦,细将幽恨传。"晏几道采用"未见其人,先闻其声"的艺术手法,
先从哀婉凄凉的筝音开始写起,然后再到美丽筝伎的纤纤玉手及
其精到纯熟的弹筝手法,用极富表现力的文字写出筝乐的独特魅
力,表现出筝伎心中无尽的忧愁苦闷之情。此外,张孝祥和林式之
也在他们的词作中描绘了十三弦筝,足见十三弦筝在宋代的流行
程度。

宋代还出现了十四弦筝,这在很多宋代词作中有所呈现。危
稹的《渔家傲·和晏虞卿咏侍儿弹箜篌》中有"十四条弦音调远"
的词句,这是十四弦筝在宋代存在的证据,也说明十四弦筝可以使
音调更加悠远绵长。

宋代为了追求音色的美妙,不断在筝的弦数上做文章,甚至创
造出了二十五弦筝,叶梦得的《江城子》里有"二十五弦弹不尽"
的词句。可见,筝弦的增加是为了丰富筝乐的音调,从而更能表达
言有尽而意无穷的忧愁暗恨。

(二)因纹饰而得名

通过对宋代相关词作的研究和分析,发现宋人按照纹饰对筝

进行命名，如玉筝、银筝、鸾筝等。

　　蒋捷的《白苎》有"玉筝弦索"之句。之所以以"玉"命名筝，一是玉应该是筝上的装饰之物，二是玉具有的内在人文品格为人们所崇尚，所以古人用"玉筝"作为筝的美称，实则更多地表达了他们对筝的喜爱之情。

　　宋代文人还特别喜欢称筝为银筝，如孙光宪《浣溪沙》："轻打银筝坠燕泥。"这首词中写出了一个终日深居闺房的女子因无聊寂寞而通过弹筝来宣泄情绪的场景，其弹奏音调之凄美甚至引来了小燕子们的关注。秦观的《木兰花》有"玉纤慵整银筝雁"，贺铸的《凤栖梧》有"闲凭银筝，睡鬟慵梳掠"。可见秦观和贺铸都喜欢用银筝来称呼筝这一乐器，这是宋代文人们对筝的普遍爱称。

　　文人们对筝的喜爱就在对筝的称呼里展露无遗，除了玉筝和银筝，他们还喜欢称筝为鸾筝、钿筝等。如陈允平的《风流子》："怅倦理鸾筝。"晏几道的《木兰花》："狂似钿筝弦底柱。"玉筝、银筝很好理解，"鸾筝"和"钿筝"究竟是怎样的筝呢？想要弄清楚"鸾筝"的意思，先要理解"鸾"的意思。鸾是鸟的一种，源于古代神话传说，和凤凰同类，这样一来，我们就可以推测"鸾筝"的形状了，这种类型的筝应该会在筝体上雕刻凤凰一类的神鸟图案。众所周知，人类社会从一开始就崇拜太阳和灵鸟，之所以崇拜太阳，是因为在人类的早期意识里，太阳就是一只可以带来光明和火种的火鸟；之所以崇拜灵鸟，是因为人类从鸟类那里学会了很多生存法则和技能。所以，以"鸾筝"来命名筝，体现了古人美好的生活愿景，也透露了人们朴素的哲学思维。"钿筝"这一表述在唐代即已出现，"钿"有镶嵌的意思，所以"钿筝"应该指的是有纹饰嵌入筝体的筝。这种筝是从制作工艺的角度命名的，可见唐宋时期人们对制筝工艺的钻研和创新。不管怎样称呼筝，都体现了宋代人对筝的

由衷热爱以及审美倾向，而通过分析宋词中的涉筝词，我们发现，在这些称呼中，他们比较喜欢"银筝"这一爱称，这和"白银"在宋代的流行不无关系。

（三）因感情而得名

宋代文人因特殊的时代因素，大多带有洒脱而质朴的格调，他们坚持自己的风格特色，不让自己沉迷于权谋之中，在中国古代的文人群体中独树一帜。他们有自己独特的音乐理解力，也有对筝的深情厚谊，经常按照自己的喜好来命名筝，如宝筝、哀筝等。晏几道在其《虞美人》一词中称筝为"宝筝"，可见其对筝视若珍宝的深厚情感。晏几道还在其《菩萨蛮》一词中称筝为"哀筝"，这也足见晏几道对筝之音色本质的深刻体悟。

以情感来命名筝的文人不在少数，他们根据自己独特的情感体验赋予筝各种名称，既表达了自己对筝的喜爱，也丰富了筝的称谓，在一定程度上促进了筝乐的广泛传播，也无形中推动了筝乐艺术的发展。

二、宋词中的弹奏技法

宋词除了对筝的称呼非常讲究外，对于筝的弹奏技法的描述也非常丰富多彩、细致入微，这些词语真实记录了当时弹筝人的动作，说明宋代弹筝手法的灵活多样。

在宋词中，我们发现了大量的筝乐弹奏指法的记载，不但有右手指法，也有左手指法。

词中所涉及的右手指法主要有抚、拨、弄、弹、挑等，这不难看出当时筝艺水平已经相当成熟。

抚，原意是轻轻地按着，后引申为拨弄、弹奏的意思。这是文人对筝人演奏时曼妙手势的一种美称，那动作多么轻柔，多么妩

媚。"抚"字的运用，使得文人的诗篇更加具有浪漫唯美的韵味。如："学抚瑶琴，时时欲靠。"[①]

拨，本义是治理的意思，后应用为乐器弹奏指法，指用手指用力推动或挑动琴弦。这一弹奏技法，在宋代便已出现，现代古筝技法中，指甲拨片是不可或缺的存在，在宋代，根据宋词中的记载，也是经常使用义甲来拨弦的，宋代人用"银甲弹筝"来形容筝的音色优美、动听。如赵彦端《鹧鸪天》："箫吹弄玉登楼月，弦拨昭君未嫁时。"

弄，这个字最早在甲骨文中出现，其古文字形就像双手捧着玉在把玩。这也是宋词中常提到的弹筝指法，这个字状写弹筝技艺的高超精湛，如同把玩一个小物件一样轻松随意，如杨冠卿《浣溪沙·次韩户侍》："瑶琴谁弄晓莺声。"

弹，这个字目前的资料显示其最早出现在甲骨文中，最初是弹弓的意思，后来有用手指敲击或者拨弄乐器的意思。此词为文人描写弹筝技法的一个最为普遍的词语，具有笼统性和概括性。如周紫芝《卜算子·再和彦猷》："醉里朱弦莫谩弹。"

挑，本义是拨弄、引动的意思，后引申为乐器弹奏指法。演奏时食指向外拨弦。

通过对以上宋词中"抚""拨""弄""弹""挑"等弹筝技法的解读，不难看出，宋代筝乐右手技法是多种多样的，文人对其所做的描绘也丰富多样。

现代筝在演奏中，有时会根据调性的需要，移动筝码，筝码在宋代被称为雁柱，调性是与雁柱相关的，宋词中用"调"和"移"等词表述，如张孝祥《菩萨蛮·赠筝妓》"十三弦上调新水"，王沂孙

① 〔宋〕刘过：《沁园春·美人指甲》，《全宋词》，中华书局1965年版，第145页。

《如梦令》"妾似春蚕抽缕,君似筝弦移柱"。这些词句中的"调"指的就是调弦的指法,这是一种通过移动雁柱来改变筝的调式调性的手法。

宋代涉筝词中也经常出现"移"这个词语,如晏殊《蝶恋花》"谁把钿筝移玉柱",曹勋《朝中措》"轻移雁柱",句中的"移"应该也是移动雁柱调音的手法,和"调"表述相异,但实质相同。

左右移动筝码(雁柱),是为了改变调性音高,适应曲子演奏的需要。和"移""调"异曲同工的还有"促","促"也在宋词中大量出现。宋代词人主要用"促"字来表达移动雁柱的意思,如陆游《真珠帘》"想闲窗深院,调弦促柱",黄庭坚《更漏子》"玉甲银筝照座,危柱促"等。通过以上分析,我们不难发现,宋代的筝人弹筝时经常会移动雁柱来改换调式,这样筝乐就会富于变化,这些词语的频繁使用不但说明宋代筝人演奏技艺的高超,也说明了宋代筝乐审美品位的提升。

宋词中除了这些对右手技法的描写,还有很多对左手技法的描绘,弹筝指法对左手要求很高。从古至今,中国民族音乐都是非常注重神韵的,有形无韵的音乐是无法行之久远的,所以,神韵可谓是音乐艺术的核心和灵魂。古筝经历两千多年的发展演变,弹奏指法愈加完善,左右手各有分工,"右手主音","左手主韵",即左手指法决定音调和节奏,是演奏的基调和精髓,右手则弹出各种复杂多样的乐音。左右手互相配合,才能达到"音韵相随"的绝佳效果。

通过研读宋词,我们不难发现,宋代左手的弹奏技法也相当成熟,宋词中的"柔""滑""按"等词语再现了当时弹奏的动作。这些左手指法演奏出的筝音可以表达各种复杂幽微的情绪。如李石的《花木兰》有"柔弦无力玉琴寒",赵长卿的《夏云峰·初秋有作》有"朱户小窗,坐来低按秦筝",杨无咎的《曲江秋》有"爱流水,随

弦滑"。这些都是对弹筝指法中左手指法的细致描绘。李石用"柔"字表达了对左手指法的关注和偏爱，同时一个"柔"字也让我们仿佛听到了轻柔婉转的筝音，这些都是这一技法带给我们的审美享受。赵长卿描写的左手技法词为"按"字，一个"按"字于无声处意境全出，筝乐的端庄和妩媚便自然流淌。杨无咎则用"滑"字来表述，一个"滑"字，尽显筝乐的流畅，也可见筝人左手指法的娴熟。宋词中这些表明左手技巧的词语的灵活运用，说明筝技在宋代迅速提高，也说明筝在宋代获得了普遍的应用。

不仅是"柔""按""滑"等一系列描写左手技法的词代表着宋代筝艺技法的娴熟，有关左手技法的其他史料记载同样说明筝在宋代的繁荣发展。

宋词也对当时弹筝的义甲进行了相关描述。相比手指弹奏，戴上义甲弹奏，一来可以增大音量，二来可以使筝音华丽清脆，所以从晋代开始就有人用义甲代替手指弹奏了，可见手指弹奏和义甲弹奏这两种弹弦法在筝乐历史上曾交替使用。到了现代，筝制不断演变，筝弦改良，目前多采用钢丝尼龙弦，材质比较坚硬，所以今天的演奏者大多会戴上义甲弹奏古筝。义甲在宋词中被称为"银甲"，说明宋代弹筝艺人从一开始就是使用义甲的，义甲的使用极大地推动了宋筝的发展。

众所周知，宋词作为古典文学的一部分，在中国文学史上的地位不可撼动。如果文字从音乐中分离出来，它们就只是文字。这样的文字没有节奏，没有韵律，自然不能朗朗上口，那它就不会流行，传播也不会久远。宋词因为有其独特的音乐性，所以可以流传至今。宋词是中国文学史和音乐史上不可忽视、不可抹去的美丽篇章。宋词中的涉筝词更是完美的音乐篇章，加上筝乐可以使歌词更加具有感染力和艺术性。动听的乐音可以把人的情感倾注其

中,击中内心最脆弱的部分,只有这种无形的声音才能深深打动人心。词篇与筝乐完美无瑕的融合使得宋词具有了无穷的艺术魅力,通过文字对筝音的渲染,推动了筝的传播,使其传播得更加快速和广泛。因此,宋词和筝乐的影响不是单方面的,它们互相影响,互相促进,值得后人深入研究。

第八节　宋代禅宗与古筝艺术

陈寅恪先生曾说:"华夏民族之文化,历数千载之演进,造极于赵宋之世。"[①]这是对宋代文化的最高评价,尽管我们对宋代后期的政治印象是"积贫积弱",但这并没有影响其文化的输出。仔细考察宋代的审美文化,我们可以看到,它不仅表现出盛唐文化瑰丽而强大的魅力,也汲取了魏晋文化中淡雅而清幽的风韵,而且有着更为深刻内敛的美学意蕴。其把握汉唐以来的高尚精神,结合自身的内敛沉稳,表现出刚柔相和、阴阳化育的独特美学风格,这是一种克制和理性的表达方式。这种美学风格是中国审美文化的集大成者,宋代文化是这一美学风格的典型代表,在中国封建社会后期具有非常重要的价值。宋代三百余年间,物质文明和精神文明都获得了长足发展,达到了一个高度,尤其是精神文明更是达到了封建社会的巅峰。在中国封建社会晚期的审美文化中,有许多内容

① 陈寅恪:《陈寅恪集·金明馆丛稿二编》,生活·读书·新知三联书店 2001 年版,第277 页。

可以追溯到宋代，如书法"崇尚意义"的实践，文人"水墨戏"的驰骋，瓷器造型的精致典雅，感情激昂的抒情歌曲乃至审美心理和审美情趣，等等。在这里，不仅有以"复兴儒学"为旗号的古文运动，还有以追求深刻的典故、细腻的文字为目标的西昆体，也有抒写文人遗风雅韵的山水诗画，还有以浪漫大方著称的平话、戏曲。一方面，文人雅士在宋代以新的方式写诗，另一方面，他们以新的方式表达自己的写诗兴趣，他们会任性、随意地把宋词的真谛讲出来。一方面，他们积极推进政治改革，将创新意识延伸到文学领域，使散文成为一种理想的文学样式，另一方面，他们提倡"祥和宁静"和"意趣深远"的审美追求。

　　如上所述，宋代审美文化是阴阳和雅俗和谐共生的调和体。诗词、散文、绘画、音乐和书法都受到高度评价，成就超出了上一代"大师"的想象。问题是：为什么宋朝将这两种看似不同的审美文化取向融合在一起？除了审美文化的发展，还有别的原因吗？宋代禅宗的深入发展和充分渗透是宋代审美文化特征形成的重要因素。

　　众所周知，禅宗兴起于唐朝。它是印度佛教和中国儒家思想相融的产物，其中还糅合了老子的无为思想、庄子的逍遥自在精神。佛教在中国产生之初，便深深扎根于中国文化的肥沃土壤之中，植入了中国文化的精髓，不断结合中国特色重新锻造自己。这一过程比较漫长，直到晚唐五代，禅宗才发展迅速，形成"五叶七脉"的格局，从而走上巅峰。但这一时期文人和官员对禅宗关注较多的原因是他们把禅宗视为佛教流派。

　　中国禅宗哲学起源于印度禅宗，是老庄思想与晋代玄学相结合而形成的。由于社会环境的封闭，宋代文人在审美方式上变得更加含蓄而沉稳。他们有奋发进取的志向，但却缺少坚持不懈的

勇气和毅力。当他们一次又一次地面对战败的局面时,当他们面对统治阶级的苟且偷安时,显示出无能为力的怯懦;他们想退隐到山林之中,像嵇康一样自由自在,终日弹奏《广陵散》,但他们却不能放弃世俗的享乐。以惠能为代表的禅宗南宗,以"平民主义、朴素方便的顿悟、入世的宗教精神"为核心思想,这符合道家自然无为的哲学。但是,它并不反对儒家"达则济世,穷则善己"的进取观,以摆脱"生"的矛盾。它强调自我反省,将不安的欲望转化为自我修养的力量。这样,士大夫们不仅可以陶醉于声色之中,还可以追求一种悠闲潇洒的生活方式。如黄庭坚的《更漏子》:

> 体妖娆,鬓婀娜。玉甲银筝照座。危柱促,曲声残。王孙带笑看。　　休休休,莫莫莫。愁拨个丝中索。了了了,玄玄玄。山僧无碗禅。[①]

通读全词,我们不难看出黄庭坚对筝乐的深入理解,对简洁的禅宗语言和深奥神秘的禅宗理论的准确把握。同时,也充分展现了作者不羁的人格魅力。然而,禅宗以自我精神解放为核心,追求舒适的生活哲学和自然、朴素、雅致的生活趣味,这对士大夫的影响颇大,促使文人在艺术创作中更加注重"意"的韵致,用朴素的词句浓缩他们丰富的思想感情、深刻的人生哲理和自由奔放的联想。作者不仅含蓄地歌颂了古筝音乐的精致,而且又重新升华了古筝音乐的美感,显示了诗词与古筝乐曲的相互影响。欧阳修曾说,音乐不但是快乐的,还是有意义的,用他的《书梅圣俞稿后》一

① 唐圭璋:《全宋词》,中华书局 1965 年版,第 410 页。

书中的一句话来解释："乐之道深矣！"①演奏家通过个人理解创作了曲子，作为传递美的媒介，筝乐给了诗人重新创作的空间。音乐中的情感使他产生了同样的感受，并将这种情感转化为自己的情感，从中意识到人的情感和时间的流逝。文人士大夫在追求意境的同时，在禅宗的影响下，其创作思想中的"凝神关照"与"沉思冥想"②越来越受到重视。他们用心观察事物，不受时间和空间的限制。他们让直觉代替思维表达，地球、太阳、月亮、树木、云朵，都按照"我"的思维方式运行。这是一种从"循序渐进"到"顿悟"的禅宗发展思想，也是修行的一般路径，和创作的路径是一致的，必须不断积累，才能最终实现灵感的爆发。受禅宗思想的影响，文人士大夫一方面追求意境的营造，另一方面越来越重视"集中关怀"和"静思"的创作思想。

　　例如，姚勉在《听筝》中记载："清猿嘹哓万松间，雏莺惺忪百花底。平生有耳喜此听，手不能作心自醒。"从听觉上，诗人把歌唱与猿、莺联系在一起，把听觉转化为视觉，仿佛诗人置身于"万松间""百花底"之中。禅宗的这种"顿悟"使诗人能够从自己的深层意识中找到审美趣味的内在情感共鸣，正如欧阳修在他的《赠无为军李道士二首》中所说："弹虽在指声在意，听不以耳而以心。心意既得形骸忘，不觉天地白日愁云阴。"禅宗注重用心感受万物、关照万物，万物皆在自己的思维控制之中。因此，欧阳修认为筝人的筝音并非来自指尖，而是来自意念和内心，可以达到忘记形骸、忘记万物的物我两忘境界。

① 〔宋〕欧阳修：《欧阳修全集》，中华书局 2001 年版，第 1048 页。
② 葛兆光：《禅宗与中国文化》，上海人民出版社 1986 年版，第 167 页。

第九节　宋代筝乐技法

古筝是一种古老的民族弦乐。其结构复杂,组成部件众多,既能演绎优美抒情的曲调,又能展现豪迈奔放的华章。

作为中国音乐发展史上的重要转折点,宋代音乐文化具有承上启下的重要作用。这一时期,筝乐在宫廷音乐的舞台上渐渐隐退,开始在民间大规模发展。在民间的舞台上,筝乐跳出宫廷音乐的模式,无论在形式还是技艺上都取得了长足的进步。宋代筝乐技法是继承唐代的,但在继承中又有所创新。弹筝的基本演奏技巧就是拨弦发声。"双按"是筝一贯的演奏技法。推柱,是一种调节音色的手法,即轻轻移动筝柱的手法。扭转是指用拇指和食指来回移动同一根弦的手法。这些弹奏技术是在一些古文献的基础上总结出来的,同时也一直沿用至今。

夹弹法:夹弹法实际上是一种传统的演奏方法。这是最流行和最广泛的弹奏方法。它以掌关节(即大关节)为起点。手指与琴弦的上下方向成45度角。演奏完后,它依靠下一根弦的惯性,使手可以依靠并保持手的形状自然放松。这种方法是传统技法中最基本的弹奏方法,适合古筝初学者,又称"扎桩法"。夹弹法的发音特点是浑厚清晰,善于表现古乐中深沉凝重的慢板节奏音乐和北派传统筝乐中朴素凝重的音乐风格。

摇指:摇指也是一种历史悠久的演奏方法,它最早的出现时间可追溯到唐代。按照弹奏方式的不同,它被分为支腕摇、扎桩摇、

悬腕摇、扫摇、游摇、扣摇。

1. 支腕摇

支腕摇是一种最基本的演奏指法，初学者必须从这一手法开始练习。这一摇指法的基本特点是：手腕左边部位应该轻轻撑住筝的前岳山部位，这样先形成一个支撑点，然后大拇指自然放在食指的左边，保持这一姿势，在自然放松的状态下用手臂带动手腕弹奏。这一弹奏方法可以控制大拇指和食指的力度，这样就可以调节音量的大小，通过更换大拇指捏食指的力度，就能使音量或大或小，一般而言，力度与音量是成正比的。

2. 扎桩摇

扎桩摇比较简单，也比较基础，是目前比较普遍使用的一种指法。具体的练习步骤是：先把小指放在筝首的弦孔处，这样形成一个支撑点。当然小指的摆放处没有固定的位置，也可以放在所摇筝弦旁的岳山处，以不影响摇指的地方和自己的感觉为准。这种指法需要支撑点，只要找准了支撑点，就基本完成了第一步。接着，中指和无名指自然弯曲，慢慢向手心方向靠拢，形成一个蜷曲的手势。然后，用食指捏住大指义甲，用义甲尖端触动筝弦并晃动筝弦，摇动时，大臂带动手腕。

3. 悬腕摇

悬腕摇，顾名思义，手腕是要悬着的，没有支撑点，不同于支腕摇和扎桩摇。这也是最常用的指法。这种指法以支腕摇和扎桩摇指法为根本，但又有所改进。具体的弹奏要领是：先要让手腕悬浮松弛，手肘微微上抬，大臂自然下垂，手掌保持半握拳姿势，大指和食指的关节微微隆起，其余三指自然弯曲。接着，用食指捏住大指义甲呈 90° 碰触筝弦，同时保持力度和速度的均匀。总之，这种技法不需要任何支撑，完全靠手腕和小臂的力量完成

摇指。这种指法触碰筝弦的位置也没有任何限制，可以是前岳山到柱码之间的任意位置，可以弹出各种不同的音色。这个和游摇指法很相似。

4. 扫摇

扫摇，顾名思义，就是一边扫弦，一边摇弦。这一指法是在摇指指法的基础上加入了扫指指法，因而有一定的难度。勾扫筝弦的手指主要是右手的中指，勾扫时最好是在八度音程内快速扫弦，在扫弦的同时，大指或食指摇动筝弦。扫摇的艺术表达非常丰富，既可以营造气氛，也可以调动听者的情绪。

5. 游摇

游摇是一种别具特色的摇指手法，这种指法技巧在实际运用时并不多见。弹奏的要点是：右手大指要连续快速托劈，从靠近弹筝者的筝码逐渐向筝的前岳山方向移动，力度由弱渐强。左手则先是按住筝弦后边滑边颤地回到原位音。和悬腕摇一样，这一指法的弹奏位置也很自由。游摇指法弹出的筝音稍显清冷，因而适合演奏节奏舒缓、情感低沉的筝曲。

6. 扣摇

扣摇，是一种左右手配合的指法。弹奏的要点是：右手用摇指指法弹弦，左手放在被摇的筝弦上，并在前梁及柱码之间左右移动，移动的依据是曲谱的要求。这种技法可以模拟风的声音，因而可以烘托气氛，营造一种独特的艺术氛围。

综上所述，不难发现，尽管宋代最终没有实现大一统，后期的政治比较动荡，但并未影响宋代文化艺术的发展。尽管宋代音乐逐渐从宫廷转移至民间，但并未影响筝乐的发展，恰恰相反，筝乐以其雅俗共赏的特性，在民间赢得了各个阶层人士尤其是文人的欣赏和青睐，在宋代获得了长足发展，得到了广泛的应用和提升。

当然，我们今天的很多研究都是建立在现存古文献的基础之上，这些零星的文献遗存并不能完全再现宋代的筝乐盛况，因而现今学界对于宋筝及筝乐的研究还不够充分，希望今后能有所突破，可以为中国古筝史的研究添砖加瓦。

第七章

元明清：古筝艺术的发扬期

第一节 元明清音乐文化简述

元朝幅员辽阔,从疆域的角度来说,称元朝为中国历史之最毫不为过。辽阔的领土孕育滋养了元朝的各项文化艺术,使其不断蓬勃发展。作为文化艺术的核心要素的音乐文化在继承中不断发展。元朝音乐兼容并包,包含了蒙古族音乐的粗犷气质以及中原文化的和谐统一的风情。元朝经济的高速发展、浓郁的文化氛围为元朝音乐文化的发展提供了丰富的营养,使得元朝的音乐文化在世界范围内得到了较为广泛的传播,最终在发展中不断创新。

元朝音乐的主体是世代传承的蒙古传统音乐。蒙古族作为元朝的统治阶级,在传承蒙古传统音乐的同时又不断汲取其他民族音乐文化的精华,造就了全新的音乐系统。这样的音乐文化,不但进一步影响了蒙古族音乐,也对后来的明清两代音乐影响深远。

元朝的音乐文化多姿多彩。在酒楼、戏院中经常有元曲说唱杂剧、南戏等音乐表演活动,另外加上春社、庙会、祭祀等活动,源源不断地为元朝音乐提供了充足的养分,也在元朝城市内形成了供表演者进行文艺表演的舞台。曲作者和表演者在这样稳定的政治环境中获得了创作和表演的强大动力。元代统治时间虽然不长,但元代文学却欣欣向荣。元代文学的突出贡献在戏剧领域,甚至可以和"唐诗""宋词"相提并论。元朝杂剧作家很多,最著名的是关汉卿、王实甫和马致远三人,他们创作了大量杂剧作品,并且促进了元代杂剧风格的形成,使得戏曲音乐在元代迅速达到了艺术

的巅峰。

然而到了元代末期，战乱不断，统治者不思进取，元朝的政治经济文化发展渐趋衰败，加之频繁的天灾人祸，元朝的音乐文化在不断碰撞中分裂、融合，产生了巨大变革，但这也为明清时代音乐文化的发展提供了鲜活的土壤。

1368年，明太祖朱元璋一统天下，明王朝建立，结束了连年战乱的局面。为了发展经济，朱元璋非常重视农业生产，国家经济快速恢复发展。随着商品经济的不断繁荣，资本主义的萌芽开始出现在明朝中叶的历史舞台上，这也进一步刺激着明朝的经济发展。随着经济的不断繁荣，思想变得开放，对外交流活动日益增多，西方传教士纷至沓来，他们用较为先进的科学思维影响着中国，因此，明代的科学技术获得了长足发展，在农学、医药学、地理学、建筑技术、数学、文化艺术等方面都有不同程度的发展。这一时期的音乐文化在宋代音乐文化的基础上进一步多元化发展。一方面，明朝的大一统形成了一个繁荣安定的局面，人们能够安居乐业，在精神文化层面的诉求越来越高，为中国传统音乐文化的繁荣昌盛营造了和谐融洽的氛围。在这样的氛围中，民间说唱音乐和戏曲音乐的种类日益多样化。筝、琴、琵琶等器乐不断丰富，形成了风格各异的不同流派。另一方面，中西音乐文化在交流中碰撞，在碰撞中融合。在中国的宫廷和传教点，出现了很多西洋乐器，如钢琴、小提琴等，这些乐器的出现不但丰富了明代本土音乐的内涵，同时也从音阶、音程等西洋乐理方面促进了明代音乐理论的进一步提升和完善。同时，中国的经典音乐作品及乐理也被传到欧洲等国家。

在明代，民间自由的音乐文化氛围使得民间歌曲如小调、号子、酒馆小曲等通俗歌曲有了较大发展。在明代中期，随着资本主

义萌芽的出现,民间的乐曲通过不同的形式逐渐传播,反映出明中叶社会经济的繁荣。百姓在庙会、祭祀等各种场合借助音乐来抒发对幸福生活的憧憬、对辛勤劳动的赞美、对美好爱情的追求。他们在这些音乐里或控诉剥削者的压迫,或表达对忠贤人物的赞颂,这些民间曲目的情感反映了明朝音乐文化根植于基层民众,具备浓郁的时代特色。

明代戏曲艺术充分继承了元代戏曲艺术的成就,并随着时代的发展而推陈出新。明代戏曲艺术大致有两种形式,一种是板腔,另一种是曲牌。明朝的曲艺在继承元朝结构的基础上又结合自身的时代特征,在板腔和曲牌中夹杂小调,音色柔美含蓄,别有韵味,既增强了曲调本身的感染力,也有助于内在情感的抒写。这种综合结构体,造就了明朝曲艺全新的发展方向,也造就了中国曲艺发展的新高潮。

明代后期,由于统治者怠于政务,党争不断,宦官干预朝政,女真部落势力逐渐强大,农民起义频繁发生,在内忧外患的情况下,明王朝逐渐没落。在这样的时代背景下,农民为追求自由而奋斗,思想也不断解放,他们愿意参加到更多歌舞艺术活动中,这从某种程度上促进了民间歌舞音乐的繁荣发展。同时,当时严重的经济剥削、大量的土地兼并使劳动者陷入无地可种、常年在饥饿线上徘徊的悲惨境地。每逢灾年,部分百姓依靠其掌握的音乐技艺作为保命的手段,所以明朝末期的音乐曲目的风格以哀婉、幽怨为主。

清朝时,中国再度形成大一统局面。在这个时代,中国封建社会逐渐走向辉煌,又在辉煌中走向没落。清朝时期是市民意识觉醒的重要时期,在这个时期,大批新音乐思想、新音乐题材随着时代需求而涌现,音乐作品反映的主题思想更加深刻,音乐人的创作思想也更加纯粹。

清代音乐文化在中国音乐文化史上具有重要意义。其发展壮大经历了一个循序渐进的过程。清朝建立伊始，为了巩固君主集权制，统治者大力发展政治经济，无暇顾及文化艺术的全面建设，音乐文化只能在夹缝中求生存，因而发展相对迟缓。到了康乾盛世时期，各种音乐体裁实现全面发展，清朝音乐文化特征日益成熟。到了清朝后期，不同流派、不同形式的音乐体裁互相融合、创新，从事相关行业的艺人不断增加，形成了鲜明的地方特色，清朝整体的音乐文化风格呈现地域化、多样化。

清朝时期的满汉大融合，是中原文化与少数民族音乐文化结合的另一个契机。满族音乐重塑了中原音乐的整体体系和架构：以满族音乐特色为底色，努力吸纳中原音乐文化的精髓，使两者合而为一。这一努力在繁荣清代音乐文化的同时也积极推动了整个中华民族音乐文化的发展。

清末时期，是中国传统音乐与新音乐"交战"的时期，音乐思潮的兴起也是在此时拉开了帷幕。清朝末期，西方音乐传入中国，中国传统音乐的发展受到了严重的阻碍。从1840年到19世纪末期的160年是中国传统音乐发展与新音乐发展饱受质疑的时期，是中国传统音乐备受打击且缓慢发展的阶段，同时是新音乐逐渐酝酿、寻找出口的阶段。中国传统音乐的地位在19世纪末期至20世纪初期呈现出明显的下降趋势，主要原因是"西乐东渐"带来了西方音乐，对中国音乐造成了极大的影响，这是其中一方面；另一方面，中国传统音乐在发展变化的过程中出现了生命力衰退也是主要原因。尽管面临双重压力，中国传统音乐并没有停止自己的脚步，在夹缝中努力寻求发展的空间，甚至一度势头坚挺，从而使中国传统音乐文化及音乐思想得以延续。

总之，元明清时期的特殊时代背景造就了特定的音乐文化思

维,在这种思维的直接或间接影响下,音乐文化艺术日益丰富自己,以新的态势不断发展并日趋繁荣。同时,音乐艺术本身就是一种思维,可以促进社会的变革,而社会的变革则会进一步促进音乐思维的变革。通过厘清元明清音乐文化的发展,可以把控中国音乐发展的脉络,对于促进现代音乐文化及其理论的纵深发展都具有重要的奠基作用。

第二节　元明清时期古筝艺术的进一步发展

元朝是中国历史上的一个特殊朝代,其开创了少数民族在中华大地上建立全国性政权的先例,在中国历史上具有特殊意义。尽管元代战乱不断,社会矛盾贯穿始终,但元代的大一统恢复了南北经济的交流合作,也使多民族文化获得交流融合的机会,甚至这一时期的中西文化交流也达到一个高峰。

统治者在文化上实行两重性的政策,一方面,为了国家的长治久安,对各种文化兼收并用,继续发展儒家文化,不断推广儒家学术和思想,并落实到具体政策上。当时,为了防止人口流失和保证税赋征收,朝廷按照职业身份执行严格的户籍制度,把百姓分为儒户、道户、僧户、军户、民户等类型。儒户,指的是读书人,其社会地位较高,可以和僧户及道户也就是僧人和道士相提并论,儒户能够以上学读书的名义免除杂役,能比其他身份的人受到更多优待。

另一方面,元朝各民族文化共存共融,但统治者却推行"四等人制"的民族歧视和隔离政策,把全国百姓分成四等,第一等为蒙

古族,他们往往无需劳动,但却可以享受其他民族的劳动成果;第二等为色目人,也就是当时的西域各民族;第三等为汉人;第四等为南人,即原来南宋境内的汉人。这四类人的地位不同,待遇也截然不同。其中汉人和南人地位低下,处处受到排挤和压迫,很多儒户入仕为官之路十分艰难,因此只能沉迷于音乐,他们常在听筝、弹筝中排遣内心的无助感伤,这在一定程度上提升了筝乐的文化内涵,推进了筝乐的持续发展。

筝作为中国最古老的乐器之一,在唐代便已在民间广为流传,抛弃了教化的沉重包袱,具备了质朴真实的"俗乐"的特质,带有更多的娱乐功能。到宋代时,筝乐的这一特性就更为明显了,受到了各个阶层的青睐。到了元代,筝的娱乐性功能有增无减,对筝乐的欣赏成为一种潮流。筝乐的雅俗共赏的特性在这一时期展露无遗。同时,筝乐也在很多少数民族之间传播,他们不但接受了筝艺,而且在自己的民族音乐中加以应用。如《白翎雀》是元代蒙古族的著名乐曲,据说这一乐曲是元世祖忽必烈有感于白翎雀的鸣叫声而创作的。据考证,其中弹奏的多为弦乐器,如筝、琵琶和胡琴等。再如诗人萨都剌就写过一首名为《赠弹筝者》的诗歌。这些都说明少数民族对筝的接受及应用。

可以说,元代筝乐的普及程度很高。首先,流行范围很广。不仅是宫廷音乐的重要组成部分,也在民间音乐的舞台上长盛不衰。其次,受众很多。在汉人中,无论官宦文人,还是僧人道士、庶民百姓,都普遍欣赏筝乐。同时,筝乐也受到了蒙古族、回族等少数民族的热爱。再次,演奏场合多样。无论是富丽堂皇的宫殿,还是寒酸简陋的勾栏瓦舍,每一处都有筝的身影。但由于受到元代统治者政策的影响,元代筝乐还是被赋予了政治的色彩。

但即便如此,筝乐还是以其强大的力量在元代获得发展。元

代筝乐文化具有娱乐性、仪式性和宗教性的多重特性。其中娱乐是筝乐的核心功能，筝常在宫廷节庆宴会场合演奏宴飨之乐，也频频在勾栏瓦舍的各种乐舞表演以及文人雅士聚会宴饮的场合里出现。筝乐在元代的仪式性加强，和前代相比，元代筝乐在宫廷中的运用更加普遍，其经常被用于各种重大典礼仪式之中。例如，卤簿仪仗、册封仪仗等重大仪仗中都会使用筝作为伴奏乐器，这是筝具有礼仪身份的明证。元代秉持着兼收并蓄的文化观念，对宗教奉行开放的态度，这样，筝乐表演也出现在多种宗教仪式中而带有了宗教色彩。

明代音乐文化在大一统的良好政治背景下获得了蓬勃发展。明代筝乐的广泛传播离不开明代筝曲演奏者的辛苦付出以及高超筝艺，明代诗人何良俊在《听李节弹筝和文文水韵》一诗中盛赞李节的筝艺之精湛，其筝声如同冬天里的泉水一般清澈透亮、沁人心脾。李开先的《范张二姬弹筝》描绘了两位筝伎弹筝的场景及音乐效果，其筝音如同"鹤唳"一般高亢中带着凄厉，让人动容。这两首诗歌都涉及筝乐及弹筝技艺，反映明代筝人演奏技艺的高超卓绝。

明代筝乐技艺的代表人物梁三姑，其技艺扎实，筝乐声音通透、气势如虹，极富感染力，后人对她的古筝演奏水平进行了高度评价，只可惜她的演奏技法早已失传，不然一定是音乐史上的宝贵财富。到了明代后期，社会动荡，文化艺术自然也受到影响，筝乐的传播渐趋迟缓，已经不复明初那样的盛况了。

明代筝乐的演奏形式灵活多样，大致有四种形式，分别是独奏、伴奏、合奏和弹唱。明代诗人盛时泰在《题史痴翁画》中写道："想见卧痴楼上景，狂歌醉舞鸣秦筝。"描绘了人们在酒楼上喝酒听筝乐的场景，宾客推杯换盏，舞女们在中间跳舞，乐师在一旁演奏秦筝，多么舒畅快意！由此可见，筝在明代是可以作为舞蹈的伴奏

乐器的。在明代，筝还经常和其他乐器合奏，这种情况前代就有了。例如，元代诗人顾瑛在组诗《天宝宫词十二首寓感》里，就描绘了这样一幅温馨浪漫的图景：在皎洁的月光中，园中有人恣意而深情地吹着笛子，房中有人悄悄以古筝相和，这是筝与笛子合奏的唯美书写。弹唱，顾名思义，就是弹和唱的有机结合，也就是器乐和声乐的完美结合，这一艺术形式既可以展现筝的音色之含蓄深沉、哀婉绵长的特点，也可以展现声乐的独特个性，两者相互配合，可以更好地表情达意。弹唱既可以是两人配合，也可以一人自弹自唱。当然，明代筝也是可以独奏的，明代诗人谢榛的《春怨》中就有"窗下秦筝独自弹"的诗句，诗中弹筝者独自一人坐在窗下，用筝乐表达心中郁结难解的哀愁。

　　清朝时期的满汉大融合，是中原音乐文化与少数民族音乐文化结合的另一个重要契机。满族音乐重塑了中原音乐的整体架构。清代音乐文化既保留了满族音乐文化的核心元素，也融入了中原音乐文化的独特风格，在整个中华民族音乐文化中别具一格。

　　清初，战争的创伤还没有恢复，统治者为了巩固统治，不断加强对汉人的思想控制和文化遏制，他们要求汉人"剃发易服"，顺应满人的风俗，并利用"文字狱"对知识分子进行迫害。这些高压政策，使得人人自危，人们不得不寻找精神的寄托。筝的独特音色正契合了这一诉求，于是，他们将所固有的伤感哀愁，在筝乐中尽情宣泄。《西子妆》中有这样的抒写："哀筝似诉。最肠断、红楼前度。"这都是文人墨客藏于肺腑中的哀意，通过古筝来表达，在一定程度上也推进了筝的传播与发展。

　　太常寺及教坊在清朝官方音乐机构中的延续造就了古筝的发展机遇，不但如此，清朝的音乐机构在承袭前朝的基础上，又开拓创新，成立"乐部"。正因为这个机构的设立，清朝的音乐体系走

上了规范化、制度化的道路,宫廷音乐由此走上了正轨。这个改革是具有开创性的,自上而下的改革使得民间的音乐由此发生了巨大的变化,各地的音乐流派、音乐团队不断涌现,由此出现了很多演出机构。清朝初期浓厚的古筝音乐氛围由此开始,为古筝的发展提供了充足的养料。

清朝时期在古筝技艺的传递过程中,有着极为独特的区域特征,古筝演奏上到宫廷,下到烟花酒肆,活跃在不同的阶层,古筝以不同的传承方式在不同的阶层中传承发展。然而到了清朝末期,古筝的地位直线下降,社会对于古筝从艺者的评价不再以技艺为标准,片面而武断地将筝乐称之为俗乐,这造成古筝传承的盛况戛然而止,一些筝曲曲谱、演奏方法就此失传。

清代筝乐的美学风格受当时文人音乐美学思想的影响,使得人们对筝的审美认知在"雅""俗"之间流转,从"俗"到"雅",再从"雅"回归到"俗",最终形成"雅俗共赏"的美学品格。清代筝乐独特的美学风格使其具备了深刻的文化意蕴。由于筝乐本身固有的美学品格,加上独特的时代文化底蕴和少数民族特有的审美品位,使得筝乐在传承了"哀"与"壮美"文化内涵的同时更偏向以"哀"见长。同时,筝以其形制之独特而承载着古人"天人合一"的朴素宇宙观,被视为"仁智之器"而备受重视。

第三节　元明清时期民间筝艺的流行

以民族文化为根基的民间古筝艺术是我们民族音乐文化的精

髓。民间筝艺植根于民间土壤,又在民间获得广泛传播和不断发展。民间筝艺的发展既受到我国古代礼乐制度的规约,也受特定区域风俗习惯的影响,还和当时的政治经济水平相适应,也与当时的思想观念、审美取向等相一致。鉴于以上因素,民间筝艺具有其独特的社会性和艺术性。从筝乐所特有的社会性质来看,元明清时代的筝乐具有适应普通民众审美趣味的娱乐性;从筝乐本身的物理性质来看,元明清的民间筝艺又具有独特的艺术性,其音色的哀婉绵长以及演奏技艺的别具一格受到了各个阶层的欣赏喜爱,真正实现了雅俗共赏。当然,在民间古筝艺术的发展中,由于个人生活的社会环境和背景不同,对音乐价值、艺术传播也具有思想差异。由于文化交流、筝艺传播等因素,民间筝艺在不同时期也具有不同的形态与社会地位。

从历史学的角度看,筝是地道的民间乐器。这在西汉桓宽的《盐铁论·散不足》中有记载,前文已多次提及,这足以说明筝在西汉以前就活跃在民间,是当时人们进行音乐活动必不可少的乐器。从魏晋南北朝到隋唐,再到宋元明清,无论朝代如何更迭,筝都贯穿在历代文人墨客的诗词歌赋甚至史传散文中,以其独特的方式展现着民间乐器的独特魅力。时至今日,也依旧有筝乐爱好者颂筝、传筝。筝作为民间的音乐使者,一直活跃在民间的土壤里。如果我们追溯当今各个筝派的古筝曲谱的产生,也可以发现筝源于民间并在民间广泛使用。当然,这并不是说筝只能在民间使用,历史上欣赏筝乐的封建统治者不乏其人,他们使筝在某个时期登上了宫廷的大雅之堂,一度成为封建统治者的享乐之器,在宫廷乐队中大放异彩。

因此,筝在古代历史上,一直是流传于民间、服务于各个阶层的乐器。历代诗人创作了大量的诗、词、歌、赋,来记录和描绘民间

弹筝者及其高超的弹筝技巧。大量筝曲、筝歌以及与筝相关的动人故事都是筝流行于民间的有力证明。今天,在全国各地流行的丰富多样的古筝曲谱都是靠历代弹筝者传播、授受而得以传承至今,这些筝曲都带有鲜明的民间特色。如"二四谱"[①],是一种古老的记谱法,今天主要传播于广东潮汕及福建漳州一带,据考证,这是唐宋以前就有的筝曲记录方法。再如"工尺谱"[②],曾在广东的梅州大埔一带流传,这是一种古老的文字谱,由于使用"工"和"尺"等字来记七声音阶而得名。据传这一曲谱来自唐代,当时甚至传至日本、朝鲜、越南等国。这些都是我们今天研究古代音乐文化的宝贵资料。

　　古筝艺术,历经两千多年的发展演变,从秦汉至魏晋南北朝再到唐宋元明清,其不断地在历史的发展中推陈出新,展现自己不朽的艺术生命力。今天还有许多古曲流行在全国各地,以其内容之丰富、流行地区之广而让其他民族乐器望尘莫及。这些民间古筝曲是我们研究传统民族器乐的重要依托,我们可以通过研究这些曲谱来研究自成体系的记谱法和曲式结构,同时也可以结合筝的形制来研究其演奏技艺。古筝在艺术价值上的成就有史可稽,在音乐文化史上的地位也有目共睹,其对后世的影响也是不同凡响的。尤其是在唐代,筝无论在宫廷还是民间都异常流行,受到了百姓乃至帝王的厚爱,以至于白居易发出了"走马听秦筝"的慨叹,

① 二四谱,指流传于广东潮汕及福建漳州一带的一种古老的记谱法,多用于潮州弦诗、潮剧及白字戏。以二、三、四、五、六表示音阶各音级的音高,即sol、la、do、re、mi。其高八度的sol、la以七、八记之。二四谱基于五声音阶,当其以七声出现时,"二变"之音(降si、fa)则是将原三、六(la、mi)两音提高一个二度(游移的二度)而获得。

② 工尺谱,中国汉族传统记谱法之一。因用工、尺等字记写唱名而得名,源自中国唐朝时期,后传至日本、越南、朝鲜半岛、中国琉球等汉字文化圈地区,属于文字谱的一种。

可见唐筝在民间流行的程度。从宋代到元明清时代，筝乐都没有停止"新声"的创作。新中国成立后，古筝的弹奏技巧、曲目创作，都取得了巨大的成就。

自宋朝以来，筝的发展重心逐渐由宫廷转向民间。在许多地方，官府或富人豢养的"女乐"，都可以唱奏筝歌。因此，筝乐在中原各个地方渐渐地深入百姓的生活，也成为民间音乐艺人、教坊乐工、青楼妓女、文人雅士等各个阶层人士喜欢的乐器。宋元时期，十四弦筝甚至在蒙古草原迅速流传。表演形式上，在之前独奏与唱弹的基础上，又出现了两台筝一起演奏的表演形式，增强了筝的艺术表现以及感染力度。

明代，在宫廷大典、文人聚会、市民娱乐活动中，筝仍然是很重要的乐器。筝乐在其独特的发展历程中通过不断发展演变，雅俗融合比上一代更广泛和深入。在明朝中期，北京流行着一种叫作"弦索"的独特音乐表演形式。这种表演由筝、琵琶、三弦和其他乐器合奏。筝的演奏作为传统的表演形式一直流传到现代。然而，由于当时的封建意识形态，筝乐被视为世俗音乐，乐人的地位低下，传播方式也仅仅依靠"口传心授"，没有刊刻筝谱，导致许多筝乐曲谱没有流传下来。从元明清三代的发展来看，民间古筝艺术的发展呈现了一个由盛转衰的趋势。具体表现为古筝艺术的表演形式的衰退、古筝艺人地位的急剧下降、古筝曲谱的失传，以及大量优秀作品的无迹可寻。导致这些结果的原因既有社会的因素，也有古筝艺术传播方式的问题，它们阻碍了筝乐艺术的发展。

在元明清时期，筝主要是说唱音乐、戏曲音乐等音乐形式的伴奏，独奏较少。民间艺人在民间古筝艺术的流行中起着至关重要的作用。普通弹筝人在诗人的笔下富有洒脱的胸襟，因为普通弹筝人不受三纲五常的礼教约束，在弹筝时比较随意，可以带有个人

的风采。他们用自己的表演来反映生活的真实性,他们的演奏往往没有固定的观众,更不带有商业盈利的目的,仅凭着自己的心情就能弹奏出好听的音乐,抒发最真实的内心情感,是一种自娱自乐的活动。民间艺人还具有一定的社会地位,其古筝技巧更加高超,对古筝艺术的流传及作品创作发展的推动作用极大。另外,元明清时期,除了民间筝手,还有家伎、宫伎、市伎等艺人。他们技巧高超、音乐素养极好,许多人由于种种原因流落到了民间,对古筝艺术的流传也具有较大的推动作用。

元明清三代,民间筝手较多,比较优秀的筝手如下:

(一)元朝

金莺儿

关于金莺儿,元代笔记《青楼集》中有这么一个美丽的故事。金莺儿是乐伎,在当时的山东地区非常有名,她"美姿色,善谈笑。掬筝合唱,鲜有其比"[①]。贾固在山东任金都御史时十分欣赏金莺儿的才艺,两人关系很是亲密。后来贾固上任西台御史,很怀念金莺儿,于是作了《醉高歌》《红绣鞋》曲谱寄给她,表达自己刻骨铭心、永世不忘的眷恋之情。贾固后因此被弹劾罢职。在那个时代,身为西台御史的贾固能够对地位低下的风尘歌伎如此钟情,实属难能可贵,但这恰恰说明元代筝乐的流行及民间筝乐艺人筝乐技艺的高超,也说明元代文人对筝乐的喜爱。

① 〔元〕夏庭芝著,孙崇涛、徐宏图笺注:《青楼集》,中国戏剧出版社1990年版,第207页。

（二）明朝

梁氏

关于梁氏，清代周亮工在其所著的《书影》中记载了苏武子对梁氏的评价，称其"弹筝独妙"。梁氏生活在古筝世家，音乐素养和弹筝技巧极高，九十岁依然能够弹筝，其音乐之动人、技巧之高超让人心生敬畏之情。据传，明天启年间，苏武子和游侠刘君刚好经过梁家，因为一向仰慕梁氏的名声而前往拜访，当时梁氏已经去世，家里只剩一位梁三姑健在，已经九十多岁，也非常擅长弹筝。苏武子和刘君在听完梁三姑的筝乐演奏后，"悄然忾叹"。可见明代民间筝手的演奏技艺之精湛，这一技艺并不曾因为当时"好新声"而湮没。

田玉环

田玉环是明末筝手，《书影》同样记载了苏武子的评价，说她凭借弹筝而出名。据说她所弹的筝曲，并非梁氏一派，而是来自姑苏太仓或扬州等地里巷的曲调，其所弹筝乐"一抑一扬"，"靡靡焉哀以思也"。这说明田玉环弹奏的筝乐曲调悠扬，情感真挚。

刘弱

与田玉环齐名，也在《书影》中有所记载。刘弱是弹唱结合，弹奏时会吟唱《甘州》《桐城》等歌曲。苏武子认为刘弱筝艺之高，"近世所未有"。

（三）清朝

蒋桓

蒋桓原为绍兴人，后来移居北京，因多才多艺而享有盛誉。他擅长吹笛子、弹琵琶，尤其擅长弹筝。战乱爆发后，在江淮一带避

难,贫困潦倒,靠弹奏琵琶为生。

福公

真实姓名不可考,可能是蒙古族人。关于福公,我们可以从蒙古族人荣斋的《弦索备考》里找到相关信息,荣斋称其酷爱丝弦乐器,特别擅长弹筝,能弹奏很多优美的曲子。

时代不同,筝在不同的社会场合所进行的筝艺活动也是不同的。例如,唐代,在文人宴会中,为亲友饯别、作诗助兴是一种欣赏性的表演活动。在宋朝瓦肆勾栏中,又成为具有商业性质的表演活动。在元代,筝主要作为戏曲的伴奏。明清两代的筝乐艺术在民间发展较为丰富。民间筝艺的流行也受到宫廷音乐、文人音乐的影响,更加有活力,也在一定程度上使民间艺人的筝艺有所提高。古筝艺术来源于民间,宫廷音乐虽然带上了政治烙印,要为统治阶级服务,但也培养和提升了弹筝艺人的音乐素养和演奏技巧,使筝乐艺术能够系统地、规范地呈现,间接提高了民间筝人的技艺。

民间艺人对传统筝艺十分尊重,在表演内容上注重自我的情绪表达以及内心思想的倾诉,在表演形式上具有一定的随意性。民间艺人在民间筝乐创作时采用了"集体创作"与"口传心授"两种形式。他们在创作时听从自己的心情和想法,没有封建礼教的约束,因此,民间筝乐能够反映百姓的心声,更能够符合百姓的审美趣味。在筝艺流传过程中采用较多的是"口耳相传、口传心授"的教学模式。一方面,可以使弹筝人更加注重音乐的美感、意境,突出音乐本身而不是形式,使聆听者被音乐所感染;另一方面,"口传心授"的模式导致书面筝谱的缺失,没有规范的记录方式,致使许多筝曲在后代无迹可寻,只能通过一些诗文、图画进行考证。但大体来讲,正是因为有民间艺人的不断创作与传播,我国民间筝艺

才能够持续发展。

民间筝艺的传承是生生不息的,虽然几经没落,但最终汇集了广大劳动人民的智慧,符合时代的发展,因此能够在历史长河中永存。古筝演奏的形式有独奏、唱奏、合奏。独奏的场景往往是清高雅致的,演奏者可以抒怀明志,含蓄而又不失格调;唱奏的形式可以是自弹自唱,民间弹筝人可以将自己当下的情绪融入其中;也可以在他人唱曲时伴奏,有歌相和,此形式如同汉代相和歌。歌声与筝乐相和,视觉听觉都获得较高享受,因此受到民众的喜爱。合奏时,常为歌舞伴奏,为舞蹈表演增光添彩。民间筝艺代表了中国文化的精髓,受到统治者、文人、民众的认可和喜爱,民间筝乐也常常与诗词、书法、禅坐、绘画等艺术形式相结合,成为静心、休闲的生活爱好,在古筝艺术中感受中国国学的魅力。当然,民间筝艺的表演形式也为我们现代表演所采纳,为我们后来的筝艺发展提供了重要的借鉴。

民间筝艺的流行还具有地域性、包容性等特性。筝乐的发展在元明清三代受到了社会环境的影响,也受到地域条件、风土人情、弹筝人的主观想法的影响,虽然某一阶段的发展受到了一定的限制,但其前进的脚步从未停止。民间筝艺的发展为后来筝乐的发展提供了一个大框架,内容还需要进一步充实。随着一代代的流传,民间古筝艺术形成了"茫茫九派"。比如宋代时出现的十四弦筝,在蒙古与中原进行文化交流的时候,形成了"蒙古筝派",蒙古筝沿袭了元代古筝的形制和弹奏手法,并在此基础上升华创新。在"茫茫九派"中,每一派都有自己独特的弹奏手法与弹奏风格,但大体上筝的形制没有太大改变,都是长条状、有弦,且都是用手指进行拨弹的。这就是民间筝艺流行的魅力,既融合四方文化,又保持了自身特色。正是因为民间筝艺的融合性极强,在当今社会,

古筝艺术逐渐走向了国际的舞台,其包容性使其在与中国其他乐器结合的同时又能够与西方音乐完美融合。

筝乐艺术具有十分旺盛的生命力,有的筝曲在民间已经流传了千百年,但依然保持着旺盛的生命力。酒楼妓馆欣赏筝曲、戏曲说唱筝乐伴奏、自娱自乐弹筝、文人交流品筝是民间主要的古筝活动。民间弹筝人,大多可演奏多种乐器,自身素质与技艺较高,拥有一定的观众。总之,民间古筝艺术即是地方的,更是全国的。

第四节　元明清诗文与古筝艺术

筝的音色精致细腻,清脆激越,是一种美丽而优雅的乐器。古典诗文承载着中国悠久的历史,也蕴藏着深厚的文化底蕴。这些经典的诗文只有加上筝深厚的艺术内涵以及深刻的精神内涵,才能获得完美的外在呈现。如果弄清楚元明清诗文与筝乐艺术之间的关系,我们就可以了解这些诗文的特点,也可以弄清诗文与筝乐艺术的关系以及诗文与筝乐融合的艺术价值和文化价值。

元明清三代诗文内容丰富、种类繁多,有骈文、散文、诗、词、散曲等等。赋在汉代获得辉煌,诗歌在唐代达到巅峰,词在宋代蔚然成风,散曲与杂剧则在元代兴盛繁荣。元代以后,明代小说和戏曲等俗文学占据主导地位,清代集各代文学之所长而各种文体都有所发展。但总体而言,元代以后,传统诗文逐渐衰微。那么为什么会出现这种情况呢?这里涉及评判标准的问题,也就是

我们应该如何看待明清诗文的价值的问题。明清之前历代文学都有各自的特色及辉煌成就，明清文人要想超越前人，本身就有很大难度。另一方面，明清文人尤其是清代文人对于各种文学样式既想继承发扬，又想开拓创新，因此想要在各个领域形成自己独特的文学特色需要时间的积淀。因此，我们应该另辟蹊径，注重从审美品位、流派风貌等角度审视明清诗文的特征，这样才能客观公正地评价明清诗文的成就，也才能从整体上把握明清文学的价值。

在明清时期，诗歌和散文仍然活跃在社会生活以及文人生活中，依旧发挥着重要作用，这种作用不可替代。这样的社会需求促使明清诗文不断发展，甚至有所创新。因此，明清诗歌和散文数量繁多，内容多样，其中不乏杰出作品，也涌现了很多优秀的作家。这是后人无法忽视明清诗文的根本原因。①

众所周知，古诗词中浓缩着中国传统文化的精髓，自其创作之初便以其富有韵律的特点和音乐结下了不解之缘，和音乐互相影响、互相促进，古诗文成为音乐创作的重要源泉，同时也丰富了音乐创造的文化内涵。音乐同样丰富了诗文的创作内容及艺术内涵。古代文人喜欢以诗谱曲，《诗经》作为诗歌的始祖，便是和乐可唱的"诗乐"经典。之后出现的唐诗、宋词乃至元曲，作品中的韵律和节奏都展现出鲜明的音乐性特征。诗词作为一种文学艺术，具有独特的美学意蕴，蕴含着丰富的政治文化、社会生活等信息。这样内涵丰富、极富价值的文学艺术必须要有一定的传播手段，音乐艺术便是最佳的传播媒介。

① 石雷：《明清诗文研究的观念、方法和格局漫谈》，《文学遗产》2011年第3期，第144页。

作为音乐艺术的重要组成部分,筝乐艺术在元明清时代得到了很好的发展,在这三个时期的诗文中都有所记载。诗文中的筝艺不仅从正面体现了作者的情感,也在侧面反映出了古筝在元明清时期发展的概况,包括筝的形制、技巧、表演场所、艺人群体、社会背景等。

元明清三代的正史中,只有筝形制构造的相关记载,关于筝的流传以及发展的相关史实,就要借助诗词、笔记小说等来考察研究了。

(一)元代

元代历史短暂,在不到一百年的时间里,筝乐艺术在继承唐代的基础上有所发扬,我们重点通过分析相关诗词来了解元代的筝乐文化。

《月夜闻筝》:元代作品,不知为何人所作,其中"深夜佳人调玉筝""闲理银筝韵更清"两句可以看出在元代还用"玉""银"等来装饰筝,筝的形制依旧是继承前代。

元曲《金钱记》:"银筝上,宝雁横秋。""宝雁"二字可见筝柱的独特造型。

元曲《曲江池》:"更休想重上红楼理玉筝。"张可久《春夜》:"镜心闲挂月,筝手碎弹冰,樽前春夜永。""理"和"弹"两字揭示了元代弹筝的指法。

张小山的《渡扬子江》写道:"清风江上筝,明月波心镜。"这里对筝乐营造的意境进行了诗意化的描述,其中蕴藏着对弹筝艺人技艺的赞美之情。

杨维桢的《春夜乐》里提到"双筝对弹"的表演形式:"双筝手语凤凰柱,弹得新声奉恩主。"这是元代的一个创新。

元代涉筝的诗词不少，本文不再一一列举。但由上面的例子可以看出筝在元代流行的盛况，无论是两台筝对弹的表演形式，还是十二弦、十三弦同时并存的古筝形制，都是因为筝的广为流传才有这样的盛景。

（二）明代

关于明代筝的发展状况，我们可以从明代有"律圣"之称的朱载堉的《瑟谱》以及明末清初文学家周亮工的《书影》中找到答案。明代咏筝诗也有不少，这些诗歌从筝的形制和演奏技艺的角度描绘了筝。

明代的筝诗对当时筝的弦数和颜色进行了描写。明代王恭的《筝人劝酒》中有这样的句子："回身更整十三弦，金雁离离绕钿蝉。"明代何璧《西湖寻曹能始》一诗中有"垂杨漠漠荇田田，何处春风十四弦"的记载。这两首诗告诉我们十三弦筝和十四弦筝一直传承到了明代，并在明代得到广泛应用。不过，明代的筝还有十五弦的，当时的十四弦筝和十五弦筝被称为"官筝"，这说明明代筝的形制一直在革新中。除了筝的弦数的改进，筝弦的颜色在明代也越来越丰富，有红的、绿的，甚至五彩的。同时，筝的纹饰也非常华美精致。

此外，明代的诗文还体现了筝乐表演技巧和筝乐传承的内容。从表演技巧的角度看，明代筝乐弹奏指法丰富而又多样。在明代诗歌中，有许多弹奏技巧，如"银甲掐筝璧月新""银甲弹来更嫣然""十指红蚕弄锦筝"，这三句诗中就用了"掐""弹""弄"等字来描写弹筝的不同指法，这从一个侧面反映了明代弹奏指法在前代的基础上不断丰富完善，筝乐艺术进一步发展成熟。

筝乐在明代继续传承，筝乐的演奏者在筝乐的传播中起着极

其重要的作用。如薛素素是明朝最著名的乐伎之一。明代筝诗中有许多描绘筝和筝乐艺术的诗句,在何良俊的《听李节弹筝和文文水韵》这首诗中,作者不遗余力地刻画了筝乐的美妙动听,反映了筝乐演奏者的精湛技艺。这些筝乐艺人都是由著名老师教授的,他们本身所拥有的高超演奏技能与他们自身的学习强度也是密不可分的。[1]

(三)清代

清代的筝艺是在元明两个朝代艺术积累的基础上发展起来的。清代蒙古族文人荣斋的《弦索备考》手稿中有对清代的筝乐的记载。这份手稿收有弦索乐谱 13 套,在中国音乐史上具有非常重要的地位,对于解读今天的民间传统乐曲具有极为重要的参考价值。

清代有很多小说、札记记载了当时的筝乐流行状况。如蒲松龄的《聊斋志异》里的很多故事中有筝的身影,在《辛十四娘》《仙人岛》《宦娘》等故事中都有筝的记载。其中《宦娘》这个故事不但提到了筝,而且还写了宦娘的精妙绝伦的筝乐技艺,堪称"其调其谱,并非尘世所能"。

根据种种诗文记载,清代封建统治者并不重视民间音乐艺术,因此筝艺术的传播主体是身份低微的妓家、乐户,他们为清代筝艺术的传播和发展做出了重大贡献。古筝艺术与诗文的融合,可以更好地传承我国的传统文化,这种现象的出现绝非偶然,这体现了中国文化艺术的发展,也展示了人类精神文明的进步。

古筝具有两千多年的发展历史,这更是一种文化现象。立足

① 赵颖:《明代诗词筝乐研究》,《戏剧之家》2018 年第 33 期,第 79 页。

诗人的创作活动，解读诗中的古筝艺术，每个人都有不同的文学解读，可以穿越时空与古代文人对话，使得诗歌的意蕴与筝乐的风格和意境融为一体。这样，诗歌和音乐的内在品格便在某个点上获得了相对统一，艺术手段和文化意蕴便在某个时刻最终高度交融。深入理解相关古诗词的内涵，就可以完美地诠释筝曲，从而在多个层面上理解音乐的思想内涵。这样古筝表演才更具诗意，而古诗词的内在美也才可以真正实现。从某种程度上讲，筝乐中的古朴音调和悠扬旋律是中国传统人文精神中宁静、美丽与和谐意蕴的完美体现。

总之，古诗文与筝乐在历史发展的潮流中始终相辅相成，彼此各有文化特色却又能完美融合。这是中国文学的特征，也是音乐文化迷人的一面。在涉筝诗词中，文人们在借助筝乐表达自己喜怒哀乐情绪的同时也记录了筝乐艺术的传承和发展。他们采用诗词这一中华民族的文学样式表达自己对筝乐的不同审美理解，因而具有很高的文学和艺术价值。今天，虽然关于元明清时期的古筝曲谱的记录较少，但我们通过对古诗词的深入解读，就可以弥补这一遗憾。认真研读古人精彩绝伦的涉筝诗词，可以对筝的历史发展，包括筝的形制、内涵、筝曲特色等进行历史考察，对于丰富中国音乐发展史，具有十分重要的意义与价值。

第五节　元明清古筝形制的演变

从元、明、清以来的筝的形制来看，主要承袭前代，在前代造型

和体系的基础上,琴弦的数量逐渐增加,共鸣箱也越发增大。这样的筝身更加厚重,因而音量更宏大,音色更醇厚,音域也更宽阔了。同时,为了平衡和美观,还另外增加了筝架。这些都表明,筝的形制的演变是为了更适合人们演奏,更能发挥其表现力。

在元代,十二弦筝仍然有人使用,如杨维桢的《无题效商隐体四首》之四中"十二飞鸿上锦筝"的诗句可以佐证。十三弦筝则最为常见,十四弦筝已经开始在民间出现。元代顾瑛的《玉山璞稿》有"锦筝弹尽鸳鸯曲,都在秋风十四弦"之句。当时的弹奏方法也很时尚,可以用"象牙指拨",说明义甲的质地是象牙的。从古至今,人们对于义甲材质的追求从未停止,据学者们研究,筝甲种类繁多,有竹片、鹤翎、骨爪或角骨、银甲等。南北朝时期就有了鹿角义甲,其后直至盛唐都有使用鹿角义甲的情况,盛唐以后义甲材质变为骨质,后来又变为银质,银质义甲至清代都比较常见。对于义甲的作用,学术界多有研究,认为相对于指甲,义甲弹奏的乐音不但更加清脆响亮,而且更利于变换快速密集的乐音,这些都满足了人们对音色、音质、音量、音域的审美要求。今天,人们弹筝一定会戴上义甲,这样既可以追求音色的绝美,也可以追求外形的独特雅致。元代的筝不但讲究义甲的材质,筝柱的材质也很讲究,当时有用珊瑚做筝柱的记录。这在元代诗人张昱的《湖上漫兴》里可以找到痕迹。象牙与珊瑚都属于比较高档的材质,可见元代的筝是比较尊贵的。此外,当时也用桓木为材料来制筝,元代陈泰的《所安遗集》里有"醉抚桓筝看空碧"之句可以佐证。诗句中的"桓筝"就是桓木筝,这种桓木筝,后世并没有流传。[①] 所以,在元代,十二弦筝、十三弦筝和十四弦筝并存。关于弹奏形式,独奏、合奏、唱弹

① 汤咪扫:《古筝浅谈》,《乐器》1986 年第 1 期,第 7 页。

的表演形式仍然非常流行。不过，元代增添了"双筝"表演形式。元代杨维桢在《春夜乐》中就提到了"双筝"的精彩表演："双筝手语凤凰柱，弹得新声奉恩主。"

在明代，弹筝人使用最多的是十四弦筝和十五弦筝。这从明朝朱载堉的《瑟谱》中可以了解到，其中有这样的记载："今官筝十五弦，而世多用十四弦者。"当时十五弦筝被称为"官筝"，主要在宫廷中使用，而市面上普遍使用的是十四弦筝。当然，十四弦筝也在清朝宫廷中应用。因此，我们可以推断，到了明代以后，十三弦筝虽偶有使用，但逐渐退出历史的舞台，十四弦筝与十五弦筝获得了推广和传播。

清代的筝造型高雅别致，纹饰华美贵气，色泽鲜艳亮丽。《清史稿·乐志八》中有这样的记载："筝，似瑟而小，刳桐为之，髹以黄，而缘绿。其梁及尾边用紫檀，梁髹以绿，边绘金夔龙。长三尺六寸四分五厘。"[①]这段文字足可以推断清代筝的形制特点。在清代，筝在文人集会、市集活动以及酒楼妓院表演，或者朝会和节日庆典中，依然有非常高的地位，也是表演中不可或缺的乐器。筝乐留下了独特的发展轨迹，在雅与俗相互融合、相互促进和相互转换之间比上一代更广泛和深入。古筝与琵琶合奏的弦索乐，也与许多艺术体裁相结合。

在清朝初期，古筝的艺术又上了一个台阶，这时已经使用七声音阶在十四弦古筝上固定音调。这在《律吕正义》中有所记载："五声二变为七，倍之为十四也。"[②]到了清朝末期，在十五弦筝的基础上又加上了一根琴弦，出现了十六根弦的古筝，直到现在还在使

① 《二十五史》，上海古籍出版社 1986 年版，第 401 页中。
② 《律吕正义》，雍正刻本，卷七十三。

用。在这一时期,古筝的外观和色泽也变得更加华美精致。清代对筝的形制外观有这样的描述:全身绘有桐木金漆,四边绘有金龙,梁和尾绘有红木线,孔饰有象牙。清代筝的形制基本上延续了前朝,只是在弦数上有所增加。

古筝除了琴弦数量之外,琴弦的制作材料也经历了丝弦、鸡筋弦、金属弦、尼龙弦等的变化。古筝的弦主要以动物的筋、肠、毛发或丝等柔韧纤维为材料,到近代,才受到西方影响而采用金属和尼龙材质。唐、宋、明,筝弦都可以使用鸡筋加工而成。清代末期有了使用金属做弦的筝乐器。元明清的筝弦大多染成朱红色,也有翠色或青色,因此看上去五彩缤纷。筝弦染色,可能有以下几种作用:保护琴弦,延长琴弦的使用时间;演奏时便于找弦;视觉上的美观。

清代,支撑琴弦的筝柱也出现了各种形状,如人字形、葫芦形、花朵形等,还有一些在每个筝柱中间穿过红线,使筝柱稳定,且在两端系上装饰品,用来装饰古筝。在这一时期,十四弦筝、十五弦筝的筝码相对于前一个时期来说,已经变高了。筝码的作用不仅仅是支撑琴弦,更能体现筝的音色变化。通过抬高筝码,还可以不断改变筝的形制,这是筝制变革的一个重要方面。与此同时,这一时期不再使用穿弦的木枘,也就是筝枘了。

清代筝的设计更加合理美观。通过观察隋唐壁画等资料,我们发现,隋唐时期的筝大都是平直的,可以放在双腿上面进行演奏。元代的筝与前朝的筝有很大区别,首尾两端开始下垂。到了清代,主流的十四弦筝造型更独特,首尾都是一直下垂到地面的。筝首尾下垂的造型,除了比较美观之外,还可以增加演奏时的平衡性,也更有利于承受演奏者左手按弦的力量,从而增强筝乐表演的整体美。

清代，选取指甲材料时，主要考虑取材是否方便，使用时的音色效果如何。且这一时期大多使用银甲。

在清代，北方与南方的古筝弹奏方法已有差异，北方古筝弹奏特色为右弹左按，主要的音还是由右手弹拨出来；而南方古筝则大部分使用右手清弹，有摇指、提弹、拢牵等各种弹奏指法。清代，筝作为重要的伴奏乐器，与大量的民间歌曲、说唱、戏曲音乐等音乐形式结合形成了不同的演奏风格，并流传于全国各地。

就纹饰而言，元、明、清三代沿用了前代的装饰理念。筝作为一种民族乐器，在外观方面也有着历史演变。初始的筝，工艺非常简单。随着社会的发展，由于不同的地域和文化背景等因素，也由于帝王大儒的青睐而使之身价倍增等原因，筝的制作工艺不断得到改进，呈现出形态万千、五彩斑斓的样式。特别是在筝的饰物上千变万化、丰富多彩，并以此为筝命名，充分体现了筝所包含的文化色彩和时代风尚。这三个时代的筝的装饰主要以传承为主，这在诗词歌赋中有所体现，文人们一如既往地喜欢用"玉柱""银筝""玉筝"等词语来抒发自己对筝的别样情怀。除此之外，"七宝筝""银装筝"的称谓值得我们细加体味。"七宝"，顾名思义，就是七种珍宝，这是一种佛教用语。这样看来，"七宝筝"就比较绚丽多姿了，筝体上应该镶嵌有多种宝物。"银装筝"应该和"银筝"有类似之处，指的是以银丝镶嵌的筝。这些别致的称谓都可见人们对筝的珍视。

元明清时代筝身纹样丰富多样，可以根据天、地、水的特征设计筝身纹样，比如细密渺远的云纹、端庄厚重的棋纹、层叠灵动的波纹等，再辅以详细的规则的几何图案的背景双层结构。除了上述几何模式作为骨架，也有两个或两个以上的几何图案组合，如清代云纹四福织锦由棋格和菱形图案组成，琴、棋、书、画织锦由圆形

图案和菱形图案组成。

其中的吉祥纹样比较特别,这一纹样基于人类对吉祥美好的祝福和追求,纹样借物寓意,富有诗情画意。元明清时代既继承了历代吉祥纹样的精髓,也不断开拓创新,增加了吉祥纹样的内涵。尤其是在清代,只要是装饰图案,就会"图必有意,意必吉祥",其象征意蕴更加丰厚,这样,吉祥纹样的发展逐渐走向巅峰。[①]

元、明、清三代的筝还选择用植物图案来装饰,可供选择的植物有牡丹、菊花、瑞草、莲花、灵芝、山茶花、海棠、瓜果等等。可以这么说,只要是美的事物,都可以成为筝的纹饰。

第六节　明清筝家类型及其筝乐特点

明朝时期古筝"雅俗共赏"的发展进程加速,而这一过程使得古筝在明朝时期各个社会阶层大量传播,此时古筝的普及范围非常广,参与筝乐演奏的有各个社会阶层的筝人,身份各不相同。但是最为专业的演奏者依然是被编入乐籍中的各个乐户。在明朝,根据相关典籍和历史文献的记载,男性古筝演奏者的数量要远远低于女性,男性古筝演奏者主要是教坊乐工,除此之外就是寺庙中的僧童和和尚。而女性演奏者根据是否"在官"分为两类:一类是官伎,官伎在乐籍中落户,主要包括在皇宫或是军队系统

① 沈莹:《中国传统纹样在古筝装饰设计中的应用研究》,华东理工大学硕士学位论文2012年,第29页。

中的女乐，或是在官员府中、豪绅家中的女乐，寺庙中的女性演奏者也在此类；另一类是私伎，这类女性筝人地位低于在乐籍中落户的官伎，这一类筝人基本是通过买卖的方式获得的。但是私伎与官伎的演奏场合并无区别，唯一的区别就在于是否在乐籍中登载。明清时期许多珍贵的古筝文化内容都是由具有官伎身份的筝人所传承的。

古筝在明代时期被用于各个节日或宴席的演奏当中，根据相关文献记载，在明朝的正统六年(1441)，宫廷音乐的乐器当中包含了筝。在当时的官场，各个阶层的官员都以豢养高级筝人团队为荣，以至于形成了一种奢靡风气。直到明朝嘉靖四十四年(1565)下诏废除了各个诸侯王的乐户、禁女乐，从那以后诸王在逢年过节或是祭祀活动中如果需要古筝，只能去教坊等地临时租赁。不过，这一指令只是为了废除不好的风气，并没有影响到古筝的传播。明朝经历过许多次罢女乐的过程，例如万历九年(1581)革孔府女乐，万历十年(1582)正式禁止官僚豢养女乐，但是从历史结果来看，都没有真正影响到筝在明朝的发展。这是因为在明朝筝的地位无可取代，达官贵人们在日常生活中也会欣赏筝乐，并不仅仅只是逢年过节或是参与重要活动时才会运用古筝演奏，在他们平时游玩、踏青、打猎之时也常会让古筝演奏者献上一曲。

此时兴起了一种新兴文体，这是在唐诗、宋词之后的第三种文体，盛行于元朝，彼时又名为"乐府"。这种诗体最大的特征是不被句式束缚，创作的形式多种多样，而创作的语言也是以口语化、散文化为主，虽更加"俗"化，却也因此更加贴近生活，受大众喜爱。但是这种艺术形式真正高速发展是在明朝，此时随着"乐府"诗文化的发展，筝乐曲的创作内涵更加丰富。这里以文学家康海为例。

这位文学家不仅在文学方面有着非常高的造诣,同时也是一位声名赫赫的戏剧家,他不但可以自创乐章,同时在筝乐演奏和琵琶演奏方面都有着非常深厚的造诣。这位优秀的作曲家不仅在散曲创作中促进了筝乐演奏方式的多元化发展,同时跳出了当时按筝谱填词的常规创作方法,进行古筝弹奏的同时,词牌创作便信手拈来。而明朝的古筝乐曲正是在多种艺术形式的共同帮助下得以大力发展和传承。

明朝剥夺了官员豢养乐人的权力后,教坊梨园就成了筝人传播、发展筝乐文化的主阵地。当我们研读明朝时期的史料时会发现,在筝乐表演方面,关于教坊梨园中的乐工乐伎的记载极为丰富。这其中有许多著名的教坊筝人,他们都是这个时代筝乐领域中的佼佼者。例如南教坊乐工杨彬、李节,北教坊乐伎薛素、梁氏等。而其中最为出色的是教坊乐工顿仁,时人评价顿仁,谓之"学尽前朝杂剧词",并将其灵活运用到古筝演奏中。

青楼等风月场所虽然在当今看来略显低下,但不得不承认,在明清时期,青楼场所中的筝人都较为出色。当时,青楼艺人参与到"嘉礼"等活动中,使人们重视对弹筝技艺的学习。明清时期出现"女子无才便是德"的说法,对女性的学习发展进行了极为不公的打压。因此,在明清时期,善文善武、具有思想内涵的奇女子少之又少,倒是在青楼这种场所,因受到的禁锢较少,反而有着一批极具才情的奇女子,其中以筝艺闻名的不在少数,较为著名的有柳如是、马湘兰及董娇娆等人。这其中最为出名的是柳如是,她是浙江嘉兴人,从小就非常聪敏机智,与当时绝大多数的女子都不相同,非常好学上进,不过她自幼家境贫寒,从小就被拐卖到吴江一带,作为婢女。后来长到十几岁时化名为柳隐,在金陵一带讨生活。由于她长歌善舞、美艳动人,被列入"秦淮八艳",且

为八人中的首位。同时她也在文学方面有很高的造诣。但是史料中关于柳如是在筝艺方面的相关记载几乎没有，在这里，我们依然将她作为筝人代表，不只是因为她的知名度，而是她确实与当时一些著名的女筝人私交甚笃，例如黄媛介、薛素素，在这两位女子的相关史料记载中，可以明确看到她们经常与柳如是较量筝艺，这足以证明柳如是在筝乐方面的造诣非同一般。连不以筝艺为傲的柳如是都有如此高超的弹筝技艺，同时代其他筝人的水准就可见一斑了。

明清时期的筝人有很大一部分生活在社会底层。他们身份大多不高、受尽歧视，除了出卖自己的筝艺之外没有任何求生手段，因此他们只能在街上摆摊卖艺。不过因为要靠卖艺为生，他们天天都要弹筝，在练习的过程中加深了对古筝演奏技艺的理解，筝艺不断精进。除了专门弹奏古筝的筝人之外，在当时的戏曲演员当中也有很多擅长筝艺的人。例如著名秦腔花旦蒋檀青，他出生于清朝时期，在乾隆年间非常有名，他每次在参与戏曲活动之后都会弹奏古筝娱乐，平时在宴会当中，也会弹筝助兴。

清代，古筝之所以在民间流传甚广，主要有两个原因：第一，当时可以靠古筝技艺来养家糊口；第二，借古筝来抒发胸中难以言说的亡国之痛。在清代同治年间，古筝艺术在民间进一步深入发展，尤其是在陕西、江浙一带，这种民间弹筝的现象随处可见。同时还涌现出许多名家大师，其中最负盛名的是唐彝铭。唐彝铭字松仙，是浙江崇德人，非常擅长书法与绘画，此外他在古筝筝艺方面也有非常深厚的造诣。传说他自幼就喜欢音乐，为了能够学习到精湛的筝艺，他不惜跋山涉水寻访古筝名家，甚至天天都需要跋涉几十里之遥。据说，有一次他与一名筝艺师傅学习古筝弹奏技巧，足足学了一天，当他再回到家中时已是第二天。这种对筝艺学习的热

情和勤奋促使他不断提升弹筝技艺。不过唐彝铭在科举中屡试不中,甚是失意,这反而使得他更以古筝技艺闻名。唐彝铭的古筝技艺非常精湛,在长时间寻访名家的过程当中,他不停地融会贯通各个名家的古筝艺术,也了解了各个古筝流派技巧的优点与缺点,同时也掌握了各个古筝流派的精髓所在。在后来的人生轨迹中,唐彝铭被朝廷派往浙江江阳,在此过程中,他仍然没有荒废最爱的古筝,天天不忘练习。后来他听说杭州有一位非常有名的古筝大师曹稚云,就用自己多年的积蓄,高薪聘请大师指导自己筝艺。晚年时期,筝艺大成的他放弃了自己的仕途,在江南一带游走,其间结识了四川青城道士张孔山,这位道士也是古筝方面的专家。

明清时期的筝人会将弹筝作为一种社会职业,这在今天是不可想象的。由此可见,明朝与清朝古筝艺术的发展不断得到发扬。明清筝乐的演奏体现出了封建制度下音乐文化不断发展的一致性:千百年来,筝乐延续了其以声色娱人的特点,逐渐形成了雅俗共赏的艺术品格,在皇宫王府、勾栏瓦肆、民间里巷等多种场合以多种形式发挥其审美和娱乐功能。

其实,音乐产生之初,并无雅俗之分,封建礼仪制度确立之后,音乐被用于不同的场合而有了不同的音乐风格的划分。一般而言,在礼制仪式中使用的为雅乐,雅乐纯正而典雅;不受礼制仪式的规范,仅仅以怡情悦性为目的的为俗乐,俗乐世俗而灵动。关于中国传统礼仪制度,素有"五礼"之说,分别为吉礼、嘉礼、宾礼、军礼、凶礼,涉及祭祀、冠婚、宾客、军旅、丧葬等事务。最初,在这五种事务中使用雅乐,后来,这五种礼仪被分为两个方面:政治和生活。某些礼仪场合,比如婚冠之礼、宴飨之礼、贺庆之礼等喜礼逐渐生活化、世俗化,作为俗乐代表的筝乐就被逐渐运用到这些喜礼之中。后来,筝进一步应用到了天子朝会、接见臣子及外国使节的

宾礼之中。到了明清时代，筝甚至还运用于吉礼之中，在祭祀天地神鬼的仪式中扮演着重要的角色。就这样，筝作为以声色娱人的俗乐的代表，不断参与到雅乐的演奏中，说明雅乐与俗乐虽然服务于不同的场合，属于两种音乐风格，但两者的发展不是对立的。恰恰相反，两者是并行不悖、相互融合的，甚至两者的性质也是可以相通的。

第七节　清代筝乐技法

在我国两千多年的历史中，保存和传承古筝传统技法的实物少之又少，但是描写古筝弹奏技法的相关记载较为完整，我们可以对其进行深入的研究。对清朝筝乐技法的研究也是建立在这一时期相关史料记载的基础之上。通过对这一时期相关文献的研究，可以深入探讨清代筝乐技法的发展情况。

古筝作为一种弦式弹拨类乐器，它是通过演奏者的手指弹拨古筝琴弦而发声的。弹拨类乐器一般在弹拨过程中都有着独特的方式，这些技法是古筝文化中十分重要的组成部分。清朝的筝乐技法是与当代技法最为接近的，对其进行深入研究能帮助我们对当下筝乐技法进行更为深刻的解读。弹拨类乐器的指法是技法中非常重要的组成部分，但是有部分在清朝已经失传。

清代的古筝指法主要源自唐代，可以分为右手指法和左手指法两大类。其中，右手指法也可以进一步细分为单指指法和多指指法。单指指法，顾名思义，就是依靠一个手指来进行弹奏的，包

括大拇指、食指和中指,用它们来完成单音的弹奏。而多指指法指的是用多个手指来进行同弹和连弹。右手的单指技法和多指技法共同组成了乐曲形态的基础。而左手指法一般以辅助为主,既可以按压又可以滑扫,通过韵音来补单音,左手指法的灵活运用能够有效地弥补古筝在定弦上对于传统五声音阶运用方面的差漏之处。而在清朝,古筝指法还有一种双手指法。在当今古筝领域的相关研究中,双手指法是借鉴西方演奏乐器的弹奏技巧,可是相关文献资料表明,我国早已有之。清朝,在《将军令》中已有双手弹奏的记载。双手共同演奏的方式能够有效地对传统的古筝演奏方法加以调整与改进,运用双手共同弹奏的方式能够使得古筝弹奏出的音量变大。使用双手指法进行的弹奏还能用来当作伴奏的和声。同时双手指法在弹奏过程中可以有效通过对不同旋律的演绎来进行复调部分的补充。由此可见,运用双手弹奏,古筝音乐的表现力能够加强。

清代对于古筝指法的革新主要在于以下两部分。第一是对前人已有的筝乐弹奏技巧加以改进,衍生出更加复杂、成熟的技法,如对摇指的改进。清代时期出现了"双摇"这一指法,而这种指法放在今天难度也比较高,只有具备一定水准的演奏者才能运用"双摇"。但是在清朝时期的《舞名马》乐曲中,"双摇"这一技法已经被高效运用了。其次则是古筝艺术与戏曲艺术、说唱艺术的良好融合。古筝的加入使得戏曲文化和说唱文化有了进一步发展,这一点在清代末期河南流派的《掐筝诗》中可见一斑。诗中记述了包括"扎桩""按颤推揉"以及"勾摇剔套"在内的几种技法,而这几种技法都是建立在与当地说唱音乐融合的基础之上的。首先是"扎桩",这种技法能够有效地加强古筝音色的厚重感。而加强古筝音色的厚重感,能够使得古筝在为河南大调唱腔伴奏

过程中更加具有协调性。而另一种"勾摇剔套"则是一种指法中的指序组合，这种组合能够有效地衔接音符。其实在清朝之前就已经存在着非常多的组合指法，但只是将大拇指、食指和中指进行简单的组合。而到了清代，指法的组合方式有了非常大的进步，这些组合方法都非常具有典型性，例如倒踢、四点六点等，都是极为经典的组合。这些组合的特点在于它们的规律性、对称性，且科学合理地运用了弹奏过程中出现的惯性，使得整个弹奏更加顺畅。而"按颤推揉"是一种左手指法，这种指法清代之前已经存在，但是清代这种左手指法要求在按颤过程中加大力度，用以重颤。

在清朝末期，古筝的技法大致可以分为南北两派，其中南方古筝技法强调使用右手的大拇指、食指和中指进行三指提弹，提弹的用力方向是由下往上的。北方古筝技法则强调使用右手的大拇指和食指进行二指遮弹，这种弹法的发力方向是由上而下。

《弦索备考》记载了清代古筝的主要技法和符号标记。为了能够更加直观地展现它所记述的指法和符号标记，这里将左手指法和右手指法的相关情况制成表格，具体情况如下所示：

（一）右手指法

指法名称	指法符号	弹奏方式	当今指法	指法名称
勾	勹	中指向内勾之	勾	勾
小勾	木	食指向内摸之	抹	小勾
推	乇	大指向外托之	托	推
挑	日	大指向内挑之	劈	挑
抓	抓	托六勾合同一声	双八度大撮	抓
小抓/木上/捏	小爪	托六木尺同一声	四度小撮	小抓/木上/捏
历/扫	厂	自以弦急托至某字	历音/刮奏	历/扫
勾搭	勹乇	先勾合字后托六字	勾托	勾搭

续表

指法名称	指法符号	弹奏方式	当今指法	指法名称
倒踢	モ勹モ	大指挑、中指勾、大指挑的组合	托勾托	倒踢
花	勹モ口木モ	勾托劈抹托	勾托劈抹托	花
四点	勹モ口木 勹モ木モ 勹モ口モ	勾托壁抹/勾托抹托/勾托劈托	四点指法	四点
六点	勹モ木モ木モ	勾抹托抹托	勾托抹托抹托	六点
撮儿		唯大指托挑如撮儿	摇指	撮儿
撮儿	========	大指五字食指六字或工字遁相托挑，摸如撮儿，余字法同	双摇	撮儿
双推	双モ	工尺二弦一齐托出，即将尺字纵如工字应之，余法同此类之量字应之，余法同此类又量字句之	双托/连托	双推
泛音	泛音	左手量岳山马儿之中，轻轻一粘，右手靠岳山弹之，方得精粹音	泛音	泛音

（二）左手技法

指法名称	指法符号	弹奏方式	当今指法
粘	----------	以指频频粘起有声	左手刮奏
罨	闪	以指拍之有声	拍弦
吟	宀	揉之又高下之分	吟揉
慢吟	㕦	缓缓揉五七声	缓慢揉弦
带	巾	弹工字次以指带起得尺字	定点滑音

续表

指法名称	指法符号	弹奏方式	当今指法
推	掹	推弦将音扬起	滑音
纵起	芑	以指用力按下将音纵起	快速滑音
撞	立	以指用力一按即起复原音	点音
进（进）	住	如尺字进工字	向下按音
退	艮	工字退回尺字	向上按音
复	互	尺字用力纵起得工字复还尺字原音	定点点音

在古筝弹奏的过程中，演奏者需要使用指甲与筝弦接触。演奏者的真指甲在古筝领域中被称为肉甲，真指甲弹奏古筝时音量较小。如果使用假指甲，也就是义甲，则能够保证整个弹奏过程中古筝的音量都处于较大的状态，同时也可以使古筝的音色清澈明亮。另外，从演奏者自身的角度考虑，长时间使用真指甲进行弹奏会对真指甲造成很大的伤害。同时，在弹奏过程中，真指甲容易出现触痛感，这就不能保证弹奏过程的顺畅。所以我国的筝乐文化成熟以来，古筝演奏者在弹奏时使用的就是义甲。

通过解读文献史料，我们不难发现，筝的形制是逐渐发展的，每一个时期的主流筝都在前代出现并有所发展，且每个时期都不止一种形制的筝在使用并传播，往往两种或数种共存。我们探究一种筝的形制，除了要研究它产生的时代，还要研究它的主流形制是在哪个阶段成熟，并要注意其发展方向。

总之，筝作为古老的弦乐器，经受着时代的洗礼，在继承中发展创新，并在元、明、清三代不断发扬光大。

参考文献

一、古籍

王云五:《丛书集成初编》,商务印书馆 1935 年版

〔唐〕欧阳询:《艺文类聚》,上海古籍出版社 1982 年版

〔清〕张玉书:《佩文韵府》,上海书店 1983 年版

〔清〕张英、王士祺等:《渊鉴类函》,中国书店 1985 年版

〔宋〕郭茂倩:《乐府诗集》,上海古籍出版社 1998 年版

〔清〕永瑢、纪昀等:《四库全书》,上海古籍出版社 2003 年版

中国艺术研究院音乐研究所、北京古琴研究会:《琴曲集成》,中华书局 2010 年版

〔元〕马端临:《文献通考》,中华书局 2011 年版

王耀华、方宝川:《中国古代音乐文献集成》,国家图书馆出版社 2012 年版

二、专著

三谷阳子:《东亚琴筝的研究》,(台北)全音乐谱出版社 1980 年版

金建民:《筝资料辑要注释》(油印本),上海音乐学院 1980 年版

袁静芳:《民族器乐》,人民音乐出版社 1987 年版

周望:《秦地·秦人·秦筝》(油印本),中央音乐学院 1987 年版

罗香林:《客家源流考》,中国华侨出版公司 1989 年版

向延生：《中国近现代音乐家传》（第一辑），春风文艺出版社1994年版

姜宝海：《筝学散论》，山东文艺出版社1995年版

周耘：《古筝音乐》，湖南文艺出版社2001年版

周耘、宁晓静：《古筝》，武汉出版社2001年版

焦文彬：《秦筝史话》，中国文联出版社2002年版

谭元亨：《客家与华夏文明》，华南理工大学出版社2003年版

盛秧编：《浙派古筝》，西泠印社2003年版

居文郁：《岭南客家筝乐，古韵誉播津门》，香港天马图书有限公司2004年版

王英睿：《中国国粹艺术读本：筝》，中国文联出版社2008年版

陈萍：《古筝流派研究》，中国戏剧出版社2012年版

陈天国、陈宏、苏妙筝：《中国古乐——潮州细乐》，广东人民出版社2013年版

何涛宏：《古筝艺术理论与实践》，中国人民大学出版社2015年版

谢晓滨、姚品文：《文史谈古筝》，上海音乐出版社2015年版

中国民族管弦乐学会：《华乐大典——古筝卷》，上海音乐出版社2016年版

邹昊：《筝乐艺术的古今传承与流派发展研究》，吉林大学出版社2017年版

张越祺、崔健：《蒙古筝流派基础演奏技术训练教程》，中央民族大学出版社2017年版

李宁：《阅读中华国粹：古筝》，泰山出版社2017年版

刘永发：《琴语筝话》，中国书店2017年版

邹昊：《筝乐艺术的古今传承与流派发展研究》，吉林大学出版

社 2017 年版

刘洋洋:《中国古筝传统流派艺术研究》,中国水利水电出版社 2018 年版

李翃旻:《筝乐艺术的发展嬗变与现代传承》,江西美术出版社 2018 年版

三、期刊论文

曹正:《关于古筝历史的探讨》,《中国音乐》1981 年第 1 期

林毛根、陈安华:《潮州音乐与潮州筝随谈》,《广州音专学报》 1981 年第 1 期

成公亮:《传统的器乐创作技法 古朴清新的音乐风格——筝 曲"包楞调"音乐分析》,《齐鲁艺苑》1981 年第 1 期

姜宝海:《浅谈传统筝曲〈渔舟唱晚〉的由来》,《齐鲁艺苑》 1981 年第 1 期

曹正:《介绍山东的几首传统古筝曲》,《齐鲁艺苑》1981 年第 2 期

何宝泉:《蝶式筝》,《乐器》1981 年第 2 期

陈安华:《36 弦七声音阶变调筝的结构特点》,《广州音院学 报》1981 年第 2 期

曹正:《古筝沿革略谈》,《乐器》1981 年第 3 期

曹正:《历代文艺作品中的筝》,《中国音乐》1981 年第 4 期

赵曼琴:《筝史浅析》,《音乐研究》1981 年第 4 期

邱大成:《中国筝的起源》,《广州音乐学院学报》1982 年第 3 期

金建民:《古代的筝》,《乐器》1982 年第 4 期

张子锐:《品式截弦变调筝》,《乐器》1982 年第 4 期

成公亮:《山东派古筝艺术》,《齐鲁艺苑》1982 年第 S1 期

金建民:《也谈筝的起源——与邱大成同志商榷》,《广州音乐学院学报》1983 年第 1 期

高延斌:《"秦筝"发展概貌》,《交响(西安音乐学院学报)》1983 年第 3 期

周青青:《河南方言对河南筝曲风格的影响》,《中央音乐学院学报》1983 年第 4 期

曲云:《关于筝曲〈香山射鼓〉》,《交响(西安音乐学院学报)》1984 年第 2 期

金建民:《中国古代筝手史料辑要》,《中央音乐学院学报》1984 年第 4 期

魏军:《秦筝源流新证》,《交响(西安音乐学院学报)》1986 年第 1 期

陈茂锦:《闽筝初探》,《交响(西安音乐学院学报)》1986 年第 3 期

黄成元:《公元前 500 年的古筝——贵溪崖墓出土乐器考》,《中国音乐》1987 年第 3 期

金建民:《古筝起源之谜》,《中国音乐》1988 年第 1 期

吴润霖:《精彩纷呈的浙江筝派》,《音乐爱好者》1988 年第 1 期

周廷甲:《继承和发扬陕西秦筝流派演奏艺术传统》,《交响(西安音乐学院学报)》1988 年第 3 期

郭雪君:《同源异支　争奇斗妍——再谈古筝流派》,《音乐爱好者》1988 年第 6 期

张贵声:《筝曲〈高山流水〉种种》,《乐器》1988 年第 Z1 期

谢永雄:《汉乐古筝与广东高胡》,《乐器》1989 年第 2 期

姜宝海:《筝乐初论》,《浙江师范大学学报(社会科学版)》

1989 年第 4 期

邵吉:《〈秦桑曲〉与陕西秦筝流派民》,《人民音乐》1989 年第 11 期

汤咪扫:《二千五百年前的古筝》,《乐器》1990 年第 1 期

魏军:《秦筝源流再证》,《交响(西安音乐学院学报)》1990 年第 1 期

项阳:《从筑到筝》,《中国音乐学》1990 年第 1 期

项阳:《轧筝考》,《天津音乐学院学报》1990 年第 2 期

汤咪扫:《筝史概述》,《中国音乐》1990 年第 2 期

杨娜妮:《嫦娥奔月(古筝独奏曲)》,《乐府新声(沈阳音乐学院学报)》1990 年第 4 期

汤咪扫:《筝与瑟之辩证关系》,《中国音乐》1991 年第 2 期

李婉芬:《论"曹派"筝艺的演奏特色》,《中国音乐》1991 年第 2 期

项斯华:《浙江筝刍议》,《中国音乐》1991 年第 4 期

汤咪扫:《十三弦筝之由来》,《中国音乐》1992 年第 1 期

冯光钰:《古筝艺术的传统和创新》,《人民音乐》1992 年第 3 期

魏军:《浅谈潮州筝乐》,《交响(西安音乐学院学报)》1992 年第 4 期

赵世骞:《古筝及其传说》,《乐器》1993 年第 1 期

邱大成:《试比较传统筝派的演奏特色》,《中国音乐》1993 年第 3 期

项阳:《考古发现与秦筝说》,《中央音乐学院学报》1993 年第 4 期

焦文彬:《"秦筝归秦"的提出及其历史依据》,《交响(西安音

乐学院学报)》1993 年第 4 期

吴青:《潮州筝曲〈平沙落雁〉演奏中左手的主要特点》,《黄钟(武汉音乐学院学报)》1994 年第 1 期

杜鹃:《谈山东筝派的继承与发展》,《艺术探索》1994 年第 1 期

项阳、宋少华、杨应鱣:《五弦筝初研——西汉长沙王后墓出土乐器研究》,《音乐研究》1994 年第 3 期

樊艺凤:《河南筝乐考略》,《交响(西安音乐学院学报)》1994 年第 4 期

项阳:《山西省几处轧筝的资料分析》,《乐器》1995 年第 1 期

杜鹃:《齐鲁古筝探源——兼谈山东筝派的演奏特色》,《民族艺术》1995 年第 1 期

关也维:《〈仁智要录〉筝谱解译》,《音乐研究》1995 年第 1 期

王干:《追寻汉唐流韵——评成公亮的筝曲〈伊犁河畔〉》,《人民音乐》1995 年第 2 期

赵毅:《古筝移码转调法乐理探析》,《黄钟(武汉音乐学院学报)》1995 年第 2 期

王漠然:《古筝:寒鸦戏水》,《长江文艺》1995 年第 7 期

涂永梅:《筝乐创作中调式的传统与创新问题》,《南京艺术学院学报(音乐及表演版)》1996 年第 2 期

高亮:《筝曲〈春江花月夜〉移植概说》,《乐府新声(沈阳音乐学院学报)》1996 年第 3 期

曲云:《陕西筝曲及其调式音阶》,《交响(西安音乐学院学报)》1996 年第 4 期

程丽臻:《论楚地出土的琴瑟筝筑》,《乐器》1996 年第 4 期

肖巧玲:《日本筝乐的历史与发展》,《中国音乐》1996 年第 4

期

王晓平：《话说中国古筝艺术》，《今日中国（中文版）》1996年第8期

王晓平：《筝艺的历史变迁和流派的形成》，《陕西教育学院学报》1997年第1期

盛秧：《唐宋诗词中的筝乐审美》，《杭州师范学院学报》1997年第2期

林吟：《浅析筝曲〈寒鸦戏水〉》，《温州师范学院学报（哲学社会科学版）》1997年第4期

魏军：《山东古筝名曲〈高山流水〉析解》，《交响（西安音乐学院学报）》1998年第1期

徐牛姐：《山东派古筝艺术的起源、特点及名曲介绍》，《齐鲁艺苑》1998年第3期

焦金海：《中国筝古今谈——筝的种类与弦制探讨》，《中国音乐》1998年第4期

赵毅：《古筝早期谱式与弦式流变脉络》，《黄钟（武汉音乐学院学报）》1999年第1期

盛秧：《浙派筝的渊源、特色和演奏技法初探》，《杭州师范学院学报》1999年第5期

李萌：《古筝的结构》，《乐器》2000年第1期

张珊：《一流九派　异趣同工——三首民间筝曲〈高山流水〉源流、结构、风格及演奏技法的比较》，《音乐研究》2001年第2期

何宝泉：《古筝独奏曲〈高山流水〉考》，《人民音乐》2001年第3期

陈音：《古筝文化及其在贵州的流传》，《贵州大学学报（艺术版）》2002年第1期

相西源:《〈陕西筝曲〉的艺术特色》,《交响(西安音乐学院学报)》2002 年第 2 期

王小录:《南阳古筝艺术的风格与衍展》,《美与时代(下半月)》2002 年第 7 期

谢晓滨:《古代筝乐的文化属性》,《人民音乐》2002 年第 10 期

邱大成:《齐鲁筝派初探》,《中国音乐》2003 年第 1 期

李婷婷:《从四首同名筝曲〈高山流水〉管窥浙江、河南、山东筝派的风格》,《聊城大学学报(社会科学版)》2003 年第 1 期

陈潇儿:《南方筝派漫谈》,《星海音乐学院学报》2003 年第 1 期

阎爱华:《山东派古筝艺术探微》,《南京艺术学院学报(音乐及表演版)》2003 年第 2 期

马昕:《高山流水韵依依——山东筝派、武林筝派〈高山流水〉比较》,《保定师范专科学校学报》2003 年第 2 期

邱怀生:《琵琶、筝、古琴的起源与发展》,《文物世界》2003 年第 3 期

刘燕:《管见中国古筝发展之轨迹》,《中国音乐》2003 年第 4 期

刘燕:《齐鲁筝考略》,《苏州教育学院学报》2004 年第 1 期

阎爱华:《从浙派筝艺技法说起》,《艺术百家》2004 年第 2 期

娄银兰:《河南筝派与山东筝派的艺术比较》,《中国音乐》2004 年第 3 期

商林曦:《筝史初探》,《戏文》2004 年第 3 期

卢向晨:《浅谈古筝形制与结构的发展》,《乐器》2004 年第 4 期

邱霁:《论筝技法的分类及其演变》,《中国音乐》2004 年第 4

期

曹桂芬:《曹派古筝艺术与河南戏曲的关系》,《东方艺术》2004年第7期

韩建勇:《古筝名曲趣解》,《云岭歌声》2004年第9期

韩建勇:《古筝别名考及形制的历代沿革》,《云岭歌声》2004年第12期

胡月:《传统古筝曲曲名内涵刍议》,《黄钟(武汉音乐学院学报)》2004年第S1期

阎爱华:《〈汉江韵〉与豫派筝演奏特征》,《黄钟(武汉音乐学院学报)》2004年第S1期

马宝玲:《"筝"先恐后——也谈"秦筝归秦"》,《当代戏剧》2004年第S1期

雷蕾:《中国当代筝曲的反叛与回归》,《南京艺术学院学报(音乐与表演版)》2005年第1期

关孟华:《河南筝曲主题研究》,《中国音乐》2005年第1期

刘方:《筝曲溯古》,《贵州大学学报(艺术版)》2005年第2期

罗德栽:《谈谈客家筝派的形成和传播》,《星海音乐学院学报》2005年第2期

刘燕:《客家筝考》,《中国音乐》2005年第2期

唐昕:《潮州筝派的作韵特色》,《黄钟(武汉音乐学院学报)》2005年第2期

陈蔚旻:《岭南筝派纵横谈》,《星海音乐学院学报》2005年第3期

闫小琦:《近代汉族筝乐流派》,《内蒙古电大学刊》2005年第5期

胡铭:《浅谈山东派古筝艺术》,《音乐生活》2005年第7期

邱玥:《秦筝与陕西地方戏曲》,《音乐天地》2005 年第 8 期

李子伟:《秦筝溯源》,《浙江艺术职业学院学报》2006 年第 1 期

段丽丽:《古筝的起源与发展》,《民族音乐》2006 年第 1 期

季胜男:《山东筝的历史渊源及其艺术特点》,《交响(西安音乐学院学报)》2006 年第 2 期

李伟:《探索陕西筝曲音乐形态的美学意蕴》,《滁州学院学报》2006 年第 2 期

曾雯:《潮州筝与"活五调"》,《韩山师范学院学报(社会科学版)》2006 年第 2 期

张彤:《中国筝曲的继承与发展》,《艺术研究(哈尔滨师范大学艺术学院学报)》2006 年第 2 期

刘娜:《筝史与筝艺的发展》,《音乐生活》2006 年第 2 期

冯彬彬:《山东筝派与河南筝派之异同比较》,《中国音乐》2006 年第 3 期

郝军:《试论中国古筝流派》,《福州大学学报(哲学社会科学版)》2006 年第 3 期

雷欢:《客家音乐与客家筝》,《艺海》2006 年第 4 期

王晨阳:《略论古筝演奏技巧的传承与沿革》,《黄河之声》2006 年第 4 期

郁茜茜:《浅谈中国筝乐的发展》,《艺术百家》2006 年第 4 期

张维:《从古典诗词看筝乐的演变》,《云南艺术学院学报》2006 年第 4 期

顾永祥:《浅谈山东筝的发展及特征》,《音乐生活》2006 年第 9 期

刘艺:《陕西筝派与河南筝派的艺术对比研究》,《美与时代(下

半月)》2006 年第 12 期

盛秧：《浙派古筝渊源谈》，《中国音乐》2007 年第 2 期

吴珊：《浅谈秦筝流派的风格特点》，《音乐天地》2007 年第 3 期

毛丽华：《三大流派筝曲〈高山流水〉简论》，《浙江艺术职业学院学报》2007 年第 3 期

魏军：《秦筝源流三证——质疑筝源于越地及西渐之说》，《中国音乐》2007 年第 3 期

李庆丰：《1980 年以来筝乐理论研究评述》，《安徽师范大学学报(人文社会科学版)》2007 年第 5 期

雷华：《从古筝普及窥探国乐基源》，《时代文学(下半月)》2007 年第 5 期

蒋莉：《从"柳青娘"看潮州筝乐的演奏特点》，《乐器》2007 年第 5 期

李秋莳：《浅谈"南派"筝艺》，《辽宁教育行政学院学报》2007 年第 6 期

谢莲花：《论筝乐艺术传统流派的发展及其传承——以陕西派和浙江派为例看其流派的现实朝向》，《艺术教育》2007 年第 8 期

金亚迪：《陕西筝乐中的宫调理论研究与应用》，《新西部(下半月)》2007 年第 9 期

阮惠华：《论潮汕筝和曲韵》，《南方论刊》2007 年第 11 期

洪艳：《喻世、思人、赋情——浅谈魏晋南北朝至宋代"以悲为美"筝乐审美的体现》，《科教文汇(上旬刊)》2007 年第 12 期

蒋莉：《中国传统文化对古筝艺术发展的影响》，《电影评介》2007 年第 13 期

杨西：《唐诗宋词中的筝人及其筝艺》，《中国音乐》2008 年第

1 期

喻莹:《"河南筝"纵横谈》,《艺海》2008 年第 1 期

王莉萍:《客家筝派与潮州筝派以韵补声特色之比较》,《艺术研究》2008 年第 2 期

李庆丰:《筝统天下　风格各异——山东、河南、潮州、客家筝派演奏方法之比较》,《黄钟(武汉音乐学院学报)》2008 年第 2 期

张维,一龙:《古筝型制及技法演变轨迹》,《民族音乐》2008 年第 2 期

陈蔚旻:《客家筝派源流探微》,《星海音乐学院学报》2008 年第 3 期

魏永杰:《浅析山东筝与山东琴书的关系》,《江西科技师范学院学报》2008 年第 3 期

田欣、梁宁:《古筝的沿革》,《大舞台》2008 年第 3 期

关孟华:《论琴筝审美的雅俗分野》,《中国音乐》2008 年第 3 期

徐凤萍:《三派筝曲〈高山流水〉剖析》,《歌海》2008 年第 4 期

张静:《古筝名曲〈长安八景〉论析》,《阜阳师范学院学报(社会科学版)》2008 年第 4 期

张莉:《从琴曲到筝乐——对李焕之古筝协奏曲〈汨罗江幻想曲〉的音乐分析》,《星海音乐学院学报》2008 年第 4 期

赵鲁琴:《论传统筝曲题名与内容之关系》,《乐府新声(沈阳音乐学院学报)》2008 年第 4 期

王晨阳:《浅谈"河南筝派"的艺术特色》,《歌海》2008 年第 4 期

张玲玲:《古筝艺术的传承与创新》,《湘潮(下半月)》2008 年第 4 期

杨红:《日本正仓院中唐传筝的复原》,《乐器》2008 年第 5 期

池玲珑:《试论传统筝曲演奏中的弦外之音》,《民族艺术研究》2008 年第 6 期

郝军:《客家筝派和闽筝筝派异同点比较》,《闽江学院学报》2008 年第 6 期

薛莲:《唐诗中的古筝印象》,《音乐天地》2008 年第 6 期

雷欢:《中国筝乐的发展与创新》,《音乐创作》2008 年第 6 期

蔡振宇:《中国古筝五大流派简介》,《大众文艺》2008 年第 7 期

田向弘、郭乐:《古筝艺术对现代箜篌艺术发展的影响》,《音乐生活》2008 年第 7 期

李利飒:《试析古筝曲〈戏韵〉的创作特点》,《大众文艺(理论)》2008 年第 10 期

阴明娟:《古筝曲〈黔中赋〉演奏分析》,《黄河之声》2008 年第 15 期

魏玮:《浅议传统流派筝曲中的"做韵"特色》,《黄河之声》2008 年第 21 期

何莉:《论陕西筝曲〈秦桑曲〉》,《科学咨询(教育科研)》2008 年第 S2 期

张静嘉:《古筝名曲〈林冲夜奔〉赏析》,《科技信息》2009 年第 1 期

何莉:《论陕西筝曲〈秦桑曲〉》,《安徽文学(下半月)》2009 年第 1 期

于韵菲:《唐代筝是如何"临时移柱应二十八调"的》,《中国音乐》2009 年第 1 期

阴明娟:《浅谈南北方言对南北派筝曲旋法的影响》,《黄河之

声》2009 年第 2 期

吕婷婷:《影响古筝流派形成的因素》,《音乐生活》2009 年第
2 期

四、学位论文

杨红:《对古筝艺术发展的思考》,天津音乐学院硕士学位论文
2002 年

罗旻:《筝的五音定弦与历史渊源初探》,天津音乐学院硕士学
位论文 2002 年

邱玥:《先秦筝乐文化》,陕西师范大学硕士学位论文 2003 年

张璟:《汉魏时期的筝乐艺术》,陕西师范大学硕士学位论文
2003 年

马韵斐:《中国拉奏弦鸣乐器史源新探》,南京艺术学院硕士学
位论文 2004 年

王夏婕:《我国东南三个传统筝派之比较研究——潮州筝派、
客家筝派、福建筝派》,福建师范大学硕士学位论文 2004 年

汪莹:《山东传统筝乐研究》,陕西师范大学硕士学位论文 2004
年

姜伯瑾:《潮州筝乐轻重三六与秦腔花音苦音的比较研究》,西
北师范大学硕士学位论文 2004 年

刘莎莎:《宋筝考述》,河南大学硕士学位论文 2005 年

关孟华:《雅俗之路——琴筝音乐文化差异论》,南京师范大学
硕士学位论文 2005 年

周纪来:《中国筝形制通考》,上海音乐学院硕士学位论文 2005
年

曹贞华:《〈全唐诗〉中的拨弦乐器研究》,东北师范大学硕士
学位论文 2006 年

阴明娟:《古筝流派成因初探》,山西大学硕士学位论文 2006年

汪莎:《论古筝艺术的传统与创新》,湖南师范大学硕士学位论文 2006 年

张思媛:《论中国传统筝乐艺术的传播与嬗变》,陕西师范大学硕士学位论文 2006 年

赵一:《清代古谱〈弦索备考〉中筝曲〈海青〉之研究》,上海音乐学院硕士学位论文 2006 年

雷欢:《潮州筝与客家筝刍议》,湖南师范大学硕士学位论文 2006 年

刘艺:《豫、鲁、陕三个北方传统筝派比较研究》,河南大学硕士学位论文 2007 年

谢明:《唐代筝乐研究》,湖南师范大学硕士学位论文 2007 年

翟敏:《唐代乐器诗研究》,陕西师范大学硕士学位论文 2007年

李婷婷:《〈诗经〉与器乐》,聊城大学硕士学位论文 2007 年

徐晓霞:《中国古代圆筒类拉弦乐器形制演变研究》,上海音乐学院硕士学位论文 2007 年

五、筝谱、筝曲

佚名:《抚筝雅谱大成钞》,(日本)江户书林 1812 年版

佚名:《琴曲洋峨抚筝雅谱集》,(日本)三轮浅治郎 1884 年版

石田猪十郎:《琴歌本》,(日本)尾本堂 1889 年版

王瑞裕、陈雪霞:《筝谱集成》,(台北)华冈出版有限公司 1978 年版

罗九香传谱,史兆元编:《汉乐筝曲四十首》,人民音乐出版社 1985 年版

北京乐器学会:《古筝曲集》,朝阳96中国古筝艺术节组委会1996年

李婉芬:《古筝曲集(第一级—第七级)》,北岳文艺出版社1999年版

李婉芬:《古筝曲集(全二册)》,北岳文艺出版社1999年版

阎黎雯:《中国古筝名曲荟萃(中)》,上海音乐出版社2000年版

阎黎雯:《中国古筝名曲荟萃(下)》,上海音乐出版社2000年版

李萌:《古筝曲谱》,人民音乐出版社2003年版

赵毅、徐桦:《古筝弹唱曲与传统乐曲精选》,湖南文艺出版社2003年版

李萌:《中国传统古筝曲大全(上、中、下)》,人民音乐出版社2004年版

周成龙:《中国古筝重奏曲选》,上海音乐出版社2004年版

周成龙、王小平、成莉:《1+1古筝重奏曲集(中、下)》,广陵书社2005年版

姜淼、王冬婉:《中国古筝名曲演奏注释》,文化艺术出版社2006年版

张维良:《古筝经典名曲集》,安徽文艺出版社2008年版

邱霁:《古筝经典名曲》,安徽文艺出版社2008年版

黄露曼:《流行古筝金曲宝典(1)》,新世纪出版社2008年版

吴斌:《渔舟唱晚:古筝》,人民音乐出版社2009年版

肖兴华:《传统筝曲集:浙江篇》,吉林出版集团有限责任公司2009年版

肖兴华:《近代筝曲集:创编篇(2)》,吉林出版集团有限责任

公司 2009 年版

肖兴华:《传统筝曲集:创编篇(3)》,吉林出版集团有限责任公司 2009 年版

肖兴华:《传统筝曲集:陕西篇》,吉林出版集团有限责任公司 2009 年版

肖兴华:《传统筝曲集:河南篇》,吉林出版集团有限责任公司 2009 年版

肖兴华:《传统筝曲集:山东篇》,吉林出版集团有限责任公司 2009 年版

肖兴华:《传统筝曲集:广东篇》,吉林出版集团有限责任公司 2009 年版

中国民族管弦乐学会:《华乐大典·古筝卷:乐曲篇(上、下、文论)》,上海音乐出版社 2016 年版

张威:《渔舟唱晚:古筝配乐名曲故事》,中央音乐学院出版社 2019 年版

后 记

《史记·李斯列传》:"夫击瓮叩缶弹筝搏髀,而歌呼呜呜快耳者,真秦之声也;郑、卫、桑间、昭、虞、武、象者,异国之乐也。今弃击瓮叩缶而就郑卫,退弹筝而取昭虞,若是者何也? 快意当前,适观而已矣。"文中所出现的"筝",代表战国末期在我国民间已见流传的一种乐器。到了汉魏六朝时期,《筝赋》的出现、筝学理论的萌芽以及古筝形制的改良都标志了古筝艺术一直在进行顽强的探索前行。唐代不仅是我国历史上的大繁荣时期,更是音乐艺术发展史上的第一个高峰。这时候的古筝艺术不仅仅局限于乐器本身的发展,更表现在文化上的多维吸取。笔者检索《文渊阁四库全书》电子版,对出现"筝"字的所有文献进行整理,发现《全唐诗》中出现"筝"字的诗共有百余篇,在这些诗文中,将古筝作为欣赏对象进行细致描写的就有五十余篇,足见唐代筝艺术发展之繁荣。宋代是中国古筝艺术发展史上的一个转折期,宋代军事薄弱、战争不断,民族交往亦多,在某种程度上加深了中原音乐与少数民族音乐的交流和融合;加之市民阶层的兴起,宋代音乐受民间及商业活动的影响,使古筝艺术逐渐从宫廷走向民间,古筝的形制、演奏等亦接受多元文化的熏陶。元明清时期的古筝艺术除受当时社会政治因素等影响,活跃在市井亦是这个时期的特色。

从先秦直至清朝末期,我们可以清晰地看到古筝艺术从萌

芽到一步一步地发展繁荣,中国古代古筝艺术依旧是我们需要继续探索和继续挖掘的无价之宝。笔者在撰写此书的过程中发现,目前国内外关于中国古代古筝艺术史的研究并没有得到足够的重视,无论是专著还是论文,有深度的论述都不多。对于筝史研究无实质性的进展,笔者认为不外乎以下两种原因:其一,对古筝艺术史文献专门、系统而规范的收集与整理不够,古筝艺术史史料学还未上路。其二,绝大多数古筝演奏家忙于演奏、教育教学,无暇关注古筝艺术史的研究。因此,本书对于古筝古代艺术史的研究仅仅是一个开始,还希望更多的专家学者参与到其中来。对于古筝古代艺术史的研究不能仅仅停留于古籍文献的表面,更应该与考古学、古典文献学、音乐美学、民族音乐学等专业学科知识结合起来,探索现如今古筝演奏的专业手法与古代弹奏的区别在哪里、美学观念如何转变、从古至今音韵的特色到底是什么、如何去建设专门的古筝艺术与演奏的学科体系等问题。这些问题不应该仅仅出现在零散的期刊文献中,更应该建立起全面科学的学科体系。古筝艺术若还有发展,不仅仅应该是"寻根",更应该与当今古筝艺术发展相结合。古代古筝艺术的发展与今时今日的古筝艺术相比,无论是技法、形制还是文献记录,相比之下都差之甚远;现代社会,人们越来越多地关注古筝的教育教学、筝曲的创作,或是对于古筝流派的分析。笔者认为,更好地从文化源流、历史发展背景等方面认识古筝、了解古筝,才能使未来筝乐发展出真正富有中国气质、表现中华五千年文化底蕴精神的作品。

余下的话,便只有感激了。在撰写本书乃至以前更长的一段时间内,古筝界、音乐界的诸多先生、同仁曾给予我许多关怀与帮助。在此,笔者要感谢筝界多位艺术家对我的关心,感谢我的好友

王强先生以及百家筝鸣教育集团对我的关怀与帮助,感谢广陵书社孙叶锋先生、孙语婧女士对本书的支持,最后还要感谢校院领导和师友们的鼓励。没有他们的鼓励、帮助和支持,要完成本书的写作是不可想象的,在此一并深表谢意。

王小平
己亥年孟夏于扬州大学